愛·慾 浮世繪

日本百年極樂美學，菊與劍外最輝煌的情色藝術史

SEX
and the
FLOATING
WORLD

Erotic Images in Japan 1700-1820

二版序

《愛・慾 浮世繪》一書首次以日文問世至今，已過了十多年；英文版（如今來到第二版）就在日文版問世以後一年，也就是一九九九年誕生了。

一九九九年到現在，這個領域出現了許多變化。

一九九〇年代幾乎還沒有人研究江戶時代（一六〇三年至一八六八年）的日本情色作品（繪畫和版畫），甚至連學術用途都不得使用，直到最近日本當局才准許合法複製它們。舊的情色圖像再次開始流通，並統稱「春畫」。「春畫」的字面意義是「春天的圖畫」，但實際上，這是受中國啟發的委婉說法，主要是為了掩蓋圖片的真實意涵。江戶時代的文本中偶爾會出現春畫一詞，但這個用法主要是為了這類型的書籍找個掩人耳目的理由。在法律文件中，這類作品的名稱為「性書」。

《愛・慾 浮世繪》是世界上第一本，旨在將情色作品重新帶回其社會和歷史背景的嚴肅專書，目的是破除迷思——無論是當時的迷思，還是後來流行的迷思。我無意吹捧這些圖畫的美麗（有些圖畫確實很漂亮），更不用說將它們當作是某些假想的，日本與西方的相遇前的性自由世界的證據了。但是我的確試圖從藝術歷史的角度，來研究情色作品中的圖像含義。我提出了以下疑問：為什麼這些圖畫數量這麼多？為什麼它們被畫成這樣？此外，還有最重要的一點：誰使用這些圖畫，用法又是如何？這類問題以前從沒有人問過，或者被無關痛癢的答案打發到一旁——例如，它們是供夫妻一同使用的，或是有教

育的用途，甚至還可以避禍。

我得出的結論是，這些圖畫的主要目的是手淫，而且大多數情色作品是為此目的而存在；從表面上看，春畫沒有理由能置身事外。這並非否認春畫可能有其他用途，而是其他用途是次要的，我會用許多同時期的資料來佐證。

我使用當今較廣為人知的術語：「春畫」，也使用了更為大膽露骨的「情色」一詞。這兩個詞都蘊含很多意義，但卻以相反的方式蘊含意義。然而，我倒希望它們之間的區隔可以為多種解釋創造空間。但是，我沒有理由收回我一開始對這些圖畫的目的的說法，也就是它們是為獨自的性行為而存在的。

我要感謝那些閱讀並評論了第一版（日文版和英文版）的人，特別是保羅貝瑞（Paul Berry）、茱莉戴維斯（Julie Davis）、德魯格斯托（Drew Gerstle）、羅伯吉爾（Robert D. Gill）、阿朗霍克利（Allan Hockley）、吉尼菲利普斯（Gene Phillips）、大衛波拉克（David Pollack）、瑟西莉亞塞格（Celia Seigle）、保羅沙洛（Paul Schalow）、白倉敬彥、田中優子、埃利斯・提尼奧斯（Ellis Tinios）和克里斯烏倫貝克（Chris Uhlenbeck）。我更正了一些事實和用詞方面的小錯誤，並增加了新的章節〈與江戶情色畫再次互動〉，我很高興睿創出版（Reaktion Books）使我有機會再次審視這個主題。

前言

本書旨在為十八世紀至十九世紀中葉（即江戶時代中期）的日本情色圖像，提供新的詮釋。在這一百二十年中，社會發生了巨大變化，權力和財富普遍轉移到江戶時期的幕府首府。彩色木版畫技術的發明，也對圖像產生特別的變化。

我希望將情色圖像，正確地置於其所屬的社會環境中。為此，我發現有必要超越所謂的春畫——即露骨的性愛圖畫——的範疇，將範圍進一步擴大，並處理所有參與情慾經濟，並燃起或滿足對性行為的渴望的繪畫作品。有個前提是，這一時期的日本圖像與所有情色作品一樣，和個人私密幻想有很大關係，而且圖像經常會在獨自取樂的條件下使用。讀者必須忍受關於手淫的討論篇幅，因為手淫是這裡所討論的體裁受眾的主要習慣。另外有必要強調而且驚人的是，直到最近，日本和其他地方在情色作品的詮釋上，仍相當排斥單純分析情色的「目的」；人們對於「使用」情色作品依舊諱莫如深。

我希望在本書中合理地介紹這塊領域，但我不可能討論所有議題。至於我的切分方式，至少有兩個無可非議的理由。情色圖像大約在一六八○年代就開始大量出現，但量產是直到十八世紀的頭一二十年才發生的事。早期的情色圖像內容，最適合歸入的領域與我前面所定義的領域不同，它們通常是幽默和戲仿的作品，很少表現情侶性交。這種猥褻的傳統到了十八世紀初期被另一種圖畫所取代：這類型的圖畫像是經過自我修正，看起來很精緻，而且目的就只是

表現性行為。隨著優雅的臥室，衣冠楚楚的戀人出現在畫中，陽具比賽、放屁或插入蘑菇的婦女等主題慢慢消失了。就我所知，江戶中期，情色畫的都市世界氛圍是很冷淡的，很少看到熱情的一面。我們看到了如同彼得瓦格納（Peter Wagner）提出的現象，大約等同於同一時期歐洲出現的純粹的情色作品，這種作品「目標就是作品本身」1。這並不是說性行為本身必然發生了變化，儘管無論出現變化與否都是本書討論的主題，畢竟情色圖像和人類行為間的關連不平衡性，是那些想研究上述中任一種的人必須掌握的領域。

江戶時代中期的情色圖像，可以合理地稱為「情色圖片」（pornographic），我打算使用這個詞彙。我也將用日文的「春畫」，即「春天的圖畫」作為通用的術語（該詞與中文和韓文同源）。在日本，這些構成了「浮世」文化的一部分，這是一種與「固定的」日常生活和充滿義務的世界相異的認知條件。「浮世」是一種心境，但是在許可的妓院區域和法外的「岡場所」中，它有一支具體的手臂。然後，這些場所以圖畫為媒介，被帶回體制內、充滿義務的世界。自從十九世紀開始欣賞木版畫以來，西方就已經注意到了妓院地區的文化。妓院對於那些不願委身其中的人來說，不是一個宜人的地方，但是它們仍然將令人陶醉的翻騰浮雲送入了城市及其周邊地區。任性的自我表現，成為所有淫逸場所的標誌，並廣受愛戴，而且肯定帶有真正的性饗往。最主要的尋歡地點也是傳說的中心：位於江戶（也就是現代的東京）東北

方的吉原。情色作品就是給那些由於時間或經濟限制，或者受制於道德準則而無法經常去那裡的人。消費圖像成為一種補償作用，而且那些無法冒險進入圖中描繪場所的人，很可能使用這些圖像，這種現象與今天的情色產品並無二致。吉原是浮世的頂點，它構成了大多數有力圖畫的核心結構。

這樣的情況在一八二○年左右開始崩解。吉原開始衰落，同時衰落的還有某種形式的性圖畫。從這一時期開始，人們就情色作品水平的下降、當代娼妓的蓬勃發展，發表了各種評論（據說，當代的妓女與前個世代聰明且美麗的妓女根本無法相比）。令人遺憾的是，情色文化被性吸收了。這樣的評論不必當作歷史事實看待，但是它們確實表明了意識上的轉變。這種變化出現在男性與女性的邂逅，也出現在日本向來聞名於世的「男色」，字面意義為「男人的性」（我將不作進一步翻譯）。自體性行為可能也發生改變，雖然我們很難評估量。然而，情色圖像的變化是立即且顯而易見的。某些陳舊的、疲軟的畫風仍有新作，但是有一股明顯的動力，開始描繪各種強迫的、暴力的接觸。儘管在較早期的圖畫中，妓女的角色已很突出，一切都暗示著剝削關係，但平等早已被融入繪畫的規範之中。

第一章，我嘗試將春畫場景定位並評估春畫的用途。我已經給出了先驗的假設；但是，由於這觀點根本還沒完全得到公認，因此我將嘗試展現最強力的證據，讓那些堅信日本春畫體裁與單身者使用情色作品完全無關的人看到，

事實並非如此。第二章，將探查十八世紀社會對情色圖像傳播過程的反應。人們擔憂整體社會的健康。今天這些作品以其美麗而聞名於世，並在博物館和美術館中展出，但當時它們可沒有得到這麼仁慈的目光，而且不只浮世繪中的沒那麼露骨的性愛圖畫，一般情色作品也被另眼看待。在本書涵蓋的一百二十年中，人們的反應出現了變化，焦慮情緒在一七九〇年代達到頂峰。

在第三章和第四章，我們會仔細閱覽一些圖像，這些圖像有的主題是露骨的性行為，也有些只含較隱晦的猥褻成分。接著，我們會評估它們在寬闊的繪畫和印刷技術背景下，以及在性行為的框架中，作為畫中角色的地位。我們也有必要評估性模仿的結構，並針對身體和性別作出推論，而藉由圖畫中的性別化身體，所賦予的特殊模糊空間，必須很小心閱讀。在這裡，小至人物姿勢、互動方式，大至房間和布置其中的物體的環境，都不是重點。浮世繪並不是描述現實：它們編造幻想。

第五章是關於春畫的視域體系（scopic regimes），也就是視角的政治性和各種機關。圖畫閱覽者的視角，和所描繪人物的相互凝視的關係，都是至關重要的。十八世紀引入了許多新的視覺系統，並採用了新的觀察方法，這些方法大幅增強、改變了視角，也隱含了包括凝視、窺視、放大和縮小在內的各種含義。窺視的設備通常是進口的，因此這裡會出現外來性和變異性的議題。機關繪本（例如「畫中畫」）也設置在圖畫中衝擊文體或解構視域體系，使觀看

者襯托出另一個自我。

最後一章將討論本書所提到的浮世文化的「終結」：情色作品描繪的對象，漸漸由淫樂場所遷出，並轉移至外在的世界。情色作品的傳統並沒有突然瓦解，但卻開始逐漸消聲匿跡，也失去了專注力和說服力。畫中的情色性在最關鍵的情色考驗中失敗了，使用者開始尋找其他刺激物。但我仍主張：城市（尤其是江戶）與其農村腹地之間的新媾和，為這樣的情色再造提供了基礎。這個改變出現之後，我覺得應該放棄「春畫」一詞。人們對農村人口減少的恐懼，產生了第一波對淫樂場所的抨擊，批評者將其斥為性氾濫的荒原（此前已經一直有人稱它們為金錢的墳場），並因此而首次譴責了手淫。春畫神話般的堡壘，以及持有春畫的目的，同時遭到攻擊。

我必須以告誡和感謝的話，為前言作結。想提醒讀者注意的是，大多數春畫都採用書籍形式，單張圖像很少。本書從各個春畫冊中選擇收錄的複製畫，都無法傳達原書想要表現的整體意識。如果有辦法用一本完整的書來說明、敘事，這樣的展開方式或許會更完善；更何況還有對手淫的主張，並佐以說明，讀者也得以在轉折處先擱下書來歇口氣。然而，儘管春畫彼此裝幀在一塊，它們也很少帶有故事；大多數情況下，一頁可以合理地獨立存在。想使用整本書的人還是可以找到很多浮誇的複製品；偏偏許多春畫又都帶有文字。然而，本書的重點是針對圖像進行評估；因此除非明確需要，否則我不會翻譯文本，也

不會重述故事。春畫書寫（稱為「春本」）方面的討論確實是有必要的，但這超越本書研究的職責，也無疑超出我的能力範圍。

多年前，我開始了本書所呈現的研究。Haruko Iwasaki和Howard Hibbett一開始給我許多鼓勵。Sumie Jones、Kobayashi Tadashi、Joshua Mostow、Henry Smith和Tano Yasunori慷慨提供進一步的協助。還有幾位學者分享了想法、書籍和照片，包括Timothy Clark、Drew Gerstle、Fukuda Kazuhiko、Nicolas McConnell、Murayama Kazuhiro、Gregory Pflugfelder、Nicole Rousmaniere、Shirakura Yoshihiko、Ellis Tinios和許多不願透露姓名的私人收藏家。我對他們所有人深表感謝！我還要感謝睿創出版（Reaktion Books）的工作人員，他們竭力使我的散文準確易讀，並且讓本書引人注目。

目錄

壹

情色圖像、情色作品、
春畫及其用途

外國與日本情色作品的相遇，可是驚人得早。一六一五年，來自日本的第一批「淫穢書籍和圖片」被引入倫敦以後，很快就被焚毀殆盡，並且引起社會震驚[1]。大約同一時間，中國明朝的道德家們譴責進口日本「春天圖畫」所導致的「極度可憎的風俗」，認為這種圖畫會帶來淫蕩之風[2]。至於韓國使節們常常出訪日本，他們認為當地所見的性道德意識低落，肯定是糟糕的圖畫廣泛流通造成的結果[3]。

早期的作品保留至今的不多，因此，本書將主要針對十八世紀和十九世紀初的作品進行討論。但是，除了它們幸運地保留至今之外，我們還有許多其他討論這些作品的理由。印刷術的發展大幅擴展了一六八〇年代以來各種圖畫和文字的輸出，而大規模的城市化，集中並擴大了許多作品的讀者群。但是從人口統計學的角度來說，當時的城市並不自然，單是幕府的首府兼印刷中心江戶（現代的東京），可能就有三分之二的人口是男性。這對自體性行為（auto-eroticism）和由此產生出情色作品的意義，是十分明顯的。大約兩百八十個統治日本各州的藩主（大名）位於江戶宮殿裡都有大型駐軍，並住有許多男人，由於他們必須待在軍營且無法與女性接觸。十七世紀末的小說家井原西鶴將江戶稱為「單身漢之城」[4]。即使並非出身軍事階層的人，也常常沒有家庭歸屬，更沒有傳統的社會網絡或同性朋友情誼。

江戶大約有一百萬居民，其中絕大多數是外來人口。因此，江戶成了那個時代被剝奪公民權的城市模式的代表。但這裡不是個寬鬆、自由、性氾濫之類的地方。這座城市井井有條，且受到嚴格控管。圖畫顯示了這座城市的真實面貌，或者說它們展現了與其他一般城市不同的虛幻愉悅和短暫娛樂空間：也就是說，它們展示了「浮世」。幕府大將軍曾在十八世

紀初表示，他會恐懼，擔心子孫後代回頭看這些委靡和情色的圖像，可能會認定過去的江戶就是這副德性。但他並未試圖禁止所有有害的圖畫，而是如我們將在第二章中看到的那樣，將它們放回到適當的階層；有一些藝術家受到了懲罰。所有類型的藝術都在與真實競爭；但對於情色而言，我們探討的藝術卻是一種以虛假陳述為目標的行為。情色與所有其他藝術類型不同——無論春畫、情色畫或其他任何形式的情色作品，都會觸發觀看者樂意進行自我欺騙的行為，而這種欺騙通常是透過手和手指啟動人體的生理反應，從而進一步喚醒愉悅的幻想。

淫穢的圖像

儘管我希望消除浮世繪中的情色圖畫與「正常」圖畫之間，過於簡易的區分，但是先確立一些詞彙仍是很重要的。情色圖畫通常又稱為「枕繪」和「笑繪」，前者相當直觀，後者則較為委婉。如果我們能將「笑聲」理解為手淫，那麼手淫聽起來也就不那麼忸怩了。還有另一個指稱情色圖畫的詞彙是「好色本」，以及具有相同含義的白話詞彙「繪本」。情色圖畫又有一個生硬的指稱辭彙「危險圖畫」（あぶな繪）。這就是癥結所在：這些辭彙的出現，是由於人們覺得討論這種圖畫很困難，自然也使這個議題顯得隱晦。我會在必要時使用上述辭彙，但我更希望用「春畫」一詞來統一它們。儘管「春畫」一詞在十九世紀已經為人所用，但是今天人們使用這個詞是為了與真正的命題保持一點距離。它既不顯得古老，也不會縱容那些今天想在自己房間裡把這些出版品的用途重新發揚光大的讀者群。由於我試圖將

情色圖像從露骨的性愛圖像領域裡區分出來，因此我認為「春畫」是最好的用語。英文中的「情色圖畫」（pornography）也能勝任，雖然這詞彙可能帶有一些不必要的包袱。

直到不久以前，日本法律仍規定散布人類生殖器、陰毛或肛門圖像都是非法的；但有趣的是，精液卻可以不用被遮掩。這項法律適用於現代和歷史作品，某種程度上這是很令人欣慰的，至少代表當局以主題為準一視同仁，沒有僅僅因為圖畫老舊而打算將它們以毫無意義的「缺乏藝術感」為由打發掉。這樣的政策也是假設：現代讀者看到情色作品絕對會做同樣的事情，無論情色作品是否古老。然而，政策打擊露骨的情色作品，卻推廣那些沒那麼露骨的同類作品、好像它們與性慾和自體性行為無關似的，使得大家認定浮世繪當中許多以「正常」圖畫出現的男女、娼妓和露骨的性表徵不過是小菜一碟。這樣妄加區分，是極其不自然的。

春畫失去支持群眾，只能以令人震驚的低俗化來複製，以至於它們在藝術歷史和手淫目的上一文不值。春畫的存在如幻影般維持，以關於江戶時代的性愛書寫支撐著。這類書寫大多沒什麼問題，只是普遍不認為圖畫本身具有重要意義，更不認為它們具有成為抽象符號系統的權利。另一方面，在日本境外進行調查的少數人，過度強調春畫在其原始背景下的接受度，從而擊敗了日本當地通行的審查法。我們可以肯定的是，江戶時代的父母、配偶和官員們確實擔心春畫的存在，以及（這是很重要的一點）擔心整套的浮世文化會讓社會向下沉淪。

這條法律最近發生了變化，也導致春畫的大量再發行和評論，當中一些事宜則由著名

的藝術史學家進行。許多題材已經重見天日，其中大部分是著名藝術家的作品，但這些藝術家早在「正常的」浮世繪的成就中，受到尊重。精選過的高級春畫已經投入「日本藝術」的懷抱。這引發了一個完全不同的問題。雖然我們現在確實對於春畫在美學上能達到的高度，以及作品的相互關係和作品的發展，有了更明確的想法，但性學家卻被藝術史學家逐出討論的公堂；除了少數值得稱許的例外之外，對這些作品的用途的討論更是被打入冷宮。大多數藝術史學家都不願發表關於性愛歷史的評論，也幾乎不怎麼關心使用這回事；而且一旦「使用」等同於「自慰」的話，他們更是完全不願表示意見。春畫已經成為「藝術」，但其話語權已經縮小為學術界所允許的藝術流派，且主要在畫作在該體裁的地位、創作者的生平、圖畫類型所處的發展情況等。我從最近的研究作品中受益良多，但依舊堅持認為春畫在形態上屬於淫穢圖像的範疇，而且它的發展走向沒有清晰的分野。春畫必須在包含圖畫的歷史和性行為歷史兩者的情境下討論。只有這樣對待它們，我們才能看到它們的本質：淫穢寫生。現在，人們經常將情色引起的種種幻想稱為「情色烏托邦」（pornotopia）[5]；但到目前為止，還沒有人試圖定義「春畫烏托邦」，或是定義那些超越一般認知的江戶史觀圖像的荒淫程度。

春畫和「美人畫」

　　浮世的「正常」藝術家們所描繪的主題當中，最前緣的一個流派是西方藝術無可比擬的「美人畫」。這種畫又有許多細分。儘管在十九世紀末期，日本的強制異性戀風氣讓畫作展

現出相對應的彆扭情況，但在江戶時代的用語中，「美人畫」可以指涉男性和女性；如今，「美人畫」僅能指涉漂亮女人的圖畫。看著女性圖畫手淫是很糟糕的，但看男性圖畫手淫似乎又更糟糕（下文將會處理手淫者性別的議題）。「美人畫」本身沒有表現出性行為，這使它們可以免去汙名，而且展示時不會遇到問題。但是在大多數情況下，畫中的主角是以想跟他們發生性關係的人來定義，也就是說，是「性」定義了這幅畫。井原西鶴於一六八四年在他的《諸艷大鏡》中收錄了一個故事，講述一名被迫遷往荒涼省份的朝臣的故事，這名朝臣帶了「太夫の姿

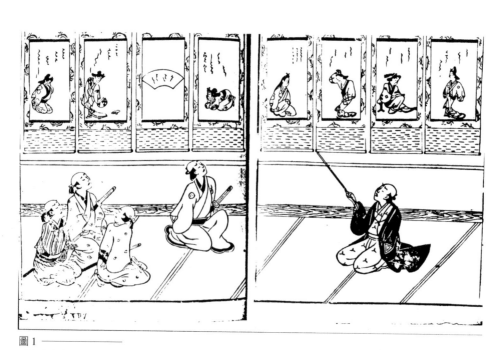

圖1

〈和尚崇拜一幅畫〉單色木版畫，出自一六八七年《好色旅日記》；繪者佚名。

繪」（交際花畫像）來安撫自己。正如井原西鶴書中圖畫所示，讀者看到該男子正在講解他帶來的圖畫，這些圖畫懸掛著（有七幅肖像畫和一幅帶書法字的扇子畫），還有四個仰慕者與他結為朋友並來觀賞這些畫（圖1）。

看到這八幅捲軸時，他們的情緒高漲，同時發現言語無法形容他們的感受。大臣和他的四個同伴都靠近、崇拜著這些畫像，背誦詩歌或描繪、稱讚女性形象奇妙以後仍意猶未盡。朋友懇求大臣告訴他們很久以前他是如何與這些女人一起「舒服」的，他們更想知道這些女人實際上到底生得什麼樣子，畢竟光用看的絕對是意猶未盡。6

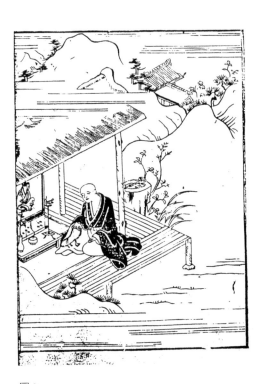

圖2 ————
〈大臣北國落〉（大臣遷往北方各省），井原西鶴《諸豔大鏡》（又稱《好色二代男》）插圖，一六八四年；繪者佚名。

「崇拜」（拝む）一詞用於描述他們坐在繪畫前的活動。關於「崇拜美人畫」的其他軼事還有很多。例如，一六八七年有本作者佚名的《好色旅日記》講述了一位享樂者的故事；他到處旅遊，不斷尋找性愛經歷，最後才隱居起來、過著僧侶般的生活。他離開了一群漂亮的男人和女人（男人女人他都很喜歡），但無法完全放棄性生活，於是畫下了他最喜歡的伴侶的照片，將其視為虔誠的偶像（本尊），並「崇拜它，相信它的神力」（圖2）[7]。第三個例子，同時也是個類似的故事是，有男子委託一位名叫「菱川」（即偉大的平民藝術家菱川師宣）的人，替他畫一張年輕人的畫來「崇拜」，據說他整個夜晚都在崇拜這幅畫[8]。這些聽起來像是暗中偷偷摸摸進行的活動。由於這本匿名出版的書名為《野傾友三味線》（男妓和女妓一起彈奏三味線），三味線是與娛樂場所會出現的一種樂器，因此認定這位男子希望與男孩們維持透明的關係。他把自己最愛的人像放在中間，另外兩個人伴其左右，像是釋迦牟尼佛像與兩旁較低的位置站著的左右護法，一同組成的神聖三角。這名男子將這些圖畫「一直懸掛在他睡覺的地方」，他認為這些圖畫「有其功效而受到永恆且誠心的崇拜」。所以，其實春畫也可以被「崇拜」，有個玩笑是這麼說的：佛教祈禱儀式中，崇拜的動作是用雙掌摩擦念珠——對男性來說，這看起來，或甚至感覺起來就像是手淫。一七四〇年代有一句川柳（是俳諧，五七五音節的詩體，一般稱為俳句）段子和這個有關（川柳作品經常提到當代的流行風氣和精神官能症；它們也提供很多當時性愛觀念的證據，下文將會持續引用）。匿名的詞人還把打坐冥想時使用的槌子比喻為陽具，寫了一個雙關語：

祈禱之手有

鎚子敲打的聲音

敲打著枕繪，9

在上述三個故事中（段子的部分除外），被描繪的畫像據稱都以真實人物為本（在虛構的敘事中）；而且這些人也是各「崇拜者」之前或未來的性伴侶。

從外觀上看，浮世繪當中的春畫與「正常」圖畫之間的區別是顯而易見的，但這種區別不必然會影響使用。情色作品也有「軟」和「硬」之別，如果把情色作品當作一般圖畫掛在自家壁龕當作裝飾，可能會造成訪客不舒服的感受。不過，露骨的性愛書籍則鼓勵人們使用這類非露骨的性愛圖畫。否則一八三〇年代左右，這位名不見經傳的帝金，出版的書的插圖也不會展示出，一幅明顯是性工作者（她的衣服繫帶在前，而良家婦女則是在後），甚至可說是最頂級妓女的畫，而且一名男子正在使用它（圖3）。這本書叫做《帝金笑繪》，除了

圖3 ————
〈生產〉為帝金製作的單色木版畫插圖，出自約一八三〇年《帝金笑繪》；繪者佚名。

前述這張圖畫之外，所有插圖都在描繪性交（有一幅男男性交，其他都是男女性交）；前面提到的案例中，求愛出現的文本脈絡本身就是情色的。但至少就帝金的書所討論的手淫而言，手淫（笑）正是對於處理「美人畫」的建議。

在不同的情況下，同一張圖畫對不同的觀看者來說，可能引起不同的作用。有本出版資訊遺失的春畫書（許多春畫書都有過度翻閱的痕跡）畫了一個富有想像力的人，捲起一張「美人畫」像，讓畫卷僅僅露出臉部，想像沒有穿衣服的身體，然後把它與一具所謂的「江戶形狀」綁在一起。「吾妻形」（妻子形狀）或稱人造陰道，通常用皮革或天鵝絨製成，裡頭塞滿煮熟的蒟蒻；「吾妻形」恰好印證了那座城市男性的沮喪樣貌（圖4）

圖4
〈男子使用肖像畫和「江戶形狀」〉單色木版畫插圖。取自約一七六〇年，一本不知名的春畫書；繪者佚名。

10。在井原西鶴一六八二年發表的浮世小說《好色一代男》中，讀者聽到主角表示自己如何保存四十四個真人大小的「著裝模型」妓女，並與它們同睡，其中有十七個女人來自京師（京都）、八個來自江戶、十九個來自大阪，而且它們「每個人的服裝、臉部和腰身都是個人化的」。儘管這不是一本露骨的情色書籍，不過井原西鶴卻很快就向讀者保證，「這些模型沒有什麼淫穢之處。」11這些故事可能典出於公元前一世紀的故事：中國漢朝皇帝請了一位藝術家製作李夫人的壁畫，以便他「將自己

的身體靠在圖畫上磨擦，藉此得到慰藉。」這個古老的故事收錄於西元一七八五年的春畫畫

冊《袖之卷》的序言中，由筆名「自惚」的人署名；而這本書的大量插畫都出於鳥居清長之

筆12。我們必須承認，所有「美人」的圖畫都可以用於情色目的。

回到我們與男孩一起彈奏三味線的第三個例子中，這張圖畫據說是嵐喜世三郎的肖像；

這個人是真實存在的歌舞伎演員，擅長扮演女性角色。一七〇七年（也就是畫中故事發生的

前一年），他是大阪知名人物，後來更廣為人知的事蹟是飾演縱火者八百屋於七；歷史上真

有其人，她在一六八二年不小心燒掉了幕府將軍的城堡和江戶一大半地區。嵐喜世三郎於

一七一三年，英年早逝13。

在小說的框架中加入真實世界的美人，可能已喚起讀者的注意，讀者本身當然也能體會

這種人類的情感。圖片可能勾起一段已結束的性愛關係的回憶，觀看仿真畫像，也會讓等待

下次見面的時間過得沒那麼漫長；這些圖畫最起碼也算是對於無法見面的補償。嵐喜世三郎

可以作為妓女包租，其實任何歌舞伎演員都可以被包養，特別是專門飾演女角的演員（真正

的女人是不能登台演出的）。但是，與這樣一個知名男人相會所費不貲，其花費雖然可能依

舊不如一幅名畫家親手繪製的畫像，但絕對比木刻版畫要貴。實際上，這些畫有一部分是用上好的版畫

人們更容易雇人來畫自己心儀之慾求對象的肖像。十八世紀的版畫印刷熱潮，讓

印刷材料製成的。當有人委託創作一幅畫時，就可能形成某些密切的聯繫，加上版畫很容易

流傳，也可能流入那些負擔不起與真人接觸的人當中。他們「崇拜」那些自己永遠無法直接

觸摸到的人。

這種肖像畫風格放諸東北亞，乃至西方，都找不到相近的類比；而且這種肖像的成品都不會和其他類型的作品混雜展示。儘管如此，十八世紀末期仍迎來了一種稱為「似顏繪」的新型圖畫，這種圖畫的真實感震驚了觀眾。這類型的圖畫源自浮世繪，其誕生的主因是給那些想一親淫樂場所「美人」芳澤，卻永遠無法負擔與他們見面的費用，或在對話中吸引她們注意力的人。再生的肖像畫與流行的版畫開始以全彩產出並同時出現，後者所需的技術在一七六五年達到巔峰。一個世代之後，喜多川歌麿模擬了一封擁有喜多川所繪妓女肖像的人寫給該妓女的信，並在肖像畫上印上這封信：

我從喜多川歌麿的畫筆中，了解了妳的外貌——這位藝術家僅憑自己精湛的技藝，就能避開模仿，不落窠臼。只要我想和妳在一起，我就會看著畫，然後就會感覺自己在妳身旁。（圖畫）就像妳一樣，激起了我澎湃的熱情。[14]

這名男子似乎見過這位名叫花合的女人，而且她算是頭牌，雖然一幅肉筆畫（請注意「肉畫筆」一詞）的所有者可能遇過她，但喜多川的廉價複製版畫的消費者卻可能未曾見過她。那封「信」的意義在於喜多川得以藉機聲稱自己的作品是完美的，因為就連看過他模特兒的人也發現他的肖像畫功獨到。閱覽者可以毫無愧疚地「使用」喜多川的作品，並確定自己正在欣賞真實（描繪）的女人。根據朱莉・尼爾森・戴維斯（Julie Nelson Davis）最近的研究發現[15]，這是典型的喜多川自我推銷特徵。有趣的是，還有一首川柳是這麼寫的，

女僕通常不能隨意離開女主人；因此，她（女僕）邊看一張圖畫（或許是喜多川的作品），邊用手指或假陽具搓弄自己。當中沒有任何模特兒的名字被提及。後來還有一個例子是歌川國麿的畫，畫中出現一個尼姑在男性肖像面前做著同樣的事情並哀嘆道：「我們這個世界就是現在的樣子，永遠不會給你想要的東西，但是多虧了這個聰明的產品和玩弄『指偶』，我撐得下去。」田野邊富藏辨認出畫中的男子為著名演員松本幸四郎（圖16，另見圖17）[17]。「似顏繪」的出現來自一七八〇年代的特寫或半身像。這種畫以前不曾出現過，但可以更進一步擬真樣貌。尼姑就是用這種畫來撫慰自己。它們被稱為「大首繪」，不過也有人戲稱它們被另外歸類為「大屄繪」[18]。

「似顏繪」將肖像畫提升到能夠真實識別出所描繪人物的水準（如果以後再重看的話）；在那之前的肖像畫可不總能達到這種效果。圖畫可以當作畫家的廣告，提供客戶可以信賴的圖畫品質。肉筆畫是很昂貴的，版畫則能讓眾多恩客們選購自己心儀對象的圖畫。這種情況下，過於露骨的性愛描繪適得其反，因為這只會讓人蠢蠢欲動，想要與進行個別、私下的性交易。畫中如果出現女性，她們都穿著最好的服裝（並非日常穿著，即使是妓女也一樣），演員則穿著華麗的戲服。比如說，郡山的藩主柳澤信鴻（其祖父為重要幕府顧問柳澤

吉保）收集了大量演員版畫，這些版畫是粉絲們夢寐以求但求之不得的。他不需要要像夫人的女僕或尼姑那樣使用它們（女僕和尼姑受制於經濟、職業桎梏和性別上的絕對劣勢，無法按照自己的意願行事）：他夠富有、夠有權勢，可以隨意瀏覽圖畫，做出選擇，然後喚來男僕來買單。柳澤信鴻對性的興趣和他的版畫收藏，是情色愛好相輔相成的表現，他也以這兩種熱情著稱。

現在，這些問題比以往更能開放給大眾討論，在藩主的寢室裡發生的事情在以前，可不是人人都知道的。但是我們可以引用另一種虛構的文本脈絡，來說明確實大量消費版畫的江戶市平民百姓，也喜歡想像偉大、有權勢的人物會使用相同的圖畫。一七六三年出版的一部長篇類小說作品《根南志具佐》（根無草）中，平賀源內用一幅版畫講述了迷戀達官顯貴不下於閻魔的情節[19]。平賀源內當時處於製圖技術發展的最前線，兩年後還協助他的朋友兼鄰居鈴木春信，設計多彩版畫印刷技術來改變印刷方式；五年後，他去駐有荷蘭東印度公司和中國商人的長崎，進行實地考察，學到了一些歐洲和中國的人像描繪技術。故事中，閻魔據說見到一個真實人物的畫像：瀨川菊之丞（別名路考），他也是歌舞伎的女角專家，也是那個時代令人臉紅心跳的人物之一。瀨川菊之丞的版畫隨著一位已故僧侶的行囊被帶進地獄。這幅畫還不是真正的彩色版畫或「似顏繪」，而可能僅以兩種或三種顏色印刷，或者甚至僅以單色印刷再以手工著色。平賀源內也提到了藝術家的名字：鳥居清信。據推測，這應該是出自鳥居清信二代目之手，因為鳥居清信一代目去世於一七二九年，而二代目差不多在平賀源內的書出版的時候才去世[20]。現存的作品中，並沒有鳥居清信二代目為瀨川菊之丞所繪的

肖像。雖然瀬川菊之丞的名聲在鳥居清信死後才又更上層樓，直到一七七三年左右淡出，但鳥居畢竟是專門描繪歌舞伎的畫家，他沒有描繪那個時期最著名的演員之一確實有點奇怪。鳥居清信的兒子鳥居清滿繼承父親衣缽，他所畫的青年演員肖像，多少還是可以讓我們一睹瀬川菊之丞的風采。瀬川菊之丞盛裝打扮，在尚未確定的劇情中扮演化粧坂一帶的小隊長（圖17）。

平賀源內表示，閻魔排斥男男戀，在此之前也沒有冒險嘗試過。但是看了這張畫以後，他重新考慮並宣布他將紆尊降貴，與男孩「交換枕頭」。平賀源內本人是男色的忠實擁護者，同時也能影響畫像的地位，因此他認可這類圖畫的威力，對許多原本對這種事情毫無感興趣的人是有巨大影響的。據說閻魔不會對著圖畫自慰，何況平賀源內這本書的定位是非情色書籍，主要客群是一般讀者，認定閻魔要用圖畫自慰是不太適宜的。另外，作為地獄之王，閻魔也不需要靠自體性行為得到滿足。他派了一個僕人找到瀬川菊之丞，並將他帶到地獄。兩人終於共度一次愛的良宵。

要釐清這些問題，似乎最好從其他方面著手，並從目前現存的圖畫，而非從文學軼事開始討論，因為文學軼事是虛構的，可信度實在不高。不過，由於現存作品大多缺少隨附的文件，我們也無法總是從圖畫本身下手。但是我們可以參考一幅雙聯畫，這幅畫創作的目的記錄在第二聯上；第二聯的存在是為了掛在第一聯旁。遺憾的是，我們現在只能由一幀一九三○年代拍攝的黑白照片來了解這幅雙聯畫（見圖5）。畫主是真實人物，當年四十五歲的大名（封建時代領主），新發田的藩主溝口直養，他向一個女人求愛被拒，失意之餘便

在一七八一年委託著名的浮世繪畫家兼春畫家北尾重政，替他畫下這名女子芳容。繪畫完成後，北尾重政簽下本名和自己的專業工作室名稱（即藝名）「花藍」——可能是為了尊重藩主的地位，因為「重政」聽起來太符合他那江戶時代商人的形象。這女人是個藝妓，是不和

圖 5 ————————
西岸的藝妓和題詞，一七八一年北尾重政繪，雙聯畫，材質為上色絲綢；原畫已佚。

客人睡覺的藝人；這踩到了溝口直養的痛處。儘管藩主每週邀請她到他的住所多達六次，但花藍似乎不能提供更多其他服務了。於是努力了三年以後，溝口放棄了，並立刻找來北尾重政。溝口直養用古老的萬葉假名體將這些事實寫在肖像旁，外人幾乎難以參透，神祕的散文讓他一紓心中的苦悶[21]。除此之外沒有更多資訊了，但是我們能從圖畫很明顯看出畫中的模特兒是替身。

在春畫和「正常」浮世繪之間，現代學界勤於築起的阻礙已經漸漸土崩瓦解。所有的浮世藝術品都是淫蕩的，而一旦性交的緊張感（受挫、懸疑或完事的滿足）消除，整個流派就變得虛弱無力。知名人物的肖像激勵了人們嘗試與他或她本人接觸，而未具名的美女則以更容易擴散的方式，激發人們的慾火。春畫和較不露骨的作品被使用的方式可能是相同的。

基於以上原因，一七九〇年代政府鎮壓期間，所有真人畫像都受到禁止：描繪真人還是允許的，但不得在版畫上註明人名。這足以切斷圖畫和模特兒之間的聯繫，並藉此削弱了用圖畫宣傳該人物作為性商品的能力，畢竟肖像畫和人物外貌之間的關聯仍然相當鬆散[22]；能連名帶畫示人的只有普通美人。狡猾的出版商便採用圖畫字謎來解決這個問題，因此花合的畫，可能就會放一朵櫻花和雷電來代表，或者在櫻花和扇子旁邊畫出高貴的花荻（那段時期最昂貴的妓女）。普通的「美人畫」則不受禁令的影響，因為它們像露骨的春畫一樣，畫中主角幾乎不會是知名人物。

然而，春畫和浮世繪「正常」圖畫之間的變遷，並不僅僅是所有者（錯誤）使用「正常」圖畫所造成的結果，藝術家本身也鼓勵這種變遷。由鈴木春信所繪的一幅版畫就包含這

圖6 ————
鈴木春信《相合傘》，一七六〇年代後期，彩色木刻版畫。

兩種形式：一位俊美的男人和女人在白雪皚皚的柳樹下徘徊（圖6）。這幅畫大約作於一七六五年（彩色版畫發明的年代）至一七七〇年，鈴木春信去世之間。這幅圖像被稱為「相合傘」，或被稱為「雪中的烏鴉和白鷺」（衣服的黑白兩色），後人為這兩人下的標題都凸顯了畫的高雅。女人的長衣袖和未拔的眉毛說明她未婚，而飾帶繫在背後說明她是資產階級，不是賣淫女子。

男人穿著時尚，上身披烏黑大衣，下襬則是華麗和服（事實上很少人穿這麼好的衣服）。男人孜孜矻矻追求財富，女人則是他的理想良人伴侶。共撐一把雨傘是公認的平等愛情象徵，這和女人通常走在男人後面的情況不同。這個圖像並不代表江戶市民的真實生活。現代的閱覽者不太有興趣推測這對夫婦的情感基礎，或是從社交角度來探討他們的親密關係如何獲得緩解。不過，這張圖後來竟也出了情色版本（圖7）。畫中我們可以看到，柳樹的後面是

————— 32

圖 7 ————
應為「礒田湖龍齋」所
作《雪中柳樹下的戀人》
一七六〇年代後期，彩
色木刻版畫。

籬笆，女人靠在籬笆上，撩起裙子讓男人插入。雨傘被丟在一旁，兩人笨拙的動作讓木鞋從女人腳上滑落，旁邊加上一則不怎麼高尚的對話：「我靠在這棵樹的彎曲處做我想做的事情，可以嗎？」「無需再問。」這則創意改編畫沒有署名，可能出自鈴木春信本人之手，但也可能出自礒田湖龍齋。這兩位藝術家是同事，甚至是朋友（雖然礒田湖龍齋出身武士家族，而鈴木春信則是普通老百姓），所以這幅畫並不是故意挖苦對方。礒田湖龍齋不會貶低或侮辱鈴木春信的形象，而是以原畫所具有的浮世繪特色為基礎，提供了合乎邏輯且令人滿意的第二版本。更何況，看完原畫觀眾無論如何都會想到那件事的[23]。

單張圖畫（甚至經過不同藝術家處理）的風格演變，有時是來回往返或多向演化；這種演變也表現在立體式版畫之

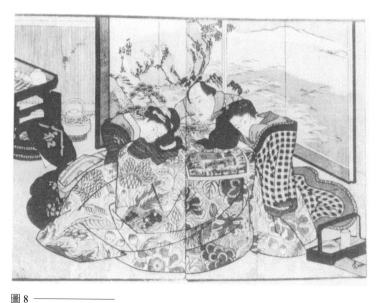

圖8 ────────────
歌川國芳《一桌激烈的雙六遊戲》，帶有立體摺頁的彩色木版畫，出自一八三
〇年春畫冊《筑紫松藤柵》。

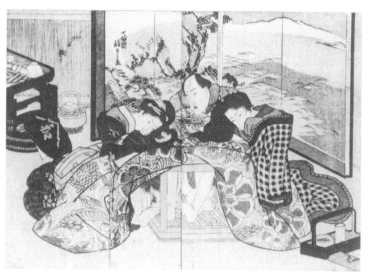

圖9 ────────────
歌川國芳《一桌激烈的雙六遊戲》，摺頁掀起。

中。這種版畫似乎在鈴木春信的時代之後不久（一七八〇年代）就開始了，並在三十年後由歌川豐國復興[24]。一張「正常」的圖畫會黏在另一張圖畫上，並將它的全部或一部分遮蓋住；閱覽者可以掀開蓋圖，看到下面出乎意料的變化。這種「快速變化繪」（早替り）的圖畫雖然一開始是用來展示戲劇情節的扭轉，並且由歌舞伎劇院中在舞台上迅速換裝而得名，

但很快就被納入情色作品的範疇之中。在歌舞伎中，這項技術是用來剝除人物的偽裝，揭示其真實身分，作為戲劇的結局用。但在這裡，被剝除的是圖畫看似無辜的虛假表皮，揭露從一開始就存在的性愛訊息。我曾在其他場合論述過：這種圖畫大概可歸功於歐洲醫學插圖，也就是所謂的「易變版畫」，畫中身體各層的圖片相互疊放，好讓沒有實際經驗的解剖者打開一探究竟。但有趣的是，在歐洲這些圖畫也經過情色改編過25。在江戶時代，「正常」的浮世繪會放在上層，展現一些略帶情色卻不露骨的場景，但下層確隱藏著真相：守夜人可能會穿過可以打開的門，揭露性交的景象，或者掀起桌布展現桌子底下足部磨蹭調情（圖8、9）。浮世繪隱晦和露骨的性愛圖畫之間那層薄膜的可透性，本身就是圖像的重點；這與讓閱覽者感到刺激一樣重要，都是圖像的直接作用。

我們同樣有必要再回顧一下：「春畫」作為圖畫作品，是浮世繪的情色性擴展到文學作品的一部分。這些圖像陳述的內容搭得上敘事，許多春畫也都是故事的一部分。也有許多書籍沒有插畫（但我們還不確定這類書該用何種專有名詞來指稱；因此當參考文獻來源似乎已不可考時，我們無法知道一張畫上面的文字與圖畫是否相配）。使用浮世文學的圖畫證據，來自勝川春章為腎澤山人的著作《浮世的針孔》（浮世の糸口）所畫的插圖。《浮世的針孔》模仿十世紀的宮廷小姐清少納言的經典作品，這部作品剛好名為《枕草子》（枕書）；但在清少納言的時代，這個書名的意思僅是一本日記。對於十八世紀的普通讀者來說，清少納言的《枕草子》雖然書太難了，但是這本書的書名激發大家揶揄文學和閱讀的興致。26清少納言的《枕草子》雖然沒有插圖，也與情色無關，但對江戶時代資訊封閉的人們來說，卻嘖嘖稱奇。腎澤山人的

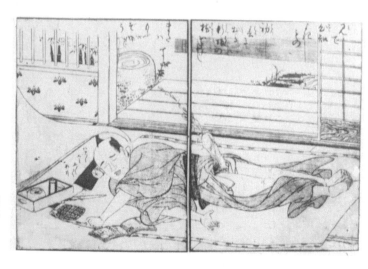

圖10 ─────
勝川春章《讀枕繪後的濕夢》，取自一七八〇年腎澤山人《浮世的針孔》，單色木版畫。

作品首先講述一名睡在（江戶時代意涵的）「枕書」上的男子，書沒有被仔細畫出來，但看來似乎是關於吉原女人與她們擅長的性服務清單；於是，這引起了夢遺（圖10）。文字寫著：「看看其中一幅畫讓您感覺舒暢──早春問世的最新版枕書。接下來就是夢遺了！」在男人嘴邊顯示的文字是他的呻吟，「哈哈姆姆姆姆呼呼呼啊啊啊啊啊啊……」下一頁顯示的則是，男人在夢幻泡沫中擁抱著妓女[27]。

江戶時代的手淫和情色否認

雖然手淫的行為並非在每種情況下都可以討論，但這還是一個可在醫療或道德律令範疇之外討論的主題。有鑑於大城市的社會狀況，以及性學家注意到的手淫設備的大量出現，如果情色圖畫的功用完全無關人們紓解渴望，確實是很奇怪的想法[28]。

與自體性行為有關的詞彙是相當龐雜的。

我們已經看到，最常見的詞彙對於女性是「当入」（瞄準進入它），對於男性則是「当搔」（撫摸它），通常暗示著一種特定的慾望對象——無論是想像的還是描繪的。有個虛構的表意文字，很適合揶揄這種情境：「手」字旁在左，右邊分別是「上」和「下」：拤。日文對於男性自慰，很分別有「千次摩擦」（せんずり）和「萬次摩擦」（まんずり）兩個詞。我們也遇到過「五人形」（即「指偶戲」）一詞，可指男性或女性自慰。在大多數的書寫中，我們都可發現男性被認為較有可能手淫。這點究竟是得自江戶的人口統計資料，男性較為暴躁還是其他原因，我們無法斷言。一八三四年發表的一份性行為綱要報告指出，「男性十五歲以後絕對會自慰」。它進一步指出：

通常，有所謂的「鹽罐」、「撫摸著貓」和「五人幫」，但當然還有更多。老淫蕩大師曾經說過：「如果你覺得自己想來點『五個女僕』，請先想像一下你迷戀的那個可愛的女人。然後在用右手把玩自己的東西時，將左手中指向上伸進屁眼；這會感覺很美妙。你所有的敏感度都將聚集在你的下半身。如果有東西從你的屁股滲出，那會破壞樂趣。真正瘋狂的淫男可能會花半天時間榨汁，最後他會像做了兩天『勞動工作』一樣疲累。」[29]

手淫時刺激肛門，引起了現代異性戀評論家的警覺[30]。至於十五歲這個年紀似乎是任意斷定的，沒有其他資料佐證。例如，圓山應舉（一七九五年去世時曾被譽為京師／京都最好的藝術家）畫過一個男孩自慰的素描，這幅畫作本身很有趣，但旁邊的題詞也很有意思：

「射精的男孩，年齡大約十歲。」我們無法確定圓山應舉打算用這幅畫表現什麼，但他補充

說：「通常要用粉白色或透明色顏料來畫精子。」31 人們一般認為，孩子出生時年齡就是一

歲，下一個新年（該年度的新年，而非其生日）就滿兩歲，因此，按現代的算法，這個男孩

可能不滿十歲。飲食和社會化模式，會使不同階層的孩童在不同年齡（通常比現代更早）達

到成熟和認識性行為。

看枕繪的人無法安靜地閱讀（十八世紀大多數人不識字），而且也許是在屏風或紙門後

被偷聽到，並意識到自己在做的事情其實應該偷偷摸摸來。還有另一篇川柳這麼寫，

隱私和入侵問題也很重要。另一篇川柳寫道，

枕繪

看得太吵

惹來責罵 32

情色的圖畫

每天都存放

在各個不同地方

33

家人通常都不希望情色圖畫隨意散布在家裡，而使用情色圖畫的人也不希望自己的性癖好被窺探。但是，典型的江戶住宅很狹小，並非每個家庭成員都有自己專屬的空間；沒有所謂的臥室，廁所也不僻靜。在京師和大阪情況稍微好些，鄉村地區的住宅則有更多空間，但人們始終仍要提防突然的入侵、窺視和聲音傳播，並在必要時加以防範。春畫藝術家寺澤昌次曾在十八世紀中葉的一本作者佚名的書《綾のおだ卷》畫過一個男孩被自己的父母逮個正著；書中有四頁戲仿所謂的「四大成就」，即繪畫、音樂、書法和下棋，而關於「音樂」的那一頁（右上方寫著「歌」），有個名叫助次郎的男孩應該練習唱歌，但他卻只顧手淫，並用歌聲來掩蓋手淫發出的怪聲（圖11）。父母靜靜地躺在床上，豪不意外地討論著：

男人：他還真少露出他的「惡魔之角」啊！
女人：他又來了嗎？他總是精蟲衝腦。
男人：助次郎，你剛才應該不是在唱歌吧？
　　　唱好了，是吧？
助次郎：您在說什麼呀？別再挖苦我了，讓我上床睡覺吧！[34]

男性的手淫經常被貶為是未成年人才

圖11

寺澤昌次〈歌〉，取自一七七〇年代《綾のおだ卷》，單色木版畫。

會進行的兒戲，因為握有話語權的成年人如此認定；所有關於替代性性行為的想法都歸弱者所有。然而，春畫本身卻會展現成年男性的手淫（畢竟那是能夠經常閱覽這種圖畫的年齡）。但是相關的書寫不管嚴肅與否，卻僅談論男孩。相反地，女性手淫代表的則是成熟，這可能是為了減輕男人對於害怕自己女人外遇的恐懼。畢竟，女性自慰提供了一種週期性的刺激，而且還使男性能夠進入自己描繪的虛構空間，從而貢獻自己身上那「真實的東西」來取代假陽具。

成年男性手淫總被認為是偶爾發生，並非經常性的，圖畫則只是輔助。春畫裡關於手淫的插圖，總是位於性交畫面旁邊的一隅，性交自然才是重點。持有春畫的藉口可以是：它只是在下一次真正性交以前，發揮其過渡、臨時性的功能而已。情色圖像被吹捧為「老金與猴子」（kanoe-zaru），指的是每兩個月一次遵行禁慾的日子。日文 Kanoe 一詞拆開來看也可視為「他的繪」（彼の絵）的雙關語[35]。換句話說，自慰用的圖畫標誌的是男人的道德嚴謹，而不是他未能找到伴侶。

與克雷格·克盧納斯（Craig Clunas）在中國的明朝（一三六八年—一六四四年）所發現的情況相反，日本的情色圖片被認為是用於自體性行為，雖然否認之聲甚囂塵上[36]。但是，關於使用春畫直白的傳說也有很多，其中一些與在中國聽到的相同，那就是這些畫作從未用於手淫。儘管學者不斷提供相關的資料佐證，但有些說法確實是不太可能的。第一個說法（克盧納斯稱之為「經典誤傳」）是春畫具有防護效果，特別是擋火。安西雲煙在一八三〇至五二年間頗有影響力的《近世名家書畫談》中寫道：「以前有個人藏書很多，而且他總是

將春畫放在書堆上。人們問他為什麼這麼做，他說是為了擋火⋯⋯」安西雲煙的這則神話把細節加諸在一個（不具名的）個案上。然後，他進一步訴諸權威，舉出浮世繪，特別是春畫方面最重要的一位大師：

月岡雪鼎認為，明和時代（一七六四～七二年）京師發生大火時，有家店的倉庫完好無損，因為店老闆在裡放了一些春畫。37

安西雲煙確實坦承，「我懷疑這份報告的真實性」，但這聽起來反而更像是為月岡雪鼎做廣告，為他的顧客提供更多持有春畫的正當理由。大概在一八一三年，浮世繪圈子的老前輩武士大田南畝，便很籠統地寫道：「如果收集這類型的書，就可以免於祝融之災。」38 這些參考文獻得到了學者的充分注意，但並不能令人信服，而且最後一個例子甚至還是出自一本春畫書的序言。唯有傾向於不接受春畫具有明確用途，才能讓這種解釋顯得比較可信。

當然，有些讀者可能經常聽到神話，使得於他們開始相信神話，並在自己的貴重物品中放了些春畫⋯⋯但這一概念不能解釋所有的春畫，更不能說是春畫產生的靈感。

第二個說法是，春畫的目的是進行性教育；但相關證據相當有限。最後一位幕府將軍的孫女蜂須賀年子晚年曾表示，她結婚前有人送過她春畫，當年她才十四歲。39 高品質卓越的手繪情色畫確實存在，也很可能是為有錢人的千金小姐繪製的。但無論從哪一種角度來看，春畫都無法指導女孩愉快地或安全地進行性行為。這樣的圖畫確實有可能幫助那些受到過度

保護的年輕人，去熟悉失去童貞的概念，但用於自慰還是更有可能的。我們不能合理期待每個和蜂須賀年子年紀相仿的女士，都對這種事情如此坦率。江戶時代確實有人編纂關於避孕和性衛生的手冊，但它們與所謂的春畫則分屬在完全不同的兩個類別。

井原西鶴為他的《好色一代男》中產階級讀者提供了一則關於貴族女孩正經八百、不食人間煙火的神話。他紀錄如下的觀察：

她們很少能瞥見男性，也幾乎沒有機會與他們一起共事，所以直到二十四、五歲時，她們看到野蠻的「枕繪」，或偶然發現某人正「一個人在笑」，臉頰就會瞬間泛紅。她們會結結巴巴地說：「我不行了，我要暈倒了。」40

這是關於弱不禁風的處女的神話。這種事情的真實情況究竟如何，對井原西鶴這類人來說是完全未知的。在藩主府邸裡，春畫雖然被藏著，但肯定能找到。

在這種情況下，通常會被提及的十八世紀資料是來自木偶戲《忠臣藏的假名》（仮名手本忠臣藏）。該劇於一七四八年首次演出，並大獲成功。有個忠實的家臣天川屋儀平帶著一箱軍事裝備前往江戶，準備交給他的同伴，好替死去的主人報仇。天川屋儀平來到箱根的檢查哨時，被要求打開行李箱接受檢查，但他卻用箱子裡裝有給藩主妻子的「手裝備」（手道具）、「笑書」（笑ひ本）和「笑工具」（笑ひ道具）為藉口拒絕，並在檢查單上寫下她的名字41。這個拒檢手法被認為是合理的，行李箱也沒被打開，安然過關。標準現代版的註

釋很清楚地表明，把春畫放在行李箱中防火，是風俗習慣[42]。根據江戶法律，藩主妻子必須永久待在幕府首府，作為丈夫不會反叛的擔保。也就是說，當這些丈夫前往自己的轄區治事時，妻子有很長一段時間將孑然一身。誰會比嫁給高高在上的藩主，卻被鮮少得到丈夫臨幸的深宮怨婦們，更需要手淫裝備呢？

善意的謊言也隨著情色作品應運而生：男性買主可以用禁慾為藉口，那麼婦女則可以說她是為了在家中的消防安全而購買，而且男女雙方都可以聲稱這是為了指導、教育自己細心呵護的女兒所購置。

第三個神話也很常見，那就是士兵為了防止受傷，會在自己的軍盔或甲冑櫃中放置春畫。

十八世紀的後期武士沒見過真正的危險場面，很少拔劍，白天做些文書工作，晚上回到軍營（大多數武士都是如此），這群人似乎構成了一個明顯的春畫市場。他們可能很希望展現勇士的血統，卻因為他們的生活方式不盡如意，來合理化自己擁有春畫。被多次重覆講述的神話，也可能成為事實。確實有許多川柳描述武士在軍械中放置了春畫，而亨利·史密斯（Henry Smith）甚至從花咲一男和青木迷朗編輯的川柳集中算出，和春畫有關的詩句有多達四分之一提到軍械箱。不過，史密斯也引用了花咲一男和青木迷朗所引注更可靠，一七一七年的著作《糾正對軍人的看法》（武士俗説弁），該書譴責了當時武士的虛榮心；史密斯簡潔地指出，儘管現代人可能會如此使用他們的春畫，但對過去的英雄們來說，情色作品與刀劍混著放不曾是慣例[43]。我們再次得到證實，春畫的「保庇作用」並非事實，而是一廂情願的自我開脫。

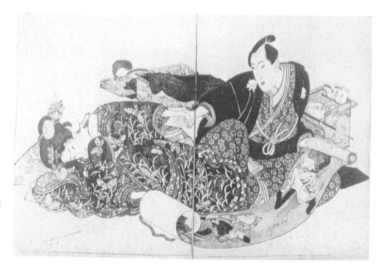

這裡還要處理最後一個「謠言」：春畫的用途是集體觀看，是夫妻之間的催情劑，而不是讓光棍的性生活增色。這則迷思在中國也很普遍。但這個說法要成立，就只能刻意不提上述的相反史證，而且除了天真到拿圖畫來當證據做解讀的這個本質之外，無法得到更多支持。沒錯，情侶共同觀賞春畫的畫面確實零星出現在春畫經典之中：歌川國貞的《四季之詠》（約一八二七年出版）就有這樣的場景（圖12）。但是，即使在春畫本身的虛構系統中，也不足以將它們作為主要的觀察脈絡。人們可能偶爾會一起使用春畫，但一旦開始做真正的性行為時，圖畫似乎很快就會顯得多餘；活生生的性器官出現時，手繪的生殖器就失去了吸引力。相反的，光棍使用春畫可能希望看到自己的私密行為，能在閱覽者的書頁上得到反映、擴展，類似有人在支持自己的性高潮的那種真

實感。共同觀賞春畫的迷思是由喜多川歌麿所帶起，他更將這個迷思放大為人們會共同製作春畫。在他的畫冊《繪本笑上戶》（大約一八〇三年出版）中，他聲稱是自己作畫，他的妻子為圖畫上色（這個聲明是以假擬信件的形式所寫，據說是由妻子寫給出版商的），並得出的結論說：「沒有比妻子為丈夫的手繪上色，更好的陰陽結合了！」[44] 有些學者認為這是喜多川歌麿已婚的證據（除此之外沒有其他更多證據）。不過，這話裡有個雙關語「顏色」（いろ），也意味著「性」。春畫描繪的性行為雖非獨自進行，但春畫使用者的操作方式，就如同法國哲學家盧梭（Jean-Jacques Rousseau）在談到歐洲情色作品（他稱之為「危險的書」）的消費者時，所說的：看這種書的時候他們只「用一隻手」[45]。

春畫描繪了私密的幻想。目前現有為數不多的證據表示，春畫並沒有涉足到預先安排好的性交時刻，或描繪專業場所（妓院）中的性愛。春畫可能打破在仙境般細緻場所裡，精心繪製出來的神話。實際上，家境優渥的階級都會展示出很好的畫，用意在於讓這些複製品能在富裕的客廳中看到，或掛在正式壁龕中，或出現在屏風上，繪者有時還會是著名的藝術家。鈴木春信的學生司馬江漢就曾記錄，一七八八年秋天在大阪道頓堀上，看到一間妓院裡頭懸掛著一幅圓山應舉的作品（主題未標明）；因為就在幾個月前，圓山應舉才被委託為當時的天皇宮殿製作一系列作品[46]。此外還有一則川柳講到，一個妓女用學院藝術派掌門人狩野探幽的捲軸畫，滿足了恩客對她閨房優雅畫作的期待，不過由於她無法獲得真畫，只好掛了贗品[47]。關於情色作品成為妓院陳設的一部分，我只知道一個例子，這個例子正發生在一張春畫的「畫中畫」，也就是處在一個不牢靠的位置（圖98）。

無論哪種情況，我們都必須謹慎考查有關虛偽「春畫烏托邦」的內在證據。事實是「春畫烏托邦」的世界，並沒有描繪出來，也不能被畫出來。這在當時已得到認可，我們只要看看川柳段子裡嘲諷那些愚蠢到分不清差別的人，就能夠理解。還有一些人引用下面這個段子指出，性交姿勢在春畫裡和真實情況的差異所在：

扭了自己的手臂

全力以赴著

嘗試像春畫

模仿著春畫

導致了肌肉痙攣 48

愚蠢的夫婦

圖畫回應了每一種性期待，但是眼前俯臥的人和更廣泛的社會結構，可不會彎下腰來回應每一個性幻想。

江戶情色圖像中的時間和地點

時間的問題

　　藝術史上的最大危險，是人們傾向相信：對圖像的欣賞即等於對歷史做分析。在情感層面上，對作品的反應等於對作品的理解，於是不再深究，這種事情層出不窮。有論據認為，既然作品最初是為了喚起情感而創作的，而如果我們現在能夠在這些作品面前感受到某種東西，那麼我們就跨越了時間的障礙。對於那些能明顯引起反應的作品，這種危險尤其嚴重。

　　這個道理適用於宗教藝術作品，當然也適用於情色作品。現代人可能會傾向於認為，如果他們能像盧梭所說的那樣，「只用一隻手」讀春畫，他們就掌握了江戶時代的性觀念。但事實並非如此。性快感是動物最基本的感覺之一；然而它是具有文化符碼的，而且不是靜態的。

　　用和當時一樣的方式閱讀江戶情色書刊是很有問題的做法，而且我們永遠無法確定自己是否能感受到古早觀眾的感受。今天要從春畫裡受到性慾刺激，就要把自己的快感鎖定在自十八世紀以來，就已經改變的各種特定外在因素和衝動中。這點有必要強調，因為儘管本書的目的是解釋春畫，而不是讓讀者心裡發癢，但我仍必須接受這點，畢竟我多年來研究這個主題，所遇到最歷久不衰的阻礙之一，是來自那些只希望春畫「維持本來的樣子」的人；也就是說，他們讓春畫繼續成為他們對江戶性愛的私密幻想的工具。

　　著名的歐洲性史學家羅伯特・達頓（Robert Darnton）在研究巴黎國家圖書館的十八禁典藏書籍時，寫下了自己的經驗。他吐露，他在書上發現了一些精液的痕跡，這讓他受到極大誘惑，想要替書本加上自己的污漬[1]。如達頓所知，這就是承認情色圖片和文字具有跨時代

———— 48

對話的特殊能力；但這也建構了不正確的連結。移情，對於理解事實發生的歷史性時刻是毫無幫助的。「距離」是很重要的。

在第一章中，我們研究了春畫圖像的用途和消費情況，包括我所謂的浮世繪中的「正常」圖畫。我試圖推翻浪漫主義的觀念，也就是：江戶時代的圖畫與我們所知當代生產的類似圖像有所不同。在本章中，我們將更加仔細地研究春畫生產的特定時期，並研究那些對這些圖像真正加以思考的人，有別於那些僅在一時興起才使用這些圖像的人，他們究竟在想些什麼。十九世紀可說是春畫使用神話、集大成的一代；十八世紀則是在春畫的生產和早期評鑑方面獨占鰲頭。

春畫並未貫串整個日本歷史——儘管情色圖畫可能貫通古今，但我們在此探討的是某個特定時期的特定圖像系統。有一些學者希望將所有時代的情色作品視為一個整體，甚至將早至西元八世紀的圖像（例如在古老的法隆寺中發現的陽具圖畫），晚至其一千多年後的繪畫作品通通串連起來。不過，即使所有這些圖像的目的都是引起同樣的單手反應（而且我們還不能斷言它們的目的通通都是如此），但在每個時期，相同的反應仍會是以不同的樣貌建構出來。這整個脈絡，與性別、權力、財富、解悶和愉悅等元素聯繫在一起的每條線都有所不同。我們現在知道，性是有悠久歷史的。如果要理解這個歷史，我們就必須將討論的時間軸盡可能縮短。

春畫是一系列特定條件融合在一起的結果，最根本的條件來自十七世紀末的江戶和大阪兩座城市的主要經濟和淫樂結構。版畫印刷的激增、基礎教育的普及，以及大量外移人口

是幾個核心的原因。儘管到十九世紀中葉，這種情況已經消失，可是情色產品仍繼續生產，但客觀條件已經發生巨大的變化，我們不得不在此先劃定一條線，與下一個新的時代做出區別。或許將我在本書所選定的一百二十多年稍微縮短會是很好的選擇；但是現存的資料總量和當前此一領域內學術研究受到抑制的狀態，使我目前無法縮短所選的時段。

我們對春畫確切的流通程度了解甚少。根據林美一的估計，春畫總共生產約三千本，每本包含十幾幅圖片。淺野秀剛、白倉敬彥和其他人的研究則列出一些較為細緻的春畫書目[2]。以下是他們計算的結果數例：菱川師宣出了24本，鳥居清長出了5本，西川祐信出了17本，奧村政信出了22本，鈴木春信出了9本，礒田湖龍齋出了23本，喜多川歌麿出了17本，歌川國虎出了7本；他們並不認為這些數字已經鉅細靡遺。僅擁有一部分的證據可證明，我們對數量的估計可能過低。許多作品只能有部分得到保存，或者只在其他文本中提及書名。相反的，我們甚至有可能因為舊書重新發行和換新書名等渲染的情況而被誤導。

如果只提供大師所繪的書籍數字，會扭曲我們對市場狀況的理解，而且市場肯定已被更粗陋的作品給占滿。許多春畫書沒有署名，或者以筆名署名，導致作者和插畫者的身分不明。另外，並非所有買家都想入手該時期著名藝術家的作品。對於許多人來說，昂貴的情色作品是多餘的。

要評估生產的浪潮，僅僅列出書冊標題並不是特別有幫助。由於很多涉及春畫的題材都未標明日期，也沒有署名作者，因此這個問題永遠不可能完全獲得解決，但是沒有藝術家會以恆常不變的速度出版。例如，據評估，喜多川歌麿的大部分春畫都產生於他生命的最後十

圖13 ————

菱川師宣〈室內的戀人〉，單色木版畫，可能出自
一六七九年《花語》（現代標題）。

年，即一七九四至一八○三年[3]。但是撇開一個作者的傑作先不談，創作的勃發與衰退期是可能同時出現的。

最近的研究，確實使我們能夠對此問題進行一些分析。馬諦‧佛瑞爾（Matthi Forrer）找出十七世紀中葉至下半葉的第一波熱潮[4]。如人們所說，上方（即大阪和京師周圍的地區）仍是此一時期的文化中心，而某種程度上江戶仍然是軍事前哨。吉田半兵衛在大阪工作，但菱川師宣和杉村治兵衛則已活躍於江戶，就畫作的精鍊度而言，在這兩地之間做選擇並沒有太大差別。江戶從一開始就是一個以男性為主的城市，一六三五年建立參勤交代制度後，情況更加惡化——這個制度，要求各地藩主得間歇性地隨侍幕府將軍，並帶上數百名隨從。江戶被戲稱為「單身漢之城」，很自然地具有與性相關的購買力。大多數男人生活在軍營中，有些人買春（吉原町的許可妓院區成立於一六一八年，於一六五七年搬遷並升級），更多人則選擇花費以較低廉的版畫來滿足性幻想。我們不難想像春畫為何可起著必要的作用。繪畫是奢侈品，必須小心對待；但版畫價格便宜，可染色且可用完即丟。

菱川師宣的書也許是這些早期春畫的最好例

子。這些書大多以一系列無關的圖畫組成，通常是十二張。第一張較為平淡，其他幾張都是情色的，但是除此之外幾乎看不到情節的發展（圖13）。十二張圖畫很自然地形成了每月一張的順序，並更換適當的花朵、衣飾或家具擺設。學術派藝術家確立了月次圖繪畫這樣的體裁；一般而言，季節性是影響許多江戶藝術的主導因素，所以這可能解釋了一套十二張春畫圖的成因。但若情況真是如此，這種安排實在沒有太多可以深究的潛力。菱川師宣的十二幅畫組圖中沒有什麼季節性的演進，而且儘管每一頁出現的人物有所變化，卻也依舊沒有故事。

這些圖像中呈現的形影，反映了其使用者的願望。如果圖片的觀賞者是無法找到伴侶的單身男人，那麼圖片包含這些男人，通常會期待的伴侶樣貌也是很正常的。入畫的除了高級妓女，也有女僕和女公務員。對遊女或妓女的崇拜以賣身吉原的「上等」女性為大宗，這種崇拜觀念入侵了江戶男的性意識，並大幅增進了控制慾，而這種渴望又無可避免地反映在圖畫意像之中。省下時間和金錢來觀賞書冊，比上妓院要容易得多。因此，在將類似吉原的環境擺進春畫，便可以在紙上重現紅燈區的真實構造的具體幻想。這與大多數江戶男人的實際家庭生活經驗相去甚遠，甚至與買春的經驗也相去甚遠，因為只有最揮霍無度的浪蕩子才會擁有那種經驗。圖畫依舊能提供一定的真實性，助長人們的刺激。

第二波激增發生在一七一〇年代，由活躍於京師（京都）的西川祐信帶起。他的名氣足以在情色作品中獨樹一格，例如西川繪。西川祐信在一七二〇年代初期仍產出春畫，但產量卻有下降。實際上，一七二〇年代初期幾乎沒有什麼春畫書出版。奧村政信是唯一的主要畫

家，他的畫作經常是附帶較長文字的插圖，且常常與此前的規範背道而馳。一七二二年出現一道法令，是最早壓制春畫的嘗試；讓春畫出版暫時中斷的，可能就是這道法令。這條統制令是江戶行政長官頒布的，是「町觸」（町触；幕府或大名對於町所制定的法令）而不是幕府法律5。

此時的幕府將軍是德川家的第八代，也就是德川吉宗。他於一七一六年上台並掌權了近三十年。他上任後立即大刀闊斧全面清理，並頒布了一系列立法，被稱為「享保改革」。這批法令確實具有中央官僚機構的重大權威，其中一條用官僚霸道的口吻寫著，

然而，在迄今為止由編輯社出版的題材中，已經有關於性事的書籍，當中一些不利於善良的社會風俗，且還在不斷變化的，因此不得再生產。6

這項法律是同類法律首見。在此我們必須注意用語的準確性：有害善良「風俗」的是被禁止使用的「好色本」。「好色本」一詞我們已在第一章中討論過，它指的是性行為特徵明顯的書籍，與後來的「春畫」幾乎相同。「風俗」則是江戶時代一個至關重要的概念，它讓人們陷入困境。這詞通常翻譯為「習俗習慣」，即受紀律規範的社會行為。幕府政權顯然允許教育用途的性行為手冊，或許還允許發行自慰用途的書刊，來抒發、昇華令人躁動不安的性衝動，但如今卻想除掉這些關於性接觸且不斷推陳出新的作品。而這是否有差別？關於情色的老掉牙討論之一：圖畫能迅速消解手部快速運動的慾望嗎？還是反而會讓人更想找第三

方（儘管有時不情不願）來展開性活動？

總而言之，在十八世紀上半葉，關於情色作品的主要觀點，多半與它越來越明顯的稀缺性有關。直到一七六○年代初期，情色作品的生產是相對較少的。把江戶時代視為是毫無節制的性愛鬆綁時代的人，必須正視這樣的生產停擺期。如此漫長的停擺原因難以確定，因為當時似乎沒有重新頒布的《公民法》或《享保法令》，這兩者應該是一直具有效力才對。

這種逐漸衰退的趨勢，後來靠著全彩版畫印刷技術的發明所引發的興趣，而獲得扭轉。

這些所謂的「錦繪」是一群來自江戶的思想家和藝術家的集體成就，他們大多活躍於創作浮世繪，但也對更廣泛的視覺表現世界充滿興趣。其中一些作品帶有外國風格，例如來自中國明朝或歐洲的風格，以及各自的觀賞系統。平賀源 和他的鄰居鈴木春信是這方面的關鍵人物。鈴木春信的學生，也就是最初署名的司馬江漢，成為最先開始描繪西方風格圖像的畫家之一。最早的彩色版畫是可以精確地推定年代，一系列一七六五年的日曆。此外，設計中還隱藏了長月和短月的數目（圖18）[7]。

上方和江戶兩地在十八世紀早期的版畫印刷中並沒有明顯的不同，但是彩色版畫帶來了變化，並且與江戶的聯繫非常緊密，這種畫被稱為「東錦繪」，或直接簡稱為「江戶繪」。最初，其他城市無法複製這門技術，且在十九世紀初期，來自江戶前往上方的訪客仍然相當藐視上方當地出版商，並對他們的努力視而不見。[8]

在繪畫的傳統中，我們沒理由不用彩色印刷術來描繪所有主題。同時，歌川豐春等一些藝術家，也嘗試利用地形學視角來描繪歷史和傳說場景。但是，直到這技術發明約七十五年

以後，彩色版畫藝術家們才開始把這些技術運用在全部的主題上。「北齋」（葛飾北齋）這個名字很出名，但他出名的時間僅在一八二〇至四〇年代，他的作品促進了這些變化，並起了重要作用。最初，彩色版畫被標記為表現浮世的媒介，也許就是他們所謂的「江戶」的一部分。吉原在日本各藩國之間都很出名，也是奢華享樂必不可少的要件，更是當時有史以來最佳的紅燈區。版畫與其所屬的娛樂領域緊密相連，也代表著慾望；它的另一個舞台則是歌舞伎劇院，這種地方當然也就充斥著眾星的情色八卦。儘管一七六五年的第一批彩色日曆與賣淫或表演都沒有關連，但它們仍然極具挑逗力。版畫的目的顯然是引起男性觀眾注意，正如鈴木春信的日曆中清楚顯示的那樣：一位女性在暴雨之中急忙收拾晾在外頭的衣服；她的裙擺張開、露出修長的雙腿，木鞋掉下來，整個畫面散發出江戶男性所鍾愛的混亂氣氛，而且她比一般從事這種工作的普通女性更為眉清目秀，也更討喜。在十八世紀的剩餘時間裡，這類畫作的重點仍然在年輕身體的輕盈柔軟和迷人的本質上，這一點對女性或男性均適用。

彩色印刷的春畫馬上就出現了，但是索價不菲。擁有一本彩色日曆，可以全年使用是一回事；但買彩色圖畫供自己私下一時性起使用，又是另一回事。可以想像，那些經歷過彩色印刷版畫的人，可不願再回去使用那些較原始的半彩色或手工著色圖畫（例如丹繪或紅摺繪），而且更不可能屈就於黑白畫。但是，假設江戶地區突然間全面採用彩色印刷生產版畫，是不正確的。我們甚至可以說，越接近世紀末，使用者漸漸發現技術改進，並不能合理化更高昂的花費；至少就情色作品來說是這樣的。因此，色彩挑起的風潮在一七六五年開始之後沒多久就結束了。馬諦・佛瑞爾算出，在已知於一七六五年至一七七一年之間出版的31

本情色書刊（即「好色本」）中，有23本是彩色的，這確實暗示著色彩成為媒介，是多令人著迷。但是從一七七二年到一七八八年（這樣的時間跨度是前者的兩倍多），在總共86本的情色書刊中，只有18本是彩色的。[9]

藝術史學家們一直在尋找「傑作」，或是尋找創新和進步，反而模糊了春畫回歸樸實的原因；而根本的原因和最基本的習慣脫不了關係。無彩春畫重回市場，很大的原因可能是成本考量，但也可能是彩色版畫太笨拙，或太顯眼卻而令人尷尬。老舊的春畫通常以書冊方式裝訂，中央穿線綁住，因此書冊本身很小；但彩色版畫通常是將紙張展開，然後縫合在一起。在整個江戶時代，各類型帶插圖的書籍大都是單色的，春畫不意外地也是如此。一個普通的消費者，是否有可能把較多的錢花在情色書刊上，而不是那些附庸風雅且博學高尚的書籍？我們對這樣的問題只能作假設性的提問，但是我們可以確切地說，儘管人們常說江戶市民揮霍無度，熱衷於放蕩的性愛，但他們似乎並沒有花多少錢給自己添購情色書刊，或者根本完全沒買過：因為收藏是很花錢的。

春畫市場當然不是單一的，還有眾多不同變體。男人和女人可能會購買不同的東西——不僅喜歡不同的圖像，甚至喜歡不同的格式，而且價格也不同。富人和窮人不會消費相同的東西；此外，老年人和年輕人的花費也有可能不同。但總的來說，露骨的情色作品以書籍形式出現，而不是單頁或裝訂頁的版畫呈現。這可能與手淫的過程有關；在手淫過程中，當他或她產生幻想時，手淫者需要花時間瀏覽一系列圖像。書本如果不使用時較容易收藏，也較不會折角或撕裂。它們可以偷偷地混進一堆東西裡，不會暴露內容。在春畫書中，最普遍的

是「小判」尺寸，長寬各約23公分乘以17公分；這在其他種類的書中很少見。這說明了春畫書儘管封面闔上，形狀還是很醒目，但它依舊具有保密的先天條件（這也是事實）；易於隱藏似乎和購買的意願多少有關。前面引用的川柳段子：「情色的圖畫／每天都存放／在各個不同地方」[10]。大家往往直覺認定：江戶人廣泛接受情色產品並放在家中作為擺設；但這些證據與大家的直觀認定再度大相逕庭。書商會把書包裝好，露出誘人的封面，同時將內容保密直到購買完成。這也使那些圖畫無法接觸那些太年輕、天真無邪的人。除了性相關產品，包裝的作法也被用來隔離具有政治爭議或諷刺故事的內容。

春畫書的大小並非一成不變，實際上它的尺寸變化多端。佛瑞爾統計至少出過五十種不同尺寸，遠遠多過其他類型書籍使用的尺寸，而且確實有許多尺寸僅見於情色作品。不斷變化似乎是故意的（享保法令指出了這點）；出版商急於讓他們的書帶有一種流暢、新穎的感覺，原因也許是為了彌補他們堅持使用老式單色印刷版畫所造成的落後，以及出於趕快販賣而草率成書。

在全彩印刷啟用將近二十年之後，奢華的春畫在一七八〇年代和九〇年代捲土重來。

為什麼呢？因為春畫的奢華不僅表現在調性上，還表現在規模上。這時的春畫使用的是「大判」尺寸，長寬接近40公分乘以26公分，幾乎是「小判」的兩倍。這種圖片尺寸，可能是現代讀者聽到「春畫」一詞所聯想的尺寸。

到這個時代，鈴木春信已經過世，他的學生鈴木春重（即後來的司馬江漢）也封筆，不再從事浮世繪。但是，許多優秀的藝術家正為一個狂熱的市場生產作品；這些第二代畫家將

彩色版畫帶到了最高水平，但或許價格也跌至（當時的）史上最低。據記錄，一件彩色版畫的花費只和一餐便宜的外食差不多[11]。政治上來說，那是在幕府將軍德川家治領導下，由田沼意次控制中央議會的時期。貧富差距十分懸殊，富人享有無與倫比的奢華，而窮人總數卻超過以往社會能負荷的程度。比起現代，當時的貧富差距可更為嚴重。這點我們在下文不會仔細討論，但是這個時代的特徵就是出了特別多的暴發戶。如果新富人幾乎不需要版畫（他們可以購買肉筆畫），那麼更多的小財主可能會加入彩色版畫的行列，所有人都可以提升自己「一時爽」的品質。浮世繪（無論是「正常」的還是情色的）的數量和品質也有所提高。

例子有：勝川春章，他的學生勝川春潮、鳥居清長、鳥文齋榮之，當然還有喜多川歌麿。喜多川歌麿的第一部作品是單色的，可能出版於為一七八六年，也就是德川家治逝世和田沼意次權力第一次崩盤；這本春畫書標題為《豔本幾久之露》（情色書：菊花上的露珠）。許多情色書的書名中都包含「繪本」（或豔本）一詞，提醒消費者並預防買錯。我們或許可以想想塞繆爾・皮普斯（Samuel Pepys）的故事⋯⋯一六六八年，他在倫敦被一本名為《女子學校》（Ecole des Filles）的書誤導，意外買下了這本情色作品；他聲稱自己是無辜的，買這本書只是「讓我的妻子翻譯」且厭惡地讀完這本書；更重要的是，還一邊自慰。之後，就把它燒了[12]。

雖然書名帶有「繪本」e-hon 一詞，消費者就沒有再買錯的藉口，但這裡又有一個雙關語：假如 e-hon 的字符 e 表示「繪」（而不是「性」），這個詞的意思就是「圖畫書」；乍聽之下無法區分這兩者的差異[13]。談到這個時期版畫印刷的情色作品，最好的例子，也許是喜

多川歌麿於一七八八年創作的《歌枕》（枕邊詩歌）組圖，由蔦屋重三郎發行，以十二張大判尺寸圖呈現（見圖14）。此時，德川家治的繼任者德川家齊獲任命為第十一任幕府將軍。次年就是關西時代的開始，下面我們會討論眾所周知的鎮壓舉措。這裡需要說明的是，關西時代出現的多彩大判情色畫，喜多川歌麿的這組圖並不是唯一的作品。例如，勝川春潮在一七八九年創作了一部轟動一時的《男女色交合之絲》，也由12張全彩的大判長頁組成。這可能正是後田沼政權對各種形式的大眾文化強力取締，迫使人們購買了替代圖像，以便安心在家做單手閱讀的關係。由於政府針對出版商在獲准公開發行的書籍中，對所能使用的顏色和尺寸設下了限制，要買到奢侈貨只能在半祕密的狀態下進行。儘管在這一波取締中妓院也被迫關門，但對性愛圖畫書的依戀，仍減輕了無

圖14 ——————————
喜多川歌麿〈戀人〉，彩色木版畫，出自一七八八年的春畫冊《歌枕》。

處宣洩的痛苦。至於原為世界上最古老的紓壓手段所留的現金，則被挪用在購買情色作品之上。

社會反應

我認為，鑑於目前的研究狀況，上述的評估已算是盡了最大的力量。但是，此類直白的資料仍無法提供完整的全貌。想要確實衡量全貌，我們就必須知道每本書被讀了多少遍，在讀者之間傳閱了多少遍，每本新書和重讀每本書，又帶給人們什麼樣的興奮感？例如，那些很可能量產的書籍（例如喜多川歌麿和勝川春潮的作品）成了最近的春畫研究蓬勃發展的基礎。這些討論，暗指那些躲在「日本藝術」的保護傘之下的情色作品其實影響力是最低的；因為昂貴作品的持有者更可能自己細心保管，不會想過度展示或讓作品有被弄髒的風險。這代表，最好的春畫與性行為研究的相關性是最低的。

但是，即使這些問題也無法透露圖象的所有意涵。我們不僅需要知道，擁有春畫的人如何享受它？而且還必須知道那些沒有春畫的人，是如何對它們退避三舍。大多數人對春畫有什麼看法？如果發現自己的兒子、女兒、父母、配偶、兄弟姐妹、同事或鄰居擁有春畫，他們會怎麼想？今天的狂熱者和收藏家也對春畫進行了大量研究，但他們的目的只是為了一時半刻的舒爽，對於春畫的評價則是一面倒地頌揚，同時又為其辯解說由於時間已久，當時的時空背景難以重建。但實際上，江戶時代留下的史料中，並不缺乏那些在淫樂場所中浪擲時間和金錢的資產階級的憤怒刻畫。對於當時許多清醒的商人而言，相信吉原是江戶文化的圭

臬（今天還有些人這麼認為）簡直荒謬，這些商人自身也擔心：性對自己的家庭道德觀和開銷產生影響。賣淫產業獲得幕府許可，成立吉原時，能見度也大為提升；幕府官僚中的許多人都對它所引發的雪球效應感到關切，甚至沒有想到這種效應遠遠超出預期。江戶時代的傳說和小說，經常提到揮霍的兒子由於生活混亂，而被節儉持家的父親剝奪繼承權（而且總是會提到吉原的女色與紙醉金迷）。浪蕩子最終總是以毀滅的形象告終。

我們也不應該忘記：即使吉原擁有其成熟的一面，但它仍是一個粗俗、有害的場所。

今天，江戶的年輕人被譽為精緻文化的指標，他們相互讚美的話語，例如「通」（流行）和「粹」（精緻和低調），在最近大多數學術著作裡頭突然屢見不鮮。但是這些用語，其實來自某些少數人想與大多數人保持距離的需求。妓院一帶也有很多粗暴的人。從鄉下冒出來的粗魯無賴（野暮）並不是街頭唯一的醜陋人物。總的來說，江戶人對打鬥的熱愛，在他們的傳說中也占有一席之地。打鬥不僅僅是鎮民階層精力與熱血沸騰的發洩之處（正如人們經常讀到的），而且可能對人身和財產造成嚴重後果。在田沼意次領導下引發的經濟過熱期間，家庭關係破裂，當局開始著重控制年輕人的行為問題。一七九一年，幕府將軍頒布一項打擊青年（若者）犯罪的法律，是幕府首次努力嘗試解決問題[14]。粗魯無禮和閱讀春畫之間並非絕對相關，但當時的批評家對這一點確信不疑。隨著性化的文化從指定的郊外地區的束縛鬆綁，墮入各個城市，（不拖泥帶水，廉價且吸引人的）浮世繪將妓院風氣帶進了一般市街。

到了十八世紀末，德川政權已持續了將近三百年，這時發生了很大的動亂。政權奠基人德川家康誕辰一百五十週年慶祝活動，原訂於一七六六年舉行，但大臣們建議取消這些活

動，因為他們擔心民眾會藉由抗議政府的活動，將慶典變成嘲弄的對象。[15] 民眾發現了身邊的各種問題，無論是作物歉收、政府貪腐、青年暴力氾濫，還是家庭道統淪喪等。隨著第十一任幕將軍的接任，社會現狀和當初的立國精神出現十分明顯的分歧。對於現代歷史學家來說，在性愛畫像的變化中，挑出單一原因來證明社會出亂子是很荒謬的。但是，性確實藉此輾轉流入了社會許多脈絡之中，以至於很多江戶人確實將性視為原因，無論今天的批評家是否同意。性的世界，特別是淫樂場所（構成性神話大廈的支柱）所帶來的困境是，它們鼓勵時尚。時尚代表轉變，代表需要花錢才能與時俱進。正如享保法令所界定的，浮世就是安穩世界的天敵。正是這種轉變，使社會與最初幾任德川家統治者所確立的原始結構相距甚遠；也由於這種轉變，使得窮人被自己的債務和慾望壓垮，成天悶悶不樂，而富人則過著益發奢靡的生活。淫樂場所曾經是允許這種變動的地方（它們是「浮世」），像是一種安全閥，承受正常都市生活產生、溢發巨大的壓力。人們為了使兩個世界保持明確的區別，付出了高昂的代價：吉原距離江戶中心大約兩個小時的路程。但是這兩者藉由圖畫被打通、相接了。

浮世繪的版畫對室內擺設、個人裝飾品和衣著特別關注。他們吸引了許多顧客，並使時尚中心的（當然，也是不拖泥帶水的）生活方式，變成了在任何資產階級生活層面都可見的元素。變革的步伐和時尚的獨裁力量，兩者並沒有同步穩定增長，但卻被形容成正在增加。時尚的發展速度越來越快，甚至越來越極端。松平定信從一七八七年開始擔任幕府顧問（老中首座），並開啟了「關西改革」，而時尚的升級是他的要旨之一。他在《宇下人言》（屋

簷下的話語）中記錄了一個觀察結果，即老年人的穿著比年輕人更樸實，這並不是因為他們丟棄了隨著年齡增長而增加的時髦衣服，而是因為過去的衣服已經夠時尚：

看看七十歲的老年婦女，你會注意到她們沒有戴銀製髮夾或龜甲梳子。她們只使用深色貝殼或象牙飾品，裝飾的胸針也只是竹製的。但是今天沒有人使用這種東西，甚至沒有人只願意用銀製品⋯⋯在服裝和其他配件中，二十年前不為人知的材料如今無處不在。[16]

舊的時尚雖然持續了更長的時間，但是當它們過氣以後，更昂貴的布料和裝飾品就堂而皇之地登場了。這可能就是下面這句川柳的意思，「喜多川歌麿／之屏風上的美女／逐漸變老了」[17]。你甚至無法一直展示同一幅浮世繪版畫，必須不斷更換新的畫以跟上潮流。

石野廣通於一七九七年左右，寫了一本有關圖畫的有趣隨筆，特別將社會的變化與藝術聯結在一起。他在自己所執筆的《繪空諺》（圖畫中的事實）中寫道，是現代生活的情色作品促進了轉變，因為傳統的露骨、下流的性描述（他稱之為：鳥羽繪）在過去幾個世紀讓社會相當停滯。吉原製造了性的商品，將其轉化為改變的動力，然後用圖畫在庶民階層中推廣。

妓女、演藝人員和演員的圖畫很多，畫中都穿著現代服裝。在短短的五到十年中，發生了巨大的變化⋯⋯永遠不會改變的是鳥羽繪⋯⋯它們會一代又一代地流傳下去的。[18]

享保改革對那些挑戰並降低「風俗」穩定性的書籍下達禁令，同時也接受這類書籍出現流派細分。法律沒有提及的其他情色作品照樣可以生產，例如鳥羽繪。

性與社會

人們擔心性生活可能會凌駕於一般生活，也擔心世道會像浮世繪所描繪的那樣，男女妓女的情色行為可能會感染正常人。這種擔憂，在整個江戶時代間斷地表現出來。吉原原本位於日本橋附近（原稱「元吉原」），於一六五七年搬遷至淺草外圍，以確保與江戶之間維持夠遠的距離。位於京師的島原區和其他幾個城市的淫樂場所，也採取同樣的方式搬遷。（重遷和）設置的原因多種多樣，例如為了防止火災，因為妓院在夜間必須使用人工照明。但是，這樣做的目的還在於讓婦女遠離城市的資產階級，使之無法損害城市的「風俗習慣」。

即使當淫樂場所靠得很近（畢竟島原也離京師不遠，儘管島原的曠野上也設有一條衛生警戒線），妓女和其他性工作者仍不許離開。長崎是唯一容許性工作者可四處漫遊的城市，這些性工作者天黑後可能會在街上遇見普通平民（其中，平民婦女的數量極少）。這樣的合法混合是長崎獨有的，這也許就是人們總說：這是這地區演變出最粗獷「風俗」的原因之一；許多人都表達了這一觀點，其中包括地形學研究員古川古松軒。（他被松平定信雇來進行區域研究，但松平定信可能不知道，古川古松軒本身也是一名情色作家，以化名黃薇山人的身分創作。）德國醫師恩格貝特‧坎普福爾（Engelbert Kaempfer）在十八世紀初觀察到長崎的公民，是「帝國裡最偉大的放蕩者，也是整個世界上最好色的人民」[19]。長崎人的行為舉止

眾所周知，因為那裡存在著許多體制外的個體，不只有妓女，還有很多外國人，因此很難控制。人們普遍能夠接受，在那裡會發生超過體制所允許的肢體互動。但是在其他地方，人們並不能容忍這一點。

然而，之後無牌妓院區出現了，婦女們的確下海了。但是至少在江戶，不受法律支配的場所聰明地依附在城鎮的周邊，於是這些地方便被稱為「岡場所」，分別位於品川、內藤新宿和深川。後來，在一八四一年，這種對女性賣淫行為的隔離與劇院男伎的撤離，齊頭並進；這些劇院男伎是從妓院兼歌舞伎歌迷中心（在坂井町附近）召集來的，兩造在遠離該中心的猿若町結合。

早在第六任幕府時期，即十八世紀初，一位親近幕府將軍的特別顧問和儒學專家新井白石就表達了擔憂。新井白石對吉原，以及坂井町的劇院和賣淫區的風尚是如何滲透到城市其他地方的，感到遺憾。儘管他沒有提到圖畫（此時圖畫作為浮世的表現方式尚未達到最高峰），但肯定有某種報導讓他有發言的立場，畢竟不是每個人都去過上述兩地之一。學者室鳩記錄了新井白石向幕府將軍提出的直接觀點：

新井說：在第三次幕府時代（即德川家光時代，攝政期間為一六二三至五一年）菁英風俗蓬勃發展，然後慢慢上行下效，影響了底下的階層。但是在後來的年代，菁英階層的風氣惡化了，基層人民的行為舉止則逐漸得到改善。如今，在江戶和其他地方，你會注意到青年的

髮型和服裝樣式，就像坂井町的無賴一樣，而且一般人家裡的女傭看起來就像是吉原的妓

女……一切都不成體統，而且粗俗又淫穢。[20]

新井白石想法被認為是狗吠火車，他的恐懼似乎並未反映大多數人的想法。但是十八

世紀末，新井的指控已經成為常態。森山孝盛是受到松平定信器重的幕府家臣，他寫下了

一七八〇年代的情況，

梳子被漆成紅色，頂部成拱形頂部，而且非常寬。小女孩得到花（形）的髮夾，或是髮夾上

夾著花。這些都是模仿吉原，那區傷風敗俗的見習妓女所做的。[21]

首先，普通市民屈服於浮世的漩渦，之後甚至連社會的高等人也淪陷了。藩主開始光

顧演員和妓女，邀請他們前往自己的大宅，並藉由學習彈奏妓院樂器（如三弦的三味線），

或以劇場方式（小唄）唱歌來模仿他們的花俏行為。森山孝盛講道，現在練習這種音樂的是

「高尚家庭的長子」，甚至幕府將軍的高級家臣（旗本）都在「模仿男扮女裝的演員或歌舞

伎的流行人物」[22]。很快的，「連歌舞伎三流角色也引領風潮，每家每戶都在模仿；當夜幕

降臨時，幕府家臣們回過神來，羞愧得落荒而逃。」階級和禮節消散了，「從普通百姓居住

的下町，到武士居住的山手市在內的幾乎所有地區，任何有一點姿色的女孩都會打扮得像藝

妓那樣，並開始學習彈撥三味線，而琵琶幾乎沒人彈了，女孩們大多把時間花在和說話聲音

刺耳的朋友們閒晃。」[23]。在他看來，大多數人去劇場看戲只是「為了與年輕男女進行性愛

狂歡」[24]。然後森山孝盛提到了備後州長的兒子竹野內八郎。森山孝盛想著，「一提起他就

後悔了，」接著詳細地描述了他：

偷溜到她們面前打招呼，好像她們的身分與地位和自己一樣。

不會穿著他的軍褲和顯示他身分的服裝，而是會把他的手插進自己的胸口，套上光滑的鞋，

如果他外出在某個地方遇見藝妓，或若與其他曖昧的小女孩擦身而過，那麼這位八郎，當然

這不僅是傳言，因為「有一次當他看到我時，他並沒有表現出羞恥感，而是輕輕鬆鬆

的，儘管他本來就不應該有辦法直視我……」[25]。當職務禁止與吉原婦女或坂井町男孩的會

面以後，圖畫起到了使人專心的作用（儘管一位幕府官員將他的辦公室移到吉原，在那兒舉

行重要會議，但他沒有感官上的陪伴就活不下去）[26]。

一七八五年，一名旗本證明了，妓院文化對社會造成的危害可是超出常人想像的範圍，

並破壞了合乎體統的社會規範：他與妓女一起進行了兩次殉情式自殺。當社會規範人們不能

甜蜜私通，這種相互自殺的約定就是不得不為的；這種自殺行為也是許多精美劇本和故事的

素材，儘管法律上是禁止的，但在整個江戶時代，不時有絕望的人這麼做[27]。當一個平民這

樣做時，表示情況已經夠糟糕了，但這件事帶來的新的含義是：性工作者，竟然連非常尊榮

的人如武士的命，都可以控制，這可是絕對的變態。從權利上講，武士的命就是他主子的

命，只有主子才能認定武士何時該保留或拋棄他的命。這一事件震驚了江戶，並給了杉田玄白許多珍貴的寫作素材。杉田玄白是一位重要的醫生，並編纂了一部編年史，名為《後見草》：

天曉得他中了什麼蠱，他竟與新吉原市大菱屋妓院的妓女綾井，說好一起自殺。幕府聽聞此一消息時，便宣布這是不符合他們身分等級的事情，而且是與道德行為背道而馳。他們挖出了他們兩人的屍體並肢解掉；以前從未發生過類似的事情。[28]

幾年後，當時的幕府將軍德川家齊本人也受到歪風汙染，渴望體驗吉原，但禮教使他無法前去參觀。他在江戶城堡西部西之丸幕府宅邸旁邊，建造了一個妓院的建築形式，並配有格子窗的前室，讓女人們在裡面展示自己的魅力[29]。所有的人都想，「這東西能讓他莊嚴地在裡面尋歡，並紛紛睜大眼睛，嘖嘖稱奇。」

有了前面各級菁英們樹立的榜樣，如今的下層階級似乎生活在一種永久的性興奮狀態中，對較高的理想視而不見，這也不是什麼稀奇的事情。江戶不再像大阪，有著如同井原西鶴於一六八〇年代描繪的故事而聞名；故事提到偶發的男女性愛狂（好色男／好色女），甚至還有五個女性愛狂——他的暢銷小說的標題中就已道盡一切[30]。

對於杉田玄白來說，圖畫確實是散布邪惡舉止的工具。他接著說：「現在我們有了所謂的『笑繪』，描繪了當代男女的裸體，他們幹著最駭人聽聞的勾當，並在大街上公開賣

淫。」

一七八六年去世的幕府將軍德川家治，也曾是浮世繪的愛好者；儘管他不及繼任者德川家齊狂熱，但現在回頭來，看他似乎是罪魁禍首。他大力贊助了鳥文齋榮之；這人既是浮世繪藝術家，又有武士身分（他是幕府將軍財政部長的長子）。與其他大多數人不同，鳥文齋榮之能夠經常出入流行圈子，並以贈禮的形式向上流社會的人物展現他的風格。他曾在政府開設的狩野派學院中受訓，他的老師是該流派中最資深的名家「榮川院」，就是狩野典信。

狩野典信擁有一系列頭銜和榮譽，尤其是幕府將軍的「御用繪師」（藝術流派的巔峰）。許多人肯定認為，鳥文齋榮之應該會忠於狩野典信那振奮人心的主題概念，但他卻持續為幕府將軍製作無數作品，並將吉原、坂井町和其他「浮世」地區的視野帶入了權力的走廊。在這樣的角色中，鳥文齋榮之巧妙地將學院派畫風融合到他新的作畫方式之中，並採用他所屬的狩野派和他浮世繪老師的名字：榮川院和文龍齋，給自己取名為鳥文齋榮之。

鳥文齋榮之的致敬行為，與大約一個世紀之前的英一蝶所得到的待遇，可說是天差地別。英一蝶曾在當時的資深狩野派大師狩野安信的領導下受過訓練，但由於對瑣碎的風格（例如新興的浮世繪風格）涉入過深，而在一六七〇年遭到開除。一六九八年，英一蝶因為收了兩名幕府家族成員為學生（本庄資俊和六角廣治，都和第五任幕府將軍德川綱吉影響力強大的母親桂昌院有血緣關係），並將之帶到吉原，而被放逐到一個偏遠的島嶼。簡而言之，英一蝶因為與罪名獲得洗刷後才得以在一七〇九年重回江戶，但卻已六十歲了。英一蝶在浮世的接觸而被逐出代表德川官方尊榮的領域（狩野派），然後又因為將幕府和吉原結合而

圖 15 ————

鳥文齋榮之《隅田川生活》，一八二八年的一副六重屏風，材質為上色與墨水的紙張。

被徹底逐出江戶。相較之下，鳥文齋榮之受到表揚，並被帶到了德川大權的中心，甚至還在江戶城內獲配一處居所。

幕府將軍德川家齊，甚至進一步誘使天皇這樣做。

西元一八〇〇年，一位資深法親王（門跡）妙法院宮家剛好在江戶；一幅經幕府將軍委託製作，由鳥文齋榮之執筆的卷軸畫[34]，在該地獲引薦給他。法親王很喜歡它，幕府將軍便提議他可以帶回京師，這樣他本人和他的前輩可以更悠閒地好好賞玩一番。妙法院宮家照辦了，並把它展示給了退休的天皇敏子（可能是後櫻町天皇）。這幅捲軸已不復存在，但內容是和「隅田川之繪」有關。這似乎是鳥文齋榮之推廣的一個主題，他和他的追隨者所畫的其中幾幅畫，仍保存至今[35]。每幅畫雖然都不相同，但總的來說，這些畫都是在讚美到江戶的柳樹橋到山谷堀，然後沿隅田川徒步到吉原（這是一般的進出路線）的旅程（圖15）。許多畫最後將踏上這條路的旅行者，描繪為在妓院裡休憩（圖20）。這些畫凸顯的重點不是河岸的美麗，而是尋歡者在追求性愉悅儀式時的顫抖。敏子以安靜的學者風範聞名，此時她是個冷靜的六十歲老人，而且是少見的女性天皇之一。她真的需要看這些東西嗎？但是，她完全沒有感到震驚，而是讓人知道她已經正式觀看了這

————— 70

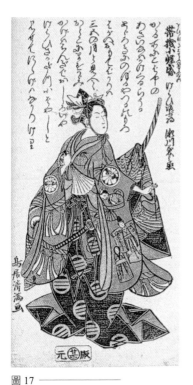

圖 17 ————————
鳥居清滿一代目〈瀨川菊之丞二代目
扮演化粧坂小隊長〉一七六三年，彩
色木刻版畫。

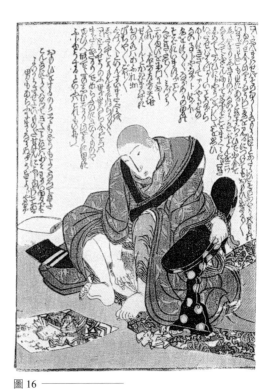

圖 16 ————————
歌川國麿〈尼姑用松本幸四郎 (?) 肖像〉，繪於一八三
〇年代，彩色木刻版畫。

幅畫卷，從而使鳥文齋榮之能夠擁有夢寐以求的「天覽」（即「君主已閱覽」）頭銜。這一
事件被寫進江戶時代的官方編年史，即《增訂古畫備考》，並用不自然的重言贅述加以說
明。

鳥文齋榮之之所以使用「天覽」印信，是因為東部（即江戶）的一位法親王看到了他所畫的
隅田川圖畫，並將其提供給了對此留下深刻印象的上皇（退休的天皇）。回到京都後，法親
王將隅田川的圖畫贈予了上皇，上皇認為其美麗無瑕，最後將其保存在她的倉庫中。這就是
他使用「天覽」印信的原因。36

吉原是以循序漸進的過程進入江戶市民生活，但它在一七七一年邁出了重要的一步。
吉原在那一年被燒毀；遭毀壞的淫樂場所的業主向政府請願，要求在重建工作進行的過程中
為他們提供臨時住所。經過一番辯論，他們得到江戶的一個地點，儘管四周環水：就是在新
大橋和永代橋之間，隅田川上的一個小島：中洲37。當時已經是田沼意次的時代，治安管理
可說散漫馬虎；吉原重建後，中洲得以保留，甚至二十年後它還在那裡（今天的日本橋中
洲）。

男孩和女人賣淫所獲得的利潤，超過了許多正常業務的收入，江戶人很快就體認到這
一事實，畢竟這些行當幾乎就在他們自家門口進行。有些人的反應是將如意算盤打向這些產
業。用杉田玄白的話說，

最近，這種趨勢已變得越來越明顯。正常人家房屋後面的空地，豎起了名為「地獄」的臨時妓院，有時這些場所甚至非常靠近要人宅邸。男人會出租自己的女兒，在顧客很多的日子裡，他們甚至會出租自己的妻子。[38]

這不僅是墮落：它是末日來臨的天啟。田沼意次的統治因一系列歉收，給人民帶來了毀滅性的災難，甚至反映到宇宙運行，而且穩定的生活秩序在潮汐、地震和火山噴發中都崩潰了。一七八〇年代是前所未有的地質不穩定時期，根據當時的思想過程看來，這是由於統治者對「風俗」禮儀的維護不足所致。春畫是整場災難的一部分，整個文化體系似乎即將結束。

平戶的藩主松浦靜山，記錄了性生活在某種程度上，對社會禮儀產生了影響的小插曲：在新的一年到來時，人們不用吉利的鶴、松樹、竹子等既定圖像來互相問候，而是用情色內容來裝飾卡片[39]。另一個例子是松江的藩主，他裸體參加茶道會[40]。

改革

田沼意次固然鬆懈怠惰，但這比較像是一種症狀，而不是那段時期災難頻繁的原因。然而，松平定信在被選為幕府將領後不久，就親自把他打成反派，同時也在歷史著作上面加油添醋。松平定信的關西改革目的主要是「矯正風俗」和其所知名的經濟結構，同時也要消除前一時期的整個文化。每個人都認為，德川家治死後無子嗣是一件好事，這樣可以有個新的

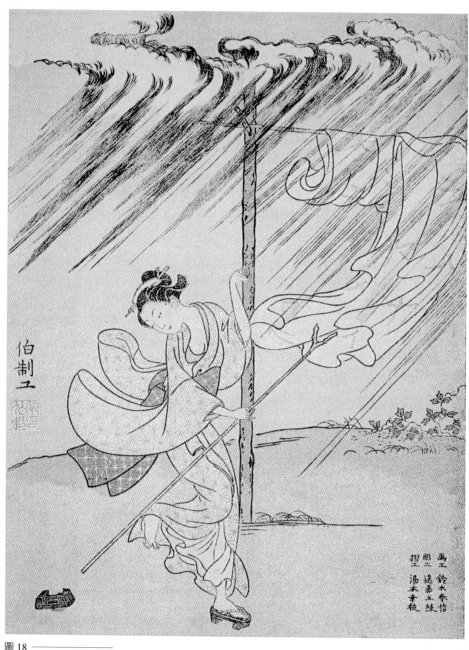

圖 18 ————————
鈴木春信〈陣雨中曬衣服的女人〉，又名〈雨中美人〉，一七六五年的日曆，彩色木刻版畫。

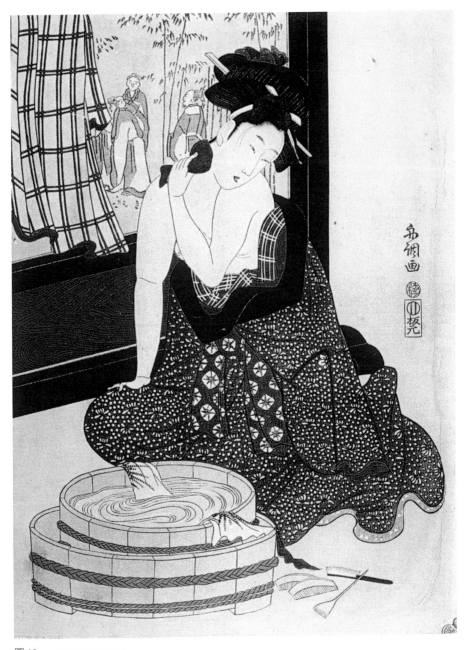

圖 19 ──────
〈洗滌的女人〉，約一七九五年的彩色木刻版畫。

開始；如果田沼意次一開始認為自己可以控制即將上位，仍是孩子的德川家齊，那他很快就無法遂行所願。即使從長遠來看並沒有改善，但人們仍對新上任的德川家齊和杉田玄白產生最初的熱情，同時很高興可以不用再痛罵政府，而是可以誇獎、讚頌，因為新政權在短短三個月內就扭轉了風俗 41。松平定信作了紀錄，

人們的風俗習慣不再是喧嘩和炫耀，並且喜歡純潔的東西；他們已經取得了很大的進步。女人不喜歡用華麗的進口金線製成的腰帶和其他物品，她們只穿著輕薄的絲綢，樣式樸實無華……就在十年前，人們還在花鉅款購置最錯綜複雜的髮夾，單單一隻就可以賣出可觀的數字。這種東西現在被法律禁止，幾乎看不到了。42

森山孝盛當然也跟進：

整個社會瞬息萬變。作姦犯科和行為可疑的人會被驅逐出境，而放蕩不羈的年輕人，你幾乎分辨不出他們到底是平民還是武士。在此之前，他們還只顧自己的放縱和委靡；現在則意識到自己面對著挑戰，於是開始剪短衣袖，穿上更樸素的衣服，改變了風格。他們的目光帶著惱怒與怨懟，過去完全未曾想過要受教育，或學習美術與武術訓練；現在見到他們這副德行，足以使我捧腹大笑。43

昂貴的織物散發出奢靡的氛圍，自然也令人想到嫖妓。一七八八年，松平定信在政府的一篇論文中提出「糾正風俗習慣是統治者的首要義務」的綱要，而這必須仰賴「抑制奢侈」的手段。44 這些字眼既是對上屆政府的控訴，也是說明自己的目標。第二年，也就是一七八九年的夏天，松平定信差遣工人將中洲挖除，各類藝人紛紛回到了吉原。毫無疑問的，經常光顧中洲，並喜歡其便利性（這就是整個問題）的人們對此都很遺憾；中洲除了為人們提供性愛管道，還有各種娛樂，例如煙火、雜耍、食物和珍奇品展覽。但是現在，顧客想要尋歡，就不得不再次長途跋涉前往隅田川。正是從這個時候開始，鳥文齋榮之開始繪製以這條路線為主題的畫作。

一位匿名的「狂歌」派詩人以巧妙的單詞和擬聲詞序，捕捉了中洲的淨化和沉寂，這些詞和擬聲詞，由歡快轉成沮喪：45

不再鈴鈴鈴鈴，只剩叮叮叮叮

到政府官艇

從華蓋船舶、水上餐廳

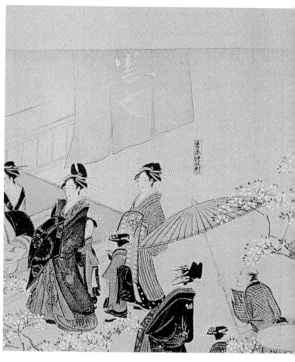

圖 20 ────────────

鳥文齋榮之〈吉原妓院七福神中的三位〉，十八世紀晚期，
《幸運神前往吉原》手捲畫的一部分，材質為上色絲綢。

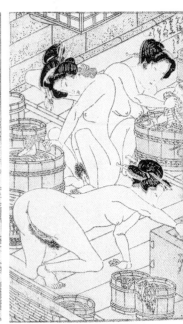

圖 21 ———————
歌川豐國一代目《女性浴堂》，三聯畫，取自一八二二年烏
亭焉馬二代目的《逢夜雁之聲》，三色木版畫。

廢除中洲，檯面上的原因是為了減輕河水逆流，但背後的真正原因昭然若揭。從被催毀的小島上取得的土壤，被用來修建本庄和深川的防洪堤壩，這個舉措無疑令人掃興。

江戶市中心的娛樂場所遭拆除，同樣的情形在前一年的京師就曾有人預示過；松平定信的這個政策，也對當地商業性性行為造成了損失。松平定信曾到那裡旅行，對那裡的環境大感震驚，並下令清除街上所有妓女，並強迫她們遷往島原。他對這個淨化的政策感到驕傲，並在日記中指出，在不到兩天的時間裡，有「一千或上百，我不知道有多少人」被驅趕[46]。

我曾在其他地方討論過松平定信的態度，但其他意見倒是值得重新再講一次：人們是來參觀歷史名勝的，但沒有兩三天，他們從自家帶來的所有錢財，卻都落入了妓院經理的手裡[47]。

松平定信本身沒有太多的性需求，還會勸告其他人不要縱慾[48]。他不希望慾望駕馭一個人。他還規範商業性行為之外的性行為的規定，並提出了立法，在各種可能容易引起性慾的情況下，得將男女分開。公共浴場總是男女混浴，這是一種城市禮儀，但他從一七九一年的第一個月就開始實行強制男女分浴[49]。此後，每個六歲以上的人（以江戶式虛歲計算法，也就是現代的四歲和五歲以上）都不得於異性在場時沐浴。如果一個澡堂只有一個浴缸，男女兩性都必須分天入浴，或者房主也可向幕府請求資金來建造第二個（供女性使用的）浴缸。

許多故事和詩文都讚揚著浴池和其所屬的古老情色世界──而且常說是坦率的性愛世界；此外，浴池也是春畫中常見背景。有個例子是另一位由武士轉職的浮世繪藝術家礒田湖龍齋，繪於一七七五年左右的作品（圖26）。在松平定信發布禁令的那年，著名的川柳文集《末摘花》第三卷收錄了一首較早完成的詩，這首詩含蓄地喚起了那種卿卿我我的沐浴，已成為過

去……

　　長手和長腳

的人們進入之地

公共的浴池　50

　　日本各地男女分浴的狀況，也在江戶時期的地圖上留下印記。式亭三馬的著名小說《浮世風呂》於一八〇九年至一八一三年間分期出版，分為兩部分，一部分場景發生在男性浴池中，另一部分發生在女性浴池中；會這樣的分隔完全是松平定信的傑作。松平定信創造出的謹慎氛圍實在太過成功，使得江戶人來到京師（在那裡的浴堂仍未隔開男女）時，都感到非常噁心[51]。男女分開沐浴反而也導致窺探，另一段川柳證明了這一點：

　　婦女的浴池

裡頭的屏風竟然

佈滿了小孔　[52]

　　多虧有了分浴令，洗澡還真有可能帶有更多的情色魔力。松平定信想要看到的，可能是歌川豐國的其中一張圖畫展示的樣子（圖21），而不是礒田湖龍齋所描繪的場景。像以前

81 ──── 貳

圖 22 ─────────

〈中世紀戀人〉成畫時間約為一六○○年，取自無標題的春畫手捲畫冊，材質為上
色紙張；繪者佚名。

圖 23 ─────────

應為奧村政信所作〈三人性愛〉，成畫時間約為一七四○年代，取自三色木版畫冊
《閨之雛形》。

圖 24 ——————
喜多川歌麿《針線活》，成畫時間約為一七九七至九八年，彩色木刻版畫。

的石川豐信早年的版畫所示，沐浴時的同性性愛從未缺席，而且經常是被描繪或強調的客體（圖27）。[53]

看到異性赤身裸體已不再是常態，這使得窺探異性身體成為一種特殊且被禁止的行為，人們也因此刻意追求窺探的機會並盲目崇拜。展示侵入性的視角窺視女子獨自在家洗澡，或窺視吉原賣身女在宿舍洗澡的情色圖畫，在過往就曾經出現。但在一七九一年之後，這種畫成為「浮世」的構造（目睹家人以外的女子洗澡也成了很罕見的畫面）且開始倍增（圖19）。

松平定信為江戶制定的政策，可能是仿照其他城市當時的狀況而設的。京師曾在幕府控制之下，但加賀的藩主卻以相當不同的方式整頓他的首府金澤。金澤以宮殿和花園聞名，是最優美的城市之一。它根本沒有公共浴池（每個家庭都在家中用浴盆將水加熱），沒有官方的紅燈區（但有非法的「岡場所」），也沒有任何歌舞伎劇院供應男孩。[54]。松平定信想必早就知道，接管江戶和京師以後一定還有其他方式可以統御治理。

松平定信對此地情況的了解，遠比對金澤的了解還多。一七九三年，一位船難倖存者大黑屋光太夫與另一名倖存者，從聖彼得堡返回日本。他們在聖彼得堡度過多年時光，總共在俄羅斯待了超過十年，最後才被葉卡捷琳娜大帝（Catherine the Great）以一艘戰艦遣返回國。大黑屋光太夫之後受到幕府幕僚的訊問，內容被歐洲議題學者、德川家齊的私人醫生桂川甫周，以扣人心弦的方式寫進書裡。這本書詳細描繪了俄羅斯帝國的狀況，並針對城市組織架構進行討論，賣淫也包括在內。大黑屋光太夫聲稱（實際上是錯的），儘管妓女確實

存在，但它不得破壞家庭生活，因為已婚男人不能光顧[55]。大約同一時間，在九州進行多年研究的植物學家兼學者佐藤中陵寫道：他從位於長崎的荷蘭東印度公司代表處長那裡得知，那位代表從未去過妓院，但如果他有想去的打算，會先向妻子商量[56]。佐藤中陵對此印象深刻，特別是因為那荷蘭人是「一個漂亮的小夥子，還不到二十歲。」

處理春畫

松平定信是個繪畫迷；他可能與幕府將軍德川家齊有一些共同之處，但他對浮世繪藝術的態度卻截然相反。幕府將軍讓鳥文齋榮之跳脫狩野派的畫風，鼓勵他轉向研究情色風格，但是松平定信則走上完全相反的路子，他把更優質的武士浮世人物畫導向官方風格。總體而言，松平定信完全沒有以一般的方式接觸武士圈的公眾人物。例如，酒井忠因是非常高級的武士，因為他的哥哥酒井忠以是姬路的藩主。在一七八〇年代，當時二十多歲的酒井忠因成了浮世繪畫家；為此他使用了「屠龍」的名字，也很自然地經常光顧淫樂場所。在描繪美麗的女人方面，他非常有成就（圖28）。松平定信上台後不久，酒井忠因脫離了浮世的風格，轉而擁抱一六一〇年代，由著名的俵屋宗達所創立的宗達光琳派的古典風格。據說，這個派別的特殊之處在於俵屋宗達從不繪製墮落的現代「風俗」主題，並規定自己僅能描繪往昔[57]。

一七九八年之後，酒井忠因將他的工作室名稱從屠龍改名為「抱一」，並擺脫了他過去的角色。儘管他偶爾還是出於娛樂目的畫畫浮世繪，但他大致上已經放棄了這類型的作畫，把主力放在宗達光琳畫派，並設計了一種混合風格來表現佛教圖標。

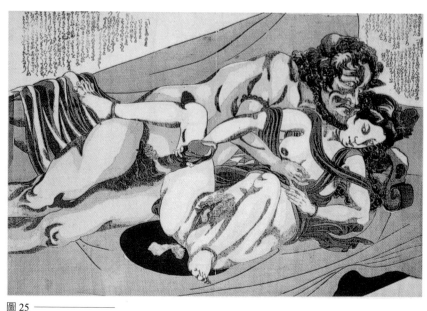

圖 25 ─────────

柳川重信〈異國情侶仿銅版描繪〉，彩色木版畫，取自一八二二年的春畫冊《柳之嵐》，
木刻版畫頁。

我們還無法確定松平定信徒，在酒井抱一的風格轉型當中所扮演的個人角色的程度；但我們可以透過北尾政美（圖29）的一生，更清楚看到松平定信如何扼殺浮世繪藝術家的創作。北尾政美於一七六四年生於江戶，曾在多產的彩色版畫大師北尾重政門下接受訓練。北尾重政也是重要的書籍插圖畫家；若將春畫書一併計入，他署名的繪作約有 20 本[58]。與北尾重政（身分為普通平民）不同，北尾政美的母親有武士血統；一七九四年，北尾政美突然被任命為津山藩主的隨侍畫家。三年後，他又被派去向狩野典信的兒子兼繼任者，也是當時已經是狩野派的主要畫家和掌門人「養川院」的狩野惟信學習。這種奇怪的轉型，使得所有以浮世風格進行的創作都必須終止，也必須迅速改用學院派畫法作畫。津山藩主和松平定信有點交情，這並

非巧合；松平定信的意圖顯然是想導正有能力，但卻（根據松平定信自己的想法）走上歪路的藝術家。在狩野惟信門下，北尾政美得到了一個新名字：鍬形蕙齋，鍬形是從他的母姓，也是武士的姓。他以這個新名字接到的首批任務之一，就是為松平定信本人畫一幅卷軸，這個任務的嚴肅程度非同小可，因為松平定信是德川幕府的傳奇人物之一，和德川氏也有親族關係，而幕府奠基者德川家康已被奉為神祇[59]。

後來，鍬形蕙齋出了自學藝術書籍並因此聞名，任何人都可以透過他的書來了解正統繪畫，以及他對全景畫來的介紹。[60]

松平定信退休，開始安享

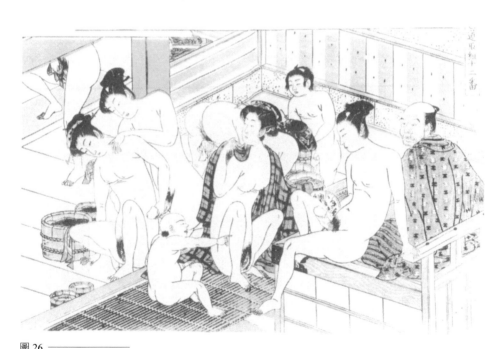

圖 26 ─────

礒田湖龍齋〈公共浴堂〉，彩色木版畫。取自春畫冊《色道取組十二合》（性慾之路上的十二次遭遇），成畫時間約為一七七五年。

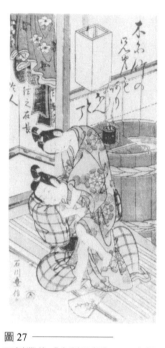

圖 27 ————

石川豐信《木製浴桶》，三色調
木版畫，成畫時間約為一七六〇
年。

晚年，他許多討人厭的政策也失敗之後，他在自己位於江戶的別墅裡聚集了一群曾因參與浮世繪，並受到他迫害的藝術家和作家，讓他們為他創作一系列作品。以鍬形蕙齋的身分被找來的北尾政美，要為松平定信作畫，松平定信同時也指定隨附三份文字說明。其中一份文字是由對吉原成癖的山東京傳所寫，他曾為了拯救一名妓女並娶之為妻，他也還曾和北尾政美一同在北尾重政門下學習（因此也畫了11本春畫書）。有趣的是，山東京傳還是英一蝶的第一位傳記作者。其他文字則由朋誠堂喜三二和大田南畝撰寫。朋誠堂喜三二曾在幾本通俗小說中嘲弄了關西改革，還每年撰寫「吉原年度性愛指南」《吉原細見》的序言，直到一七九〇年被制止為止。至於大田南畝則讓「狂歌」體更加活躍；在這個文體中被引用最多的詩，就是對松平定信的嘲諷[61]。這一系列作品的任務主題是「行業中的職人」，是一幅關於勤勞者的肉筆畫。閱覽者在瀏覽這三卷畫時，會看到體面的人物在進行手邊的工作，儘管

充滿幽默感，但江戶仍被描繪成一個活潑的地方。不過這些圖像證明了一個事實：社會要靠職人在他或她所分配到的任務中勞動和生產，才會蓬勃發展。松平定信找來這些特定人士並設下任務時，顯然一心想要讓他們罪有應得。

作品最終的場景設定在吉原（圖30）。松平定信不是笨蛋，他理解放鬆的必要性，也了解在絕對必要的情況下，性有其必要性（對於其他人而不是對於他自己），但前提是娛樂要先被放在合理的位置——而娛樂就是最不重要的事情。他對吉原大事記感興趣，在控制了這一地區之後，他鼓勵幕府將軍中村佛庵記下吉原（已終結的）輝煌歷史。中村佛庵買了吉原舊大門（一八二四年燒毀）的木材，並將其製成燈籠[62]。三聯捲軸的最後一幕展現出矛盾的氣氛，也許是北尾政美／鍬形蕙齋和山東京傳（這個部分的文字乃是由他執筆）獲得了最終的勝利。倒數第二個場景則是吉原的主要街道，女人在等待顧客上門。從這裡進入了最後的

圖28 ————
酒井忠因《與侍者一道的妓女》
一七八〇年代後期，材質為上色
絲綢。

89 ———— 貳

圖29 ————
北尾政美《兩個女人和一個男人》，一七八〇年代，彩色木刻版畫。

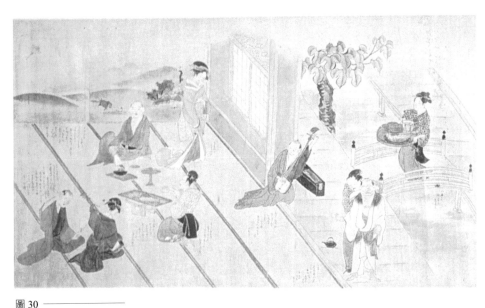

圖 30 ————
鍬形蕙齋〈吉原的妓院〉一八二二年，手捲畫集合《江戶職人盡圖》（Edo shokunin-zukushi）的局部圖。
材質為上色紙張。

場景；男人在這場景中開始調情，但橋梁超出了距離上的限制。在最後一個場景中，我們看到的第一個人遮住了眼睛，而三味線琴師則坐在門口，一腳在門外一腳在門內；實際上，畫面中每個人的位置都有違正常的空間劃分，彆扭地橫著坐或站在各個榻榻米之間的空間（這不是正確坐在榻榻米上的方式）。帶頭的客人以訊問般的眼神凝視我們，好像在勇敢地挑戰閱覽者。他的身後的背景是務農的人──實際上幾乎沒有妓院用這種圖像當裝飾──使這間上漆的房間呈現與真實情況截然不同的氛圍。一股不愉快的感受從這幅畫油然而生，即使松平定信很可能根本不希望這樣呈現。從右邊的被蒙住眼睛的人到左邊的這個人，閱覽者從跨過了一條線，從看

不見的場域進入能夠看見的範疇。所以人們看見了什麼？一切都是荒唐、愚蠢？山東京傳署名並寫了以下矛盾的聲明：「對我而言，這聲明就像在一行詩末尾添加不必要的音節一樣，但是由於我們現在到了這畫卷的結尾，所以請容我發出歡樂的聲音。」63因此，吉原被當作是江戶時代美好生活的多餘附帶品。

再者，是幾年後的松浦靜山暗示了這幅著名畫卷的實際目的：

在白川（暗指松平定信）大帝大量的繪畫作品集中，有一個畫卷畫了各行各業的職人，上面有文字，分為三個部分。它與該類型的傳統作品不同，因為上面的人的裝扮都很現代。64

人們對浮世和對春畫藝術的不信任，不是基於這些藝術本身哪裡不好，而是它們強硬地進入了人的視界。它們不僅破壞了「風俗習慣」，還霸占了描繪現代生活和當下的一切手段。除了透過浮世畫法之外，已無其他方法可以描繪當代情況。那種以非情色、平靜的方式展現一年到頭各種風情的老式風格繪畫，已被扼殺了，連好的「風俗畫」（據說浮世禮儀就是從這裡衍生出來的）也被征服了。「風俗畫」在保持給後人留下當代儀式、樣貌等方面有著重要作用，儘管俵屋宗達可能不願意描繪當代，但它們確實是可以導正並挽回社會風氣的重要依據。此類圖畫大量存在；比如說，它們呈現了城市樣貌、節日舉辦方式、農場經營方式，以及人們享受休閒的程度。但浮世藝術在性慾的掩護下將其吞噬，觀看這種圖畫只會得

到一種印象：江戶時代不是在做愛，就是準備做愛。松平定信肯定感到十分困擾；如果後世的人從這種（錯誤）描繪的角度回顧松平定信統治時期，松平肯定將成為歷史上的笑柄。所以他呼籲改善風俗畫，他大膽地將風俗畫稱為「今畫」（現在的圖畫），認為風俗畫應該能站穩腳跟，將浮世風格奪去的話語權搶占回來：

使將把這些畫當作懸掛式捲軸完整掛起，看上去仍相當草率。此外，選擇這些活動作為我們所愛的風俗範例，展現給後代，是正確的嗎？65

有人錯誤地認為，描繪當代主題「今畫」的唯一方法是採用浮世繪法……在描繪現代生活中的事物時，例如隅田川上的遊船，或春天的梅樓，藝術家們以浮世的粗俗方式進行作畫。即

松平定信總結說，「畫圖的真正目的已經消失殆盡了！」並發出了令人不寒而慄的警告：「我們留給後代，讓他們知道我們當今社會狀況的唯一憑證，恐怕就是浮世繪。」後代子孫驚恐地看著這樣的作品——甚至看著春畫——都以為這是江戶人真正生活的方式！同時在二十一世紀初的現在，許多人正這麼做。

知識分子擔心淫穢圖像對下一代產生不良後果，並使他們長大後認為這種行為是正常的。他們對此感到恐懼。情色作品不但沒有任何教育作用，還有礙傳授正確的道德觀。森山孝盛也是這麼想的，他簡潔地表達了許多人肯定，也有的感受：

現在，我們有情色化的通俗小說（草雙紙）。但是在過去，真正的真理曾被製成圖畫留傳給下一代——楠木正成和源義經的一生，諸如戴鉢公主、開花爺爺、猿蟹合戰等故事，還有金兵衛等；所有東西都和懲惡揚善的基本原則有所關聯。不過，現在我們沒有什麼可以當榜樣的東西了，孩子得到的是他們無法處理的，那些東西應該僅供成人娛樂才對。66

情色使兒童過早地性化，將日本各個藩國作為文化實體，帶領到了衰落的邊緣。

男子氣概的問題

在十八世紀有關性行為的辯論中，男性氣質的變化是非常重要的一環。女性氣質本質上被認為是流動性更強（陰＝濕潤、液態的），而且這點顯然可以由女性思想和思維的快速變異來證明。男性則被配以堅決、堅定的形象。但人們開始發現，男人不再是靜止不動的了。

在史書中，這個時期經常被稱為「平民百姓的崛起」，但當時的人們卻常常反過來說，並將德川統治階級的僵硬、衰弱與此時期畫上等號。武士已經不再是本來的樣子；鳥文齋榮之、礒田湖龍齋、大田南畝、朋誠堂喜三二等人，都曾是武士。武士是劍客，直到江戶時代末期，武士的家徽是腰上斜掛著兩把劍。但是這樣的人會戰鬥嗎？許多武士幾乎不會騎馬。德川家治的兒子和繼任者德川家基，均死於一次普通的落馬意外，稍能勝任馬術的人，應該都能避免這樣的意外——這也是十八世紀德川幕府第二次發生，非父子直接繼承的狀況（因此由德川家齊就任）。67

那些可能被人們稱為「武士價值觀」的東西早已煙消雲散，而且這種情況屢見不鮮；上面提到的幕府家臣與女子的雙雙殉情就是一種症狀。過去，武士精神就是要在戰鬥中死亡，或者比較差一點的是為了避免蒙羞而切腹。但是現在，一個高級武士可以在夜裡偷偷溜出門，和妓女一起死得不光不彩。

但這些其實都很沒有根據。武士戰鬥至死的信條，或膛剖腹壯烈犧牲以明志，其實都經不起考驗。「武士道就是死亡」的座右銘，是在大多數武士心已無必死決心，或他們生活中不再需要時時刻刻擔心死亡之後很久才發明的。事實上，這段話出現在十八世紀，武士在那時恰好已不具備有效的軍人身分；因為他們屬於文官。與此相關的事實是，此時開始有人表達出與男性氣質有關的窘境，這些窘境讓情色行為和情色作品進入討論之中。[68]

切腹本身就已不是熱門自殺手法，因為它實在太痛了；武士們其實是害怕的[69]。切腹自殺實際上只是用木刀甚至紙扇子，作勢刺往自己的肚子，同時會有助手在身後把頭砍斷，乾淨又無痛。「日本武士道」不過就是這樣。但是，過去的浪漫主義觀點像是一根棍子，不斷棒打現在這個痛點。許多思想家以此做為出發點，主張日本男人的生命力相較過去正在消失；性行為和性別的轉變是這當中的一環，而當代趨勢（如奢侈品文化和「浮動的」文化）是造成這種轉變的原因。武士醫師橘南谿，在一八〇〇百年左右寫過一句話：

日本武士總是想到這樣一個事實：在緊急時刻，他必須在自己的馬匹不支之前倒下、死去；他一心一意為他的主子奉獻生命，絲毫沒有動搖。他專注於擊敗敵人，祈禱國運昌榮、

永續，敦促他的主子循著正義的道路前進。他的行為，是出自於對主子的純潔和對真實的熱愛。試想一下，我們的現代儒家和文學家聽到這些絕對會大笑不已！他們會說，日本武士真是傻瓜，一隻走狗死去就讓他們開心不已，才不會意識到什麼才是真正的忠誠。[70]

時代已走到這麼後期才討論英雄主義，確實只會引起嘲笑。前人的男子氣概使男人感到尷尬。武士的都市化（他們被要求住在主人的城堡裡且沒有自己的土地）導致了久坐的生活，並且（很可悲的是，許多人）與婦女的聯繫更加緊密，生活模式同等於嬌縱，據說也開始變得女性化。一些藩主考慮將武士遣返回鄉村，而且在一七八〇年代，有兩個藩主為此制定了法律[71]。許多分析指出，都市化是導致武士毫無生氣的原因，反對都市化的理由即是男人變得越來越充滿女人味。一七九三年的著名論文《國醫論》說：

城市居民只喜歡浮世氣質和櫻樹開花帶來的愉悅和邪惡。這正在逐步傳播到鄉村的紳士們。

結果是，文學淘汰武術，忠誠和公義正被削弱。[72]

而且也提到，「如果有一位省級武士帶著優雅的老派作風來到江戶，在兩到三年之內，他會完全改頭換面，他的儀節將變得繁瑣且散漫。」[73]

對松平定信來說，城市的頹廢無力是導致衰落的原因。有天，他發現一張紙巾，原來的主人是德川時代之前的偉大軍閥豐臣秀吉所擁有，照現代標準看來是很樸素：

這只不過是半張薄紙，對折四次，裡面包了幾根牙籤。人們過去就是這樣。那時連和野蠻人搏鬥，使國家富裕，或甚至因享有美好生活且鼎鼎有名的人，也不過如此。但放眼今天，普通百姓幾乎不想用這樣的餐巾紙。74

請注意，這段言論可不是出現在日記中，而是出現在松平定信的政府專論中。

萎靡不振並不只是某些不滿人士的主觀意見而已，而是得到醫學論述支持的事實。我們必須記住，橘南谿是一名醫生，而且是一名投入醫學領域實驗和新興解剖學的醫生。75。松平定信相信醫學專家；他曾在自己的日記中寫道，藥丸和強心劑的消費正在增加，因為「現代人虛弱無力，沒事就犯頭疼，患有神經過敏症，這使得他們一看到藥物就立即爭搶。」76這在醫學上得到了證明：

過去為適應不同體質，人們建立了許多不同的治療方法。過去有不同的治療方法，有些只是拌水的溫和溶液而已……仍沿用舊療法的醫生按照以前的標準工作，但是古人天生的身體力量與今人大有不同。

衰弱的過程使雄性靠近雌性，因為衰弱代表「陰」高於「陽」。山本常朝是早期的浪漫主義者，也是很早就對武士精神發出哀嘆的人，他在一七一六年的大部頭著作《葉隱》中引用了一位醫生所說的話：

在醫學上，男人和女人的治療方法必須調和陰陽……但是我在治療眼疾時意識到一些事情，即男人現在對開給女人的藥物有反應，而那些本該是開給男人的藥方卻沒效果。這說明，道德秩序已經如同我們所知道的崩潰了。我認為，當男人漸漸被女人同化，男性氣質也會不斷消失。儘管我的資料無可反駁，但我還是沒有公開。但是，看看現代男人——許多男人身上能輕易察覺出女性的脈搏，而我能稱之為真正男性的男人，則很少。[77]

這可能改變了性行為的進行方式。至少，它改變了春畫描述性行為的方式，因為性別轉變影響了觀眾想看到的情色作品的樣貌。早期春畫中的成年男子，往往都在進行短暫的幽會；幽會期間他們甚至不會卸下盔甲，因此他們隨時都得留心戰鬥開始的吶喊聲（圖22）。

這些圖畫帶給人的感覺是，男人心中永遠都惦記著上戰場，以及戰場是全部男人團結的地方，其重要性勝過女人的閨房。完全放棄並滿足於女色，還與其他戰友或聽差男孩性交，因此不需要離開軍營的武士故事也很盛行。捕捉那個時代的圖像一直到十八世紀初期都還有新作，但之後這種圖像便不再出現了。後來出現的畫作中，武士或配戴長劍的平民已經把硬體武器卸下，並把刀刃放在床邊，通常衣服也是脫掉的。因此，性的舒適現在已成為人們的主要願望（見圖45），身體也因而如膠似漆，交纏不清。

我們將在第四章中更全面地探討劍的意象，但我們在此可能會注意到，吉原是禁止使用劍的。來到吉原尋歡的武士，會將自己的兩柄劍寄放在途中的某個地方，通常是存放在幫其撐船航往隔田川上的船夫倉庫中。淫樂場所是一個將武士從視覺上廢盡武功的區域，或更

確切地說，由於失去了劍，武士被歸為商人。在吉原，每個人看起來都是不是軍人。一本於一七七一年出版的幽默著作《當世穴噺》中，作者舍樂齋寫了一篇文章，將隅田川到吉原的路線稱為男子氣概去英雄化的一條路：「男人變成了女性，並採用了『女形』（即男扮女演員）的標籤，武士把劍放在船屋裡並成為平民，而和尚變成了醫生。」[78]他的意思是，歌舞伎的男孩演員在舞台上和床上扮演女角，而武士卸下武器和平民偷偷交合；禁止接觸女性賣淫場所的和尚則借用醫生袍偽裝潛入（和尚和醫生都是剃了頭的）。所謂的「一般人」已經消失在視線中。舍樂齋將這些變化比作是化蛹成蝶。結果雖更漂亮，但是外部保護層已經脫落；破蛹而出之後的蝴蝶的生存期通常很短。女人並未受到影響，但男人卻陷入了「陰」的狀態。

我們必須謹慎看待那時的輿論，但我們也必須尊重他們的危機感。每當人們寫出與自己的志向和願望相關的事情，都傾向於捏造事實，以使事實與自己的目的相吻合。前德川時代的性行為是有個很有趣，在後來的江戶時期作品也經常提到的特徵，那就是同性戀的盛行，也就是我們前面所稱的「男色」。織田信長的男侍童戀人森蘭丸在整個江戶時代廣為人知；他們一同出現在圖畫和戲劇中，關於他倆的故事也流傳不已。[79]男性僅與男性發生性關係是保持「陽」氣的一種手段，這是人們經常提出的建議，山本常朝也據此為「男色」辯護。「男色」是屬於戰場的，那裡完全沒有女人的位置，男孩在那裡學會了生存和殺戮。頗具影響力的儒家學者和男色愛好者大田錦城，在一八二七年寫過，十六世紀的強人時代裡，「男色」是王朝體制的一部分：

在內戰時期，「男色」大行其道，許多勇敢的戰士就是從變童（漂亮的男孩）之中崛起的。有個很好的例子是，後來當上山城守的直江兼續。當他還叫做春日源五郎時，他是上杉景勝的小姓（情人），並靠著出色的謀略，迎戰敵方大將伊達政宗和最上義光，贏得了勝利。直江兼續後來隱居山上，過著平靜的生活，將軍旗交還給上杉景勝。80

然後大田錦城列出了那些「擁有以外貌著稱的侍童」的英勇戰士，其中包括第二代幕府將軍德川秀忠。隨著戰爭的結束，擁有侍童的傳統也逐漸衰落，與男孩的性行為也不再是培育未來英雄且避免衰弱的一種方式，反而開始被認定是男人完全脫離陽剛角色的一種方式。江戶時代的性工作者打扮通常都像女孩，而且像森蘭丸般年輕可愛、天生麗質的自然就不必刻意打扮了。由於男童妓常和演員有所連結，而且演員的舞台生涯又經常需要變裝（歌舞伎沒有女演員），於是容易成為眾矢之的。井原西鶴在其一六八七年的作品《男色大鑑》結尾指出，儘管他選擇的性活動形式曾是硬漢可以做的事情，而且目的正是為了讓他們保持強悍，但現在這卻已成為弱者的領域：

在過去，「男孩之道」指的是堅忍、強悍的事物。男人說話坦率，是偏愛粗獷事物的男孩，並在各種事情的發展過程中受傷、成長。這是一種人生之道，就算現在歌舞伎、妓女把拋出劍，他們也沒機會用到。但現在，當他們在山王祭上使盡力氣搬動可攜式神龕時，你甚至連血都看不到！這個時代，武士根本用不到盔甲，也別指望有人在妓院裡抽出刀劍——他們甚

至在將西瓜端上盤子之前，還得先切成薄片。今天的男孩只不過是虛弱的皮條客罷了！

作為上方的作家，井原西鶴撰寫這本書的目的可能是打進江戶的軍人世界。因為江戶武士的表現比在大阪更為明顯，或是在一六八七年，此舉或許還能見效。一個世紀後，「男色」發生了變化。大田錦城辯稱，它在數量上確實有所下降，而且很難找到像樣的男孩供出租使用[82]。據一八三三年的一位消息人士計算出，與一七五〇年代相比，江戶的「男色」娼妓人數減少了百分之九十[83]。其他人則寧願把男色從戰爭相關的領域，轉移到正常的商業生活，或者是全男性的修道院世界中。井原西鶴已經藉由自己精心構造的《大鏡》二部曲來說明這種目的論，第一部分涉及戰士，第二部分涉及歌舞伎演員。

很難說湯島，葺屋町或芳町的男性妓院是英雄主義的滋生地。在那裡的邂逅基礎是金錢，而不是忠誠。但有一些反璞歸真的例外，例如一七六一年的一首川柳中描述的那樣，它講述了一些客戶先是僱用小男孩，要他們打扮成源義經（貴公子），隨後和他們睡在一起的情形：

那貴公子的身影
投射出高貴
吉町的紙屏風上[84]

這是個聰明的做法，因為十二世紀的源義經，不僅是第一任幕府將軍源賴朝的將軍和兄弟，而且還是一位俊美的青年。在隨後的日本歷史中，他大部分時間都被當作性的象徵，是一種比較常見的森蘭丸[85]。因此，這點至少說明了有些客戶喜歡重溫「宮男」的概念。但是總體來說，如果說吉原靠古代女性氣質的神話吃飯（源氏物語中的人物名字和詞彙被大量使用），那麼「男色」可沒有靠中世紀男性氣質的打擊，不會那麼強烈；這種固有氣概，據說是在江戶地區衍生的。井原西鶴對於男童妓曾使用來自《源氏物語》的女孩名字來取名，感到震驚[86]。在春畫裡，男孩伴侶的這種女性氣質被誇大了，不只看不見配劍（也就是說，這些人並非青年武士），男孩的生殖器被遮掩或畫得很小，且毫不引人注目。通常，無論畫面是否會顯示男性或女性的身體，插入肛門都是唯一的證據（雖然這不是決定性的證據，畢竟男女也會進行肛交）。當然，面對情色作品時，性別不明不太可能是觀眾真正想要的，因為他或她自己的想像力必定傾向得選擇其中一個（或兩種性別的三人性交，但角色也必須很清楚）。總之，他們就是要看起來像女孩的男孩。男孩的畫像使他們具備許多女性特質，且這可能會導致真實混淆。

男色衰落的故事，也是吉原崛起的故事之一。我說的是「故事」，因為這些都是那個時代人們的理論，和我們現代的性別平等的解釋不相稱。酷兒理論會堅決抵制像大田錦城這樣的解釋，認為性取向是天生的，儘管社會準則會加以約束，但不可能根除之。現代學者盼望能儘早終止對男色的討論，好為現代日本民族國家（它是典型的十九世紀強制異性戀體制）

圖 31
葛飾北齋《男孩節》局部圖，成畫時間約於一八一〇年代，彩色木刻版畫。

騰出空間[87]。也有人發聲
說，吉原不再是以前的
樣子了[88]！所有性別都出
問題了。

　　男孩需要一種新形
象，以鼓勵有力的和策
略性的思考。日本的男
孩節（五月的第五天）
習俗包括懸掛紅色錦
旗，上面以鍾馗（八世
紀的中國將軍，日文し
ょうき）畫像裝飾，這
些習俗似乎可以回溯至
這個時代。雖然我沒發
現到鍾馗圖畫明確的記
錄，加上這個圖像本身
很老舊，不過在一七九
〇年代之後有大量的鍾

馗圖畫創作出來（看起來像是圖31中的旗幟），而且似乎都帶有充滿活力的血紅色。江戶的一年當中，總有幾天會被這個古老的將軍，全副武裝的神話驅鬼者的象徵所占滿。這恰好與這個節日另外兩個代表圖樣形成互補：充滿「微弱」氣息的鳶尾花，還有軟綿綿翻騰（也許像陽具一樣）的鯉魚風向袋。到了十九世紀，早男孩節兩個月的「女孩節」用娃娃慶祝女性，至於「紅色鍾馗」也已成為宣揚日本男性形象活動的一部分。

參

身體、邊界、圖畫

在前兩章中，我們討論了江戶情色作品的特定歷史背景、使用者、使用方式，以及這些圖像如何吻合了性、性別和社會規範的廣泛論述。在本章及其後一章中，我們將更仔細地觀察、評估一些圖畫，藉由圖畫提供的想像空間，來證明、闡述並確立假設。

春畫總是補償性和幻想性的。面對這些圖畫，我們必須先深刻體認一點：它們並非江戶時代情色行為的客觀代表，也不是性行為的透明視角。它們充滿了人體的爭奪，並受到繪畫習慣和繪畫與印刷技術的支配。

性與差異

西方研究情色作品的學者普遍的假設是，情色具有某些持久且無可避免的特徵。這當中最顯著的一個信念是，強勢的男性對女性採取的立場就是要來硬的，這也順勢恭維了男性的力量。儘管盧梭的那句名言「只用一隻手」，將情色牢牢地嵌進消費女性的範疇，但更常見的立場是，將大量的情色作品一概以男性（且是異性戀男性）視角解讀。幾年前，喬治・史坦納（George Steiner）對情色提出了一個定律，也就是無論這些情色作品個別藝術表現多麼出色，只要它們屬於情色作品，那就只不過是「對陽具英勇無畏和女性熱烈反應的平凡幻想」而已。即使作品中沒有暴力行為，且女性很享受她們的角色，上述論點仍適用，也就是她們仍然是被占有、屈從、購買或受控制的。簡而言之，她們被迫成為「性剝削」故事的一部份。很少人假設女人是性行為的發軔者——除非是支配欲很強的女人、性愛狂、蕩婦或妓女。

面對江戶時代的情況，這些準則都需要一些調整。但在許多方面，這些準則又很適切地定義了春畫。總的來說，春畫表明女人屬於較低、被控制的階級，而且前提都是以男性的視角出發。同性戀圖像的盛行並沒有挑戰這種視角，因為同性戀圖像中的權力者也屬於插入者；而且不管怎樣，插入者都是性交中經驗較豐富的老手，他們才能帶起肛門愛好者的消費。江戶時代的情色作品似乎可以讓女性使用，因此在歐洲得到比較多的接納，但它們是否導致有專門針對女性創作的圖像，以及婦女和女孩是否想要使男性幻想永存，進而消費圖像，至今仍無定論。十八世紀末以前，蔦屋重三郎（喜多川歌麿的作品也由他們出版）一直都是春畫的主要出版商之一，他的商店位於吉原的入口，對女性買家來說，吉原根本不能去。那麼，在十八世紀的江戶情色作品中，身體是如何展示出來？性別又如何以不同方式獲得建構？

要回答這個問題，我們必須再多加思考江戶時代性別的意義。上一章討論這個主題時，我強調在江戶時代，性傾向並非僅限同性戀和異性戀的二元劃分。這並不是說，男男之間（男色）、男女之間（女色）或女女之間（當時日文尚無專屬詞彙）的性關係沒有區別。但是區別只存在於程度，而且並非絕對。井原西鶴出版於一六八二年的著名故事《好色一代男》中，男主人公世之介名字的字面意義即「世界的男人」，他睡過了三千七百五十二名女性和七百二十五名男性（還不包括他成年前邂逅的男子）[2]。江戶時代的許多人物，無論是幕府將軍還是朝臣、俳句大師松尾芭蕉，江戶時期的浪蕩子平賀源內和大田南畝，還是大田錦城等學者之流，當然也包括井原西鶴本人，都經常與其他男人和（在大多數情況下）女人

同睡。

當時有一種現象日文稱為「女嫌い」，即「迴避女人」的男性，而平賀源內就是其中一例，但是當時並沒有「同性戀」。有些男人是「迴避男色」（男色嫌い），或者排斥男男性愛，但當時也沒有「異性戀」。當時的女性想必也是如此，不過很可惜目前已披露的資料尚無法佐證這點。「異性戀」和「同性戀」不是固定、特定的人類類型，而是能獲得理解的一種活動。在歐洲近代歷史的研究中也有類似現象。依舊沒有人稱名詞可以指定執行「女色」或「男色」的人，但有趣的是，最近男同性戀發起一項計畫，在日文中創了「男色家」（即「男色者」）這個新單詞，試圖將自己的身分帶入歷史。

十八世紀最廣泛使用的家庭參考書，是寺島良安改編中國明代百科全書《三才圖會》的作品《和漢三才圖會》（日本、中國的天地人三界的圖冊集）。《和漢三才圖會》最早於一七一三年在大阪發行，但實際上卻與中文版相當不同。特別不同的是，它在「男色」（見圖32）下收了一個條目和圖片，並與朋友、客人、小偷、刺客等一起放在「人類職能」部分——可以肯定的是，這些職能並不都是光彩的，但重點是，在這裡「男色」是一種風格，彰顯的外在表現，取決於使用情境。如果江戶時代的人有「身分」概念的話，它也非決定性的特徵，更不是身分。它就像其他人類特徵，甚或是一種習慣，會出現也會消失。例如，松尾芭蕉聲稱在三十歲（即一六七三年）時，失去了對以前嘗試過的「男色」的興趣，但二十年後他又恢復了這種興趣[3]。另一例是越後大名（封建時代領主）新發田的藩主溝口直溫，他於一七五八年愛上了瀨川菊之丞（江戶時代男扮女裝的歌舞名伎）——就像許多其他人一樣，

連閻羅王也不例外。但是這段關係失敗後，他便放棄了「男色」，此後只與女人睡了[4]。

我們可以說，江戶時代正常的性關係是雙性戀，但這也不是很準確的說法，因為當時對雙性戀的理解很少，而且雙性戀必須能夠跨越兩種性別。有一種以「道」命名的方式能區分這兩種類型的性交，即「女道」和「眾道」（或稱若眾道），兩種道的支持者經常會互相爭辯孰優孰劣[5]。這兩種「道」旨在以理爭取支持者，拉攏對方皈依門下；就像哲學上和宗教上的「道」[6]一樣，任何人都是其中一種「道」的潛在擁護者，有理有據的主張也能獲得任何一群支持者的青睞。這兩個性向的「道」的用語相互映襯，是相輔相成而不是對立的。

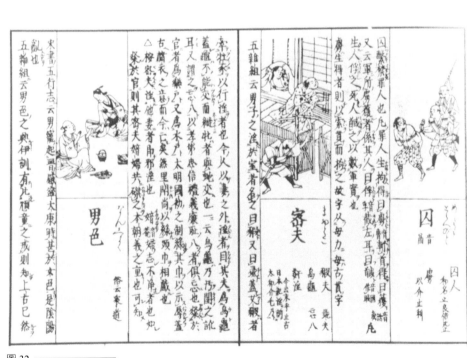

圖32 ————
「罪犯、間諜」條目的單色木版頁，取自一七一三年《和漢三才圖會》寺島良安著。

當然，這兩種「道」沒有高低貴賤之分，也不會被對方貼上「不正常」的標籤然後趕盡殺絕。

同時滿足這兩種風格的兩組相當相似的機構，也同時相互依存。「吉原」在詞彙上與男色所在的芳町相近。由於其占地面積的緣故，吉原通常又被稱為「五丁町」，而「男色」所在的區域則被稱為「三丁町」，或者包括木挽町、「三丁町」——其中一個占地較小，但兩者沒有實質差異[7]。

理解這些型態很重要，因為它們不僅與性別感相關，還與身體差異感相關，才因此奠定了身體的表象，這一點在春畫之中尤其明顯。在現代的（日本或其他）情色作品中，兩種性被視為對立的程度，以及性因此成為一種衝突或一種對立交融的程度，在江戶情色作品之中並不那麼強烈。因此，即使「男色」議題在某些方面微不足道，它還是會引起我們的深思，因為這是證明江戶性別不具有絕對永久性的重要論據。

最近有許多學者從當代性行為的角度出發，對春畫進行了研究，但他們既沒有試著擺脫這種視角，也沒有嘗試用異性的語言來解讀江戶時代。我們可以從一則最近針對奧村政信《閨之雛形》（圖23）的插圖評論，看到不加考慮就採用現代分類而誤解圖畫的危險評論。畫面中有個男人插入了一個女孩，同時舔著自己的手指，手指似乎是要伸進一個男孩的肛門中，而且他也握著這名男孩的陰莖。這正是江戶時代性行為的經典例證，的確，理查·萊恩（Richard Lane）也如此表明，奧村正信借用了春畫傳統中的類似圖像來構圖[8]。但一九九五年出版的另一系列江戶情色作品複製畫，恰好構成反例，裡頭有段附註如下：「一位花花公

子從背後騎上一名妓女，這個妓女正擁抱一名男孩——這是對誘拐男孩的妓女所施的恰當報復。男人和妓女似乎很歡快，只有男孩是不幸的。」[9]這樣的敘述強加在這張畫上，顯得不合邏輯（該書並沒有文字），且標題也有誤導性：男孩為什麼「不幸」，而這個「復仇」又在哪裡？更有可能的情況是，這三個人從一開始就在一起，而且男人可能花錢找來這一男一女。因此我們討論這段時期的性別認識論，必須要正確。

這種源自江戶時代的跨越能力，如今被我們認定為會相斥的性傾向（甚至沒有引起注意），人們給予它極大的自由。例如，在十八世紀的倫敦，就有類似於江戶男色場所的「莫莉屋」（mollyhouse）[10]。兩個男人之中有一個以女性起名（「莫莉」是一個普通的名字），這種伴侶關係是很常見；然後「娶」他的伴侶為「妻子」。然後，縱使他們一起白頭偕老，兩人仍將永久保留這種祕密的男性／女性角色。在那時的歐洲，只有兩個對立的性別，才能被認定構成性伴侶關係；因此即使是同性結合，也必須區分出兩極。正因為性別被認為是固定且不流動的，相反過來就被貶為變態，並受到教會和國家的懲罰。「女性」是透過與異性性交的類比來定義的，即被插入者為女性；而且這種性別指定，會發生在自願或非自願地認定自己具有女生特徵之時。

江戶時代的著作極少提到長期同居的同性伴侶，例如直到他們倆白頭偕老為止；因此插入者和被插入者之間的分歧，不是永遠的分歧，而是年齡差異的「自然」延伸。一個年輕人被插入了，但是他後來長大成為一個插入者，就得離開他的前伴侶。用第二章所引用的大田錦城的話來說，一個漂亮的男孩（變童）會成長為英雄；如果森蘭丸還健在，他就會成為

111 —— 參

一名插入者。一個人從被動過渡到主動的年齡，會隨個性、偏好和外貌而異。有些人認為改變發生在元服禮之後——元服禮即「穿褲子」的儀式或成年禮；但舉行此儀式的時間也有所不同，大約介於男孩十四歲到十八歲之間。在某些情況下（但不是全部），這個年齡導致了「男色」活動的停止。例如，十返舍一九在一八○二年出版的暢銷小說《東海道中膝栗毛》的開頭就寫，成年的彌次郎兵衛和男孩鼻之助是住在府中鄉下的戀人。鼻之助之後接受元服禮，取成人名字喜多八；然後兩人移居到江戶，而且繼續同居。儘管書中沒有進一步說明他們的睡眠習慣，但他們似乎不願性交，即使他們在整部作品中都在開「男色」的玩笑[11]。雖然書是虛構的場景，但現有證據表明，在「二丁町」中工作的大多數男孩，年齡介於十二至十七歲之間（儘管有例外）。所以，有些人停止男色活動的年齡其實是在青春期前（孩子出生時就被認為是一歲，每個人的年齡變化不是在生日當天，而是在元旦早晨）。不過，一份一七六八年的男色論論文《麓之色》，講述了一個名叫荻屋八重的妓女，在六十歲時仍在工作[12]。井原西鶴的《諸豔大鏡》提到了一個出租用「男孩」在三十八歲時仍然被插入，儘管這個年紀已被認為太老了，被發現肯定會引起爆笑[13]，所以沒有男性會被租來被插入。

在某種程度上，插入男孩就會把這男孩當作女人看待。但我們遇到的狀況都不同，就更不用說感受了。在現代的強制性異性戀制度下，兩人即使身體構造相同，其中一人仍可以是另一個人的變形。實際上，江戶時代用來定義「男色」的伴侶關係，在走偏的男女關係中，數量還比主子和家臣之間的關係要少。主子命令其家臣並「強迫」性交，逼迫其做出人生的各個方面的選擇；這層關係是不可逆的。但這並不意味著該家臣對他的角色完全沒有享受，

因為他只有接受的義務，而且只要這種關係維持下去，他永遠無法站在支配的角色（在真正的宗主關係中支配是一輩子的，但在性行為的關係中支配則是藉由談判、逐漸達成的）。第三任幕府將軍德川家光的男色活動，引發藩主之間的敵意；這並不是因為他參與了這項活動（他的父親秀忠未曾引起轟動），而是因為他喜歡被插入[14]。作為幕府將軍，家光不應該將此特權移轉給下屬。因為他像是幫僕人端上食物一樣，攪亂了階級制度。

生理解剖學構造上的差異

作為春畫根本主題的慾望領域，考慮性別是相當重要的。在十八世紀末，由一種性別流入另一種性別，進而迷失的可能性，甚囂塵上。從更廣泛，但沒那麼的末日啟示的角度講，這也被表達為是性別選擇要素的假設。歌舞伎演員是明顯的例子，因為許多演員長期以來扮演女性角色。與當今的女角專家（女形）不同，江戶時代的女形，即使在舞台下生活和劇院區外也常常打扮成女性。從文化上講，如果不談生理解剖的角度，他們就是女人。第二章中提到的《當世穴噺》段落可以在此完整引用；這個概念在日文「化け物」（幽靈鬼魅）一詞上可完全引用，字面意思是「事物發生變化」…

今天有一些令人毛骨悚然的變化，例如，幼蟲會長出翅膀像蚊子一樣飛走，或者變成伸出翅膀，像蒼蠅一樣飛走的蟯蟲。繭會化為蝴蝶；娼妓變成資產階級，女人走出鄉間、旅遊，然後男人變成女人，被稱為「女形」[15]。

對於一個並非演員的男人來說，穿上女性服飾的一瞬間，便會進入論戰的同一個領域，就像女性穿上男性服飾一樣。大多數人可能無法，或不會永久混淆自己的性別，但是會偶爾這麼做的還不少。親王，前任天皇（死後稱為）「後水尾天皇」於一六二九年退位後，偶爾會打扮成女性。這在某種程度上是暗中監視他身邊那些工於心計的臣子們的狡猾詭計，但也有一部分是因為他喜歡這麼做，這肯定是他對當時世局所採取迴異、延伸思考。由於必須與幕府將軍的女兒結婚，所以他最終退位，讓他們的孩子興子（死後被稱為明正）即位；後者成了近千年來第一位女性天皇[16]。因為，親王知道自己處在一個不穩定的環境中。另外，活躍於十八世紀末的偉大京師（京都）的文人藝術家池大雅，曾經與妻子池玉瀾（也是畫家）交換衣服——這項行為成了他標準個人風格的一部分。因此，這項怪癖可能或多或少使他的作品得以高價售出[17]。池大雅和池玉瀾的性別異常，就像他們的藝術一樣，是對人類經驗古怪卻敏銳的重新詮釋。

十八世紀末出現的普遍現象，中性模式，被認為是二十世紀晚期的特徵。江戶時代的服裝嚴格按照性別區分，如果貧賤的百姓總穿著毫無造型可言的破布，那體面的人則更應優先穿上符合其社交外觀和地位的衣服（如果情況並非如此，池大雅和池玉瀾交換衣服也就沒意義了）。正是這一事實，使歌舞伎演員變得不可捉摸，因為他們身披戲服，也就是穿著借來的長袍。一七六七年，杉田玄白記錄了江戶時代的第一個中性髮型，即使這種髮型在他看來「像被一把劍砍斷」[18]，他也認為是「非常迷人」的。作為接受過中日傳統療法的醫師，加上中醫的療法又針對性別而有所不同，他意識到這種風格具備「放諸男女皆同」的意涵，也

掩蓋了差異。

杉田玄白的話意味深長，因為在寫下這些評論前不久，他曾在介紹新的解剖醫學方法及其治療性延伸方面，扮演重要角色。的確，他聲稱自己發明了「解剖」一詞，這詞至今仍為現代日文所用 19。至於那些來自國外的醫學趨勢被稱為「蘭方」（歐洲方式），就認識論而言，與過去的「漢方」（大陸方式）不同。我過去曾在其他地方寫過這點，但此處存在一個與性別有關，且相當重要的區別 20：在「漢方」中，沒有確立性別的話是不能治癒病患的。但是，對於近代早期歐洲解剖學家而言，除了子宮的存在之外，男性和女性的其他內部生理條件都是相同的。有趣的是，甚至連性器官都像托馬斯・拉奎爾（Thomas Laqueur）所寫的一樣，陰道被認為是反向的陰莖，或者說，陰莖是拉出的陰道 21。有醫生製作圖表來證明這一點，此外連大名鼎鼎的「解剖之父」維薩里（Vesalius）也將陰道描述為「內在的陰莖」。（因此後來才有如下一說：那些過去的偉大研究／告訴我們女人不過就是男人的顛倒！）至於，性別對於分析和治癒無關，也是「歐洲方式」在日本帶起的觀念。

江戶中期的醫學發展，追根究柢來說是性別問題。性別會影響康復，但對於生殖、性愛，甚至是淫穢繪畫的意識形態，也是至關重要的。令人感興趣的是，這種新醫學的追隨者，與前面幾頁中介紹過的人物有緊密關聯，也就是探討性方面的藝術家、作家和思想家們。

杉田玄白進行了「解剖圖譜」的首次完整翻譯，他複製了各種插圖，提供給秋田的年輕武士小田野直武收錄，並帶去給江戶的平賀源內。小田野直武住在江戶，是平賀源內和秋

田的江戶高級專員（留守居役）朋誠堂喜三二門下豢養的武士。參與此事的還有幕府醫生桂川甫周，他後來採訪了從俄羅斯歸國的大黑屋光太夫，其兄弟森島中良，是平賀源內的學生和文學繼承者[22]。「解剖圖譜」最終版，主要取材於德國但澤（Danzig）醫生亞當・庫爾姆（Adam Kulm）所著的《解剖學圖譜》（Anatomische Tabellen），該書於一七二五年以德文出版，但在江戶時代以一七三四年的荷蘭文翻譯而聞名；中文書籍（譯成學術版的漢文，而不是白話文）則於一七七四年出版，名為《解體新書》[23]。小田野直武對他的圖畫品質表示不安，因為他將高度複雜的銅版畫轉移到木刻版上，而且這些圖畫僅在幾個月前才以歐洲肖像畫法被引入[24]。歷史沒有讓小田野直武背上無能的惡名，但《解體新書》的圖畫在性別議題上確實也沒有提供任何內容，畢竟原書也忽略這個部分。是有一張子宮的插圖（在該書最後一頁的單頁上，作為一種閱讀後的思考），但僅用於區分男性和女性的身體，而身體的其他部位是可以互換的，只是外觀有所不同。《解體新書》經常被吹捧成日本與現代醫學的相遇的濫觴，但實際上以現在的角度來看，書中的主要假設，與當時已存在的傳統相比，似乎是倒退的。

解剖僅僅是偶爾進行。杉田玄白聲稱，在與桂川甫周和其他人一起看過一台解剖以後，決定開始艱鉅的任務，那就是把庫爾姆的作品翻譯成中文[25]。無論使用女性屍體還是男性屍體，似乎都不重要。屍體總是來自於死刑犯，而且男性屍體更容易獲得。在歐洲，雌性解剖被認為不明智且沒必要（除非是對子宮進行調查），而且解剖女性屍體時會產生觀看者想入非非的問題。在荷蘭，醫學教學的費用是向大眾收取的，解剖女性比解剖男性花費更多（參

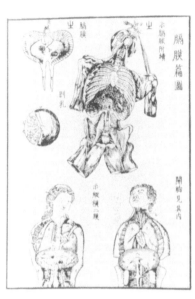

圖33 ————

小田野直武〈隔膜〉，為《解體新書》所繪；
一七七四年出版，抄寫於一七二五年的德
文原著，杉田玄白等譯，單色木刻插圖。

本[28]。通貝里可能介紹了林奈萬物性別化的理論，而且眾所周知的是，他在一七七六年春天

通貝里（Carl Peter Thunberg）在一七七五年就已隨著荷蘭東印度公司，以醫生身分來到日

木花草。當時林奈的名字，在江戶可能還不為人所知，但林奈的一位得意門生卡爾・彼得・

了前瞻性的觀念，認為所有事物都有根本的性向分類，不僅是動物、魚類或鳥類，還包括樹

瑞典植物學家、烏普薩拉大學（Uppsala University）學者卡爾・林奈（Carl Linnaeus）提出

就在庫爾姆的書抵達江戶時，這種性別差異邊緣化的觀念，在歐洲已開始受到挑戰。

誤導：畢竟「歐洲方式」的行醫者已證實，性別是無關緊要的。

可能與歐洲人的屍體有所不同，但在察看女性屍體時，卻完全沒懷疑男性解剖圖可能會造成

做的[27]。杉田玄白在觀看和比較庫爾姆的書，以及被割開的屍體時，很擔心東北亞人的屍體

加的人數也較多）[26]。通常，西

方醫學圖畫出於相同原因來繪

製男性解剖圖，而且庫爾姆書

中的一些圖畫且出現在《解體

新書》裡的，是臉部或帶有毛

髮的部位（圖33）。但是促成

翻譯（如果杉田玄白的重建可

以信任的話）的解剖，是對一

位名叫御茶夫人的女士遺體所

117 ———— 參

在江戶度過了幾週的時間，這段時間他與桂川甫周和庫爾姆作品另一位翻譯家中川淳庵走得很近，並稱他們為「我心愛的學生」，向他們捐贈了（昂貴的）高檔巴黎和阿姆斯特丹醫療工具；通員里回到瑞典後（他還得到國王古斯塔夫三世授予瓦薩勳章），還與桂川與中川保持了多年的書信往來[29]。日本並不完全缺乏植物具有性別的概念，而且自從歐洲思想到來以前就開始討論了。同時在中國，竹子據說也有性別，但它被認為是一個特例[30]。日本最好的闡述還是在一八一〇年代，在平田篤胤作品中出現的，即使這本書寫於某些西方概念鞏固以後，但平田篤胤仍明確地將自己的作品定調為本土作品，即《草莽之國學》。日本的植物性別，在任何情況下都是理論、非經驗的，即使承認它有一定意義，但能針對分配性別的方式達成共識的作品也相當少。因此，日本的植物和種子的性別就如同人類的性別：真實，但很難確定。

在西方，很少有人考慮出新的林奈法則。最終，萬物性別化的理論為世人所吸收，並在十九世紀大量冒出情色內容的延伸，例如女性與「雄性」植物交配的故事，或是花卉世界中的跨界配種現象[31]。大多數人的觀念仍比醫生落後，並繼續認定：性別差異最主要仍源自於外在。庫爾姆的書是前林奈時期架構下的產物，從各方面來看都不是具有前瞻性的書（庫爾姆在歐洲並沒有被重視，該書之平庸，實際上可能延遲了日本的「進步」）[32]。儘管庫爾姆的圖畫中忽略了內在差異，但他的前兩張圖畫從正面和背面，均展示了兩個全裸人物，一男一女（圖34）。撇開其他因素不論，這些素材誇大外顯的性別差異，也是預備在體內消除這些差異。這些圖像在整個畫面上都宣告了性別差異；因此，即使不看生殖器（甚至沒出現在

畫面中），性別也立即清晰可見。女性身體顯得較渾圓飽滿，肩膀更傾斜，臀部更大。男性身體則較緊繃，背部寬闊，腰部較窄，體毛較多。在所有類型的描繪中，西方對於第二性徵的關注都非常強烈；日本就像在所有使用泛北東亞「大陸方式」的國家一樣，會描繪詳盡的內在差異，但外部差異卻很少。各自的情色傳統，也隨著這樣的差異建立起來。在春畫當中，除了生殖器外，男性和女性的身體幾乎完全相同，甚至女性的乳房也被輕描淡寫，很少被當作是性趣所在（在春畫中，乳房唯一以情色方式描繪的部分是乳頭，這也是男性擁有的部位——見圖56）。在歐洲，情色圖畫就如同醫學圖畫一樣，將全身外部區域變成了性慾的地圖。

翻閱本書的插圖，你可以很明顯地看出，江戶情色作品相當缺乏第二性徵的描繪。同樣重要的是：我們必須體認到兩個身體同化時，藉由相稱的穿著或髮型來辨別其社會性別符碼，就顯得更為重要。如果一個人穿了屬於某種性別的衣服，那麼他或她便成為該性別的真實代表，因此蓄著男女皆宜的中性髮型會阻撓性別本身。這種思維方式的經典源泉，可以追溯到十二世紀《換身物語》的故事：一對姐弟變裝並未再穿回原本的服裝。若從社會角度，

圖34
小田野直武，《身體，前與後》，取自為杉田玄白（合譯）所繪之《解體新書》。

而不是從性徵的角度來探討，他們確實成了自己新選擇的性別的一員[33]。

在這裡，我們在解釋性別的方式上遇到了根本的區別：江戶時代和其之前的觀念是，在賦予的性別角色下，協調一致的儀態舉止會使人轉變為該性別。由於性在身體外部幾乎未被符碼化，因此這種新性別實際上將會成為那個人的新性別。正如我們所看到的，在十八世紀末期，人們擔心這一過程已成為非自願行為，也擔心所有男性不管情願與否會漸漸被同化成女性。相比之下，同一時期的歐洲，換裝在節日慶典或表演的化裝舞會中普遍存在，但僅作為一種臨時裝扮，絕對無法成為終極的遮掩，遮掩的道具往往也會在鑄下大錯以前就被脫下。第二性特，被認為是無法消弭的。

裸體

平賀源內的繼任者兼桂川甫周的兄弟森島中良，在一七八七年出版了一部西方事物選集並深受歡迎，標題為《紅毛雜話》（歐洲雜記）[34]。書中包含顏料畫和銅版畫的製作，並附有一些插圖，這些插圖取自十八世紀早期的重要自學藝術指南《所有領域的繪畫藝術》（原文Het Groot Schilderboek／英文The Art of Painting in All its Branches）。此藝術指南的作者赫拉爾‧德‧萊里瑟（Gérard de

圖35 ————
森島中良〈女性身體〉，出自一七八七年《紅毛雜話》，單色木版插圖。

Lairesse）曾是畫家林布蘭（Rembrandt）的同事，因為失明而無法繼續他那飄逸的法國巴洛克風格；他於一七〇七年透過抄寫員的協助下寫了這本書（英文版在原文出版後七十五年才出現）[35]。森島中良所使用的兩張圖像顯示了一男一女的裸體，以展現（對歐洲人而言）理想的身體比例（圖35）。

森島中良解釋道，學會人體繪畫被視為是西方藝術的基石，掌握男女之間的根本差異至關重要。他寫道：「歐洲的圖畫是這樣的：當有人學習作畫時，他們首先得考慮男性和女性的骨骼結構，然後他們會先練習畫裸露的身體，最後才畫穿衣服的身體，並製作出完整的圖畫。[36]」

森島中良可能還會作出如下表示：在歐洲，描繪裸體不僅是著衣畫的前置動作，描繪裸體本身就是目的。裸體畫是受到高度重視的西方風格（其受重視度僅次於歷史畫），主角常是菁英、高貴和美好的人物；裸體畫如此受到重視的部分原因是它在古希臘雕像占有顯要地位。這些圖像可能引起情色慾望，損害高尚的情操，雖然這個難題顯而易見，但是卻有各種方式加以防範，最極端的情況無非是加上一片無花果葉。聖經聲稱，亞當和夏娃在伊甸園吃了分別善惡知識的蘋果之後，便戴上了無花果葉，這一說為上述作法提供合理性。文藝復興時期裸體畫復甦勁頭一過，天主教會開始進行無花果葉遮蓋，此舉在風格主義（mannerism）時期尤其明顯。例如在一五八〇年代，米蘭和波隆納的大主教對各自轄區內的藝術品進行了檢查，判定哪些是可以接受的？哪些會引起淫穢想法？並對後者加以遮蓋[37]。

裸體成為歐洲畫的主要主題之一。但是，撇開偶爾出現的教會責難不說，值得注意的是，隨著人們逐漸拒絕看到、假裝沒看到，或者拒絕談論情色價值觀，裸體畫派背負著因人們沉默而越來越沉重的包袱，僅只是隱約提到性，就足以被打成粗俗下流。當然，去情色化與經常創作裸體畫的目的並不相同。儘管這有很多可以討論的內容，但只要看看艾格隆・范・德・尼爾（Eglon van der Neer）的一幅畫作應該就足夠。畫面顯示了荷蘭有產階級夫婦站立並坐在高雅精緻的家中，牆上有《維納斯和邱比特》；畫中所描繪的空間，並不能夠論述這位裸體女性所帶的性暗示的空間（圖36）。從一幅繪畫中的裸身到引起性慾，並不是一條簡單的通道，何況這條通道上還會出現許多干擾。

圖36 ————
艾格隆・范・德・尼爾（Eglon van der Neer），《室內的男人和女人畫像》，成畫時間大約為一六七五年，材質為油畫版。

這裡我們可以讀一則趣聞軼事。一六一三年，英國東印度公司的約翰・沙利斯（John Saris）記錄了與平戶藩主松浦隆信門下若干女士的會晤。藩主設宴款待沙利斯，沙利斯則讓地主參觀他的船隻，作為回禮。平戶有一些菁英是基督教徒，登上沙利斯的船的婦女們，在他的船艙看到一幅女性繪畫，「裱在一個很好的畫框之中」時，忙不

迭跪倒在地並開始膜拜起來，因為她們以為是那是聖母瑪利亞[38]。然而，沙利斯承認這幅畫實際上是維納斯，但「畫得很淫穢」，用途是為他的海上旅途添增一些私密樂趣。情色性，似乎很容易被排除在視線之外。沙利斯的故事在英國流傳甚廣，並成為繪畫慣例中不可轉移的證據（但沙利斯倒是敦促他在倫敦的雇主往後更多的情色畫，他確信那些作品可以以每件 8 英鎊的價格賣出）[39]。這則軼事的迴響值得一提。沙利斯的故事被收錄於著名的《格林最新遊記與航程大全》（Green's New Collection of Travels and Voyages）之中，並由安東尼・普列沃斯（Antoine François Prévost）翻譯成法文，又在一七四七至五〇年被翻譯成荷蘭文，書名為《旅程的歷史描述》（Historische beschriving der reizen），並且以此形式被引進日本。荷蘭文版本由親歐人士，知山藩主朽木昌綱所擁有，後者向當時深具學識，時任平戶藩主的松浦靜山展示了這本書，而松浦靜山將與祖先相關的部分翻譯成日文。在這個日文版本中，維納斯畫像被稱為「一幅春畫」。司馬江漢於一八一一年將這個故事推廣到江戶平民百姓之中，並保留了這一含意深遠的詞彙[40]。

這個故事像是個安靜的前括號，可以和另一個故事一起閱讀——這個故事則像是後括號。一九四九年，三島由紀夫在他的虛構自傳中寫道，當他從義大利熱那亞的紅宮（Palazzo Rosso）看貴鐸・雷尼（Guido Reni）的聖塞巴斯蒂安（St Sebastian，三島的父親擁有此畫的平版複製畫）時，他的第一次手淫是如何發生的[41]。現在，有許多對於裸身這類型的歷史研究，尤其是對聖塞巴斯蒂安的畫像進行的研究，已經證實：就藝術家和購畫者影響油畫發展方向的而言，三島的反應可能是正確的[42]。

肯尼斯・克拉克（Kenneth Clark）在自己一九五六年的著名作品《裸藝術》（The Nude）中，終於破除了過去裸體總是「乾淨」的偽裝。這本書宣稱裸體畫無可避免是情色的──這是第一次有藝術史學家在自己所處的位階上（他曾是倫敦國家美術館的主任）做出如此表示[43]。在此之前，神話或過去的「高尚」主題，就足以將性排除在等式之外。

裸體和春畫

強調外部身體差異，實際上就意謂著看到任何裸露的身體，就相當於看到了富含性慾的東西，因此就看到了性。除非無知或頑固作祟，不然這個動作可以獲得解放而成為帶有情色意圖的東西。也許是西方對於身體各個部位都傾向於作出與性相關的表述，再加上裸體畫體裁的傳統，才需要對這兩個議題之間的聯繫，進行如此明確的監管，但是日本卻沒有這類的情況。首先，日本沒有裸體畫的體裁，而且正如我們所看到的，男性和女性並沒有被極化；他們認為男女大多數的外部特徵都相同。江戶時代，由於對於身體外部的性別特異性彰顯不足，由皮膚組成的外形（大腿，腰部等）的情色價值較少，因此日本藝術家有機會畫出裸體而無需同時壓抑性徵的表現。當裸露狀態沒有帶來任何性的張力，就幾乎沒有必要壓抑性徵。一般人認為，與歐洲的情色作品相比，春畫對裸體身形的關注較少。某種程度上這說法是正確的（儘管有些春畫展現了沒穿衣服的身體），但最理想的說法還是：春畫消除了皮膚的情色可能性。皮膚摸起來的觸覺或許不錯，但是由於男女身體的凹凸表現被認為是相同的，因此它終究沒有吸引到視線。我們之後會看

到，服裝才是性別（和情色）的有力表述，而且頸背（特別是女性的）是皮膚當中一處受到迷戀的區域。

在歐洲，文藝復興後希臘式主題得到重振，裸體也仍是希臘風格的焦點，即使後來增加了羅馬式（例如維納斯）和基督教（例如聖塞巴斯蒂安）的主題；但這種脈絡在十九世紀開始瓦解。有個不光彩的例子是馬奈（Édouard Manet）的《奧林匹亞》（Olympia），這幅畫於一八六三年完成，並在兩年後展出，但卻受到大眾強烈抗議而遭撤出展覽（圖37）[44]。馬奈確實在畫的標題中表現出復興古典藝術的期待；但這僅是口惠而不實，因為他將畫中女子放進一個顯然是現代的背景，但這個背景令人感受到滿溢的情色性，並使畫面呈現出過於明顯的性慾。這位「奧林匹亞」顯然是妓女，而不是崇高的古典女神，因此馬奈的作品實際上是情色作品，是一幅賣淫的畫像。

圖37 ————
馬奈《奧林匹亞》，一八六三年，材質為油畫布。

裸體畫作為一種體裁出現在日本時，西方的繪畫基準也同時引進，那是在馬奈的時代（他有受日本藝術的影響）。這個體裁在歐洲充斥著騷動和混亂，藝術史學家Ｔ・Ｊ・克拉克（T. J. Clark）稱之為「裸體危機」，而且這種混亂與騷動隨著裸體畫一道進入日本[45]。由於當時的歷史上還沒有詮釋和合理化這種體裁的方式，因此引發了顯著的問題[46]。一八九五年展出（但後來遭到破壞），由黑田清輝所繪的《朝妝》，據說是日本的第一幅裸體畫；但這畫中展現出背部的女子看上去是西方女性，而不是日本女性（圖38）。鏡子是春畫裡常見的一種情色裝置（我們將在第五章中討論），能顯露頸背，不過鏡子在此處具有柔化、疏離

圖 38 ————————
黑田清輝《朝妝》，一八九三年，材質為油畫布；原畫於第二次世界大戰期間遭到毀損。

的作用。

其他藝術家則嘗試將裸體帶入新興領域，也就是首次被冠以「日本藝術」之名的領域當中。在江戶時代末期，日本藝術家們已遭遇過裸體，並試圖將其與來自歐洲（同樣處於危機中）的另一種體裁（即歷史畫）聯繫起來。一八四二年，菊池容齋便描繪了歷史故事《鹽谷高貞妻出浴之圖》，這畫本身就有刻意振奮人心之效（依政治傾向而定）：鹽谷高貞是十四世紀幕府將軍足利尊氏的家臣，當他不在妻子身邊時，其妻英勇抵抗高師直的誘惑，但她最終以失敗、羞愧而亡（圖39）。在這幅畫中，菊池容齋相當不穩定地混合各種體裁，似乎不確定如何處理情色。高師直涎著一張令人厭惡的臉，陶醉地蹲著並從後方窺探，觀畫者同時從前方窺探這一幕。這幅畫一部分算是歷史兼裸體畫，但也有一部分屬於「出浴」類型的春畫（見圖19、21、26、27）。

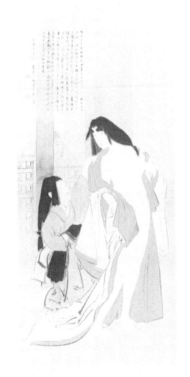

圖39
菊池容齋《鹽谷高貞妻出浴之圖》，一八四二年，材質為上色絲綢。

圖40
司馬江漢（即鈴木春重）《西洋美人圖》，成畫時間約於一七九〇年，材質為上色紙張。

描繪裸體，以及在情色力道中捕捉第二性特徵的實驗，始於西方藝術家，在日本，司馬江漢則是最早的實驗者。他畫了一幅（現已佚失）外國女人，可能是歐洲人的畫作，圖中的女人臀部和大腿渾圓，胸部和腹部豐滿，下巴柔軟（圖40）。這並不是春畫，畫中的孩子合理化了裸露的乳房，並將其豐滿的體態維持在母性孕期的範疇之內，而非延伸至性慾方面。但這畫並非沒有情色性質，司馬江漢一定已經知道春畫經常將兒童納入其中，是一種緩解的機制。這幅圖是清晰描繪出橫跨身體所有表面，無法消除其性感線條的一幅早期作品。

西方的裸體畫體裁淡化了生殖器；也多虧第二性特徵中固有且如此巨大的情色力道，所以西方降低生殖器的重要性，算還是說得過去的。但從某種意義上說，生殖器並非真實需要（那些擔心無花果葉可能不具有情色能力的主教們會感到沮喪）。不過，春畫卻反其道而行，而且在沒有第二性徵的情況下，它必須依靠生殖器來吸引觀眾。這說明了生殖器在春畫中獲得放大的原因：在春畫上已經沒有其他什麼身體部位可以表現出情色力道了47。

在學院派裸體畫瓦解的時期，歐洲人開始關注浮世繪圖畫。由於這些圖畫沒有描繪皮膚，未經訓練的西方觀眾，無法輕鬆領略日本版畫的情色效果。我們不斷看到畫中的成年人被嬰兒化的傾向（「藝妓女孩」一詞仍在使用）；西方觀眾顯然急切幻想著摘嚐乍熟的未成年性伴侶，但是這些畫裡的人物經常是雌雄難辨的女性，而且是在第二性徵將其完全性化之前的女性。隨著法文搭訕句「來看看我的日本版畫」（viens voir mes estampes japonaises）的出現，日本版畫因其令人興奮的構圖布置，以及出人意料的製圖技藝，或者用色而倍受青睞，並且還幾乎沒有涉及男、女性妓女的主題。的確，西方人像許多現代觀眾一樣，經常將誘人的男孩（若眾）誤認為女孩。[48] 真正的鑑賞家試圖向西方觀眾傳達事實，並將浮世繪鎖定在性愛範疇。與浮世繪畫家類似的法國花柳界（demi-monde）畫家，如土魯斯—羅特列克（Henri de Toulouse-Lautrec）撰寫的喜多川歌麿傳記，也在副標題加上了「青樓畫家」之語[49]。但是，西方普通百姓仍然繼續把日本木版畫裱框當藝術，並懸掛在客廳裡不引人注目的偏僻處。

恢復裸體的情色力道，是等著有朝一日震驚畫壇的畫家們的目標，例如馬奈之流。在這樣的情況下，日本版畫成了一種有用的工具，但這並非這些版畫本身固有某些特色，而是因為「所有」可用的東西都被用來反對學院派藝術。光是提出亞洲藝術可以指導法國人，就已經夠嚇人了。那些認識到浮世繪缺少成年身體的人，同時也評論了畫作的雌雄難辨這點，並選擇最符合並凸顯他們對現在裸體畫概念的版畫﹔這些人是風格前衛的藝術家，他們選擇的畫作常採用相對清晰的第二性徵，不顯眼的生殖器和現代的背景。其中一個案例是喜多川歌

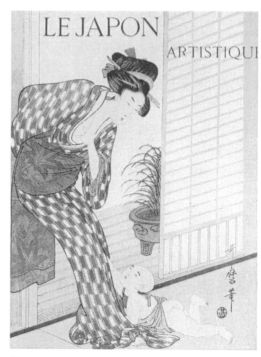

圖41

雜誌《日本藝術》（Le Japon artistique）的封面插圖，
第三十三期（一八九一年一月）。

麼的版畫，在一八九一
年一月發行的《日本藝術》
（Le Japon artistique）雜
誌封面（圖41），這份雜
誌是在襲固爾的書出版幾
個月之前發行的。這幅畫
很像前面提到的司馬江漢
作品，兩幅畫上都有一個
女人和一個嬰兒；這幅畫
之中的孩子似乎想要伸手
去抓乳房，但其實孩子是
想伸手去抓女人的裙子，

而女人很明顯地出於驚訝並且向後退。對於西方的觀看者來說，這個孩子年紀似乎太大，不
能再餵奶了，因此畫中的女人露出乳頭是為了觀眾，而不是為了孩子。這張畫看上去完全是
情色的，女人的身體展現強烈的女人味，儘管看不到太多的裸體，但這名「青樓女子」能和
「奧林匹亞」平起平坐，且毫無違和感。

衣著

西方裸體畫主義者強調，第二性徵的重要性高於生殖器，因為這是提供明顯卻受限的情色元素的最佳方法。當然，情色作品更強調生殖器，如果作品出現男性，則陰莖通常會勃起。

日本式的描繪則採取相反路線，但卻出於完全相同的原因。他們讓人物穿著衣服，因為這被認為是提供明顯卻克制的情色元素的最佳方法。春畫更強調生殖器；同樣的，如作品出現男性，則陰莖通常也會勃起。

在浮世繪圖畫中，衣服本身承載著性慾的重量；在西方圖畫中，衣服卻很少具有這種力量。在西方的人像畫中，如要產生任何情色力道，就必須畫出能夠凸顯衣服之下身體形狀的衣著。因此，正如安妮‧霍蘭德（Anne Hollander）所指出的，衣著的用途無非是，不斷對抗布料受重力自然掉落的道理[50]。

一些春畫學者，試圖標繪出裸體畫從十七世紀中葉開始逐漸消失的走勢[51]。我認為這是無法證明的；我越來越不能忍受以下經常流傳的說法：露出部分身體象徵著某種「日本人」的審美特徵，他們偏好半遮半掩，而不是大膽展現。（這種語境常常也會引用吉田兼好的評論：月亮被雲遮住時最美麗，或是廣泛引用禪宗思想，以及現代日本對嚴格審查情色作品的寬容，促使人們提出最新觀點。）在我看來，這些言論像是意識形態的論戰，而不是史料上的爭議。

然而，在對皮膚上衣著的相對關注上，春畫和許多西方情色作品之間確實存在差異。

造成這種情況的某些因素是非常明顯的，首當其衝的是技術問題。從文藝復興時期一直到十九世紀，西方情色作品材質主要是銅版畫（圖42），而春畫則以木刻版畫為主。不同的媒材需要不同的處理方式。木刻版畫無法高度詮釋體形的圓潤度（乳房或大腿），也不易提供陰影；但另一方面，它卻非常適合平面構圖。相反的，銅版可以承受較高的線條密度，並能達到多次模製，在展現起伏的表面方面也比平坦的表面好。這表示木版春畫傾向於以輪廓展示身體，並藉由衣著的樣式使圖畫活躍，至於銅版畫則以曲線展示身體，以肌肉或脂肪展現效果比衣著皺褶更佳。

江戶時代的西方圖畫評論家指出，對身體的處理方面的最大不同之處，在於模製和漸層陰影的使用，這個說法是在一七七八年，由佐竹義敦

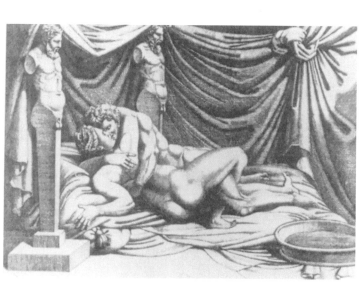

圖42 ────

馬爾坎托尼奧 · 雷夢迪（Marcantonio Raimondi）銅版畫〈第一體位〉，收錄於一五二四年皮埃特羅 · 阿雷蒂諾（Pietro Aretino）的《慾望十四行詩》（Sonnetti lussuriosi）。

撰寫的日本第一本西方藝術論文之中所提到的。佐竹義敦（以西洋方式繪畫，工作室名稱為曙山）是秋田的藩主，也是朋誠堂喜三二和小田野直武的主子。他感到遺憾的是，「日本沒有一所繪畫學校能實現的東西」是「圓形物體的三個面」，並以鼻子為例[52]。司馬江漢也指出了這一點，並將使用明亮表面、陰影表面和光線稱為「三面方法」[53]。佐藤中陵，以及其他許多人也寫出了相同的觀點。

這些評論家討論了臉部（就像佐竹義敦討論到鼻子）。在他們選擇的討論範疇中，幾乎無法以乳房和臀部為基礎展開論述。但是，「三面方法」徹底改變了人體各個部位的表現方式，即物體的亮、暗面和施加光線的點或線，並可以藉此展現膝蓋彎曲的角度、腹部突出的程度，或者四肢向內或向外彎曲。佐竹義敦還舉了一個與建築學相關的例子，他寫道：「這是第一種可以從塔的內部判斷外部形狀（也就是從凸面到凹面）的繪畫風格。」[55]當然，他沒有說這與描繪陰莖沒什麼不同，但他的意思雖不中亦不遠矣。了解江戶時期的觀畫者，是否會在以西洋畫法畫出的身體中發掘到性興奮，會是很有趣的一件事。司馬江漢至少畫過兩張春畫，但都不是用西洋畫法完成[56]。春畫冊《柳之嵐》中的一頁是葛飾北齋（斷絕關係的）的女婿，柳川重信所畫的仿製銅版畫，上面展示了一對西方夫婦（圖25），但這項仿製實驗很晚才進行，之後他也沒有再做過[57]。大約同一時期還有一幅繪者佚名的捲軸，展示了幾幅以西洋方式繪製的情色圖畫，畫面中可見駐紮在日本的歐洲人與當地婦女交往（見圖125），儘管這也是很獨特的作品，但這類作品都沒有日本男性的畫像[58]。

媒材和風格的繼承，對圖畫的外觀有重要影響。這種原因可能造成了春畫的衣著突出，缺少皮膚的描繪，以及生殖器的放大。但上述觀察的結果並沒有讓我們停下研究的腳步，因為隨著人們消費這些圖像，閱覽者不情願地被導向到某些關於身體的推論，並被迫放棄某些原本的想像，我們必須考慮這些結果。

江戶時代的布料

在日本歷史上的某些時刻，人們對布料的情色價值觀感是相當明顯的。例如，十一世紀的《源氏物語》中，一個人（男性或女性）選擇並搭配其布料的方式必須接受嚴格審查。當然，這並不是日本獨有的，因為即使是最「裸露」的文化，也有搭配和披蓋衣物的規則。布料文化不僅是美學，而且是人類彼此吸引和配對儀式的一部分。希臘雖然被認為是赤身裸體的發源地，但創作出帶有衣服的雕像卻比通常一般認知的要多得多，這些雕像儘管披著衣物卻無損其情色張力。顯然，希臘是一個了解布料（尤其是女性的）安排能操縱感官力量的社會，因為希臘女性裸體雕像出現的時間點，實際上是晚於男性裸體雕像的。然而，在本書所涵蓋的時期內，日本的布料或許得到了多於尋常的關注。

在衣服量產之前的時代，好的衣服經常是代代相傳的。就較高級別的禮服（這裡指的是最正式且最昂貴的服裝類型）而言，服裝並沒有隨時間出現多少變化。在江戶時代的兩百五十年間，頂級服裝幾乎沒有任何演進，不常穿的禮服可以世代相傳。至於比較不正式的穿著，所需的花費也較少，因此人們可以改變，也確實改變了衣服的外觀，並在一定程度

上，藉由了解自己能決定的布料掌握了自己的外表。這就是時尚出現的方式！但就算江戶的都市生活時尚鮮明，即使是相當休閒的服裝，外型也仍然沒有隨著時間推移而有大幅變化。

這和同一時期的歐洲無法相比，但後者卻一路從筒襪、束腰長袍，發展到長褲和禮服大衣。

江戶時代的人不是買衣服，而是買布料，然後在家中製作服裝。一般手藝靈巧的人都有縫製普通衣著的技術，工事也不算複雜。因此，江戶時代的時尚是更換布料的時尚，剪裁的變化則相當稀少。

浮世繪包含了大量關於處理和觸摸紡織品的描繪，也出現江戶主要的縫紉百貨商店——越後屋（第一家按客人要求的長度而非成匹出售布料的商店），我們也能看到店裡的婦女縫紉、洗滌和修補。除了純娛樂以外，無論是其他家務，還是其他任何活動，出現在浮世繪的比例都沒有達到它的一半（圖24）。布料能夠適合這種浮世繪畫風，不僅因為它迷人可愛，也因為它具有情色價值。休閒的服裝非常個人化，所以衣服對一個人來說很特別，因為他們不僅選擇了布料，或收到作為特定禮物的布料，而且很可能也自己製作衣服。對於婦女來說更是如此——世上有一半人受到了廣泛關注，這可不是巧合。買布料、製作衣服，當衣服變髒時拆解衣服縫線，好清除沾留下的痕跡，然後重新縫製，這些事情都是女人做的。在歐洲藝術中，洗衣婦女出現在體裁繪畫中，但她們是以替人清洗衣物為生的僕人，這種情況下洗滌是一種行業；但在江戶卻不是。江戶的服裝就算不穿，也可以當裝飾物掛起來，發揮裝飾用途；但所有權仍屬於時常穿戴它的人。穿到壞的衣服可以裝飾在屏風上，保留一個人的品味，這種拼貼藝術（延伸到彩繪的布料，模仿實際穿上的，再繪製於屏風上）被稱為「誰的

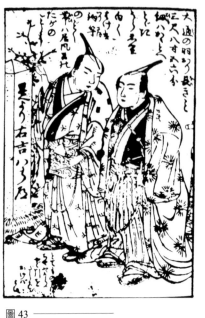

圖 43 ————
戀川春町〈前往吉原之路〉，取自
一七八一或一七八三年《無益委記》，單
色木版畫。

袖屏風」。人們能根據紡織品的圖案（而非剪裁）知道這些曾經是誰的袖子，或者至少能夠想像一個人的個性（圖53），這幾乎是不必言說的常識。這種風格在西方藝術中是不可能的；掛上衣服也許可以證明一個人的財富，但這並不能說明他們個人的性慾本質。在歐洲，問「這是誰的袖子？」簡直讓人摸不著頭緒，但這句話的情色意涵在一七七○年代的江戶時代已再清楚不過了，當時「買個誰的袖子？」就是嫖妓的俗話[59]。

當和服與其他為數不多的服裝種類（打掛、羽織、袴等）大幅流行，這意謂著江戶時代的服裝必須是多功能的。與同一時期的歐洲相比，為了不同活動而進行的穿衣、更衣情況則是少得多。此外，我們也沒有發現紡織品在白天和夜間使用的區別（這是春畫中的一個重要區別）；在春畫中顯示的和服，通常對折當作床單使用。

戀川春町在名為《無益委記》（無用的風潮）的漫畫作品中，諷刺了當時的時尚意識，揭示了剪裁（下擺的長度、腰帶的寬度）或穿著習慣（脖子的暴露程度）的微小變化，並對新式布料的穿搭表示關注。在其中一幅戀川春町製作的插圖當中，我們看到兩個年輕幹練的人穿

著最新的昂貴深黑布裳，但款式卻是標準樣式，準備晚上出門享樂（有個標語寫著「出發前往吉原」）；其布料剪裁卻大得不合身（顯示出奢侈），讀者能看出這是當時風靡一時的裝扮（圖43）。打扮過頭就是對布料的過度使用；頭髮的造型也很放肆，像是一根非常長的桿子，這種浮誇的髮飾又稱「本多髻」。我們可以讀道：

裡是白色，袴（呈細條紋）像釣魚竿一樣，環繞身體的腰帶像是浴缸上的托盤。60

一個時髦男子的羽織為三尺八寸五或六步（共約一百二十公分），下擺垂在腳跟上，衣領襯

他的曾祖父對這些服裝或服裝用語應該都不會太陌生。

戀川春町的書出版之時，人們正越來越想追求更昂貴的布料，因此他諷刺的力量也隨之大增（該書出版於一七八一年或一七八三年）。杉田玄白曾對這個時期發表過譴責並寫道，許多人在一件服裝上花了多達四十或五十「金」（一筆巨款），卻只穿了五、六次就喜新厭舊，想買新衣服。這時也出現了不同類型的布料，而且由於商品日益流通，以前從未在某地區見過的布料進入了一般人的市場。成堆的紡織品從海外運來，帶來了新的款式和類型。日語中仍使用的「條紋」（縞／しま）一字也是在這段時期首次出現，它與「島」（しま）一詞諧音，指的是荷屬東印度群島，即現在的印尼。東南亞其他地區，以及印度、歐洲、中國和阿伊努（又稱蝦夷地）人，都為江戶買家提供布料。

當時有個經常被傳誦的說法：理想的女人應該出生於京師，擁有江戶的膽識，住在大阪的房子裡（較大且不擁擠），穿著長崎的布料——也就是從唯一的國際港口進口的布料[61]。

「長崎布」價格昂貴，儘管價格難以確定。在長崎，有很多商人發家致富的故事，其中很多商人就是透過布料進口致富，因為布料（與糖一起）是每年兩次，藉由東印度公司商人帶進來的主要物品。當上長崎總督（奉行），就可以端走整個德川官僚體系中最有利可圖的收入。

關西改革其中一部分內容，是減少每年允許在長崎停靠的中國船隻的數量，荷蘭東印度公司同時也將其停靠船隻數量減半，每年僅剩一艘[62]。幕府為了積極防止銅金屬耗盡（銅是

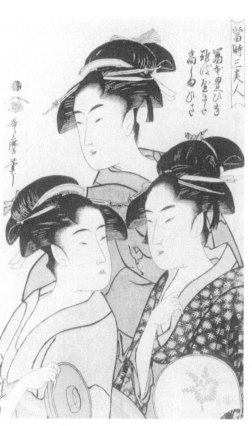

圖44 ————
喜多川歌麿《當代的三個美女》，約一七九三年，彩色木刻版畫。

主要出口項目），但這個限制也有拉高進口價格的作用；以前，一整套和服可能是由海外進口的紡織品製成的，但在一七九〇年代之後，以進口布料製作的服飾往往只剩腰帶或是菸袋這樣的小配件。此外，當時還實行了進口替代。關西時代的圖畫顯示，女人穿著的衣服比稍早時代的女人更低劣（圖44）。同時，禁奢法的通過也限制使用這些現在定價過高的材料。普通公民必須謹慎，甚至連娼妓和演員等以豪華服裝為執業必需品的人也要當心。一七八九年，就在改革剛開始沒多久，瀨川菊之丞穿著誇張的服裝從劇院走回家時，就被捕了。兩年後，歌舞伎戲劇《助六由緣江戶櫻》的所有服裝，都因為過於奢侈而在中村座劇院遭到沒收（市川八百藏三代目飾演助六，岩井半四郎飾演揚卷，松上尾之助飾演意休）[63]。荷蘭東印度公司的官方日誌憤怒地記載了需求的崩潰，並舉了一個衣櫥過大的長崎妓女為例：「她所有東西都被沒收了！」有人「因為同樣原因而入獄。」[64]

布料和春畫

就算處在停靠船舶不受限制的時代，進口布料的高昂價格，也說明了穿的人並不多。奢侈的衣服主要是下面兩個群體所有：極度富有的人和需要用這種衣服工作的人，即演員和娼妓。上面引述過的三個城市的女性三人組，不僅泛指理想的女性，還指理想的妓女。那麼，除了富人（在普通市民的生活中不太常遇到）之外，精美的衣服意謂著戲劇或性愛的裝扮。一流布料與其他任何場合相比，江戶男性很常在這兩類職人的臂彎中，接觸到更好的布料。它很可能帶給皮膚高度刺激，而且好布料比的質感和外觀，與所帶來的強大性慾能量相稱；

139 —— 參

好皮膚更難得，至於拿到昂貴的布料所需花費就更多了。就算是與妓女共度良宵幾許，花費也不會高於衣服的價值。

我們沒有理由認為當時的人們會脫衣進行性行為。在冷熱調節很容易的時代，人們很可能會光著身子做愛，但江戶時代不是這樣。季節決定了溫度，人們只能藉由火盆或風扇對周遭進行小幅人工干預。那些聲稱春畫裡的人，有不願裸體做愛的怪癖的人，預設性行為的發生應該是要赤身裸體的，但這假設並不可靠。即使在歐洲，身體表面帶來的性慾能量很強，布料上的情色價值很少，而且歐洲的情色作品和裸體傳統裡赤裸的價值也很高；但儘管如此，歐洲人似乎仍然普遍喜歡穿著衣服做愛，直到二十世紀依然如此。當然，衣服是解開的，但是寬衣解帶的程度取決於一年中的時節或其他因素，例如相遇邂逅是否匆忙、是否必須偷偷摸摸，或有指定的時間，但是完全不穿衣服的可能性幾乎為零。

布料和性慾之間的這種聯繫，使布料無可避免地出現在春畫之中。雖然所描繪的布料類型可能不是一般人通常接觸得到的，因為在大多數情況下，那些布料看起來極為精緻，肯定會讓穿的人看起來更加浮誇，除了最高級別的性工作者（接客的對象極少）例外。在這裡，圖像再次參與了神話的創造。沒錯，在關西時代製作的圖畫中所描繪的衣著品質是下降了，但這更有可能是由於出版商被控它誘使人們揮霍無度使然。值得注意的是，公開販售的浮世繪「正常」圖畫對所描繪布料進行自我檢視，而當局者無視，便讓更露骨的春畫作品反其道而行，描繪非常奢華的面料來彌補前者的不足。圖畫中的衣服與現實生活中的衣服從來都不一樣；尤其是在真實的性生活中，衣服和寢具會變得混亂、起皺紋，並產生摺痕或損壞，被

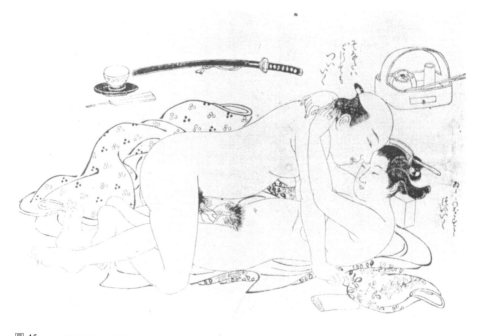

圖 45 ————————

下河邊拾水〈戀人〉，取自一張無標題的春畫專輯中的黑白木版畫頁，約一七七一年。

汗漬弄髒或被沾染其他體液。但圖畫沒有這類問題，因此圖畫中的布料可以縱情奢華。

因此，春畫中布料的流行就沒那麼難解釋了。讓我們繼續看看，布料如何產生效果，它在移動和落下時如何有助於建立特定的情慾世界。

我們可以從下河邊拾水的圖像（圖45）開始看起。這幅作品是單色木刻版畫，裸露的身體看起來極為完整。我們的身體通常有著各種分節，骨頭突出的地方或突兀的角度變化，在在影響身體表面的樣貌。但是，春畫更喜歡沒有分節的身體。在皮埃特羅・阿雷蒂諾書中（歐洲之後好幾代畫家都採用了這種規範）的

插圖裡見到的塊狀身體和節點，也就是四肢連著軀幹或組織突出的地方，在春畫裡完全不存在，這些部分都被身體脂肪整個遮蓋（圖42）。下河邊拾水筆下的身體是完整的，而阿雷蒂諾筆下的身體則分成各個部分（比較圖42和圖45）。

下河邊拾水和其他畫家懂得用版畫媒介的已知功能，以某種手法對身體進行加密，而觀畫者有辦法解密。沒有區別性的第二性徵，只有主要的性器官，但就連那裡的器官也深深嵌套在一起，幾乎融合為一體。陰毛的滑動感有助於增加一具身體進入另一具身體，而不會出現格格不入的感受。請注意，這與西方情色作品不同。西方情色作品中的男性，通常比女性帶有更多體毛；但在春畫中，兩性的陰毛一樣多，這也移除了一個代表性差異的要素。

下河邊拾水作品的觀畫者，第一眼看到的兩個整體是只有小部分的身體重疊。但這還不是終點，因為圖畫中確實出現分節化現象：兩人握住彼此胳膊和大腿；她把手臂放在他的脖子上，而他用手將自己身體撐起，撫摸她的胸部兩側，大腿和小腿交纏在一塊。這就是所謂的「第四體位」65。身體被標記為三個不同的部分：頭部，軀幹（整整一半由生殖器組成）和小腿，這三個部分在手臂和大腿處分開。當兩具身體發生性關係時，它們似乎會開始發揮相互的解構力；交合導致了個體完整性的共同損失。身體是完整的，但現在卻以非生理解剖的方式分開，這完全是擁抱造成的結果，與身體自然產生的摺痕和曲線無關。阿雷蒂諾與下河邊拾水下的情侶通常都處於相同的位置，但呈現效果完全不同。下河邊拾水賦予手臂的垂直線力道很強，從生殖器到頭部；垂直的大腿正好是個對比，忙於交纏的下肢對比畫得完整的頭部，形成視覺上的矛盾。頭部分開，生殖器相嵌，大腿應該疊在一起才對。觀畫者必

142

須從中推斷出，性交是一種可以控制身體，並確實重組身體的動作。性交帶來的身體自然分合被新的線條淹沒，從這些線條可以追溯回兩個不同的身體。春畫中的夫妻簡直是在對彼此「獻身」。在此，我們見到的比較像是三個人共享的複合分段，而非兩個人。

就算穿著衣服，解構身體，會與伴侶交融在一起也是很明顯的習性。畫出衣服，不單為了展現其華美花俏，也不只是雕版師為求賞識而渲染技藝：它們的用途還在於將身體分段，從中融合情侶雙方。通常一大堆布料底下根本看不出任何身體形狀，會消除掉看到兩具獨立個體的感覺；有兩個頭、兩個生殖器官，有時還有兩隻手腳，但不會有兩具身體。這樣的描繪方式，在春畫之中有很多例子。實際上，在這種繪畫類型中，這是描繪性交的正常方式。

歌川國貞繪於一八二〇年左右的作品《四季之詠》就是一個消滅身體，改以交融展現的極端例子（見圖12）。布料（很難稱得上是衣服）淹沒了身體，畫面中的情侶握著彼此的手，下方是一片由布料所構成的汪洋，似乎即將把他們溶解成無法分辨的一大塊。這張圖中看不到任何人體形狀的跡象。

布料的湍流可以柔化兩人觸碰，或是擒抱彼此的感覺。當兩人的分隔並非透過胳膊和大腿，而是由衣服來進行時，或許下河邊拾水畫中的分隔現象就會得到緩解，從而增強融合感，消除任何對抗性。

春畫藝術家使用其他類似的機制來減弱身體感，或降低個體完整性，因而利於交叉融合身體部位。葛飾北齋在一八一五年的《富久壽楚宇》（荊棘屋簷下的長壽與幸福）中以這種方式使用布料，繪製了一種帶有圖案的和服，平整地覆蓋在男人身上，似乎在否定這套

和服在認識論上的有效性（圖46）。葛飾北齋的選擇是讓圖案在褶皺之間呈現扁平狀；他有辦法展示如何在任何他想要的地方，用打摺來實現設計。

外顯的紡織品和室內的陳設，起了相同的作用。阿雷蒂諾的圖像充滿了外顯紡織品，但這並不干擾，甚至沒有觸及所描繪的身體。在大多數春畫中，會有蚊帳、滑門和屏風將身體拆開。這些藝術配置，旨在將身體分段和重組。請注意，在大多數家具區隔身體的情況下，它不只切開了所有地方，還會在頭部和生殖器之間造成區隔。有時身體會出現高度複雜的多重分裂，例如十八

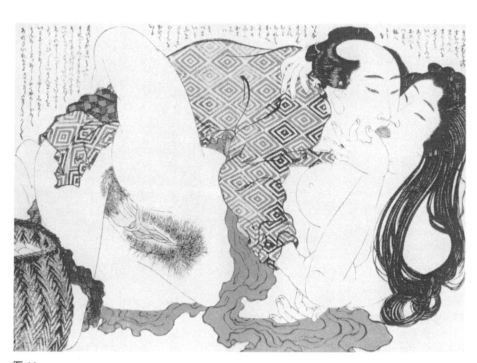

圖 46 ————
葛飾北齋的〈戀人〉是為《富久壽楚宇》繪製的彩色木版畫頁，一八一五年。

世紀後期，礫川亭永理書中一幅不知名的散頁中所描繪的情況（圖54）。敞開的屏風的位置，將這對夫妻的生殖器區域一分為二，一部分顯示出來，另一部分覆蓋了一種類似陰毛的曖昧暗影——根本無從確定是誰的。接下來，屏風材質是半透明的，透過它只看得出模糊的身體（一條大腿、兩條手臂），身體的概念在同樣模糊的布料堆中消失。最後才是最左邊的頭部。觀畫者從熱情交融的性器到冰涼的頭部，一路經過四個精心分級的步驟。構圖，可以說根本沒有身體。

一旦外在附件擁有了定義身體的力量，就有可能進行任何形式的操縱，這種操縱在裸體畫的條件下是不可能進行的。春畫描繪了身體所無法駕馭的做愛姿勢，但是這樣做的同時，身體就會發出正在做愛的訊息。以喜多川歌麿繪於一八〇一年的《玉櫛笥》（圖47）（玉髮簪）為例，我們看到一對夫婦斜躺著，腳向前右靠，肩膀則靠左後，幅度橫跨兩頁（圖47）。女人仰躺著、頭向右轉；男人躺在女人雙腿之間，面朝左。這個姿勢簡直像是在雜耍！但是，從頭到腳分開臀部和腿部，被拉起的大型布塊，使人無法真正釐清，也阻礙了閱覽者的好奇心：關於身體怎麼做到？或哪個脊椎線條連到哪裡等的疑問，通通被刻意忽略。

林美一以引人入勝的方式，揭示了喜多川歌麿的畫之後發生的歷史故事。[66] 五十年後，歌川廣重在一八五一年參考了這幅畫，完成了自己的《春之夜半》（圖48）。這兩幅圖像幾乎相同，除了出現在左邊，與歌川廣重的標題搭配的一個大月亮。畫中的女人佩戴的髮夾更為精緻，並跟上了當時的流行風格；男人的和服則有一個新的圖案（雖然剪裁相同）。但歌川廣重做的主要改變是在頭部：和喜多川歌麿的原作相比，女人向左轉了九十度，而男人則

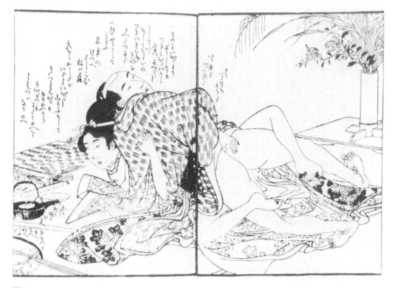

圖 47 ————————
喜多川歌麿〈戀人〉，為《玉櫛笥》繪製的彩色木版畫頁，一八〇一年。

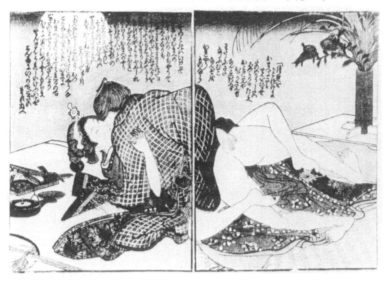

圖 48 ————————
歌川廣重〈月下的情人〉，出自春畫冊《春之夜半》，彩色木版畫頁，成畫時間約
一八五一年。

完全轉向一百八十度。

歌川廣重為什麼參考這張圖畫，又在參考它的同時進行修改呢？鑑於歌川廣重的創作多

產，他這麼做並不太像是僅僅為了節省精力。他很高興用自己的作品填補了本書的剩餘部分（只有另一頁出於喜多川歌麿之手）。我猜想，歌川廣重是刻意引用一張他認為讀者知道的原作。如果是這樣，那麼（第二個問題）：他是否留給讀者一個待解決的謎題，因為讀者想起曾經在某個地方看過類似構圖，甚至動手去尋找？歌川廣重的改編，可以理解為一道加上線索的謎題。但與此同時，這也是對喜多川歌麿原創作品的合理化。歌川廣重在男人的身體上添加了比喜多川歌麿原畫還多的物品，例如格子線條在袖子部位出現彎曲；此外這兩個人的椎骨看起來似乎合在一起。為什麼這幅畫要轉向生理學上的現實主義？正如我們將在本書最後一章中看到的，江戶春畫的歷史有始也有終，而且在一八三〇年代出現了體裁的巨變。身體失去了原本的放鬆狀態，變得僵硬，定義早期圖畫的自我臣服消失了，風格轉向更為粗暴的身體整體。

分裂身體的時期告終並不是多奇怪的事情；奇怪的是，它竟然能夠存在於情色圖像領域之內。扭曲和玩弄身體在抽象或象徵畫派中可能並不特殊，但這是一種撩起觀畫者性慾的行為。春畫在性愛的明確表述中，提出交合是關於身體結構的喪失。每個部分會很有邏輯地交纏在一起──頭與頭、大腿與大腿，當然還有腰部與腰部──但是這些並不能構成整體。無論是在日本還是其他地方，大多數情色作品的體裁並非如此。歌川廣重意識到，自己所處的時代已是春畫傳統的盡頭；因為在喜多川歌麿的時代，它就已經達到巔峰了。在向早期的藝術家「致敬」時，他邀請讀者沉思情色畫類型的本質變化，以及身體過去和現在的狀態。

春畫書

多數春畫以書本形式出現。書本的實質存在，是圖像運作方式的一個重要層面，也是藝術家製作圖像時必須意識到的層面。豪華畫冊的一側被裝訂起來，同時也出現了全彩色頁面。但是，圖畫的內容卻是被印在兩張分開的紙上，每張紙各印了一半的畫，中間有道縫隙。這兩個部分在框線之內，中間有一條裝訂線。藝術家懂得利用這點組織圖畫。書籍的形式可以用來幫助身體的解構和做其他方面的組裝，就像布料和家具陳設一樣。在喜多川歌麿和歌川廣重的圖像中，裸露的腿（部分可見）和性器官在右手邊，此後圖畫被迫中斷，直到下一頁才又出現後續篇幅。在東北亞閱讀體系中，右邊是開始閱讀的方向，而這幅畫中右側就是裸體和性行為。；左側只有穿著整齊的身體和臉部（以及女人膝蓋的一小部分）。

圖畫的設計是整體的，但是為了解裝訂原理的讀者會意識到，它們在物理上被分成兩半以利於刻版，而且在縫合以前一直保持分開的狀態。要把身體放進一本書的圖片中，確實必須將之分解。它們在腰部和頭部的連接很緊密（葛飾北齋用一個吻，使其更靠近），但是中間並沒有脊骨，將這些部分連接在一起。

我們有必要重新關注江戶時代的書籍插圖。現代複製品的出版商有時會將這兩半分分開，這可能會使圖畫在今天的觀眾面前顯得更有吸引力，但這會干預書籍文字的修辭基礎。

在歌川國貞的《四季之詠》中，威脅分開情侶倆的除了衣服以外還有書背。在寺澤昌次的《綾のおだ卷》突然出現的一對闖入的夫婦，目睹正在手淫的助次郎；那對夫婦敞開的屏

風，幾乎完全與分頁處比鄰（見圖11）。我們將在後續的圖畫看到其他例子。

分節的含義

如此大量的春畫，不斷出現分節的情況，尤其是將頭部和生殖器分開，導致我們不得不做出結論：這和藝術政策有關。

如果畫面顯示不倫的關係（例如妻子與丈夫以外的人交媾），分節可能會使這種不倫行為受到較少的責罰。歌川國貞在《四季之姿見》（四季的觀賞方式）的畫面使用這個做法，在畫面中觀畫者會看到一個女人的頭（頭腦）正與合法伴侶躺在床上，而她的生殖器（以網分開）在外面（圖49）。儘管她知道自己在幹什麼，但由於精神和身體沒有搭配起來，因此與頭部分開的性行為狀態似乎像作夢一樣。單從圖畫上來看，她沒有做錯任何事情。

可供討論的內容還不只於此。我認為這些分節的目的，是為了削弱圖畫的力量，將性行為表現成具有對抗性。我也傾向於認定，這是為了抵銷情色內容中固有、伴侶之間產生爭鬥的危險，進而做出的進一步的嘗試。一個人正在插入，另一個人正被插入；我們已經看到江戶社會如何對這兩個角色的權力差異產生警戒心。如同春畫經常顯示妓院場景，畫中有一個人在付款，另一個人在收款，權力的不平衡幾乎可說詭異。那些尋芳問柳的人都知道，撤開演戲不說（許多妓女確實是演員），為錢而做的人幾乎感受不到慾望。在大多數情況下，陰莖必須花錢才能買到進入陰道或肛門的通行權；相比之下，頭部是身體的一部分，頭腦的力量是由智慧和理智決定的。當然，吉原的神話是，女性受追求的程度由她的才氣煥發和膽識

來衡量，她可以透過這種方式反客為主，不再居下風。這再次成為她與吉原的契約關係，不可或缺的一環。春畫表現出一種性行為；在這種行為中，插入者有控制權，但與此同時，女性在心理上與男性平起平坐。將這兩個極點連接起來的身體，幾乎沒有。

我不能從以上任何情況，得出江戶的性愛是符合平等主義的結論。無論是家庭生活中的性愛，或在「五丁町」或「二丁町」中的性愛，都不符合平等主義。情色作品補償性的推動力，使春畫捏造事實，誘使觀畫者在一瞬間認為一切都很好，性愛從未違反任何人意願。總之，這些圖像讓人以為每個人都可以快樂地進行性交並且不會受到虐待，還可以隨時發表自己的意見。十八世紀的手淫者似乎想感受這一點；如我們將看到的，到了十九世紀情況發生了變化，強迫和強姦開始侵占情色空間，將這些曾經構成一對的獨立身體，扯開又重合。

由於頭部和性器官在配偶之間相互對立，請注意它們如何獲得同等的地位。人們經常評論說，春畫中生殖器的尺寸誇張得異常。但用史坦納的話說，這並不僅止於「陽具能力」，因為陰道也被誇大了。前面我提出了一個性器官放大的原因（也就是它們是唯一的性徵），但還有第二個原因可以補充：生殖器和頭部的大小相符，使得器官不僅很大，還與顱骨尺寸相同。春畫，希望提出一種並非事實的思想和性慾平等主義。

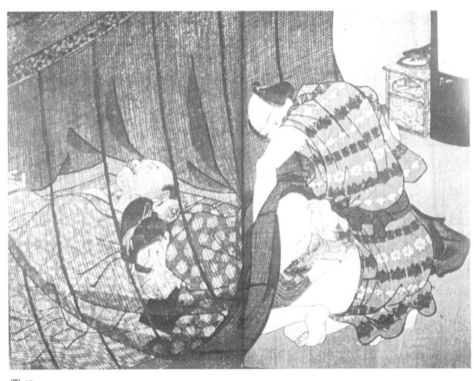

圖 49 ——————————

歌川國貞〈戀人和熟睡的丈夫〉，出自一八四二年《四季之姿見》的彩色木刻版畫；原始裝訂線已縫合。

肆

春畫中的符號

在上一章中，春畫的人體整體結構得到了研究。現在，讓我們來看看圖畫中帶有的輔助元素。任何情色圖像都必須以身體的表徵為基礎，但也包括來自內部或外部空間生動的元素或場景設置元素。這些額外的元素可幫助觀畫者在性行為與大環境之間建立聯繫。不同的文化對這種聯繫的理解不同，由春畫創建的聯繫，是具有特定時間和地點的。

春畫數量如此之多，出現在非常多的媒材裡，更具有非常多類型和樣式，以致於我們無法推測出輔助裝飾中的總體趨勢，也就是圖畫的輔助元素；但是我相信可以構建一個模式。

舉例來說，常見元素包括樂器、茶具或菸具，書寫設備或書籍；房間中可能有植物，而室外則可能看到花園或街道景象；衣服上可能會出現圖案。此外，還有畫中有畫的第三層表現，例如屏風上所繪的圖像，或畫作裡展示的懸掛式捲軸。

有些元素被刻意作為符號引入；有時會有更多偶然的指稱對象──這些顯然是無意間出現，是能夠發生性關係的場所，並帶有真實臨場的物品。但是在所有情況下，物體都是有意義的。前者，也就是符號，必須追溯到其根源，會出現在較早的圖畫或文學作品和民間傳說中；後者也可以得到解讀，因為它們跨過意指的領域，即使定義不明確，也為春畫創造了可接受的範圍。這兩類身體外部的題材（實際上是重疊的），共同構成了我們可以稱之為性愛所占據的論述空間。

陰、陽符號

性在江戶文化中有一個重要的象徵：它與水有關。情色邂逅與水的關聯程度令人震驚，

154

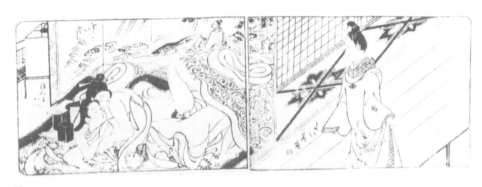

如果快速瀏覽本書插圖，你會發現水的出現頻率之頻繁；「畫中畫」裡也有大量波浪形圖樣。我們很難確實知道妓院的屏風上是否真的有這樣的設計，或者是否會在預先安排好的性愛環境中（例如婚床）將它們帶出。如果有的話，它將為許多現存的水流圖畫，開闢出一條有趣的新分析線索，甚至還會讓全球幾個主要博物館自豪地展出幾幅作品。眾所周知，在其他「女性」時刻，例如分娩，房間裡都擺放畫有水的屏風，也許可以引申為交配。水是「陰」的元素，被認為是陰柔、陰暗和隱性的女性特徵；而諸如「雲雨」之類的陰鬱委婉語，也謹慎地提到了性。水的圖像使用還擴及湖泊、瀑布或相關圖樣。對於任何一個稍微了解文化傳統的人來說，應會立即想到唐朝詩人李白，他的觀瀑布詩非常有名，而且史書也常寫到他觀看瀑布的過程。石川豐信完成於一七六〇年左右的春畫書《色砂子》中的一頁，暗示這種屏風的出現可能是要特意增強情色交合（圖50）。只要一點點的遐想，我們的腦海中就能出現李白的畫面：他受到性活動的刺激大過受到水流的感召，於是解

開自己的衣帶，貢獻自己的體液。一七九五年，喜多川歌麿在他的《會本妃多智男比》（情色書：妃多智的腰帶）中描繪了這種嘲弄的可能性：畫著詩人的立屏上，展示了他的勃起，上面寫的字語帶雙關（他也確實經常上演這種情況）：「李白的一瓶啟發（實際上是「打開」）了一百（首詩）」，意思是葡萄酒啟發了他的詩句。「一瓶」也可以表示「一根桿子」，「打開」可以指「陰道」（圖51）。這則雙關語在一八三〇年代，由榮川派一位姓名已佚的藝術家複製在《錦木雙紙》（圖52）中，畫中也收錄相同的題詞[1]。

日文「水商賣」（酒水消費）一詞仍然用於指娛樂場所，特別是指商業性的特種性行業；而且我們也已經知道，這種風氣也被稱為浮世──枕靠在水上的世界。浮世和官場與公民生活的固定領域相反，後者被認為是陽剛的，或「陽」，與乾燥、明亮和突出有關。於一六六一年出版，由淺井了意所著的《浮世物語》，讓這個詞彙普及人心；淺井了意將經常光顧妓院的人的心態定義為「像在水上漂浮的葫蘆」[2]。浮世的中心是江戶的吉原，在遷至淺草外圍之後（大約在淺井的作品出版四年後），乘船是最容易到達的方式──因此也就有了人們熟知的鳥文齋榮之所畫的隅田川（見圖20）。遊客可以到達吉原，但最常見的方式是乘船，在山谷堀下船後沿著一條名叫「日本堤」的小路步行，或直接乘船到達「大門口」。最初，「日本」一詞的意思是「兩條路徑」，表示不只有一條路進入，是後來才從Nihon改寫為Japan[3]。然後，遊客向左轉，沿著一個名為衣紋坂的山坡，進入了衣冠楚楚的雌性、低矮的行星）。堤防高踞沼澤地之上，兩邊可以看到水，無雲的晚上能反映月亮（「陰」屬性潮濕的世界，最後越過更大面積的水域，進入深溝圍繞的吉原。按照慣例，畫作不僅要描繪

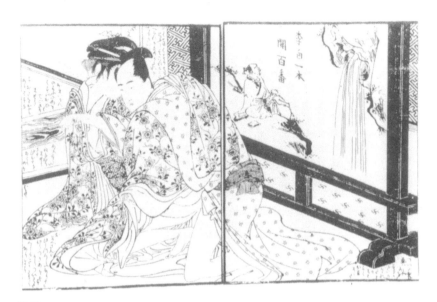

圖 51 ────────

喜多川歌麿〈戀人〉，單色木版畫，取自春畫冊《會本妃多智男比》（一七九五年）。

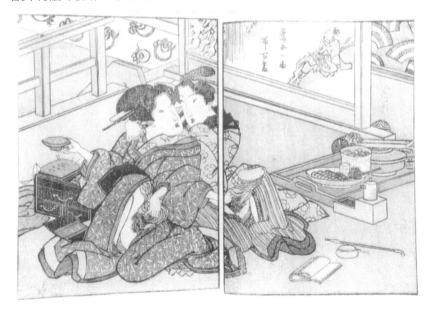

圖 52 ────────

溪齋英泉的弟子所畫〈大塚和梅次郎〉（Otsuru and Umejiro），彩色木版畫，出自式亭三馬，《錦木雙紙》，約一八二五年。

月光下的日本堤（這裡本該以此種方式呈現，畢竟只有夜晚才有人造訪），而且雨中的日本堤也要描繪出來——即被「陰」的本質浸透的樣子。演繹這個典範的翹楚，是鈴木春信的學生鈴木春重，後來以司馬江漢的名號聞名（圖61）。堤上的日出，本來是個可描繪的主題（Nihon字面意思是：日の出），但從沒人嘗試過，因為這會使在淫樂場所內與女性發生性關係的象徵意義，變得荒謬。

一位遊客登上他的船，在江戶中心附近的柳橋開始旅程，並在吉原入口處有「見返」兩字的柳樹附近結束旅程。這條路線被「愛水」（女性）的柳樹包圍，據說它們的長枝也像女人的頭髮一樣蓬亂。在京師的情形亦是如此；雖然島原並不是由水路進入，但入口處有一棵大柳樹，柳樹讓這個地點與女性相連。也有人認為「柳腰」這個表示柔軟女性腰臀的說法，是從這種樹而來；記載這一點的詩歌川柳也所在多有。[4]

性與「陰」的關聯是一種男性主義的觀念。可能，也有人認為或許恰好相反！因為對於一個女人來說，性通常代表與「陽」有關。這只是江戶藝術裡，男性如何控制繪畫系統的另一個例子，其主要表達方式是和陽具相關。

江戶時代初期，吉原的「陰」面開始出現在秋天和冬季（陰季）的敘事中；至於「陽」時期，即春季和夏季，則是關於歌舞伎男性區域的敘事。其他文化現象也為這種分野提供佐證。女孩節是在三月的第三天，天氣潮濕寒冷，嚴格講仍然算是冬天。五月的第五天則是男孩節，這時已是夏天，太陽重回大地。但是在十七世紀末期，這種觀念發生了變化，因為女性性行為與櫻花結合，將淫樂場所帶入了春天意象，使男色區塊成為夏季的代表。吉原的春性，即把性行為與櫻花結合，將淫樂場所帶入了春天意象，使男色區塊成為夏季的代表。吉原的春

天與日本堤的降雨形成對比，後者暗示著秋天，因為那個季節潮濕陰鬱，遊客也一樣趕著躲回江戶。

自然符號

性的傳統已經夠古老了，也產生了許多成熟的符號，這些符號也留在畫家和作家心中。性活動不僅代表在適當的季節進行，而且還擴展到了自然界對身體的投射。據說動植物屬於人類形態的一部分，或代表著人類的品味和慾望。某些愛的行為是可能是藉由植物或動物類型來指涉。據說，動植物群也享受類似人類所指涉的那些性快感。圖畫，則使用符號來擴展場景的意指。

不過請讓我們釐清一點：自然符號與「自然」不同。我並不是主張人類情色與自然世界應該要統一。我的主張是，應將春畫使用自然結構作為其政策主張的一部分。實際上，那些有名的動植物是受過訓練和操縱的，而不是自由活絡的。植物通常在花園或花瓶中得到修剪、固定、綁紮和保存，很少處於「自然狀態」。我依舊相信，在江戶人眼中，「自然」只有在得到規範的情況下，才是美麗的；野性的自然令人恐懼。之所以這樣說，是因為在某種程度上，我們不能誤將春畫中常見的自然實體，視為是特別彰顯其具有自然色彩的江戶性行為，甚至錯把後來自然實體出現頻率的降低，視為是這種共生關係的衰微。

讓我們看看一七六八年左右，鈴木春信為出版的《風流座敷八景》（八個優雅的客廳景像）一書中所作的版畫（圖55），其強調江戶自然實屬「人為建設」的警語。畫中每個場景

都是戲仿（使之優雅）瀟湘八景的每一景，或宋代（西元九六○年至一二七九年）繪畫和詩歌中讚揚中國美麗景點的各個方面。我所引用的畫是第三景，原本是「洞庭秋月」，但正如題詞所指，畫名變成「鏡台秋月」。月亮最美的季節是秋天，雖然室內屏風上的牡丹暗示了夏天。天氣還算暖和，畫中的夫婦得以敞開門坐在門廊旁，女人甚至半裸。房間狹窄且有壓迫感；這是典型江戶人居住的狹小空間。半閉的屏風增加了緊迫感，夫婦倆被限制在一道狹小的直立縫隙中。牡丹在一個受限且不適宜的地方盛開。女人正在梳頭，然後綑綁並整理自己的頭髮（與柳枝的自然搖曳不同）。控制和紀律在這個社會是至關重要的，無拘束的自由是完全不可能的。

在屏風外部，靠近觀畫者的地方還可以看到第二種植物：石竹花。女人看不見這石竹花，儘管它像她一樣是直立的，並用支架固定在位。石竹花的莖快要翻過來了，但依舊受到控制，而男人以類似的方式摟著女人。

植物和人性都經過相同的訓練後，得到了裝飾性的行為方式，而這些行為並非由他們的天性自然發展。進行這種規範的是男性。鈴木春信所畫的這個男人卻沒有受到同等的控制，他是相當放鬆的，但女人並沒有放鬆。這不是江戶男性社交活動的特徵（因為男女都應該一樣僵硬），而是為男性視角製作的情色圖像的一個面向。許多時代的人認為，女性性行為比男性性行為更貪婪、更危險，江戶時期也是其中之一（井原西鶴的故事，講了很多男性由於女性慾求不滿而沉船沒頂）。因此，紀律更該嚴格套用在女性身上，並讓男人占有主導權。

在確定控制了女性的性行為後，鈴木春信筆下的男人便能夠無後顧之憂地激起她的性慾。

櫻花和梅花

在標準、公認的符號中，最著名也最明顯的是櫻花。這個符號在古早時代就出現了，但是在江戶時代又開始流行，特別是在挪用且回收許多歷史神話的吉原。吉原的遷移令人將對其的聯想從秋天轉變為春天，而且春天也是典型的櫻花盛開的時間。這種轉變似乎與菱川師宣生涯中春畫的出現相吻合，因此很少有以秋季或冬季為背景的情色作品。吉原的主要街道，從「大門口」到管制區末端的T字形交叉口，稱為「中の町」。這裡終年被樹木覆蓋，花季到來時，從周圍的山丘開起繁盛的櫻花，櫻花也讓街上活絡起來。這是這條街的招牌之一，也是整個季節的標誌。關於這個主題有很多川柳段子，以下是其中之一：

得把它們種出來

要招呼客人

盛開的櫻花

將人們滿滿聚集

在吉原這裡

歲歲又年年

圖 53 ————————

《誰的袖屏風？》這是一對六折屏風的左半部，右半部佚失，時代約為十八世紀末；繪者佚名。

圖 54 ————————

礫川亭永理〈障子後的戀人〉，彩色木版畫頁，取自一本不知名春畫冊，成畫時間約為一七八五年。

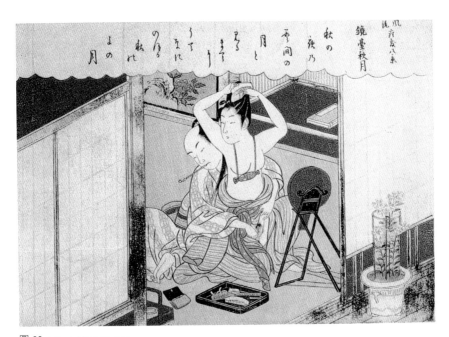

圖 55 ————

鈴木春信〈鏡台秋月〉，彩色木版畫頁，取自春畫冊《風流座敷八景》，成畫時間約為
一七六八年。

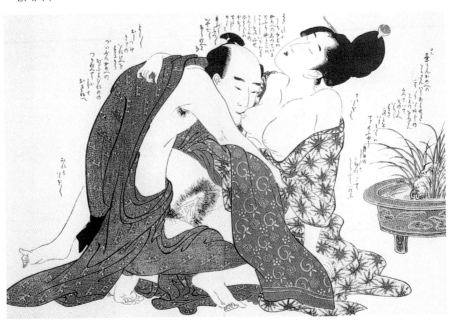

圖 56 ————

喜多川歌麿〈夏日戀人〉，彩色木版畫頁，出自一七九九年《解開慾望之線》，作者可能為式亭三馬。

繪畫的世界能夠達到現實世界無法做到的事情，並抵抗現實的季節週期，吉原也因而變成一個終年散發春天氣息的地方，就像日本堤是個永遠屬於秋天的地方一樣（見圖20和圖61）。在浮世繪中，吉原和日本堤幾乎沒用其他、任何季節展現過。當描繪吉原女郎身處淫樂場所的籬笆外，或步行前往向島或上野途中時，在這種少數的例外時刻才會將女郎們所屬的季節畫入，所以我們會看到她們步行途中開滿鮮花。只有真正壓倒性原因出現，才會破壞這個慣例，例如在新年圖畫中，或在隅田川夏日納涼的景象。

櫻花的象徵意義眾所周知，這裡就不再贅述；偏偏在日本和其他地方，人們對於櫻花都會不斷提到「這是日本人的感受性」，但這樣的關聯是有問題的。真正的關鍵在於：美好、潔淨的花朵的美感是短暫的。這樣的審美觀加上樹枝顫抖所帶有的急促感，進而帶出「無常」的美感。這就是對女人可愛的定義！

早期，將櫻花帶入家庭室內空間，是激發倏忽即逝之美的一種方式。愛的跡象由此而生，也由此發生了性行為。摘採、折枝代表了青春消逝，並在其凋謝以前將其變成自己的財產。在古典時期，收集玫瑰花蕾這樣稍有不同但更酣暢淋漓的行為就已廣為人知，關於這個行為，標準的參考文獻便是《堤中納言物語》（據信完成於西元一一〇〇年左右）當中一篇

164

名為《採摘櫻花的少將》（花桜折る少将）的故事。故事中，摘或「折斷」櫻花代表誘惑的

行為，少將綁架了一個女孩並跟她上床（實際上這個行動失敗了，因為他誤抓了她那年邁的

護士）6。在江戶時代，人們並未忘記櫻花泛黃到凋謝的細微過程。請注意，吉原的主要街

道「中の町」並沒有種植櫻花樹；要在那裡栽植櫻花樹很容易，但實際上用於裝飾的樹木都

是從外地引入的。這代表遊客從未見過那裡櫻花盛開，但這也確保了吉原成為「折斷的」

（被俘獲的）樹枝的圓滿地點。

贈送植物是普遍的作法，並且是適合提起追求、發起交流，或感謝贈予恩惠的辭令。植

物可以通過精煉來粉飾性慾這個原始動機。九世紀的《伊勢集》闡明了這點，其中所討論的

植物是梅花。有人展示了一幅關於「一個男人遇見一個女人並展開追求」的彩繪屏風給伊勢

夫人，並要求她想像他「以梅花作為要求進一步交往的託辭」並開啟詩歌交流。伊勢夫人寫

出男人的話：

想再次見到

我遇到的那個人

不到一天的時間

在所到之處

都盛開梅花

圖 57 ─────

尾形光琳《岩杜鵑》，約一七○○年，懸掛捲軸，材質為上色紙張。

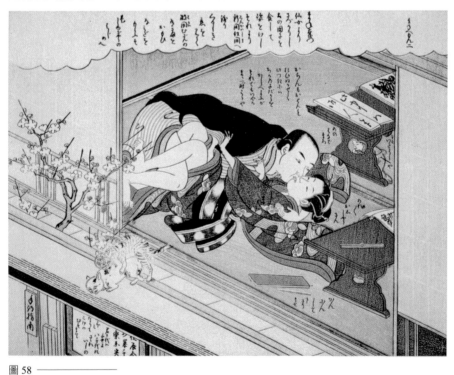

圖 58 ─────

鈴木春信〈戀人與發情的貓〉，彩色木版畫頁，取自一七六五年小松屋百龜《風流豔色真似衛門》。

圖 59 ──────────
稻垣つる女《操縱指偶的女人》，約一七
〇〇年，懸掛捲軸，材質為上色紙張。

但她自己虛構的女人則回應說，

你現在不會想見 7

聽說它們已凋謝

之後卻拋棄

你短暫拜訪

它們是梅花

由於梅樹開花季節是冬天，這恰好也象徵男女私通的寒冷一面。選擇梅花的另一個原因是：它被認為是雄性的花，相當於櫻花之於女人（而且這個原因到了江戶時代仍然適用）。人們注意到，雖然年輕的櫻樹開花最多，但粗糙的老樹最適合李子生長。這相當於陽具崇拜的一個虛浮說法：年輕女性能提供最優質的性關係，男性卻反其道而行。伊勢詩中未說明送李者的年齡，但如果要維持住這個意象，這個人應該是相當年邁的。相比之下，年長的女人贈送（或成為）櫻花是屈辱和可笑的事（正如少將發現護士成為自己意外的獵物）。喜多川歌麿在一八〇〇年後不久，畫了一幅老人與年輕女孩的作品，並輔以成熟的開花李樹（圖62）。年紀大的男人幻想自己隨著年齡增長而成熟，並完成女性希望，但年輕男人無法滿足的期待，他們使用圖畫（以及圖畫中的圖畫）來維持這種不合情理的主張也是很正常的。這是幅一次性的畫，因此可能是受到圖中所示的人委託完成的。紙鶴象徵著長壽，迎來了接下

來的年年歲歲。喜多川歌麿已將自己的思想融入了圖畫中的第三層，好像男人在與女人交往之前，就已將屏風拉出一樣，或者好像她將屏風擺在那裡，表示她接受年長男人的渴求。

如果李子經常代表成年男子，那麼象徵年輕男子的標誌也是需要的。因此在實際的畫作中，櫻花也可以指男孩的幼稚美，因為這種美不會持續太久。男性從這一階段到具有更強性慾的李子，可謂象徵性的進化，但是雌性在櫻花凋謝後卻受到譴責，儘管有時人們還會用「姥櫻」來表示老女人。

櫻花和李花的對比也出現在男色（男—男）情境中，也就是一名成年男子和一名男孩的配對。來自一六七二年俳諧集《配戴貝殼》（貝おほひ），裡面就有以下對句：

櫻桃 8
但年輕男孩則要
年長男人要李子

偉大的芭蕉對這個段子評價不高，他認為人工鑿斧斑斑。儘管如此，這個段子依舊讓他對自己的男色經歷產生沉思。應該沒有哪個例子，能比這個清楚說明植物符號如何使充滿爭議且不平等的性別領域自然化。意識形態的主張被提出然後又被隱藏起來，只為了服務握有權力的人。在男色春畫中，李子被放在年輕的伴侶之手或衣服上，或者被收下，並影射類似喜多川歌麿畫中李樹屏風的東西。

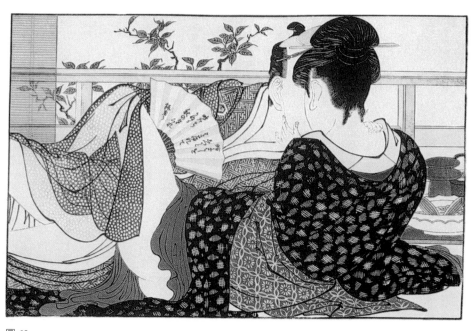

圖 60 ————————
喜多川歌麿〈戀人與蛤殼〉，彩色木版畫頁，
取自一七八八年的春畫冊《歌枕》。

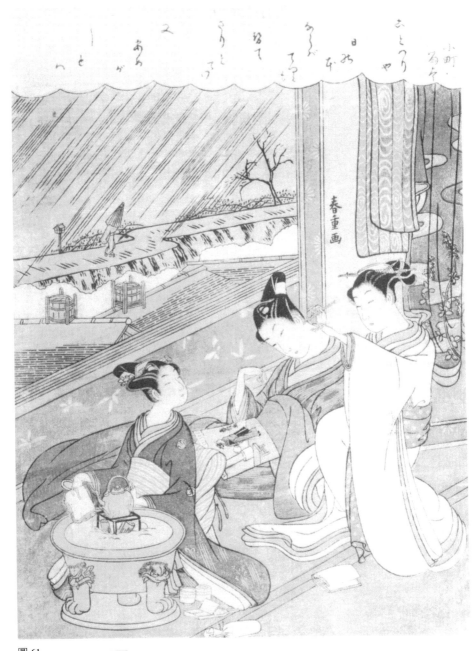

圖 61 ─────────
鈴木春重〈日本堤〉，約一七七〇年，彩色木版畫，取自《風流やつし七小町》系列。

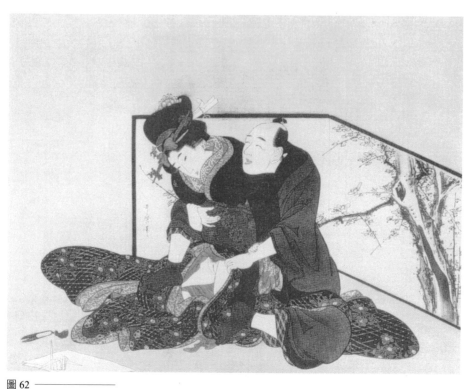

圖 62 ——————
喜多川歌麿《引誘年輕女子的男人》，成畫時間介於一八〇一至〇四年，懸掛捲軸，材質為上色絲綢。

春畫描繪老年人的作品不多。毫無疑問，這類型的畫明顯將這種角色排除在讀者接觸範圍之外。因此，李子有時可以代表男性本身的性取向，而且有魅力的年輕人會「折斷」它，好送給另一個男人或女人（圖 63）；女孩也可以「折斷」李子，表明她們對男性同儕的性追求，抱持開放態度。

鳶尾花和水仙花

櫻花就算不是專指女性，也是主要針對性女人的指稱，而李子則主要用於年紀較大的男人。由

於需要更明確地指出作為活躍的性伴侶或他人之慾求對象的年輕人，所以另外兩種植物便出現（常被混用或混淆）了，那就是鳶尾花和水仙花[9]。由於這些花的盛開季節為農曆五月，農曆五月的第五天又是男孩節（又稱青年節），它們與男性魅力有著長久的淵源，也確實是節日裝飾的一部分。浮世繪裡，常有年輕人站在鳶尾花或水仙花池塘旁，或者握著這兩種植物的莖，或者穿著裝飾有這兩種植物的衣服。

山崎女龍的一幅畫作就是這樣的場景（圖64）。從畫中男孩所戴的帽子來看，他的職業顯然是演員，而且是一名成年男性，並遮掩了因政府強制規定而剃光的額髮（不管在舞台上或舞台下，這種假扮男孩的裝扮都是市場上可以買到的）。帽子的顏色應該是紫色的，但是在山崎女龍的畫中，顏料變成了棕色。男孩的和服樣式帶有白色的李子，手裡拿著水仙花。

圖63

礒田湖龍齋《男孩和女孩摘梅花》，一七七〇年代，彩色木刻版畫。

他很吸引人，當然也很性感，但我們不知道他是誰，在衣服或畫上都沒有頭飾或任何其他識別標記。肉筆畫之中沒有明確標記身分是很常見的，因為肉筆畫與版畫不同，是專門受人委託而畫的，只要對買家來說夠明顯就行了，無需特別標註。在大多數情況下，要找出畫中人物名稱或生平是不可能的。

畫中的花是倒著拿的，因為這是將花放入水中之前，最佳的攜帶方式。這幅圖畫的買主會將一個自己慾求的男孩視為新的、剛拆開的禮物，將它放置在某個非私人空間，可能在購置寢具之前。買主必定對這男孩有所慾求，或甚至有過性關係；因此從各個方面來說，都已

圖64 ────────
山崎女龍《拿著水仙的男孩》〈水仙をもつ若衆圖〉，
約一七二五年，懸掛捲軸，材質為上色紙張。

經購買了他，並在二維空間保留了正在執行，或在三維空間已終止的購買契約。這名「雙重購買者」想把這個男孩想像成一個投其所好的伴侶，而不是一個只能用金錢回報來壓抑厭惡感的男孩，因此，他指示藝術家把他樂捐的花朵畫進畫裡。

創作這幅畫的藝術家，是稀有的浮世繪女性畫家之一。看過她簽名的人都可以認出這一點，因為女龍（じょりゅう）的じょ表示「女」這個字（女性進入「男性」領域常用這種方式）[10]。山崎女龍的生平鮮為人知。她的落款寫著「弍千信」，前兩個字通常意為「三千」。這表明，她可能與仙台藩主之妻所雇的女傭兼畫家忠岡三千子有關聯[11]。難道買家也是女性嗎？我們更大膽猜測，這應不會是個全由女性生產的性化男人形象的例子？女人是否有可能單獨委託繪製這幅畫？還是是個男人委託的？如果是男人所託，為什麼他讓女性經手製作這幅畫？遺憾的是，這些問題都無法得到解答，我們必須帶著令人沮喪的觀察結果將這一連串問題放在一旁。也就是，我們不知道這名抓著自己的性慾的男孩到底要去哪裡。

鳶尾花和水仙花在各種脈絡下都代表年輕男性；但在浮世繪中或在春畫中，這表明他們的性慾和淫蕩值，而且這通常也代表這名男性的性行為是待價而沽的。女性經常光顧歌舞伎劇院，而年長女士（甚至還有幕府將軍的母親參與的例子）更藉由資金的潤滑，與受雇於浮世之中的男性譜出著名的戀情[12]。比較普通的婦女階層，則可輕鬆觀看歌舞伎表演並與演員建立聯繫，著名的例子是一七七○年代的瀨川菊之丞，與迷人的茶館女服務生笠森阿仙（笠森お仙）之間的聯繫。女性的圖畫也有「折斷」鳶尾花莖的情節，而且女孩又比富有、已婚婦女更常出現這個行為。

男色和植物

由於男主外、女主內，男性比女性更容易掌控金錢。因此，能夠購買男性性服務的客戶，通常是男性而不是女性。演員在演出之餘受雇服務的對象主要是男色愛好者，其次才是女性。對圖畫的委託和持有也是如此，男人才是始作俑者。因此我們可以合理地假設：對青年進行情色化處理的圖像，其預設的觀看者是男性的視角。

男色也有特定的指稱符號，最著名的是菊花。這個象徵意義並非源於任何季節性因素，而是源於菊花總被假想成與肛門外觀類似；顏色介於黃白之間，外型緊緻，收束在一個小的核中，就像個被毛髮玷汙，或是受男色傳說中（如果只是謠傳）長年出現的問題——也就是痔瘡——困擾之前的男孩。菊花本身構造並不精巧；更確切地說，它很粗糙。菊花等同肛門的概念，消除了將其大量用於指代女性的可能性（儘管理論上是可行的，也就是插入女性肛門）。櫻花、李花、鳶尾花和水仙花一般是借代性慾，不必然表示從屬關係。菊花符號的殘酷之處在於，它專指某人（通常是有償）將男孩當作享樂的對象或途徑。肛交也可能給被插入的人帶來樂趣，但是在江戶時代，這種情況維持時間很短暫。因為當男孩長大或有足夠的財力脫離賣淫生活並控制自己的身體時，他不會再尋求這種性快感，反而會成為一個插入者。

因此，菊花是擁有男孩的象徵，而非男孩所擁有的象徵。

從政策上講，插入肛門和陰道是不一樣的。正如我們將在本章後面看到的，春畫經常採用的繪畫策略，是讓陰道和陰莖的狂喜從外觀上看起來相同，從而使一個被插入的女人和一

個插入的男人在概念上齊頭並進。但是，春畫從未嘗試讓被插入的男人。浮世繪也有男孩「折斷菊花」的圖畫，摘花者正在接受男孩的角色，將自己作為禮物送給一個男人，但男孩在性行為之中的舉止很少透露出自己是幸福的（頻繁出現的情況是：他

圖 65 ——
鈴木春信《見立菊慈童》（菊慈童的模擬畫），
約一七六五年，彩色木刻版畫。

勃起的樣子甚至不會被描繪出來）。鈴木春信的一幅有趣的圖畫顯示，一個女孩正在採摘菊花，這是菊花的肛門意涵進入性感化女性範疇的罕見案例之一。畫中可以看見，菊花生長在河岸上，這令人有點難以置信（圖65）。然而，如果我們更仔細觀察，會發現這幅圖畫是一個詭計：這是一種如今被稱為「見立」或「類比」的繪畫類型；有個古老以男性為基礎的故事，被以情色化女孩的方式改寫。此處的故事與一個名叫「菊慈童」的童子有關，其名字字面意義為「心愛的菊花兒童」；菊慈童是公元前十一世紀周穆王的情人，喝下菊花水並永保青春13。版畫的觀眾能掌握畫

中的引據，並能在其中讀到將所擁有的東西長久保留在嬰兒柔軟體態之中的願望。

菊花是一種具有季節性週期的自然生命形式，也只在某些特定季節開花。男色的情節或故事都相稱地設定在菊花盛開的夏末（農曆九月）發生，就像春天的設定就是與女性進行性愛一樣。從遠古時代開始，菊花節就在九月的第九天舉行，參照這種設定，可以闡明或增強故事的情色取向。上田秋成在他完成於一七七五年的著名誌怪小說集《雨月物語》中，寫下一個標題為〈菊花之約〉的簡短作品[14]。這個故事的背景是十五世紀的戰爭時期，並以兩位男性友人為中心：學者丈部左門和武士赤穴宗右衛門。書中沒有提到兩人的年齡，但可以推斷武士年齡較大，可能是插入者，但他的姓氏實際上意為「紅色的洞」，留給我們想像的空間。兩人立誓一年後在菊花節相會，然後宗右衛門就上戰場去了。但他被俘虜後遭到長時間拘留而無法履行誓約，只好自殺身亡，好讓自己的鬼魂穿越遙遠的物理距離。（赤穴宗右衛門不是一個好士兵，這也從他所扮演被動的性角色得到說明；若嫻熟武藝，這個角色就不再適合他。）就情節而言，選擇九月初九重逢沒有特別理由，任何其他日子都可以。上田秋成這樣做，是為了使原本只能暗示的東西變得顯而易見，也就是說這是個與性方面的興趣有關的故事，而不僅僅是和友誼有關的故事。故事完全沒有明白提及這對情侶一起睡過，而且那些固執的讀者（仍然所在多有）依然能認定他們沒有發生性行為，但機敏的讀者知道：實情並非如此。

菊花所引發關於性滿足的相互關係的問題，或許可以解釋它為何在許多情況下被另一

種植物替代，也就是杜鵑花，特別是「岩杜鵑」。我們前面已經看到「岩牡丹」和「岩竹」

（見圖56），而且岩石這石塊通常暗示對愛情或其他事物的韌性和耐力。杜鵑花盛開在相對

暗淡的環境中，因此非常適合哀怨的戀人。正確地說，杜鵑花在植物分類上是單獨一屬，它

的英文名稱是bilberry（越橘，學名Vaccinium praestans），沒有什麼詩意。它與男性之愛的聯

繫，在於它屬於夏季（陽）植物，儘管夏季植物還有很多。此外，杜鵑蘊含的弦外之音起源

於第一本政府資助的詩集，編纂於西元九〇五年的《古今和歌集》中的「戀」部：

卻不對愛人言說
杜鵑在上面生長
就像常盤山一樣
當我的情感消失 15

詩人想到了愛情，但是，就像杜鵑花身處險峻的岩石之中一樣，詩人也是什麼都不會說

的。這種植物是季節性的標誌物，日語詩文（和歌）必須符合這種文體的標準，但是它也藉

由雙關語來表示男性的堅毅：「岩杜鵑」（いわつつじ/iwa-tsutsuji）就像「不要說」（言

わず/iwaji）搭配連續動詞結尾（-tsutsu），相當於英文的-ing詞尾。這個詞組的發音形成

了一種含混不清的暗示──不完全是言語，更像是花瓣的沙沙聲。這段詩文的第二行也有許

多解讀方式，因為「常盤」（ときわ/tokiwa）這個地名可以拆為兩半：toki-wa，表示類似

「何時」的意涵，而且通常用作祈願：「要是……該有多好！」

這部詩歌集將沒有提到這節詩文的作者，詩文的接受者性別也不清楚。但一般認定這應

該是由一位名叫真雅（しんが）的和尚所寫，而這節詩文應是寫給尚年輕的在原業平（古代的

偉大戀人之一）。真雅是弘法大師的弟子；據說弘法大師於西元八〇六年從唐朝引入男色，以

造福此前從未聽聞男男之愛的日本僧侶，但僧侶們卻熱衷於將男色用於密宗修行。[16] 一六七六

年岩杜鵑被江戶最著名的文學學者北村季吟採用；在發表對《源氏物語》的革命性分析的三年

後，北村季吟發表了一部古典文獻男色詩文選集，並將標題命名為〈岩杜鵑〉[17]。此後，岩杜

鵑就成了男色的主要標誌。一七七五年，大田南畝更新了北村季吟的選集並重新發表。多年

後，大田南畝在其於一八〇三年出版的《三十輻》中，嘲諷了著名的《古今和歌集》和其知名

的序文；他將「和歌集」（わかしゅう）改用意指男孩的同音詞「若眾」（わかしゅ），並重

寫[18]。

石菖蒲

到目前為止我們所討論的植物，都同時出現在文本和圖畫中。不過，圖畫和文本一樣能

夠獨立支持自己的符號系統。有些植物出現在春畫中，顯然帶有性意涵，但在文本中卻遍尋

不著。石菖蒲就是這樣一種植物。它通常被帶進室內當作裝飾，而且雖然它是夏季植物，但

卻生長於水中，因此在性方面容易產生帶有「陰」的隱約特質。這種植物與陰毛有明顯的相

似性，又因為有水，便與女性產生關聯。

圖 66 ————
喜多川歌麿〈中品之圖〉（中產階級的圖畫），取
自約一七九五年《風俗三段娘》系列的彩色木版畫。

石菖蒲出現在許多浮世繪作品當中。它是一種代表炎熱的植物，藝術家得以藉此讓人物寬衣解帶，露出胸部和大腿。喜多川歌麿在《風俗三段娘》（年輕女性的三種行為）系列中的其中一幅版畫，就有兩名慵懶的平民婦女，身旁的屏風以另一種自然符號來裝飾（圖66）。儘管該符號並不是春畫的象徵，但因為鴛鴦代表對穩定婚姻的熱愛，這對浮世的信奉者來說簡直是一種詛咒。蹲下的人拿著一把扇子，上面似乎畫著菊花。這些菊花裝飾是否帶著涼爽的感受，就像從屏風上垂下的薄紗營造涼風的效果，並招喚著夏日的尾巴？它們幾乎不可能象徵肛門，除非這是暗示要與水盆裡的石菖蒲比賽。女人一邊搖著扇子一邊親切地看著石菖蒲，好像這是一場對決似的——陰道、肛門鹿死誰手——總之男孩一定會輸。

石菖蒲也出現在雜誌《日本藝術》的封面上，並使用喜多川歌麿的版畫（見圖41）。

孩子試著伸向母親的恥骨部位而不是奶頭，顯然具有性早熟的特徵，因此讓石菖蒲的存在

圖 68 ————
喜多川歌麿〈金魚〉，彩色木刻版畫，取自約
一八〇二年《風流子寶合》系列。

圖 67 ————
喜多川歌麿〈龜屋仕入之大形向〉（龜屋新進的
大膽商品），取自《夏衣裳當世美人》系列的彩
色木刻版畫，約於一八〇四～六年之間完成。

顯得合宜。而在《夏衣裳
當世美人》系列中，喜多
川歌麿又用另一幅版畫讓
我們看到相同的效果（圖
67）。女人似乎不像是在
教導孩子植物知識，而是
告訴他成年後該做些什
麼。還有另一幅版畫出現
一位母親在炎炎夏日之中
睡著了，但小男孩卻抓住
了石菖蒲，準備把它從盆
裡拉出來，好像（很早熟
地）下定決心想搞清楚它
下面到底藏了什麼（圖
68）。

浮世繪藝術家可以
將任何室內水生植物，轉
變成家庭場景之中的性標

————— 182

誌。喜多川歌麿自己在一七九九年的一本情色書《解開慾望之線》（願ひの糸ぐち）就這麼做了；他描繪了一種不明的草（圖56），讓性符號更為清晰，他畫出一塊如陰蒂般的岩石，草從根部伸出分開岩石。

植物畢竟是大自然的產物。即使某些植物在某個情況被用來象徵性行為，也有可能在另一種情況裡，它根本不代表任何東西，或者至少看起來沒有可疑之處。李花和櫻花特別具有廣泛的意涵，但日本的象徵主義（在我看來不同於西方的象徵主義）不一定，也並非永久地將一個意符與其意指聯繫起來。聲稱每幅石菖蒲出現的圖畫都代表女陰──甚至更糟糕的，每當出現李子必定代表陰莖的力量──將是對日本藝術的一大褻瀆。用佛洛伊德的話來說，有時李子、石菖蒲甚至岩杜鵑，就只是李子、石菖蒲或岩杜鵑。有時確實很難說出影射的的範圍有多廣，而且衍生的辯論肯定不少見（儘管在目前停滯不前的春畫研究領域之中並非如此）。尾形光琳十八世紀初的《溪邊的岩杜鵑》（本畫被視為傑作，許多研究日本藝術的史料都將其納入討論），絕對不能稱為淫蕩的作品，但也不能完全排除它帶有性暗示的可能（圖57）。當然，某個人在自己家裡放了一株石菖蒲，確實也不會招來任何竊笑。不過，我們並不是在談論花朵本身，而是在談論圖畫中所包含的花朵，甚至是在浮世繪類型畫之中所包含的花朵（尾形光琳的畫不屬於浮世繪，因此是個例外），而且浮世繪主要特徵是與情色有關。如果藝術家在圖畫中放進某種植物，或應顧客要求而這麼做，我們就有義務探討其特定含義。

動物與性

包含動物（通常呈交配姿勢），許多情色圖畫的範圍藉此擴大。許多學術畫作中使用的動物象徵主義（例如象徵忠實且被當作結婚禮物的鴛鴦），在繁衍後代和非人類生命養育的幼崽等主題中游移。因此，畫面從可以裝飾正式空間的一群野雉或獵豹，在春畫中卻變成在交配的樣子，但這並不算多大的改變。植物的繁衍可能還未得到足夠理解，但是動物的繁衍絕非鮮為人知，許多哺乳動物明確表現出與人類相似的活動，有時甚至還與人類交配。如果動物可以不顧時空任意交配，那為什麼人類需要將自己限制在特定的時間和地點？動物具有隨便、搶奪、不規則的性行為，但圖畫展現的動物卻是馴化（即珍貴、受過訓練、不殘暴的），而不是野生的。在這裡，情色圖畫不同於學院派繪畫，後者偏向喜愛吉祥或「崇高」的野獸。十八世紀，城市居民周圍的動物群放大並認可了性行為。獸性出現在情色作品中，但動物吸收的往往是人類輻射出的性張力（圖58）。透過科學理論和實際觀察，都無法以證據證明為何動物以這種方式對人類性交做出反應，但是如果性行為畫面無法抗拒，不由自主的天性主導人類交配，那麼讀者也無須再苦惱於用只一隻手看書，另一手開始「自體娛樂」了。描繪人類交配的空間中同時也出現動物交配，表現了對「自然」的渴望，並使社會企圖管制的那些渴望變得情有可原。

如果動物發生性關係，那牠們是否也具有性慾或品味？作家們極力尋思：自己的私人偏好，在動物界之中是否也一樣存在。比方說，在動物世界中是否存在自慰，舐陰或同性戀

愛等行為？江戶時代的一些思想家特別就同性戀愛提出討論，並下了結論。他們得出的結論是，某些動物確實偏好同性關係（有鑑於男性掌握話語主導權），也就是男色（沒有雌對雌動物行為的調查）。根據傳說，有些野獸綁架了男性人類是為了獲得性快感（如傳說中的長鼻類鳥生物「天狗」和水怪河童就會這麼做），公狐狸可能會變成女人並與人類交配。井原西鶴在《男色大鑑》中表示雄性蜻蜓會互相刺激，他還戲仿了地球上的性行為起源，據說這種行為是在人類出現以前，未知的神靈們住在日本諸島上就出現了；諸神們看見一隻鶺鴒搖著尾巴：

在天照大神的頭幾天，有一種叫做「吱吱尾」的鳥住在天堂浮橋下，正是這種鳥，讓祂們才第一次了解到「眾道」，並愛上了神聖的「日之千麿」。所有物種都以年輕可口的雄性姿態出現，即使是昆蟲也不例外。[19]

儒學學者熊澤蕃山進一步指出，雄性土蜂「似我蜂」會避免與雌蜂發生性關係（即「女嫌い」），著名的「女嫌い」平賀源內擴大了熊澤蕃山的說法，主張在狐狸、獾和河童中有男色的情況；他堅稱，在犬科動物中沒有這種情況[20]。

在這裡，自然歷史的性化已超出我們的關注範圍。我們關注的是情色作品中動物的使用，這裡出現的動物具有雙關意涵。駱駝的日文ラクダ（rakuda），聽起來像是隨興的粗話「真爽！」（raku-da！），所以駱駝的圖畫開始被用來暗示男女之間的親近，有時也暗示性

愛關係。幕府於一七九三年要求進口一匹駱駝，但由於索費太高而打消念頭；有個美國人在一八○三年嘗試進口駱駝但被拒絕（美國沒有貿易權）。直到一八二一年，荷蘭東印度公司總算進口了一對，並從長崎一路遊行到江戶（圖69）[21]。

其他動物都只是一次性出現，而且沒有加入已建立符號的體系。一七九八年，江戶灣附近在一場暴雨過後出現了一條迷途的鯨魚。牠接近這座城市，引發群眾極大的興奮。五個月的第一天，幕府將軍德川家治被帶到自己的海灘宮殿來觀賞鯨魚。許多人記下了這條鯨魚出沒的故事，而最好的賞鯨地點是品川，那裡有幅員廣闊的（無牌）妓院，但一部分看熱鬧的群眾，乃是抱著好色的心理前來。[22] 男孩節的到來與巧合（五月五日）可能會助長某種方面的猜測，加上噴水又是鯨魚最顯著的特徵。在《繪本婦美好圖理》（繪本母性美與情感畫）

圖69 ───────
圓山應震《駱駝》，一八二四年，掛軸，材質為上色與墨水的絲綢。

───── 186

圖70 ————
歌川豐春〈品川的鯨魚〉（現代審查版），取自一七九八年的畫冊《繪本婦美好圖理》，單色木版插圖，繪者佚名。

這本標題故作含蓄的畫冊中，包含了歌川豐春的一幅圖畫：有條船試圖將鯨魚驅逐出海（最終鯨魚成功被趕到外海），然後品川妓院中的一對情侶則在鯨魚噴水時交媾（圖70）。

但鯨魚卻沒有作為一種性象徵並被保留下來；我們可能會想知道原因。有些東西能發揮性的象徵，有些卻不起作用，這是有固定機制的。荷蘭則有相反的情況；鯨魚象徵充裕，也象徵著飽滿的性能力。荷蘭人所畫的鯨魚擱淺沙灘圖就能充分證明，這些畫總會出現一個測量陰莖的人：人類殺死鯨魚

又度量其陰莖，象徵人類完全宰制了世界上最巨大的野獸。但是在荷蘭行得通的東西，不一定在江戶時代行得通。也許那些目送鯨魚從品川出海的男人們，在與當地的賣身女來往時，最不希望將男性的射精與那笨重、失控的動物聯想在一起。

尺八與「吹」

我前面已經強調過，情色作品和我所謂的浮世繪的「正常」圖畫之間的區別，不應該被視為絕對。有時就連看似單純的圖畫也可能找得到隱含情色的元素，要研究這個領域就有義務承擔檢驗的責任。同樣的，重點不是費盡心思列出所有遺失的陽具或陰道符號的清單，而

圖71 ─────
鈴木春信《演奏尺八的女人》（尺八を吹く女），成畫時間介於一七六五至七〇年，彩色木刻版畫。

是要發現那些身體以外的材料，將性行為帶進了什麼樣的世界。在許多圖畫中即使我們看不到性，性卻隱含其中。非自然符號也可以造成這種感覺，就跟自然符號一樣。

我們可以從鈴木春信的版畫開始看起。這幅版畫上面有位正在演奏尺八（或稱

豎笛）的女人（圖71）。女人穿得很暖和，她的和服上有雪白色樹枝的圖樣，樹枝上棲息著幾頭白鷺，可以判斷畫中的季節是冬天。她的袖子上有一個可以識別出她身分的紋章，雖然我們還無法推斷出任何結果。日文「尺八反り」一詞用來指巨大或強壯的陰莖[23]，還有一個川柳段子這麼寫：

如勃起一般 [24]

向上並彎曲

充滿威脅的尺八

今天「吹奏尺八」被用來指口交，但我們無法確定這個詞出現的時間，不過在十九世紀中葉肯定就已經有人在使用。我們不確定鈴木春信是否聽說過這說法，儘管如此，我認為我們有理由認為這個樂器象徵陽具，也有理由認定這張圖畫是刻意撩人的。有幅畫中題詞指出，女子名為桂木（是妓女的花名而非良家婦女的名字）：

聽起來很快活。[25]

她與閒散的玩物在臥室裡

在月光下

女人的手指在笛管上輕輕彈奏著，她將尺八的一端抵在嘴唇上。「桂木」是在月亮上生長的神話之樹，象徵著「陰」。對於男性觀眾來說，不難想像若自己能進入月光滿溢的房間，得到和尺八一樣的對待的話，就會發出多不尋常的聲音。

尺八通常是獨奏，而且與虛無僧的宗教兄弟情誼有關。虛無僧是不斷旅行移動的托缽僧，四處尋求施捨，吹奏尺八以募款。與大多數在寺廟的冥想空間僧侶不同，虛無僧在塵世中徘徊，與世俗融為一體，不斷沿著聖潔（空）和褻瀆（色）的邊界移動。作為僧侶，他們追求清淨純潔，在移動時會將自己的頭戴進帽子裡，以使感官接觸降至最低。虛無僧的眼睛、耳朵、鼻子和嘴巴是看不見的，臉也絕不能被看到。

他們是城市生活中常見的風景，但對於城市生活的矛盾情緒，也使他們也充滿神祕感。在歌舞伎中，虛無僧的服裝通常是給因目的非法而需要偽裝的人穿上的（他們會掀起帽子為戲劇尾聲製造效果）。戲劇主題的版畫，能證明過去舞台上經常出現虛無僧（圖72）。在現實生活中，總是有關於帽子掀起後會發生什麼事情，如虛無僧長相究竟為何的猜測。虛無僧肯定有長相迷人的，也有容貌醜陋的，但在流行神話中他們總是很俊美，而且那些聽過尺八傳出奇特音樂的人，總幻想自己會被剝奪了觀賞迷人容貌的機會。有些婦

圖72 ——————
鳥居清滿《中村富十郎之白妙》，十八世紀中葉，三色木刻版畫。

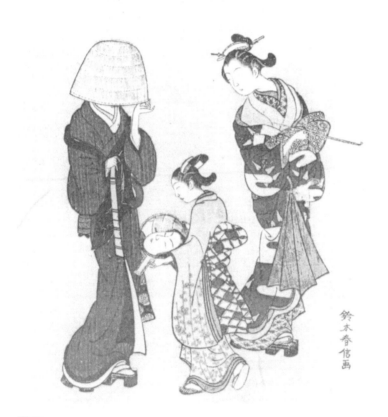

圖 73 ————
鈴木春信〈虛無僧與妓女及見習生〉，約一七六六年或六七年所作，彩色木刻
版畫。

女嘗試用各種花招以求一探虛無僧的真面目——至少浮世繪作品暗示她們這麼做了。鈴木春信的一幅畫，展示了一名妓女和她的見習生與虛無僧不期而遇的場面。這幅版畫最早作為一七六六年的日曆出版，然後重新發行，沒有標記創作日期（圖73）。實際上，僧侶和孩子

角色是挪用自奧村政信的《浮世繪本：飛走的母鳥》[26]。究竟是這名僧侶身處淫樂場所，還是女人們其實置身城市之中？一切都有想像空間。但是畫中的女人們並不太關心佛教理念；她們屬於浮世，在她們的腦海中只有情色思想。

由於虛無僧似乎沒有眼睛、嘴巴、鼻子與耳朵，因此被剝奪了在這個世界上的許多權利。他們來來去去，沒人確切知道他們是怎麼做到的，他們的所有身分都是模棱兩可的。虛無僧的感官能力轉移到了自己的尺八上——這是他嘴唇觸碰過的唯一物品，尺八的樂聲是他唯一發出的聲音。尺八是虛無僧最不容置疑的部分：尺八是他的根，就像男人的陰莖一樣。

對虛無僧的性化不僅存在於圖畫中，也出現在重現歌舞伎舞台的圖畫。稻垣つる女畫過一位舞弄虛無僧指偶的年輕女子（圖59）；稻垣つる女被認為是著名的大阪畫家月岡雪鼎的門生，這一假設主要基於其風格的相似性，不過這點尚未完全確定。但若這個假設正確，加上月岡雪鼎於一七八七年以七十七歲高齡去世，那麼稻垣つる女很有可能與江戶的鈴木春信屬於同一時期的人物（這點與畫中那位女人的和服設計一致）[27]。無獨有偶，月岡雪鼎的代表作之一就是一名操縱指偶的女人，雖然那幅畫並沒有情色的元素[28]。

描繪女人操縱人形指偶的想法，也被其他藝術家挪用了。礒田湖龍齋製作了一幅女性圖畫，內容是女性操縱著代表年輕男性的指偶[29]。大約一八〇〇年，喜多川歌麿也製作了一套標題為《操縱對音樂的愛》（音曲恋の操り）的版畫，是九幅性別混合的情侶操弄指偶的圖畫，當中只有一對是舞台上著名的戀人（圖74）。這些人形指偶不僅是玩具，還是指偶操縱者的延伸，男人操縱男性指偶，女人操縱女性指偶，指偶就像是自我的形象或「另我」。

稻垣つる女的圖畫結構則完全不同。首先，她是女人（名字也有「女」字），要「操縱」一個木偶（即喜多川歌麿的「操作」），就要對其施加宰制力量；稻垣つる女顛覆了一般性別控制的規範。但是畫中的女人實際上並沒有操縱指偶，她只是握著而已。畫中的女人是移動的實體，但指偶卻不是，因為她將頭轉向一邊時指偶卻保持靜止。如果她轉身面向指偶，視線該是看進指偶內側。她前臂的大半部插入指偶套中，要保持指偶直立就必須這麼做，而且伸到了指偶正中央。我們也可以想像，女人的手指正在摩擦真人身上的生殖器部位。她似乎意識到了這點，因為她臉上的表情可說是性致盎然，甚至帶有一點情色的滿足

圖74 ────

喜多川歌麿，〈梅川與忠兵衛〉取自《操縱對音樂的愛》系列，彩色木刻版畫，成畫時間約一八〇〇年。

感，這個動作好像搔到了她幻想中的癢處。

我對這幅畫的觀察，就像每一幅露骨的春畫一樣，即無處不是情色元素。我認為，我們也可以在其中發現一種女性真實的聲音，來表達女性的性慾。指偶內部有隻手祕密地操弄著他的「尺八」，而他則無聲地吹奏著他「真正」的尺八。但何者較為真實？這畢竟只是一幅畫中的一個指偶。就優先次序而論，他還不比自己的性器官優先，因為這幅畫的多層意涵，都否決了「尺八」在任何層次上的固定含義。她臉上有種愉悅的神情，而他卻全無表達餘地，什麼也無法透露。稻垣つる女畫中的女人，並沒有操縱著自己心儀、英俊的資產階級男性指偶（如礒田湖龍齋的畫），也不是那種暗示自己是完美的美女（如喜多川歌麿的畫）的畫作。這個指偶既不是她獻出自己身體的對象，也不可能是她的戀人、兄弟、父親或成為未來丈夫的男性。稻垣つる女拒絕表現短暫的顛覆，即這個女人操縱的是實際上控制她的男人類型，也拒絕表現這個女人承擔了社會所認可的自我理想化的角色。相反的，一向扮演控者角色的男性實體完全被抹除，生活中圍繞著她的各種男性元素全消失了。這個女人以規避江戶時代生活社會體系的方式賺錢養活自己；她享受著不正當的性快感之際，絲毫沒有因為與一個根據自己的需求建造的男人暴露在大庭廣眾之下而流露恐懼（虛無僧會「吹」，但不會說話）。她使用了他，而他的快感與她沒有關係。

作為一幅肉筆畫而不是版畫，稻垣つる女的作品一定是受委託創作的。我們尚不清楚藝術家在主題和構圖上有多少自由度，所以，我們還不確切知道這構想究竟來自她本人，還是她的顧客。我們也不清楚顧客是男性還是女性。不過，情況看來確實像是，在浮世繪的系統

媒介中進行練習的一種工具。浮世繪一般被認為是讓男人比女人更容易獲得性滿足，象徵著透過女性滿足男性性慾的一種手段。不過，這幅圖畫似乎更適合讓女性觀賞。稻垣つる女的解決方案非常成功，這個構想再度受到客人青睞，而且有兩幅和這幅幾乎一樣的畫存在[30]。

稻垣つる女畫的女人（與鈴木春信的女人不同）沒有將尺八插入嘴中，因此這裡不帶有口交含義。在江戶情色作品中，真正出現口交的作品很少，很可能是因為把男性器官畫大，把女性嘴巴畫小的習慣，使得口交難以描繪；蓋瑞盧普（Gary Leupp）如此認為，但保羅沙洛（Paul Shalow）則不這麼覺得[31]。某些口交圖像確實是存在的，描繪情色化的女人或男孩把象徵陽具的物體放進嘴裡的圖畫，數量龐大，但尺八只是其中一種物體。

浮世繪中放在人物嘴裡的某些物體，如果經過適當的上色和處理，確實會產生某種排出物：例如尺八的樂聲，或是在其他情況下出現，更像是精液的物質。關於這個主題也有很多圖畫，例如在十八世紀開始流行的吹泡泡遊戲[32]。吹泡泡是兒童的消遣，但描繪婦女吹泡泡的圖畫數量也多到驚人。鈴木春信在一七六〇年代後期畫了一幅；礒田湖龍齋大約在同一時間也使用「柱版」格式畫了一幅[33]。一七八〇年左右，司馬江漢用他早期的鈴木春信風格，畫了一名女子在門廊上吹泡泡的畫，即使他後來打算採用的西方元素畫風也已存在（圖75）。畫中所有女人身旁都有個孩子，但泡泡卻都是為了自己而吹，或者說是為了挑逗男性觀眾而吹。

圖75 ————
鈴木春重《帶孩子吹泡泡的美人》（しやぼん玉を吹く），約一七八〇年的懸掛捲軸，材質為上色絲綢。

司馬江漢畫中，默默地附註了一篇帶有性意涵的文字。雖然這段文字以學術般的筆法，藉由漢字短詩優雅表達，但內容還是具有高度情色性。作者署名丹邱，必定是一七八五年去世的京師儒家學者芥川丹邱：

少婦絳唇吹竹筒
團團飛去舞薰風
兒童窺指翻裙裡
宛見含羞玉頰紅
34

————196

詩中的男童就像許多浮世繪的兒童一樣，性啟蒙相當早熟。但並非男童自己覺得應該這麼做，而是男性觀畫者覺得應該這麼做。成人的性慾——例如丹邱的性慾——被寄託在男童身上。

描繪吹的動作，也可在其他遊戲的畫中見到，例如吹矢（吹箭）。城市裡常有許多吹矢攤位讓人想一試身手。吹矢小屋上掛有一串玩偶，只要箭吹中並成功打下玩偶，就可得到玩偶作為獎品。在江戶，這些是芝神明神社獨有的景象。在陰曆九月之中，多數時間都有大型慶典[35]。吹矢圖畫就像吹泡泡圖畫一樣，它們所描繪的並非市井生活的娛樂，而是帶有更深層的意涵。請看看鈴木春信的吹矢小屋雙聯畫（圖76）：有個女人經營一間吹矢亭，面前有三個客人：一個光頭男孩（看來像是個沙彌）和兩個接近成年的青年（一男一女）。地上散落的數隻箭說明了稍早已經有人嘗試射擊，而有三支箭已經吹中目標。沙彌正在吹另一支箭，另外兩個世俗中人眼中只有彼此。年輕男孩用不雅的動作從箭管的一端透視，然後推進一支箭。他的服裝上飾有五芒星形狀，典出《源氏物語》的50個「源氏香氣」系列之一，即每一章的一個代表；這裡指涉的是「早蕨」章節，發生時間為一月。女孩衣服的設計具有早晨的榮光——她也和男孩一樣，性慾正昂揚；男孩也富有朝氣，但不確定自己是否掌握了吹矢管。這幅作品完全符合新年圖畫該有的樣子（農曆新年較晚結束，以時節來說已經接近春天伊始），最初是作為一七六五年的日曆發行的（後來重新出版，沒有任何標記）。看來只有年輕的沙彌（在江戶傳說中常被認為是最早參與男色的可能人物之一），受過精準的吹矢訓練。

圖 76 ————————
鈴木春信《吹矢小屋》，雙聯畫，多色木版畫，一七六五至七〇年間所作。

圖 77 ————————
北尾重政《吹矢小屋》，為一八〇三年山東京傳之《人間萬事吹矢的》所畫之單色木版畫頁。

鈴木春信展示的獎品
玩偶，屬於標準的吉祥類
型：花馬車，新年戲劇「矢
之根」中研磨箭頭的場景。
但是有時候，這些玩偶常被
更具代表性的玩偶給取代，
或至少是那些有聯想力並有
背景暗示的玩偶所取代，但
這些玩偶嚴格來說應該稱為
「怪物」（化け物）。山東
京傳在一八〇三年寫了一個
幽默故事（由他的美術老師
北尾重政繪製插圖），標題
為《人間萬事吹矢的》（圖
77）。山東京傳指出，他去
了一趟芝神明神社並因此受
到啟發，讓他寫下這本書。
在作者序中，他指出，無論

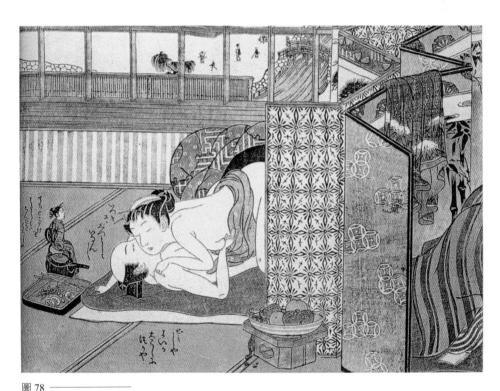

圖 78 ————————————
礒田湖龍齋〈深川地區的戀人〉，取自約一七七〇年《俳諧夫婦真似衛門》的彩色木版畫。

你原本想瞄準什麼物品，最後你總是會吹中比較差的，或者可以說最後掉下來的東西從不是多好的東西，也許攤位老闆會把次級品掛在繩子上來欺騙客人。像是：「你確定自己擊中金時（強壯的男孩），但得到的卻是一隻怪物；你以為跑出來的會是朝日奈（巨人），但卻只是一隻妖精。」他還表示，攤位和人性的奧妙之處有關係：

你會懷疑：就在飛快的箭頭一閃而出的同時，這種差異就出現了。人的內心也有一支箭，前方的目標則是災難和幸福。無論好的、壞的、虛假的和真實的，都是這支箭贏得的娃娃。這就是「三世因果」的意義。擊中十二因緣相連的繩子，真正的收穫就會大量出現。人的生命就隱藏在這轉瞬的閃光中，生命就像是一支六文錢的吹管。36

山東京傳在這本書之中既嘲諷又說教，已無任何空間演繹性愛（他將贏得大獎或微不足道的獎品，與罪惡或美德的回報相比）。但是，他本人是浮世繪版畫師（署名政演），他對那些能讓人消磨平淡日常的情色資源，肯定保持警覺。

吹矢作為一種主題，就像陰莖和大多數的性的象徵一樣，也跨越了異性戀之間和男色的情色。不過男色的詮釋出現在鈴木春信的版畫中，卻帶給觀畫者強烈的感受。江戶最著名的男性妓院之一是「吹矢濱」，顧客可以像玩吹矢一樣，到那裡用自己的管子將箭吹中目標。葺屋町是江戶兩個主要男色區之一（另一個是芳町），儘管用來寫這兩個字的字母是不同的（「葺屋」而不是「吹矢」），但它們都唸作fukiya（ふきや），這樣的諧音是不能忽

視的。葺屋町是最早允許發展歌舞伎的三個地區之一，但到十七世紀末，坐墊上和舞台上的男孩都已經家喻戶曉。一六七五年，井原西鶴將這個故事寫進他的《俳諧讀吟一日千句》之中：

在葺屋町吹起

就算性愛之風就在你想要時

我們會為男孩瘋狂

早上，在劇院 37

把藝人帶出來

給我上酒來，給我女僕來

這是一場夢，一場夢

井原西鶴則使用音標，而不是一般使用的字母，從而掩蓋了兩個fukiya之間的差異，同時融合了地名和吹管之間的差距。

管子具有多種形狀、尺寸和功能。其中一種管子真的可以用來擊發，那就是槍。槍管可以發出帶有致命力量的子彈！但槍枝不是給女人操縱的；拿著槍枝的美女會給人留下奇怪的印象，而且——也許我們可以推測——情色目的也不會成功。槍枝是男性禁臠的一部分，因

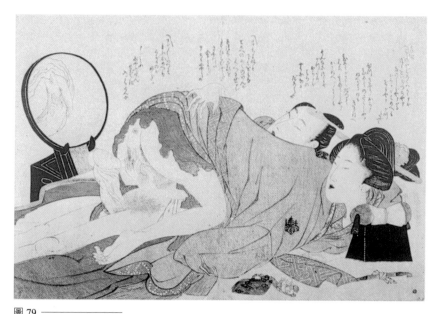

圖 79 ─────────

葛飾北齋《鏡前的戀人》，約一八一〇年，從一本不知名春畫冊分離出來之彩色木版畫頁。

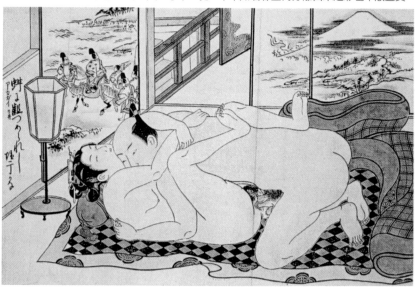

圖 80 ─────────

奧村政信〈《伊勢集》繪畫旁邊的戀人〉，取自約一七三八年的春畫冊《閨之雛形》，手工塗色木版畫頁。

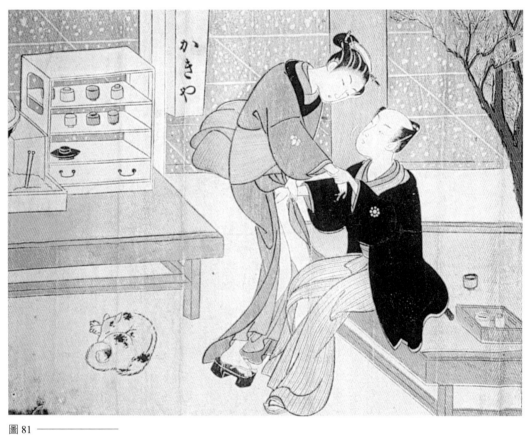

圖 81 ─────────
鈴木春信《阿仙與顧客──春畫版》，一七六五至七〇年作，彩色木版畫。

此在女性沒有慾求的性愛情境時，可能比較適合槍枝的出現。這種類型的圖畫至少存在一幅，是由偉大的情色畫家西川祐信製作的，收錄在他的代表作《男色山路露》（圖86）之中[38]。

槍枝是一種暴力的工具，破壞力太大，無法幸運地存在浮世繪中去對抗性的符碼。也許這就是為什麼除了西川祐信的圖畫之外，它從未被用在畫中的原因。男孩快速將火藥加入槍管內而不是射擊，這減輕了槍枝固有的暴力性，但這種感覺依舊不同於鈴木春信畫中進行類似吹箭任務的男孩。更何況，槍枝也不能塞進嘴裡。

將浮世繪圖畫當作一個整體進行探討時，我並不認為，將任何長形管狀物體都視為陽具符碼是合理的。不過，以上的解讀是合理的。此外我想再提供另外兩項物品，然後外加一道警示。其中一個是玻璃鼓，另一種是菸斗。玻璃鼓又稱Popin或popen，是一種玻璃管，一端張開，一吹就彎曲並封住另一端以發出喀嗒聲。喜多川歌麿在大約一八〇〇年的《婦女人像十品》（已婚婦女的十種面相類型）系列作品（圖87）中，其中一幅帶有玻璃鼓的版畫就顯得很情色。遺憾的是，喜多川歌麿並沒有在原本準備好要題字的捲筒狀空格寫下隻字片語，我們也缺乏關於這是哪種「類型」的資訊——這是該系列作品之中常見的遺漏。但是他確實簽署了「經過認真思考後作畫的面相學家 歌麿」（相觀 歌麿考畫）。這幅畫中的人物屬於淫穢的類型嗎[39]？像玻璃鼓這樣的小裝飾品，常在歡樂的氣氛之下被買來玩耍；人們通常在露天市集上購買，但很快就會丟棄它們。玻璃鼓是給下班時間，也就是充斥著飲酒和做愛的時刻在用的。因此，儘管這幅畫所描繪的是「已婚」婦女，它卻非常適合「浮世」的情色空

間。

不同的文化，在可接受和淫穢的事物周圍劃出不同的界線，但將物體放入口中的作法，通常是受到控制的（儘管實際上的作法各有不同）。菸斗與浮世有很多聯繫，而且菸草可以稱為「傾城草」；由於頂級妓女依賴它來緩解壓力而得名[40]。吉原的忠貞支持者山東京傳是菸具配件商，並經常以此為名簽署他創作的浮世繪，甚至在版畫上描繪他的商店[41]。然而，以江戶為例來看，菸斗似乎並沒有引起性共鳴。也許它們太細，難以和陽具扯上邊，或者單純只是因為它們太常見了。但是在歐洲，菸斗被認為有象徵陽具的意涵（歐式菸管比江戶菸管短且粗，斗鉢也較大，能集中煙霧，適合間歇抽而非不斷地吸抽）。在歐洲許多地方，女性是禁止吸菸斗的──或者，如果女性吸菸斗的話，即是對男子氣概的僭越，並令人聯想到巫術或女同性戀。從俄羅斯歸來的土井津太夫（他的經歷與著名的大黑屋光太夫一樣引人注目）說到十八世紀初，他在聖彼得堡所見的情況，即婦女不抽菸斗。他的編輯大槻玄澤向日本國內的西方人確認了這條評論的準確性，並補了一句：「荷蘭佬已經確認，歐洲沒有一個國家的女人吸菸。」[42]西方異性戀男性似乎覺得，女性吸菸的畫面就像去勢閹割──西方的菸管是用牙齒咬住，而不像江戶菸斗以嘴唇銜著；因為歐洲男性很早以前就有用牙陰道（vagina dentata／帶有牙齒和嘴唇的陰道）的怪癖來折磨自己的想法）。至於雪茄（最後須咀嚼），也從來沒有大量的女性使用者。直到香菸（帶有小小的女性化點綴）出現之後，西方女性才開始大量且公開地吸菸。

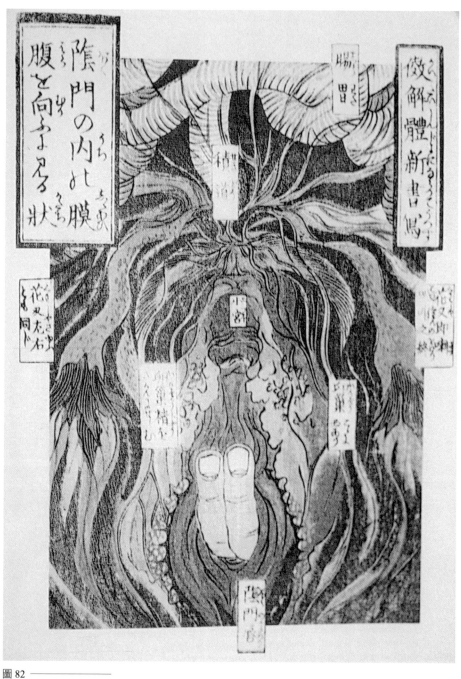

圖 82 ——————
溪齋英泉，抄錄自《解體新書》，收錄於一八三二年其《枕文庫》的彩色木版畫。

圖 83 ───────

歌川國貞〈陰道檢查〉，取自春畫冊《吾妻源氏》的彩色木版頁，約一八三七年。

陰莖和陰道

　　有某些類型的物體，無法在春畫之中起到象徵的作用，原因如果不是該物體內在具備的特定社會領域，就是某些與性慾的外在政治因素相關的問題。值得注意的是，關於「力」的主題相當稀少。不僅是沒有槍，就連大自然的生命形態裡，鮮花和花朵也比參天大樹更受青睞；柔和的波浪比跌宕的瀑布更常見。春畫並沒有歐洲情色中，經常使用的橡木和野薔薇（分別代表陰莖和陰道），甚至連些微的戰爭比喻也沒有，例如在日本廣為人知的明代情色書《花營錦陣》的書名所蘊含的元素[43]。偶爾會出現剛性或粗壯的圖案（例如神社大門的支柱），但是這種情況很少見。一九六三年，三島由紀夫在《午後的曳航》中用鋪滿厚重瓷磚的屋頂比喻陰莖時，採用的正是一種先天論，這在他看來是傳統，但其實是迥異於江戶時代的思想[44]。

　　這個時期用英文所撰寫，最著名的情色作品，是出版於一七四八與四九年間，約翰・克萊蘭德（John Cleland）的《一個愉悅女人的回憶錄》（Memoires of a Woman of Pleasure，也以主角的名字芬妮希爾／Fanny Hill著稱）。作品包含大量的陽具符號，但不變的是，它們全都充滿唯物主義色彩且堅忍不拔：「用具」、「引擎」、「釘子」、「武器」、「短棍」、「破門槌」等。衝突一觸即發，而性就是一場戰爭，而且不是中國式的百花爭鳴，是一場真正的戰爭。克萊蘭德對陰道的隱喻則強調了它的屈從，以及對男性進攻的歡迎（排斥是無用的）：它是一個「停泊處」、一個「住房」、一個「房間」。克萊蘭德的書沒有插

圖，但我們可能會注意到，儘管男性圖像帶來了現成、視覺上的情色對等物體，但女性圖像卻沒有，因為它們是等著被塞滿的空缺。

在歐洲的情色作品中，碩大的陰莖與處女般緊縮的陰道實不相容，使得讀者無法參透它們到底如何可能插入。因此，在歐洲出現了「全制霸」的陰莖的圖像，它太大而無法成功地「入港」，女性只能向其致敬。奧伯利‧比亞茲萊（Aubrey Beardsley）大約在一八九六年創作，但未出版的《利西翠妲》（Lysistrata）系列畫，其中一幅〈阿多拉莫斯〉（Adoramus）可謂名符其實（Adoramus＝我們讚頌祢）；畫中女人的陰道絕對容納不下眼前的陰莖，她只好屈膝親吻這與她不相配的物體（圖88）。畫中男人做作的外觀，還增加了另一層厭女感：他被自己根本不想要的東西，當作神來膜拜。

春畫和浮世繪的其他圖畫，在三個方面，與我認為的現代歐洲早期情色典範不同。首先，即使春畫中的陰莖被描繪得又大又硬，但它與其他柔軟的象徵符號有關聯，進而得到緩解。實際上，我們不妨說，在春畫裡發現的許多象徵意義的目的在於柔化陰莖。第二，春畫中的陰道在力量和大小上與陰莖相等，但在克萊蘭德的描述中，女性則被「掰開」和「撐裂」。第三，春畫還創造了陰道符號的視覺範圍，因此女性器官不僅僅是惰性、無生氣的皮囊而已。

性器官尺寸過大是春畫的一個特徵，但並非所有的性器官都描繪得同樣巨大。接近真實尺寸的性器官的確存在，主要出現在年輕人或非常年長的人身上（見圖23、26）。春畫煽動了成年男性的幻想，他希望想像自己擁有比年輕男人更巨大的性器，以彌補自己與後者在性

圖84 ————————

鈴木春信〈高野の玉川〉，一七六五至七〇年的《六玉川》系列彩色木版畫。

圖 85 ————————
鳥居清滿〈戀人用鏡子〉，取自一本無標題春畫冊，彩色木版插圖（約一七六五年）。

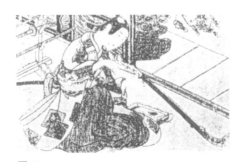

圖 86 ————————
西川祐信〈帶槍的武士青年〉，取自一七三〇
年代《男色山路露》南海山人（或西川祐信）
著，黑白木版畫。

能力和持久力上的差距，並與年老昏聵
的形象保持安全距離。實際上，幾乎沒
有確實證據表明江戶時代的女性對陰莖
尺寸有所迷戀，甚至也找不到男性對自
身性器大小的迷戀證據，而男性似乎也
從未將其視為驕傲的來源。男孩子乃是
根據他們的「菊花座」被租用，而不是
根據他們的陰莖尺寸。一七五五年，有個

圖87 ────────
喜多川歌麿〈吹泡泡的女人〉（ポペンを吹く女），取自約一八〇〇年《婦女人像十品》系列，彩色木版畫。

不知名的浮世故事確實評論了演員兼男妓峯之丞的巨大陰莖，其尺寸被稱為「與年輕演員的才華相稱」，但這樣的評論幾乎可說是獨一無二的。[45]

還有一幅版畫因其生殖器象徵意義而值得詳細研究。喜多川歌麿約於一七八八年完成了一組春畫集《歌枕》，其中一幅畫的是一對擁抱中的夫婦，但幾乎無法從畫面中看到性行為，所有淫穢的光輝都被轉至周圍物體上；這幅圖是表現「正常」浮世繪圖畫和情色圖畫之間重疊程度的眾多圖畫之一（圖60）。兩人衣著精緻輕巧，左側布紗上的圓點非常漂亮。夫妻倆的身體往前靠，他們身後的風景幾乎看不見。我們可以觀察到一些物品，右邊有兩個疊起來的杯子和一瓶清酒，以及一個碗。杯子常見於春畫之中，以表明情侶引酒起誓，而且堆疊是杯子存放的方式。但是，這對夫婦的姿勢值得一提——其中一人趴在另一人的身上，一條「腿」插入對方

的「腿彎」。情色圖畫中，各種碗都很常見，因為碗的形狀可以被塑形、做得像陰道。讓我們先停下來思考一個例子，然後再回來探討喜多川歌麿的畫。礒田湖龍齋描繪一名年輕武士在路邊攤停下來喝茶，有一個謙恭的女人服侍他。女人對茶杯的處理暗示了雙方達成默契，即將進入下一階段，開始進一步熟悉彼此（圖89）。這幅版畫是《今樣人倫八景》（八種現代道德觀）八張圖中的一張；就像鈴木春信的《風流座敷八景》（見圖55）一樣，《今樣人倫八景》模仿了經典的「瀟湘八景」；而這幅畫題為「漁村夕照」，也就是八景的最後一個。「今樣人倫」（現代道德觀）畫出了相當開放的性行為的可能性，尤其是在下班的傍晚時分——至少對男人來說的確如此（女人還在工作）——而鄉下地區的女人很容易被唬住。

男人輕柔地接下杯子，但是他的真實意圖是藉此試圖進入陰道；在圖畫中我們可以看到陰道很樂意接納他，因為現在她的臉頰呈「夕照的緋紅」。

圖88 ————————
約一八九六年繪製的〈阿多拉莫斯〉是奧伯利・比亞茲萊為《利西翠妲》所繪之未出版圖畫。

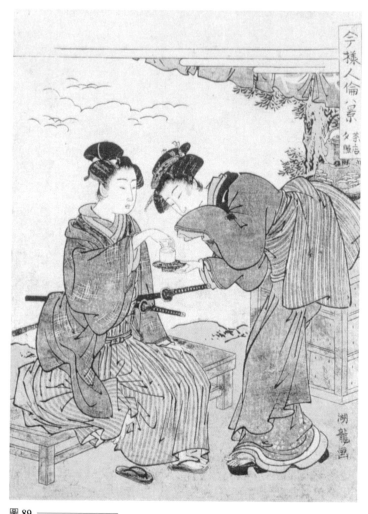

圖 89 ─────────

礒田湖龍齋〈茶店夕照〉，取自《今樣人倫八景》系列的彩色木版畫，完成
於一七七〇年代。

讓我們回到喜多川歌麿的畫。他的畫展示了更多東西；堆疊的杯子前有個碗，裡頭有一個蛤殼。現在，「碗」如果受到男性惡意的對待，它擁有糾正對方的手段，因為打開的蛤殼是對男性的一種警告。從男人的扇子上我們很清楚看到一段詩文，是由筆名宿屋飯盛的石川雅望所寫：

鷸飛不起來

秋天的傍晚

緊緊被夾住

瞧他的鳥嘴

在那個蛤裡 46

礒田湖龍齋的畫暗示了女人動不動就引起男人的慾求，這種武士剝削地位較低的女服務生的關係，實屬不平等。喜多川歌麿的畫則展示女人與男人具有同等的力量。蛤殼可以剝奪鷸鳥的自由，並阻止其伸向內部獲取肉體。兩者是對等的符號（如果還有其他東西施予陰道更大力量的話）。但是蛤殼是打開的，大致上仍可說是對鷸鳥保持開放。可以抗衡象徵陰道的蛤（鷸鳥已消失的前提下）的唯一物體，便是紙扇，它或多或少會隨著男人的陰莖移動位置。

袖子和柔軟性

若干圖畫顯示了強大的陰道圖像。但是，讓陰莖與陰道平等的，不是讓陰道更強壯，而是讓陰莖變得脆弱，將其「降級」到和傳言中的陰道一樣隱蔽、屏弱。

象徵陰道最常見的標誌不是蛤，甚至也不是碗或茶杯，而是較滑順彎曲的袖子。袖子與性的聯繫很緊密，因為脫下和服時袖口變寬，留下了誘人的洞口，許多春畫對此有所暗示（見圖13、45）。在上面的第三章中，我們已經討論過布料，但是在布料的修辭方面，袖子具有特殊的意義。自古以來，袖子就是氾濫的情感爆發的對象，「把某人的袖子弄濕」（袖を濡らす）的說法道盡了日本古典故事中狂喜的頂點。女性的袖子從封閉的宮廷馬車中拖曳而出，在這種穿衣習慣結束後的很長一段時間，仍表現在文學和繪畫中，而且袖子常是找出一個人隱藏的身分和品味的唯一線索：一個人藉由袖子認識另一個女人。「這是誰的袖子？」的繪畫體裁延續了這樣的神話，也就是它們最具有啟發性的部分──但這種體裁並不叫做「誰的袖屏風？」（見圖53）。手淫者會將服裝的袖子套在臉部附近（見圖4）。女性的袖子長度說明表明能否與她性交，因為結婚後女性會改穿短袖和服，長袖和服則不再使用。

中世紀開始，人們就使用蘑菇象徵陽具的情色象徵和袖子的柔軟度可說不相上下。它的形狀像帶有巨大龜頭的陰莖，但很容易被壓扁，人們很難想像它在十八世紀歐洲的象徵體系中能生存下來。蘑菇具備田園風情，所以在浮世繪充滿附庸風雅的風氣下很少被使用。但是它出現在性愛的脈絡中，所表現出的更粗魯能量是被接受的；蘑菇圖案在男性衣飾用。

的配件雕刻「根付」中很常見，男性會將其插入腰帶以固定懸掛的印袋。在川柳中，蘑菇則是與採蘑菇慶典有關的陽具符號。這項儀式多由鄉村民眾參與，但後來被地位較高的女士模仿，其中包括幕府將軍後宮（大奧）的成員；她們會在江戶城堡範圍內，仔細搜索專為她們放好的蘑菇[47]。在京師，也就是這項習俗的發源地，搜尋蘑菇的活動主要聚集地是在稻荷山，因此我們能看到以下幾則川柳提到這座山：

稻荷山

這名字可能更適合

男人山

或是，

哎喲我的天

連新娘都拔不起

那座稻荷山

還有一則川柳提到一個有趣的女性化故事，一名男術士在看到女人大腿曼妙曲線後失去了法力……

圖90 ————————
佚名〈飛鳥山的戀人〉（現代審查版），單色木版畫頁，出自一七九四年古川古松軒《江戶名所圖會》。

一座稲荷山
因為女仙人
力量消失了
48

另一個象徵是雨傘，它也符合人們對龜頭大過陰莖桿的偏好。雨傘具有勃起的狀態，但就像扇子一樣，它們很容易斷裂。雨傘在春畫裡可說非常頻繁地出現。地理學家兼情色作家古川古松軒（又號黃薇山人）將其收錄在戲仿的江戶旅遊指南中，每個站點都成為性愛的場所。飛鳥山以櫻花樹聞名，一對情侶用一把雨傘來保護自己免受花瓣掉落之苦；男人插入，女人愛撫著雨傘的形狀（圖90）。圖片上唯一的文字是女人的聲音：「哦，哦，大～大感謝！」性交產生的震撼感（生殖器由於現代審查的緣

故已遭刪除）還蕩漾在碑石和樹幹上，但卻在傘下柔嫩化了。雨傘是誰的並不重要（這是春畫平等主義神話的另一個面相），陰莖甚至還沒有勃起。當然，無論是露骨的情色作品還是浮世繪的「正常」圖畫（圖91），撥弄、愛撫或緊緊抓住打開或闔上的雨傘的女人，所在多有。

井原西鶴在一六八五年的《西鶴諸國故事》中，收納一則標題為「雨傘神諭」（傘の御託宣）的故事。太陽神（這位太陽神不是女神；日本傳說中的太陽神是女神）接管並持有了一把雨傘，而且要求一個女人當祭品：

「既然是上帝的旨意，我準備為村民站出來接受這一切。」[49]

健壯的年輕女人們流下了眼淚，不情願地哭訴道：「我們珍惜生命。」她們並沒有留意這神靈選擇表現出來的樣態。村子裡有個好色的寡婦聽到年輕女人們大興哀嘆時，悠悠地說：

但就連這把出人意表的殘酷雨傘，對寡婦受到壓抑且難耐的性慾，也多少感到害怕。因此，「儘管她在神聖的地方度過一整夜，但完全沒有東西找上她。她對此相當生氣。」寡婦隨後衝入內殿、抓起雨傘，大吼道：「這麼說，祢的身體對我沒興趣？」然後沮喪地將其撕爛，把碎屑扔在地板上。雨傘也許有些怪異（日本神話中有一種幽靈名為唐傘小僧），但它們無法持續造成惡性傷害，也無防禦能力。

圖 91 ——————
鈴木春信《茨城》，約一七六七至七八年間所作，彩色木刻版畫。

劍

我一直主張，春畫投射出一種非暴力、兩情相悅的性愛形象，因此我必須考慮劍的重要性──因為劍和槍一樣，都是暴力的工具。它也是專屬於男性和特定階級的物品。那麼，劍在我所提出的圖畫類型中又是扮演什麼角色？在較早的情色作品中，劍象徵了暴力的、性交的侵入，陰莖的推進被比喻為劍的突刺。在前面提過的《芬妮希爾》和在阿拉伯寓言故事《一千零一夜》中，劍的意象都被反覆使用。在日本也不例外，例如宗長於一五二三年撰寫的詩就有以下內容：

與我過從甚密的男孩
並沒有回報（我的情感）
我想做點改變，抓住他，一擊刺入
（神仙般的青年）切特伽（Cetaka）也長成了
比我還寂寞被動的男孩
可是我的身體也
在愛的絕望中嚮往著 50

詩中沒有提到刀劍。最近，蓋瑞盧普再度使用了唐納德‧基恩（Donald Keene）

一九七七年隨心所欲的譯文，該文將下面關鍵的句子演繹為：「我想刺入我的劍／並因此而死。」[51]這無助於正確理解這段詩文；但實際上，宗長的隱喻是相當微弱的。而且，宗長本身是一名和尚而且不是劍士。當然，這裡更沒有任何與雪赫拉莎德（Sheherazade，一千零一夜主人公）所說的「用你的劍穿刺我」相近的意涵。

如第二章所述，企圖在春畫中重現內戰的歷史場景，展現全副武裝正在做愛的戰士，但在春畫描繪的當代，這點卻沒有體現（見圖22、45）。到了江戶時代，劍很少從刀鞘上拔出，反而變成一種裝飾；它是累贅的，幾乎沒有意義可言。我曾在別處討論過「時代錯誤的切割」，以及劍與承平時期，在男性身分之間充滿問題的關聯[52]。這裡雖沒有重申論點的必要，但應該指出的是，在江戶春畫之中，劍總是完好地收進劍鞘，只露出劍柄而非露出鋒芒、朝向伴侶，劍造成傷害的能力也進而遭到剝奪。男性戴上劍時，刀刃就指向後方，遠離對話者並且消失在視線裡，只有劍柄才能在視覺上進行侵入。因此，具有意義的是劍柄。唯有當畫中描繪的人物鬆開劍，並在發生性行為之前將劍移走，情況才會改變。女人拿傘的方式則與持劍的方式相同。刀柄好握，觸感舒適；它不但不能切割，實際上反而能預防割傷。藝術家只要稍微展現巧思，就可以使勃起的陰莖與劍柄指向一致──而且兩者還具有相同的向量和尺寸。儘管劍在春畫中可能是一個象徵陽具的符號，但其實並非如此。

伍

春畫的視域體系

對於一些江戶時代的人來說，無論走到哪僕人就跟到哪，是共同的經驗。這也是較多數的人必須遵循的集體經驗。但這兩個類別並非互斥，因為較高級的僕人也有自己的下屬，甚至「武士」一詞也來自動詞「侍う」（待命）。在十八世紀，「隱私」的觀念也尚未出現，看見與被看見本質上是一種交易，而且使用一種與今日相異的貨幣進行支付。人越富裕，就越不可能發現眼界以外的空間，或是聽見他人的聲音。因為富人做任何事情都有人陪，但卻無法單獨行事，至於窮人則可以在人群中花掉自己的微薄薪水。

觀看和等待

僕人進入廳室時，不會發出任何信號；即使他們預期會看到、聽到或聞到主子的最私人的活動。葛飾北齋曾以一種罕見的諷刺性觀點，描繪武士在排泄，而僕人在外等候挖著鼻孔的情況[1]。僕人得到足夠的信任，不會洩露可能損害主人尊嚴的事情，但是我們今天希望私下進行的多數生理活動，在當時並不會招來有色眼光或令人尷尬。那麼性愛呢？看見或偷窺的權術又是什麼？誰是偷窺者，誰又是被偷窺者？建築和場所的現實，又如何與情色作品建立的補償性視覺世界相互吻合？

「僕人的生活」並非單一、同質的，但是它有集體的神話。僕人想像自己的主子是愚蠢的，就跟歌舞伎和莫里哀（Molière）作品表現的一樣；主子則想像僕人愛他們。事實是，幾乎沒有主子考慮過他們的僕人，而且江戶文學家的日記和筆記中也沒有提到僕人，作為讀者，我們還比較有機會了解主子家裡的擺設或藝術品的細節，而不是他們屬下的名字。不

過，我們現在要看的，就是這些近代早期的事實和虛構故事涉及性愛圖畫範疇所蘊含的意義。

主人捏造出一套僕人為了自己不辭辛勞、心甘情願刻苦堅忍的神話，並在性愛的情境得到最大體現──主人在室內縱慾時，僕人就得堅忍地在外面等候著，這已成為一種固定的形象。至於僕人的回應，在《唐・喬凡尼》（Don Giovanni）中萊波雷洛（Leporello）所唱的詠嘆調，是我所發現最貼切也最豐富的。這首詠嘆調的首映處在距離日本相當遙遠的布拉格，但時間與我們現在所談的時代相同（一七八九年，也就是寬政時代的第一年）：

我不分晝夜

為一個毫不在乎的人工作

我得忍受風吹雨打

吃得很糟，難以入眠

我想成為一個有能力的人

不想再當僕人了

當個優雅的紳士！

和裡面那漂亮的女人一起

但我卻得持續看門！2

從主子的角度來說，故事的呈現方式有所不同，以下有一些日本的例子。通常，這類故事會添加一些「男色」來證明無私侍勤的合理性，例如主人選擇相信他的僕人不僅甘願在外等候，而且還因為對主子有肉體之愛，因此將自己的渴望轉移到主子的（女性）配偶身上。

與萊波雷洛不同之處在於，僕人預期被擁抱的對象是男主人而不是女主人。有個家喻戶曉的故事是十六世紀末的「太閤」豐臣秀吉，他仍是織田信長的家僕時，叫作藤吉郎。他曾說，當主人和女人溫存時，即使在雪地裡等候，身體不敵寒氣，仍要用垂死身體餘熱幫主子的草鞋保持溫暖，直至凍死[3]。僕役的奉獻和性愛的嚮往相結合。在整個江戶時代，添加在武士忠誠上的情色元素仍然很普遍；家僕時期的豐臣秀吉，在他的正統傳記中裡都有記載，例如一七九七年至一八〇二年的《繪本太閤記》（這本書對浮世及其治安有重大影響，請參閱第六章）[4]。其他類似故事也出現在《葉隱》和《男色大鑑》中。下總生實城的年輕藩主酒井忠勝，也上演過類似的犧牲奉獻事蹟。他曾在第三任幕府將軍德川家光門下服役[5]，當時的他也用自己的身體替德川家光的鞋子保持溫暖，並把鞋子當成他（尚）無法掌握的主子的身體來擁抱——後來酒井忠勝成了德川家光的朋友兼顧問，並成為長老委員會「老中」的成員。

可靠家臣隨侍在側，導致了性的濫用。下面這首川柳證實了性剝削的期望，這種期望對其中一方來說，比對另一方還要有趣。

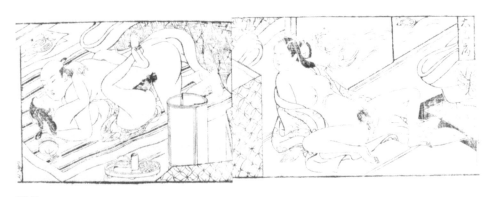

圖 92
西川祐信〈女僕〉，單色木版畫，取自約一七二〇年的《枕本太平記》。

少爺晚上「崇拜」她
白天卻對她
大呼小叫的 6

在室外等候，不一定表示完全看不到或聽不到室內所發生的事情，因為木製建築無法隔音，而且縫隙也提供了窺視的機會（西方建築以磚塊或石頭建成，這種建材幾乎不比鑰匙孔能帶來更多偷窺的機會。實際上，鑰匙孔在很多方面都可以作為歐洲情色的進入點）。外頭的僕人正在窺視屋內的性行為，並以手淫回應，經常成為圖像主題（圖92）。夫婦若使用春畫作為前戲，可能會喜歡這種圖畫，認為他們的特權行為是別人的幻想而非圖畫更使他們欣喜。但還有另一個可能性：日本情色影片的製作目的，是為那些習慣性持續等待的人提供一點調劑。基於這個原因，可能還會發生開門並邀請侍者一同玩樂的場景，也有可能夫婦當中其中一人先行入睡，而意猶未盡的另一人則召喚外頭的人入內繼續享樂。不管等待的僕人是否都「用一隻手」看書，偷窺是春畫的一個反覆出現的主題。在這裡，偷

圖93 ————
菱川師宣〈障子越〉，取自一六七九年《愛的祕密之
四十八種體位》，單色木版畫。

窺被當作刺激自慰的手段而引入。

一六七九年，《愛的祕密之四十八種體位》（圖93）之中出現了一種所謂「障子越」即「穿越屏風」的性愛體位。文字中寫道：「屏風很硬又牢固，能阻止愛的行為，所以請祕密嘗試這種性愛姿勢。」如果人們真的付諸實行，那將是一種表達外面的人想要進入的幻想，甚至可說是涉及偷窺癖的一種違法行為。畫中的情侶既合又離，既被拒絕又獲允許，既沮喪又滿足。這個幻想似乎帶有較多的自慰意涵，而不是性交意涵。我們不確定菱川師宣的畫是否提供性愛技巧的實際指導，或是提供情色圖像所帶來的較為正常的刺激，但屏風上的裂縫恰好適合陰莖，也恰好適合眼睛。

淫樂場所也適合偷窺，因為妓院的建築結構類似一般家庭，這類建築裝潢在視覺和聽覺上都未加以封閉，也沒有採取太多特別措施將情侶與他人隔離。頂級的場所倒是擁有完全私人的房間，最高等級的妓女的定義，是有自己的套房；但就

現代意義而言，這些套房並不是真正的「私人」房間。戲劇和小說中充斥著人們與妓女歡快時，被其他人偷看或偷聽的情節，這在淫樂場所中可謂相當正常。人們起了窺探的念頭，偷窺又增強了刺激感。這些可能性全都出現在情色圖像之中。

在一些較小的妓院或無牌區，房間是共享的，中間只有一個折疊式屏風。沒有證據表明人們認為這樣有什麼問題。礒田湖龍齋約一七七〇年所作的春畫書中，出現了這樣的房間（圖78）。畫中有一個女性迷你人偶；由於它在偷窺行為架構中扮演明顯的角色，我們之後會再回頭討論這個女性人偶，但這裡請先注意屏風。通常，一張屏風就足以隔出一個空間，而且僅需在屏風的其中一側進行裝飾，就能創造前與後的空間層次。這張圖畫裡，兩張屏風背對背放置，帶有裝飾的那一側從兩邊向外顯示，讓空間達到平整。這是必要的，右邊有一疊紙巾，且被褥下方有看似膝蓋的東西，因此左右看起來都各有一對情侶。窗外的景色是一條溪流和一座橋，表明這裡不是吉原，而可能是較低等級、法外的深川區，深川不是一流的地方。另外，建築本身是兩層樓大宅，並不是最端正的建築類型；屏風品質很好，雙層被墊帶有豪華的紅色布套。共用房間並不必然是預算拮据所造成的結果，也有可能構成情侶的慾望體系的一部分，營造出一種看見和被看見的感覺，或是想要以一個人的價錢獲得兩個（或三個）伴侶的享受。

歷史上的「第三人」

在春畫恆久存在的神話裡，有著幫助讀者處理自己獨自一人時的符號體系，這種情況下，他們有的只有自己的手。這些符號能用現實條件玩遊戲，並將真相接到非現實之中。春畫，添加了屏風後面（可能）存在其他東西，或是因某人的性行為將引發外人騷動的可能性，進而加強了性愛的張力；性愛張力（對手淫者來說）通常是需要一點協助，才能得到的。春畫，在看到和被看見之間游移，巧妙地避免在誰是偷窺者或被偷窺者，以及角色是否固定等議題上面選邊站。

有時，要評估春畫的觀畫者，是否能認同圖畫空間裡觀察他人行為的人或是被觀察者，是非常困難的。男性和女性觀眾的反應可能有所不同，同時各方的階級和地位也會造成影響。任何一張圖畫都可能以多種方式使用，但藝術家必須找出並商定種種可能性，他們必須知道圖畫的市場在哪裡，並做出可對應的構圖，並隨時留下想像空間，好讓這本書在不同的社會階層、年齡層甚至性別之間流傳。

處理（或規避）這些問題的一種方法是，不讓圖畫中第三人以僕人的身分登場，而改以某種替代者的形式，重新安插在圖畫中。藝術家可以藉由將視角投向其他非人類或類人動物的形式，幫每位閱覽者提供進入圖畫的入口。相關的嘗試與實驗相當多，其中一個有趣的案例是葛飾北齋，為一本不知名書籍所繪的插圖。圖畫中的額外元素，包括鏡子和男人的個人物品——菸斗、菸袋和刻有幸運之神布袋和尚形狀的根付（插圖79、94）。這些東西不但沒

圖94 ———

葛飾北齋《鏡前的戀人》一畫的局部（原圖參見圖79）。

被棄置一旁，反而在圖畫正下方得到凸顯，恰好在讀者視線可以捕捉到的地方。葛飾北齋的畫顯示這對情侶相當英俊、時尚，很少有觀畫者自認外貌不輸這對情侶。葛飾北齋在這對情侶身上展現的是社會地位和性行為兩者的極度成熟，可能使觀畫者自慚形穢。但觀賞這幅畫的切入點還是存在的，那就是布袋和尚晶亮的視角。在許多文化的情色傳統中，都有與性交者處於不同高度，但卻有一同存在繪畫構圖中的次要、不動的人物。皮埃特羅・阿雷蒂諾（Pietro Aretino）書中的插圖，出現了凝視著的（且無陰莖的）胸像，就展現出類似的結果（見圖42）。但是葛飾北齋的圖畫值得我們進一步關注，因為它還展示了巧妙的視線配置。

布袋和尚的位置，是讓它的視線由右向左看（東北亞書籍固有的右翻書）。這也是觀畫者的視線投射方向，因為他或她會翻閱（這不是單頁版畫）本書，並翻過前一頁才來到這一頁。但是布袋看到了什麼?他的目光並未停在性行為本身，畢竟性交過程似乎被較近的女人雙腿遮擋；他其實是窺視著鏡子中的倒影。正如我們之後將看到的，鏡像具有多層次的意義，但這裡我們該注意的是，鏡子如何被用來建立在布袋和尚與北齋的圖畫觀看者之間的相

似之處，畢竟後者也看不到「真實」的性愛，只看到圖畫中的反映。如果布袋和尚與觀畫者用鏡像反射來解決問題，那麼在鏡前看著自己的那對情侶也是如此。鏡子的圖像非常吸引人，這對情侶的注意力完全被鏡子牽走，他們真實的、交纏的性器反而沒那麼有趣。如果這種鏡像反映，足以滿足他們性快感的需求，那麼北齋的讀者也同樣大感滿足。

春畫廣泛使用這種「介於中間」的人物，這些人物雖然不是人類，但幾乎等於人類，他們會觀察正在發生的事情。圖畫中的彩繪屏風上面通常都帶有人物，而且與第三章中討論的畫中畫一樣，人形或類人形被用來擴大春畫的領域，它們藉此增加了視覺上的複雜性。這些圖畫複製了真實的室內裝飾，因此往往包含一些歷史題材，例如房間中常見的「竹林七賢」或「李白」。但是它們出現在那裡不僅為了捕捉現實，還是為了增加視角（見圖19，50至52）。奧村政信於一七三八年左右創作的《閨之雛形》的屏風上描繪了在原業平像。在原業平是「岩杜鵑」詩句的受文對象，當時已經成年，在《伊勢物語》的故事中敘述了他那著名的「流亡東方」，經過富士山的故事（圖80）：在原業平被逐出首都被迫流浪，來到武藏野。《伊勢物語》中並沒有直接提到在原業平，只以「那個男人」稱呼，但將他讀作故事主人公已經成為傳統。他是古典文學的最偉大戀人之一，並且追求各種性向的戀愛。到了江戶時代，他被放逐而浪跡天涯的行為，被理解為性愛運動或「肉體朝聖」（色修行）。他和他的同伴凝視富士山的雄偉頂峰，而且這是一次性愛、非地理的探索。在原業平的史蹟對江戶時代的性行為至關重要，特別是因為武藏野是江戶建城之地。奧村政信讓「流亡東方」的畫待在房間的角落，占據了三扇滑門；有一道門板打開了四分之三，但儘管如此，富士山稜線

與海岸線一樣完美地融合在一起。奧村政信讓觀眾既能欣賞富士山和下面的湖泊，也能透過一道開口欣賞另一種風景；這個開口暴露了隔壁帶有另一屏風的房間的「真實」空間（但裡面的主體卻被謹慎地略過了）。通常，在隔壁房間中，會有一個潛伏的偷窺者或竊聽者與我們一搭一唱。但奧村政信藉著打開屏風，破壞了在原業平空間的完整性，人們的目光被屏風切開；若想看到富士山，目光就得穿越一個洞，結果目光就很自然地落入凸顯了圖畫的撕裂感；儘管這樣的構圖可能不甚合理，但在原業平的目光在達到富士山之前，必定會先落在俯臥的那對情侶身上，這才是他真正看著的地方，和我們一樣。

《伊勢物語》（請不要與《伊勢集》搞混了）是春畫的「畫中畫」常見素材來源。

另一個例子，是杉村治兵衛的一本無標題的書（成書時間約為一六八四年），其中有個懸掛的捲軸帶有相同的情節（圖95）——無性別的旅行者（他們應該是男性，但看上去卻是女性）懸在一名沉睡的

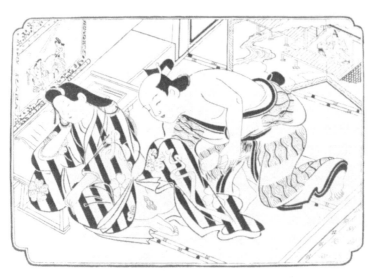

圖95 ─────
杉村治兵衛〈勃起的男人靠近沉睡的女人〉，單色木版畫，
取自約一六八四年，無標題的春畫冊。

女人頭頂，而女人的裙子已經掀開（之後我們會對這挨近女人身體的男性角色進行分析）。

看著她的人物，是畫在屏風上，將房間與右邊空間分開，彬彬有禮的人物。該名男子坐在宮

殿中，旁有小溪流過，這男子顯然就是愛著「住在宮殿西側的人」的男子，也就是在原業

平。這一段落是《伊勢物語》中令人難以忘懷的段落，其中有一首特別的詩：

是以前的身體

可是我的身體

昔日的春天

但春天卻是

月亮在這裡 7

男子是這棟現已荒廢的宮殿中唯一的身體女人已經死了；男人不斷啜泣直至天明。江戶時代的觀畫者，肯定不會錯過杉村治兵衛畫中的兩個參考點。這兩個場景不僅透過它們的共同點連接在一起，而且還更直接的在月亮圖形的邏輯中聯繫起來：顯示在「宮殿西側」上方的月亮被轉移到另一個故事中——就故事真實性而言，這個安排是不正確的，因為這群旅行者通過富士山的時間是白天（故事的結尾據說是夜晚降臨時分）。月亮的登場，阻撓了圖畫空間的隔離。杉村治兵衛的繪畫命令這兩個場景進行對話，這個對話跨越了熟睡的女體，並將觀眾帶入其中，而在這個世界中，凝視的本體可以跨越彼此的界限。熟睡女人的陰道指向

房間的一角，該角落被圖畫的邊框一分為二，為閱覽者的窺視提供切入點。

這張圖的複雜性不止於此。這位熟睡中的女人可能影射「宮殿西側」那個身體正發生變化的人，但她很自然，甚至完全符合《伊勢物語》的故事描述：據說，在原業平由於調戲巫女而被迫流亡，在色誘事件發生後巫女給他寄上一首詩：

我睡著了還是醒著？ 8

這是一場夢嗎？

我想不出結果，

還是我去找過你了？

你曾來過了嗎？

他寫下的回答也同樣模稜兩可。也許這個女人幻想著做愛，也許幻想著與在原業平發生性關係，或者她正在享受嗜睡帶來的結果。在原業平是大眾情人，任何人都可以想像自己與他在一起。這正是鳥文齋榮之的一幅肉筆畫主題——眾所周知鳥文齋榮之最愛畫這個主題，這個主題出現在他多本作品中。9。這幅畫展示了一名女人在閱讀《伊勢物語》時打瞌睡，她手裡拿著一冊《伊勢物語》，手肘下方則是裝著《伊勢物語》其他冊的盒子（圖96）；頭頂的泡泡說明了她正作著的夢，我們看到她希望自己身處在故事的第十二集，也就是在原業平在武藏野綁架了一位女子的故事（我們看到手持火把的士兵正在追捕他們）10。《伊勢物

235 —— 伍

圖96————
鳥文齋榮之《夢見伊勢物語的
女人》，成畫時間約於一八
〇〇年，懸掛卷軸，材質為上
色與鍍金絲綢。

語》的故事並不露骨，但在這個女人夢裡，她的性慾暴衝，在高高的草叢裡與在原業平交媾。菱川師宣在他以猥褻手法重現《伊勢物語》（與《源氏物語》）時，將這一場面定調為徹頭徹尾的性愛場面，其畫作可能與鳥文齋榮之一六八四年的作品（圖97）同一年出版。至於鳥文齋榮之在他繪於一六八七年，那引人入勝的《性愛生肖枕繪》中的插圖，也暗示以這種方式裝飾的屏風可能是在預先安排的性愛場所建立的；一個水一樣的女人和一個木頭般的男人交媾（圖98）。

談到這裡，我們可能有點偏離了偷窺癖的主題。但是，窺視和被窺視都有很多種不同形式。在杉村治兵衛的第一張圖畫中，女人似乎一定會受到驚嚇，一名男子在她正酣眠時憑空出現，挺著陰莖準備插入（見圖95）。杉村治兵衛模仿「宮殿西側」的情人的視線，但他可能會提及另一幅肉筆畫，上面出現在原業平的馬，但馬兒上並沒有人。這難道是當代的在原業平，被這女人從坐騎上拉下，拖進現在嗎？《伊勢物語》圖畫的兩個空間處於對話狀態，

————236

圖 97
菱川師宣〈《伊勢物語》
的〈武藏野〉春畫版〉，
約於一六八四年創作，
《伊勢源氏色紙》（現
代標題），單色木版畫
頁。

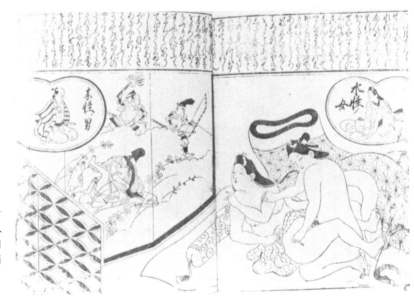

圖 98
杉村治兵衛〈水性女人
與木性男人〉，取自
一六八七年《性愛生肖
枕繪》的單色木版畫；
作者佚名。

但似乎也已湧入圖畫本身。這讓圖畫使用者的幻想具備正當性，也想像自己進入了圖畫（並進入了女人）。

整個江戶時代，這種對《伊勢物語》的嬉鬧與重新詮釋一直很流行，因為它是完美的調解作品。整個故事不僅是看似在夢中發生性愛接觸的結果，而且（通常）還是用現在時態寫成的。《伊勢物語》處於垂直的時間軸，並存在於平面的維度之中。藉由《伊勢物語》，歷史遇見了現在，時間突然變得同步，新與舊相互注視著。杉村治兵衛的第二張圖畫——也許其實是菱川師宣的圖畫——出現在一六八四年，即井原西鶴非常成功地以當代觀點詮釋《伊勢物語》，並以《好色一代男》為題出版作品的兩年以後。井原西鶴書中結尾寫道，復活的在原業平（書中稱為世之介＝世界的男人）離開日本，駛向只有女人存在的「女護島」，這是個野蠻男性夢寐以求的淫慾世界，就像《伊勢物語》提供女性的夢幻世界一樣。井原西鶴清楚地交代自己的作品和《伊勢物語》的關聯，因為世之介啟航時，除了三百本《伊勢物語》、假陽具、擦拭草紙和大量春畫之外，沒攜帶多少其他東西。[11]

情色畫家在嬉鬧圖畫的室內裝飾層次時，可以攪亂觀畫者和圖畫本身之間的界線。觀眾完全被玩弄於股掌之間，一頭霧水。寺澤昌次的《綾のおだ卷》的頁面上已經出現過類似的狂想，我認為這是嬉鬧不同視角，來迎合不同的情趣（見圖11）。滑門後面的那對夫婦，已經聽到了男孩在該練習唱歌的時間，卻在做別的事情，並且打斷了他。門的另一端，上面畫著一個中國人，帶著侍者嚇得往外衝。這個人的身分很難辨認，但似乎不是普通人。我認為他是「商山四皓」之一。其他三人則在野外迷途了（儘管樹木和岩石等景觀元素疊在一起，

但重疊的部分沒有其他地方被蓋過）。這四位「聖人」是公元前二〇六年秦朝滅亡時逃難的賢人，躲進商山避難。秦被漢推翻以後，王朝的創始人（即劉邦）想略過正室（即呂后）所生的合法繼承人（即後來的惠帝），另立嬪妃之子為太子。呂后向白鬍子求助，將他們請下山來以保留長子繼承權。這是儒家的一個很好的主題，體現了躲避暴政和聽任蕭貪者差遣的雙重社會職責，和政府親近的狩野派許多畫家，都以這個主題作畫（圖130）[12]。按照故事所衍生的作品，也經常強調聖賢對惠帝有著情色興趣，並弱化其道德感，而且惠帝據說是個非常漂亮的男孩，在繪畫傳統中常被稱為有著灰鬍子的「新娘」。從這樣的史觀來看，故事的發展便是其中一位老人冒出來，把一個當代的江戶男孩當成自己的男伴（也許是寺澤昌次圖畫的觀眾想做的事情），只有當男孩父母出現時才羞恥地逃脫。孤伶伶的白鬍子回到了圖畫的空間（就像在原業平離開他的馬進入熟睡中的女人房間；恰巧形成對比），和一個手繪的男孩一同入眠。

最後一個畫中畫可能會讓我們沉思不已。鈴木春信在一七六〇年代末創作的一幅畫，包含了一種特別有趣的繪畫現實和想像的配置（圖99）。鈴木春信的許多作品都證明了自己熱衷於將人像畫本身問題化，這也許是由於他本身投入了發明彩色版畫印刷，並因此結束了肉筆畫的時代使然。首次引入銅版畫、開創了這項來自歐洲且令人不安的技法的人物，就是鈴木春信的學生鈴木春重（後稱司馬江漢）。

鈴木春信戲仿，並性化了藝術史上讓所畫之物帶有生命，且活靈活現的偉大神蹟；他參考了唐代畫家吳道子「畫龍點睛」，龍在吳道子點下眼睛後從紙上一躍而起的典故，後世

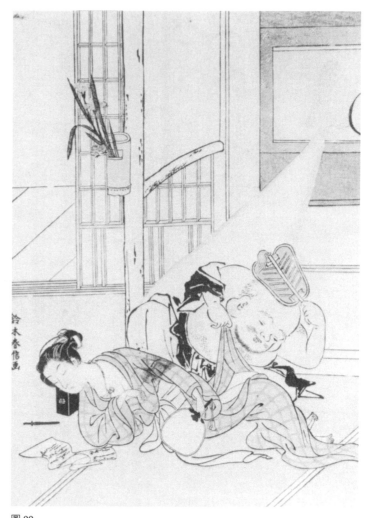

圖99 ————
鈴木春信《布袋和尚退出畫面》，成畫時間約為一七六五至七〇年，彩色木
刻版畫。

也用這個說法推崇當代最偉大的藝術家[13]。在日本，雪舟、狩野元信、圓山應舉等人也獲得了類似的推崇。古典畫家畫的野獸，令所有看到的人都仰之彌高。但是在現代的性瘋狂世界中，栩栩如生的卻是布袋和尚；這位幸運之神（對享樂負有特殊責任）在紙上表現出徹頭徹

尾的貪婪氣息。

這幅畫掛在裝飾用的壁龕上，而布袋和尚（最初是當時廣受歡迎的禪宗的和尚）是從圖畫中走出來，將他的代表物品（布袋）和殘留的陰影留在絲綢畫上。鈴木春信開玩笑地自封擁有吳道子的強大畫功，但使布袋和尚進入房間的推動力是和尚本身的情慾，而非藝術家的功力。畫中可以看見，這似乎是個一般的房間，一名年輕女子讀著一封信然後睡著了（也許是情人寫的？）。鈴木春信畫中的女人是如此令人神往，任何看到她的人都會想要進入她所在的空間並與她在一起。多虧了吳道子神話，布袋和尚成功地解放了自己，但觀畫者卻也想依樣畫葫蘆；任何使用情色作品的人都得靠畫面激發占有慾。布袋和尚和女人都是圖畫的主人公，他們兩個世界之間存在的障礙並不像他們和觀眾之間的障礙，那麼絕對。但是，情色的想法使被描繪的身體真實了起來（即使無法實質化），真實到足以引起人們心理出現反應，甚至可能引起生理反應。

第三人在場

一七七〇年，鈴木春信第一次使用侏儒形象的作品（參見圖58、118）讓大家更關注畫中畫人物。這本書的標題是《風流豔色真似衛門》（優雅的性愛狂人真似衛門），分兩卷發行，配以二十四張全彩插圖，文字可能是由浮世作家小松屋百龜所撰寫，出版社則是當時紅極一時的西村屋。這樣一本作品要價肯定「所費不貲」[14]。如先前所見，礒田湖龍齋取材於此，並把畫中的侏儒改為女性（圖78）。鈴木春信在這個作品中，負責為其中一名門生豆助

的作品生產續集，當春信去世時只留下了十二張完整圖畫，但全書需要二十四幅（中斷的畫集在春信去世後出版，並試探性地將畫名取為《豆助》）。這兩個標題都在「真似」（意為「模仿」）和「豆」（意為「尺寸極小」）兩字上帶有雙關意涵；「門」是男性名字的結尾，「助」則是一個後綴詞，通常表示小兒子。畫中的人物都十分渺小，他們移動時並不會被發現。這些人物並沒有模仿江戶時代的性癖，反而鼓舞人們追求更高遠的事物。

鈴木春信所作的創新，在於跳過對圖畫中所畫情色人物的使用（無可避免地，這些人物多少根據史實所畫），並用一種最新的「風流」（優雅）男人代替他們；這個男人以周遭偷窺者之姿獨立出現，而且橫跨各種事件。圖片中的「真實」人物無法看到或觸摸到這個「仿豆人」，而且只有畫作閱覽者才能辨識出他的存在，因為這個風流仿豆人在閱覽者的既有想像力之中，劃出一道新的裂縫，讓他們得以進入一探究竟。「真似衛門」（真似ゑ門，即後來的豆助）是串聯全書的關鍵人物，因為他的存在連結了本來分散在各張春畫中的各個故事。通常，在春畫冊中，是由閱覽者自行將場景串在一起，他的手或眼睛是連結全書各個部分（各頁之間斷斷續續的故事和登場角色）的裝置。鈴木春信使閱覽者將自己的角色委託給侏儒。

「真似衛門」（連同他的衍生人物）既是與書同名的內部英雄，又是外部侵入者，進入了他無權參與、被描繪的世界。他既在場景之內，也在場景之外，內外都充滿了對性的描繪。「真似衛門」複製了閱覽者的矛盾性和侵入性存在；他從來不是故事中的演員，但是他看到了一切。他無法對發生的事情產生任何影響，但他自己會受到影響並模仿。「真似衛

門」就像受到刺激的閱覽者一樣，可以對自己看到的性刺激做出回應——自體性的、私密的且不被看到的回應。有張圖像顯示「真似衛門」勃起，與任何春畫中的勃起比例相同；但除了自瀆以外，他什麼都做不了。「真似衛門」向來都是獨自登場，在這以他為名的畫中，他就像個自慰中的情色作品讀者。

今天的閱覽者可能會錯過的一個元素是，「真似衛門」不僅是一個現代人（他不是古代的神、聖人或英雄），而且他的外觀也完全符合觀眾的期望。他沒有明確的特徵，只是一位平凡的江戶人，任何十八世紀的男性讀者的渴望都與他相同。那些被一般故事排斥或誘導的花花公子行為，讀者本人都會效仿。

《風流豔色真似衛門》中的圖畫，並不像一般有第三者出現的春畫那樣脫節，而是充當起一種性行為百科全書的角色。它們並不是一疊雜亂的情色作品，而是有序地交代所有基礎；儘管這可能還無法構成一個故事，但小松屋百龜依

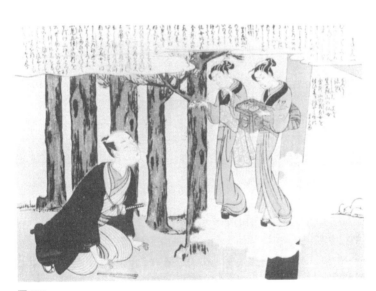

圖100 ————————

鈴木春信，〈浮世之助參觀笠森寺〉彩色木版畫，取自小松屋百龜，《風流豔色真似衛門》一七六五年。

舊將其視為「真似衛門」的情色教育。

這位「豆豆人」是一開始是個普通人，他由陸路從江戶前往吉原，在離上野不遠的笠森稻荷神社（以下簡稱笠森神社）祈禱獲得性啟蒙（圖100）。此時，兩個神靈出現回應他的祈求，並給他魔藥。他喝下了魔藥，發現自己身材突然大幅縮小，能神不知鬼不覺地四處穿越。這些「女神」是江戶的真實女性——曾在笠森稻荷內的茶屋「鍵屋」工作的阿藤[15]。這些人都不是高級妓女，而是良家婦女，和他一樣是個普通人。這種城市女性，很可能是年輕的江戶森阿仙，以及在淺草附近的牙齒清潔用品店（楊枝屋）「柳屋」擔任女服務生的笠人在冒險進入吉原或「岡場所」之前，很長一段時間所崇仰的第一個情慾代表。江戶人會藉由觀看（如果不是真正與之發生性行為的話）這類女性，進而了解偷窺的快感。但事實上，鈴木春信很擅長畫這兩個女人的圖畫，他藉由這些圖畫來散布她們很可愛的資訊（並為她們的商店打廣告）（圖101）。鈴木春信的學生對「日本堤」的視角，就展示了笠森阿仙在吉原學習的圖畫（圖61）。鈴木春信或其中一名弟子改編了這類笠森阿仙版畫，成為一種全新風格，並帶有不少情色內容。這肯定是非法出版物，因為對身分可識別的資產階級女性進行這種意淫描繪，不可能合法，而且畫中男人（富有的商人）的身分應該可從他顯眼的紋章中辨認出來（圖81）[16]。鈴木春信也為這個很酷的客人，在阿藤的商店裡製作了一幅非常相似的版畫，不過此畫目前所知並無春畫版本。

「真似衛門」在縮小之前，鈴木春信和小松屋百龜給他的名字是「浮世之助」，混合了「浮世」（與本書所指的浮世同義）和「之助」（另一個常見的男性名字後綴詞）。這個名

字雖然指涉性化的代表人物，也就是在原業平，但「之助」卻又指涉出自井原西鶴筆下，較新的在原業平，也就是「世之介」。井原西鶴的作品在十七世紀初重新定義了大阪的在原業平的樣貌，而這些樣貌在一個世紀後又為了江戶背景進一步做修改。小松屋百龜的第一頁也是對《伊勢物語》開頭的戲仿。

「真似衛門」學到了愛情的真諦。首先，他看到一位書法大師與他的女學生交媾：所有的教育都會導致性行為，這無疑是個重要前提。其次，他看著一對年輕情侶做愛，而在他們身後是一對老男人和老女人，男人在女人背上燃燒艾蒿幫她減輕疼痛；圖像展現了性行為一

圖 101 ————
鈴木春信〈武士恩客與阿仙〉，彩色木版畫，約於一七六五至七〇年間所繪。

代又一代傳遞下去，老年人的疲倦身體退下舞台，年輕人充滿活力的身體則取而代之。下一張圖畫展現了一個懷孕的婦女（性交的結果），再次暗示了代代相傳的人生真諦，雖然下一代還沒有出生。該名女子將成為母親，但男伴卻還沒準備好無怨無悔地放棄性生活，結果被逮到與僕人眉來眼去。下一個場景顯示了無關傳宗接代的性愛之中，最好且單純追求愉悅的性生活，也就是「男色」。「真似衛門」隨著一隻風箏往上飛，望入一個高樓房間，看到一個男孩和一個老人正在交媾。文字幽默地提及了鈴木春信的朋友平賀源內（以其筆名風來山人提及），他正以「男色」作品聞名[17]。其他圖畫則展示人生不同階段的體驗：一對仍擁有活躍性生活的老夫妻；一位眼盲的僧侶；在室內和戶外做愛的人們。在第一卷的結尾，讀者已經經歷了一般人性生活的各種形式。

第二卷發生在吉原。一開始我們看到一個與遊女訂婚的青年，在本文中被稱為「路考」，即瀨川菊之丞。儘管他對女性的陪伴有興趣，但他的戲服上卻帶有菊花，一部分原因是他的名字，另一部分的原因則是他的職業——他是一名演員，對來自男性的諂媚言語也能隨時奉陪。「真似衛門」爬上一棵樹然後放了個屁——剛到吉原時，他粗魯的行為舉止卻還跟在市井之中沒兩樣，沒有意識到嬌滴滴的女人氣如何主導這種場所，還掩蓋了背後現實的經濟模式。然後，「真似衛門」被引導進行買春的各個階段，直到舉止更加泰然自若為止。

書中從圖18開始，他窺見一個客戶好不容易遇到了一位名叫花魁的稀有高級妓女，但她的要價高得荒唐可笑。在圖21中，他目睹那個男人想藉由光顧其他女人來激怒花魁。「真似衛門」現在已經累了，他看到了一夜狂歡的結局；在那名男子將要動身返家以前，一

對情侶在在妓院門外做愛。

鈴木春信和小松屋百龜的書在同一年出版，這在偷窺狂的主題中值得一提。一七七〇年，戀川春町製作了《金金大師的榮花夢》（金々先生栄花夢）一書，據說是黃表紙（黃色書皮封面）風格的第一部作品。黃表紙是和流行主題相關，簡短有趣書籍會用的體裁，插圖上帶有文字，並在一八〇〇年以前主導了浮世繪小說18。鈴木春信積極參與了這類書籍的生產，因為他在兩年前為大田南畝的《賣飴土平傳》製作了插圖，這本書正是黃表紙體裁的先驅之一。大田南畝用阿仙神奇的登場揭開序幕，再以土平從雲層中降落告中，這無疑是前述「真似衛門」神祕遭遇的原型。鈴木春信在《賣飴土平傳》開頭的插圖與小松屋百龜的春畫卷非常相似。「金金大師」的故事就像「真似衛門」的性觀念從純真發展到成熟一樣；但不同之處在於「金金大師」是看得到，是「真實」代表世界的一部分。西方幾乎同一時代的威廉・賀加斯（William Hogarth）所作《浪子歷程》（Rake's Progress）版畫集中了際遇相似的英雄，這位「浪子」用盡了自己的好運和朋友們的寬恕，過著放蕩生活並走向毀滅19。戀川春町的故事結局是，「金金大師」被富人收養、奪除繼承權，但至少生活過得下去，而賀加斯的浪子則終其一生窮愁潦倒。戀川春町和賀加斯的故事具有強烈的說教性質，勸戒讀者遠離奢靡生活，但小松屋百龜並不想倒盡讀者胃口，他將這部作品保留為純正的情色作品，也沒有刺破幻想的泡沫。「真似衛門」最後感到很疲倦，但還沒有破產，他宣布下一季將嘗試前往深川的「岡場所」，故事就此結束。

偷窺和做夢

小松屋百龜在「真似衛門」故事的開端，明確指出「浮世之助」的樣板就是「世之介」。他踏上武藏鐙（最結實的的一種馬鐙），前往被鮮花淹沒的「東之里」，並向月亮祈禱[20]。而且《伊勢物語》開頭便提到：「有一個浮世男子，成年後離開了奈良的首都，去了擁有自己物產的春日村打獵。」[21]古老的憂慮也侵入了現代社會之中，但這種聯繫將「真似衛門」帶進了情色夢境的直系血統裡。夢境的重要性有兩個參考來源：一個是《伊勢物語》，但另一個是源自中國，將世俗成就與幻想編織在一起的故事《邯鄲之枕》；後者在日本以能劇形式發揚光大，參揉恍惚的幻覺，語言的處理也很成功。戀川春町借用了他的第二個模型來實現「金金大師」的榮光夢——這個榮光夢確實只是一場夢，因為他只看到了自己被財力豐厚的人給收養，以及自己昏睡時的失敗（這使他遠離了賀加斯筆下的浪子）。《邯鄲之枕》的原版故事講述了一個鄉村青年來到首都尋求財富與成功的故事；他在等待一頓黃粱飯（小米飯）煮熟之際睡著了，夢見自己享有一身榮耀，以及最後行將就木的毀滅。然後他醒轉過來，意識到功名的空虛，然後打道回府。「金金大師」和上述青年的夢想是一樣的，只是更現代化了一些：他在江戶外的目黑區的一家栗餅屋裡睡著了。現代化的主要特徵在於，邯鄲的夢想家夢見自己擔任政府的最高職位，但「金金大師」卻只想要金錢和交媾。

在「真似衛門」的整個故事中，對《邯鄲之枕》的引用非常明顯，而小松屋百龜則將這

兩個經典夢境編織在一起。他的線索，可能來自某些與他時代相近的作品，這些作品講述了人們藉著陷入夢境般的狀態，進而看清世態的隱祕之處。這個元素已經在一七一○年左右被江島其磧寫進他的《魂膽色遊懷男》（懷男為邯鄲日文的變體）之中──插圖由西川祐信所繪22。這位「懷男」（口袋男）名為「豆右衛門」，由於其體積小到幾乎無法察覺，因此可以在全國各地享受各種形式的性自由；也就是說縱橫「女色」和「男色」。

這些作品具備固有的幻想雙面性。將主人公的片面夢想與讀者兼手淫者的妄想聯繫在一起，這一事實甚至早在江島其磧之前就已經由一六九五年《好色年男》的匿名作者所證實。

由於黃道星座每十二年輪一次，因此這名「年男」要嘛正值青春期，要嘛剛滿二十四歲。

「本命年男子」年男的體型正常且可見，但他吃了一種魔藥並出現奇怪變化，他得到這種魔藥的方式與浮世之助相同（後者也由此變成了「真似衛門」）。年男在京師第五大街的天神神社祈禱，隨後他的外表變成女性，但同時保留了男性生殖器。這種虛假的外表使他能夠接觸到限定由女性進入的情境，而他也利用了這個優勢。經過這個轉變之後，年男給自己取名「阿染」，這是一個真實的女性名字，字面意義為「染過的」；他被染成女性，但骨子裡仍是男性。阿染參觀了多個城市，與他人的妻子和女兒同睡，「數目驚人」23。後來，一隻天狗（長鼻子會飛行的惡魔）抓住他，把他拋向空中，他的惡作劇行為只能嘎然而止。天狗看起來像是要把他往下扔，阿染害怕之餘閉上眼睛並緊緊抓住天狗的鼻子。天狗的鼻子是標準的陽具符號，出現在許多需要有粗俗性象徵意義的情境（例如民俗物品或根付）。這個天狗更是阿染性慾的化身，儘管阿染看起來很女性，但卻不斷受制於陽具，而且陽具最後還宰制

了他的行蹤，甚至差點要置他於死地。他最終抓住了天狗的「鼻子」；也就是說，這是他第一次控制自己的陰莖。阿染抓住鼻子，表明他重新控制了自己猖獗的性慾，並且將以成熟、開放的方式與女性接觸，而不是老想以欺騙作為接觸她們的唯一途徑。當阿染抓住「鼻子」時，年男同時也清醒過來，整個故事也是一場夢。他發現自己作夢時，雙手所握的確實是自己勃起的陰莖。

那麼，潛逃的「豆人」們就擁有了專屬的族譜，也與手淫有較多關聯，而非有伴的性行為。小松屋百龜的故事，或者精確地說是鈴木春信的圖畫，是公然將這種比喻導入浮世繪的主要推手，也將吉原的光環加諸其上。但是《風流豔色真似衛門》是一本應該要在家閱讀的作品，而且它的設定從一開始讓人誤以為隱形、不與人互動的入侵者，能強行窺探他人性行為的故事，是為了將自體情色謬論趕出讀者腦海中。

《風流豔色真似衛門》和「真似衛門」很受歡迎，假設早夭的《豆助》也如期完成的話，肯定也會大紅大紫。諷刺的是，「真似」（「模仿」之意）似乎也預見隨後出現的大量複製品。礒田湖龍齋將主角改為女性。我們並不清楚他為什麼這樣做，除非是因為他的身分是武士（與鈴木春信和小松屋百龜等人不同，他的確是武士），無法認同一介平民「真似衛門」，於是乾脆徹底重新設定性別（出版商也許不覺得上層階級會為了「真似衛門」掏出錢買單）。可是，礒田湖龍齋的書看上去就像鈴木春信的書一樣，分兩卷裝訂，共有二十四張圖畫，每卷都有（未署名的）文字。儘管礒田湖龍齋的圖畫從美學上來看，可以與鈴木春信的圖畫相提並論，但前者仍無法成功定義偷窺者是女性究竟有何特殊含義，人們不禁懷疑誰

想看這本書。性別的變化從根本上翻轉了政策。礒田湖龍齋將這位豆女稱為一對豆夫婦之中的妻子，針對這位女性的視域自由範圍含糊其辭，給豆先生的篇幅也非常有限。我們不能指望女性讀者會被豆太太在妓院活動撩起性慾，或是引發共鳴。畢竟在妓院中，所有做愛的女性都是被迫的，因為她們在孩堤時期就簽下法律合同。這本書無論是在女性手淫，或是在替代男性的女同性戀幻想方面，都沒有建立很好的連結。這位豆女並沒有完成礒田湖龍齋的企圖，但眾多的豆男們卻生生不息。

接續鈴木春信和小松屋百龜的創作脈絡的作品如下：一七七七年，朋誠堂喜三二（也是武士）創作《閃避女孩的好笑豆男》（女嫌變豆男），戀川春町（又是武士）繪；同年也出現了《豆男榮花春》。一七八二年，市場通笑寫了《豆男江戶見物》，並由鳥居清長作了插圖。十年後，山東京傳製作了《唯心鬼打豆》[24]。

這些故事為與情色圖畫產生共鳴的方式，是建立了一個全新的系統。他們的被觀看與否、闖入情色圖畫的行動與否，都為春畫帶來一個新的空間，減輕了情色作品讀者對幻想的渴望，並合理化了其對於進入虛幻世界的癡迷。

偷窺和鏡頭

到了十八世紀，偷窺者有了新的觀看機制。正如我在其他地方論證的，無論是望遠鏡、顯微鏡到西洋鏡（peep-boxes）和稜鏡等半科學光學設備的進口，都深遠地改變了日本對視覺意義的理解[25]。鈴木春信的學生司馬江漢，是大力推廣荷蘭研究，即在「蘭學」之下以視

覺作為新式經驗學習的的人物之一（荷蘭東印度公司擁有與日本的獨家貿易權）。帶有鏡頭的窺視是一種人造窺視角度，對江戶人來說雖奇妙但也有點詭異。不過，鏡頭並沒有什麼神奇的，因為正如司馬江漢完成於一八一六年的《天地理談》之中所說的那樣，它只是一種機械的眼睛：

眼睛的內部是黑暗的，瞳孔就像裡面有個針孔一樣，眼角膜像玻璃一樣覆蓋瞳孔。薄的（在邊緣）和厚的（在中間），就像望遠鏡末端的透鏡一樣；它是透明且耐刮擦的。這就和眼睛的運作方式一樣。（塵世的）望遠鏡、顯微鏡、天文望遠鏡等，都是靠眼睛的自然運作原理製成的[26]。

使用鏡頭，就是要超越肉眼所能看到的範圍。當一個人的視線獨自行進，遠遠地向另一端伸展時，其身體仍然保持在原地。

井原西鶴可能是第一位在情色情境中，使用當時堪稱新穎的望遠鏡的作家。他在《好色一代男》講述了世之介第一次的性覺醒，誘因正是他看著女僕進入浴室（井原西鶴之所以被冠以「荷蘭西鶴」之名，也是因為他的詩句被認為洩露了這樣一種進口儀器能施展的邪惡技巧）。故事中的世之介，在九歲那年的五月第四個晚上（男孩節前夕），爬上了一個亭子的屋頂，偷窺浴池裡一位女僕的身體。此外別具意義的是，他躲在柳樹枝後面，注意到那女人把芳香的水仙插入浴盆中（柳樹和水仙分別是雌性和雄性植物）。「他坐在小屋的屋頂

上，拿出望遠鏡，直直往裡面看，看著那個女人，看著她全神貫注地做著一切。」27 在伴隨

故事的圖畫中（可能是井原西鶴所畫），讀者看到了世之介偷窺，那位女僕注意到並提出抗

議（圖102）28。透過望遠鏡凝視，讓使用者能夠偷看一些本應隱藏的東西。井原西鶴的書在

一七三〇年代成了歌舞伎演出的題材，由市川舛五郎（後來以團十郎三代目聞名）扮演世之介，秀崎菊太郎扮演女僕。奧村利信為了這件事製作紀念版畫，增強了故事的名聲（圖103）。

在接下來的半個世紀中，各種鏡頭變得相當普遍，為許多人帶來了超自然觀看的體驗。一七八三年，一位對浮世感興趣的幕府僱員鈴木庄之介撰寫了一個故事，他將當時依然流行的「真似衛門」人物與鏡頭下的新世界聯繫在一起。鈴木庄之介以「奈蒔野馬乎人」（「懶惰的傻瓜」之意）的筆名出

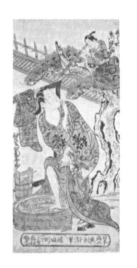

圖103 ——
奧村利信《秀崎菊太郎扮演女僕、市川舛五郎扮演世之介》，一七三〇年代，手工上色單色木刻版畫。

圖102 ——
井原西鶴〈世之介透過望遠鏡窺視女僕〉，單色木刻版畫，取自一六八二年的作品《好色一代男》插圖。

圖104
喜多川歌麿〈金十郎的信件遭檢查〉，單色木版畫，取自一七八三年奈蒔野馬乎人《多雁取帳》。

道。這部作品標題充滿機趣，稱作《唪多雁取帳》（遭雁偷走一大袋信件）；喜多川歌麿負責繪製插圖29。某天，有隻巨大的雁將一位名叫金十郎的男子帶走，並把他丟在巨人國。金十郎的體型並非真如豆子般大小，只是看起來很小。他是普通的江戶男性，就像他的書的一般讀者。後來讀者漸漸發現，這片「巨人國」實際上就是吉原，也就是江戶時代的極度時髦與奢華的人們打發時間的地方。金十郎只是個資金不足的一般江戶平民，進入這個地方之後驚覺自己只是奢華無度的頂級妓院之中的一個小小侏儒。他體型是小，但還不到旁人看不見的程度。當巨人發現他時，他們便以蘭學愛好者探測昆蟲標本的方式，開始對他的矮小身體進行調查。他們將顯微鏡的鏡頭調整為金十郎體型的大小，然後將他從情人歌菊（圖104）那裡收到並攜帶著的情書，插入顯微鏡。巨人考察江戶的情感生活時，發現歌菊對金十郎的情感都被批露得一清二楚：性慾多於愛意，因為歌菊並非金十郎的未婚妻，而是吉原妓女。探測鏡頭發

現的性慾多於心靈的迴響，而且歌菊的擁抱是有償的（而非真誠的（故事中的顯微鏡看起來像望遠鏡，但該顯微鏡是十八世紀的款式，物體必須被固定在兩塊玻璃之間，而且必須直接對著光源才能觀察）。

有一本匿名的春畫書中出現了一種類似的鏡頭處理方法，以獲取非法的畫面。該書的插畫者就是歌川國貞，書名是《上方戀修行》（上方的肉體朝聖），而成書時間大約為一八一三年。書的標題再次以在原業平掀開序幕，將他的東方性愛之旅轉變為西方（即上方）。序言還揶揄了現代技術的思想，用充滿否定意味、典型的情色業者語言表達它，並直接向讀者發話。

每個人都喜歡「性之道」，而且每天都會使用情色繪本，大家都對這種東西的存在深表感恩。我自己製作了許多圖畫，並根據市場需求掏心掏肺地尋找畫圖的靈感，我相信我可以指望你們會持續支持下去。關於你們最喜歡看的東西，有時我會不情願地問藝術家，如果他們直接審視「玉門」，還畫不畫得出「繪本」呀？好像我們沒有把望遠鏡帶進廁所很可惜的。但是，那我們到底該怎麼做？一天晚上，我集思廣益，發揮我所有藝術才能，終於畫出了一些堪稱生涯代表作的草圖。請在我即將發行的書中好好查閱我的作品。[30]

很自然地，上文宣稱的「即將發行」從未出現。這讓人想起一首川柳：「對浮世畫家來說／連看著小屄／都算是工作」[31]。但是，作家現在可是用精確審視和繪圖的新風格來挑逗

讀者。一八二六年，歌川國貞的同行歌川國虎為另一本匿名的春畫書《男女壽賀多》製作插畫，其中有張圖是一位老畫家以透鏡凝視著「小屄」。他聲稱這部作品與情色作品不同，因為它是以「真實複製」（正写し）完成的，但這是日文另一種素描說法「生け捕り」的雙關語，因為「生け捕り」字面意義即「把活的東西抓在手上」[32]。

春畫書經常使用蘭學與探索工具，並發揮交互作用。例如溪齋英泉《枕文庫》（彙編了一八二四至三三年的大量情色圖畫）之中的一些插圖，據說是從杉田玄白和其團隊在六十年前出版、改編著名的亞當．庫爾姆解剖學文本而成（見圖33、34）。其中一張情色圖畫展示了醫學化的內視圖，例如固定了手術刀和鏡片的圖畫，上面帶有一個荒誕的標籤：「仿解體新書」（由《解體新書》上複製）（圖82）。大約五年後，歌川國貞在他的春畫書《東方源氏》中給出了一些奇怪的情色內視圖（圖83）。從許多方面來說，這是本非常獨特的書，讀者從第一張圖畫開始，就看到不尋常的內容。書中的人物並非多數春畫裡的江戶人，而是源氏古典時代的朝臣。過了幾個場景後，圖畫確實回到了現代世界，符合買家的期望。不過，第一卷（共三卷）的最後突然有兩個人物，並包括了鏡頭呈像。視角大幅壓低，女性角色完全消失在巨大的特寫鏡頭中。鏡頭不但放大，還看入陰道內，顯示出一隻手指在其中搔揉的樣子，相當不合邏輯。歌川國貞將這兩張以鏡頭呈現的圖畫，製作成只有書中其他圖畫尺寸的一半；實際上的視野被限縮了。歌川國貞顛覆了閱覽者對醫學和情色兩者的思維，正如同他的作品標題混淆時間和空間的預示效果，使得來自京師，歷史悠久的源氏現在成為當代的一部分，也就是江戶所在的東方。

歌川國貞所描繪的手持放大鏡並不是家用儀器，這種儀器只有在面相術士為了照亮人物的手或臉才會拿來使用。面相術是一門嚴肅而可靠的科學；「浮世」則是個著名的騙術和託辭的集散地，所有人都想讓自己看起來與本來的樣子不同。最重要的是，「浮世」還是成群妓女睜著眼睛撒謊，向金錢宣示效忠的地方。這就是為什麼浮世繪肉筆畫或版畫，都去除了主角所有可辨認的相貌特徵，寧可將之模糊的原因之一。理想情況下，急切的讀者希望辨識女人的容貌，好與她建立情感聯繫。但是在這張情色圖畫中，女人的陰道被確實看透，因為這是唯一需要向閱覽者揭露的部位。

也許歌川國貞的陰道內部分析和解剖學迅速發展有關，因為面相學家並未侵入身體，只看身體表面。在以上兩幅插圖中，我們看到的陰道開口其實都對其性慾目的有減無增，而且並不是非常仿真。非侵入性的面相學上的戲仿，更像是如何進行閱讀的實踐。這種實驗也出現在春畫中，例如某些春畫的臉，顯露的不是性格

圖105 ————
歌川國貞〈市川團十郎和岩井半四郎的陰莖〉，取自一八二六年的春畫冊《寶合》，彩色木版畫。

類型而是生殖器類型（圖105）。喜多川歌麿在自己的某些「正常」浮世繪版畫上以綽號「女性面相學家歌麿」署名，他可能想表明自己預先占據了對女人性慾的詮釋權威（這個系列畫的並不是妓女），即使他迴避了臉上所有生理學指標，使角色無法辨認（見圖87）。大約兩年前，也就是一八〇〇年左右，他製作了《美人五面相》系列，並在左上角畫了一個放大鏡，而且將系列的標題寫在鏡頭的空間中。[33]

望遠鏡

望遠鏡的特殊功能，是讓人近距離觀察他人而不被發現。十八世紀以前，許多城市都有特殊的觀察點讓人付費租用望遠鏡，也可以使用固定式，大口徑的望遠鏡。江戶最美麗的景色位於愛宕山、品川和湯島；京師則是八坂的清水寺上方的正法寺。式亭三馬在他的《浮世床》（浮世理髮館）中寫下了望遠鏡租借者的讚嘆。《浮世床》是一部從一八一一年開始分期發行的小說，小說中的店家很自然地吹噓了望遠鏡能看到的範圍（這描述可能把它和西洋鏡搞混了）：

來啊！大家快看，這是（荷蘭東印度）公司在雅加達的分支工廠。那裡有個監視站，他們在這裡使用望遠鏡，還有兩棵松樹，您最遠可以看到那裡有三個女孩。所有東西都在這個小盒子裡被發明出來……這些鏡片可為您帶來紅毛的十里景象。[34]

有趣的是，式亭三馬發現，偷來的窺探視角富有外來性。在日本的歐洲人以對望遠鏡的熱愛而聞名，而且海上迫切需要望遠鏡，因此他們也帶進了許多望遠鏡。大部分情況下，即使在本地製造的望遠鏡（如世之介使用的望遠鏡）也裝有進口鏡頭，在日本進行打磨的鏡頭雖有但不多。但是，我認為在這裡還存在另一種感覺，即隱蔽的凝視改變了正常的視覺。使人們得以進行隱蔽凝視的工具是外來的，而且就連這個動作本身的性質也是外來的。那些使用出租望遠鏡的人不僅僅是為了觀賞大樹或行經品川灣的船隻；他們就像式亭三馬的描述中建議的，為了觀賞人而租借，而且還不只想觀賞外表不尋常的人物，更企圖尋找行為不尋常的人物。望遠鏡帶來的偷窺行為粗魯地鄙視了禮節，恣意追逐猥褻的畫面。有幾篇文章提到了看進他人閨房的可能性。一七九〇年，喜多川歌麿和勝川春潮共同創作了一本春畫書，介紹了「前」和「後」對比圖畫的概念。兩頁的展開圖顯示一群婦女共用望遠鏡，文字寫著：

「那棟房子二樓有一男一女在聊天——哦！他們擁抱起來啦——哦！真的。我嫉妒死啦！他們的嘴唇黏在一起啦！還有嗎？哦！現在男人把手伸到女人下面了，老天！真的！我不該看的！」然後，讀者翻頁就會透過鏡頭看到這對夫婦如火如荼地交纏，儘管透過鏡頭窺視應該是被禁止的（圖106、107）[35]。

一旦拿起儀器、伸出儀器的觸角，就很難得知自己會看到什麼事情。歌川豐國替烏亭焉馬二代目所繪的一本春畫書中，講述了一位消防員一直坐在塔頂上用他的望遠鏡觀察臥室的故事[36]。這種作法，是給春畫加一個光學設備的圓形畫框，有時上一頁還會畫出偷窺者的樣子。歌川國貞在戲仿曲亭馬琴所著，一八一四至四一年的暢銷小說《南總里見八犬傳》時，

圖 106 ─────────
喜多川歌麿和勝川春潮
〈三個女人一同待在樓上
房間〉，取自一七九〇年，
性傳誌《會本妃女始》，
單色木版畫。

圖 107 ─────────
喜多川歌麿和勝川春潮，
圖 106 續圖，取自性傳誌
《會本妃女始》。

圖 108 ————
歌川國貞〈義實使用望遠鏡〉，彩色木版畫，出自一八三七年，曲取主人《戀之八藤》。

圖 109 ————
歌川國貞，圖 108 續圖，取自《戀之八藤》，曲取主人著。

也嘗試使用這個方法。林美一推測，歌川國貞應該知道那部喜多川歌麿和勝川春潮較早出版的作品[37]。曲亭馬琴的故事收錄了里見義實，從富山山上俯視並目睹他的女兒伏姬公主與妖犬八房歡快的一刻。在戲仿中，伏姬（伏的字面之意是趴下）與一條狗發生性行為──以曲亭馬琴的書名來說算是名符其實，雖然標題裡面的「犬」並非指真正的狗，而是人物名稱的一部份（圖108，109）[38]。在一八二〇年代，歌川國貞把這個想法變成了一個更容易銷售的主

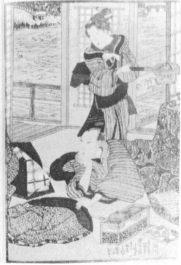

圖 110 ————————
歌川國貞〈避暑別墅中〉，取自一八三六年《春情妓談水揚帳》，彩色木刻版
畫；作者佚名。

圖 111 ————————
歌川國貞，圖 110 續圖，取自《春情妓談水揚帳》；作者佚名。

題，展示了河岸旁幾位遊手好閒的人們，在主人公治平的度假屋中，和阿春一起看到遠方船上的交媾畫面（圖110，111）[39]。

由於望遠鏡具有陽具的形狀，它因而也提供了一個相當容易揶揄挪揄性愛的玩笑領域。像雨傘一樣，它可以豎起又縮回，但它比雨傘好的地方是，可以縱向伸展。另一首川柳似乎是在嘲諷望遠鏡的形狀：

竟又恢復正常了 [40]

狂妄啊眼睛

望遠鏡可真

眼睛因為狂妄而睜得老大，之後恢復成原本的樣子，這過程似乎就像陰莖的勃起增大與收縮。在看到令人興奮的景象之前，人們不會把望遠鏡摺疊收起，就如同陰莖一旦勃起，不射精就就不會收縮。

品川區的妓院經常有望遠鏡供客戶玩耍，因為當地視野良好，可以看到來往的船隻。鈴木春信在《浮世美人壽花》系列版畫中描繪了山崎屋妓院；妓女元浦望著海灣，與實習生打發時間（圖112）。望遠鏡出現在品川這點說得通，但它們其實適合所有性愛情境。船難倖存者大黑屋光太夫報告說，俄羅斯的妓院（據他所說）也有望遠鏡供客戶使用。[41]

鈴木春信描繪妓女元浦使用望遠鏡，其基本原理不只是在品川使用它很平常的關係，而是浮世繪通常會用帶有情色弦外之音的眾多工具，來擴大繪畫的範圍。用情色方式拿著望遠鏡的婦女的圖畫數量龐大，妓院內外的背景都有，這種觀察的行為又讓人有了另外的發

現；很少圖畫展示男性這樣做。在浮世的脈絡下，一個拿著望遠鏡的男人可用兩種方式解讀：他要嘛在手淫，要嘛他愛好「男色」。後者說得通，因為湯島山既是望遠鏡使用者的眺望場所，也是當地的男性賣淫場所（湯島是「二丁町」之外最大的男色區）。有一段川柳直白地寫著：

我們現在要
前往湯島和
那才有的望遠鏡！42

讓敘事者如此激動的，究竟是鏡頭，還是男孩們身上的「望遠鏡」呢？有另一首肯定是

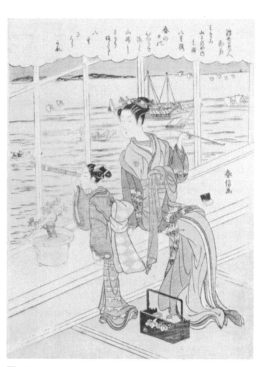

圖112————

鈴木春信的〈山崎屋的元浦〉是《浮世美人壽花》系列版畫之一，彩色木版畫，成畫時間一七六五至七〇年。

影射湯島（雖然沒有明說地點）的川柳段子，使這些猥褻的雙關意涵清楚可見：

選擇你想要的人

在望遠鏡前

和他一起做 43

若期望獲得關於女性的性知識，可以到第五条天神神社或笠森稻荷祈禱，並透過阿仙或阿藤得到回應。但是如果想祈禱獲得男色知識，湯島確實也有一座天神神社可以讓人如願（它的招牌特徵是象徵雄性的李子）。一七八七年，來自吉原的男性藝妓社樂齋萬里在標題為《島台眼正月》的作品中，對此進行了討論。這本書的插圖由社樂齋萬里的朋友北尾政演（山東京傳的藝名）提供，他還寫了序：

你可以使用荷蘭望遠鏡觀察掉落在路上的零錢，或是找到某個讓你猶豫到底該不該撿起來的東西。吉原的萬里只花了他抽根菸的時間，就把這分成三部分的小品集結成書。他的鼻樑上架著眼鏡，凝視著「島」的虛虛實實；迷失在這當中的，正是「中之街」上那些優雅的檜木香閨的誠意。就大聲讀出來吧！ 44

社樂齋萬里和山東京傳都偏好女色勝於男色（中之街即「中之町」，或是吉原的主要街

圖 113 ——————

北尾政演〈孩子氣的神送通三郎神奇的望遠鏡〉出自一七八七年，社樂齋萬里所著之《島台眼正月》，單色木刻版畫。

道），但是這個故事在所有淫樂場所都有可能發生（島是「妓院」的口語說法）。這個故事是講一名富人認清事實的過程；他的名字叫作通三郎（時髦的老么），動身前往湯島，欲祈求得到幫助。一張圖畫顯示他跪在祭台洗手池旁，當地男童工捐贈的旗幟正向上飄揚（圖113）。最右邊的那面旗子寫著「竹屋的歌菊」，與巨人故事中金十郎的女孩名字相同；但因為它的意思是「唱歌的菊花」，所以此處應解讀為男童妓而非女童妓。然後，有個舉止迷人，穿著帶有菊花圖案衣服的神出現了，並借給通三郎一台望遠鏡；祂告訴他，如果處理得當，這望遠鏡可以讓他進行徹底調查，了解浮世之道。望遠鏡喚起了蘭學那充滿啟發的表達方式，儘管這個比喻與上述討論到的尋訪雷同。也就是，通三郎將會精準地看見核心要害。

266

西洋鏡

另一種光學儀器是西洋鏡。它實際上並不是單一種、而是多種設備，江戶作家通常稱之為「荷蘭眼鏡」。它們是用來使圖畫看起來具有三度空間且真實的工具。從十七世紀中葉開始，有幾種類型在歐洲流行，並在隨後的幾十年中進口至日本，並在日本獲得流通、受到仿製。其中代表性的設備（出現時間相對較晚，且僅在一七六○年代之後才變得常見）是窺視盒（optique）；它是一種直立的垂直透鏡，還有一個與該透鏡呈四十五度角的反射鏡，能放置在桌子或地板上的圖畫上。人們只要透過鏡頭，就能看到鏡子裡反射的成像。鈴木春信在繪於一七六○年代後期的系列作品《六玉川》（圖84）中，展示了人們透過這種設備觀賞一幅畫。使用這個設備的人，都對其帶來的逼真感讚不絕口，這種設備適合觀賞以嚴格的遠近畫法繪製的風景畫——這是日本缺乏的歐洲技術，因此必要時，任何圖畫都可以藉由鈴木春信所提議的方式觀賞。歐洲的窺視鏡則搭配地形地貌，窺視鏡的發明是為了讓永遠無法親身前往遙遠地方的人可以看到當地生動的景像。鈴木春信還表示，這種做法在江戶也盛行，因為那裡有高野山供人瞻仰。

幾乎沒有證據顯示有人將春畫放在窺視盒中觀賞，現有史料也找不到任何以西洋遠近畫法繪製的春畫。但是，有些四處流傳的軼事確實將「荷蘭眼鏡」與性愛場景聯想在一起。就與望遠鏡一樣，西洋鏡下的「男色」看起來和「女色」一樣多，儘管這種情況下原因究竟為何尚不清楚。司馬江漢在《西遊日記》（也就是他在長崎旅行所留下的紀錄）中（沮喪地簡

短）寫道：他帶了一個窺視盒和一疊自己所畫，採用遠近畫法製成的圖景，沿途展示並籌集資金繼續旅行。在一七八八年八月的酷暑中，他寫道：

正當我打算前往我以前去過的女子妓院，並開始朝那兒走去時，超過十來個女形（男扮女裝的女性模仿者）來到了我身旁，並圍成一圈。我感覺非常厭煩！也許這是那些地方的習俗，但他們不但都沒有拿酒或小吃給我，還用強迫的方式對我胡纏瞎搞。最後，他們總算帶來了清酒和一些可口的東西，談話也變得比較輕鬆。我拿出我的窺視盒，向他們展示了「兩國橋」的景色，以及在中津乘涼的人們，它真讓這些女形驚嘆不已。最後，我們相談甚歡，所以我要他們第二天早上再來叫我，然後就動身回家了。45

「女形」的意思是歌舞伎的女角男演員，但司馬江漢所在的位置可是深入偏鄉（二見浦），這裡不可能找到真正的演員。如果我們放寬定義，應該可以確定司馬江漢在此指的必定是「男妓」；而且他可能只是在陳述事實而已。但是，為什麼窺視盒與男色有關？這個問題需要進一步研究，但在鈴木春信的版畫中也發現了同樣的關聯。鈴木春信畫中兩個人物的衣服上都飾有紋飾，應可辨認出他們的身分，雖然這點還沒能做到。我們看到的是，他們兩人都是男孩，並位於男性妓院的樓上。高野山有一條玉川河，可以證明系列畫中衣服紋飾的合理性，但更重要的應是畫中地點位處寺廟建築群，這些建築是由真雅的老師、教長弘法大師創設；前者正是寫下致在原業平「岩杜鵑」詩的和尚。據說，弘法大師從中國引進男色，

在江戶時代，人們對他的認知便是男色引領者。例如，一七五六年由不知名作者所寫的《風俗七遊談》，收錄了以下觀察結果：

它是很久以前經由弘法大師傳播進入我朝的。當時弘法大師仍號空海，他去了大唐帝國，並在惠果法師門下研究佛教神祕主義。當時，「眾道」在大唐帝國相當流行，空海學習之餘也走到了眾道戒律的最底層（直接引用原文）。回到我朝以後，他建立了「高野六十那智八十」教育單位，並擴展了眾道。46

許多川柳都遵循此一譜系，鈴木春信則以一則傳說為基礎47，在他的版畫收錄一段弘法大師在雲中所寫的（晦澀）詩文：

即使忘了

他還是會昏昏起

玉川高野深處

旅行者的

水滴來喝 48

原文裡的「高野」為たかの，但與こや同義。這是一段著名但難以解讀的詩文。松浦

靜山根據高野的玉川河有毒這一事實，對這段詩文進行了深入的分析[49]。只有忘記河水有毒的人才會喝。但是，遺忘也是一種愛，是一種在生命潮流中迷失方向的愛。觀賞鈴木春信這幅畫的人，肯定想找到關於浮世的雙關語，但這非常容易找到：在高野「深處」（內部）的是「奧之院」（內殿），暗指肛門，而「在內殿祈禱」是標準的肛交委婉說法；最後兩行可以直接看到「內玉川」，字面上可以是「肛門那像玉一般的河川」。更直接地說，「玉」代表睪丸，「水」（みず）和「看不見」（見ず）諧音，因此可以再拐個彎，將其意義解讀為「睪丸後面看不見的通道」。想要進一步了解相關的比喻，我們得先看看另一種光學設備。

窺視機關

對一般人來說，比較為容易理解的應該是名叫「窺視機關」（覗きからくり）的設備，其中的「機關」表示機械構造或自動機器。這個機器，就是上文提到在式亭三馬在《浮世床》中與望遠鏡出租者的呼聲混在一起的西洋鏡。窺視機關還可以指稱西洋鏡，儘管它一開始是受到舶來品的啟發，但在十八世紀，日本對這種機關大幅增加了在地特色；不過它常被稱為「荷蘭機關」。它是一個封閉的大盒子，裡面裝有圖畫，可以從前面切開的一個或多個小孔觀看，有時還裝有鏡頭。當操作員從上方將圖畫放下時，還會放音樂或唸段故事充當配音，觀眾則可以依次看到圖畫。

許多關於窺視機關的圖畫（機關繪本）流傳至今，也有其他文本可以證明它們的存在。最佳描繪之一收錄於山東京傳一七八二年的著作《御存商賣物》（圖114）。操作員坐在帶有

圖114 ————
北尾政演〈偷窺機關〉，單色木刻版畫，取自他一七八二年的《御存商賣物》。

「遠近畫」（浮繪）的箱子上，搭配劇情敲著鼓或是大聲招攬客人；有個剛從燈籠罩後面彈出的獨眼怪，可能標誌著表演即將開始。有個孩子蹲在一個洞前往裡面窺視，另一個孩子則退了出來。窺視盒旁邊寫著「偉大荷蘭機關」，並與歐洲風貌的海濱組成一幅以遠近畫法繪成的三聯畫，後面則是額外的舞台場景，降下的圖畫則透過紙製的天井得到照明。[50]窺視機關裡有一種照明技巧，可以使場景從白天切換到夜晚。如果卸下後方的面板，來自後方的光線就會穿過所描繪建築物的窗戶和燈籠。

山東京傳的圖畫暗示這種窺視機關的常客多半是孩子。如果情況真是如此，就不太可能採用情色內容；但是也有證據表明窺視機關使用了越來越多具有挑逗性的素材。早在一七三〇年，大阪的長谷川光信寫道：「往裡頭窺探的人本應是年輕小夥子。但實際上，你會發現年輕女僕也在觀賞，並在斗笠下瞪目不已。」[51]這些女人顯露出尷尬的反應，因為她們看到

了兒童不宜的圖畫。

展示夜間狂歡場所的能力提升，自然也帶動了妓院風貌的描寫，特別是吉原一帶的景

色。森島中良引述一位藝人的呼喊聲：「如果您再多待一會，我們將轉換至夜間場景，以展

現（吉原的）場所，還有當地的木鈴叮叮聲和妓院刺耳的床震聲——我們還會讓燈籠發光

哦！」52妓院是否得到完整勾勒，裡頭情色行為都能一覽無遺嗎？這些表演有可能有具有不

同類型，或是情色圖畫與正經的圖畫交替出現（或緊接在後），或者情色圖畫以偶爾出現、

突如其來的方式嚇嚇觀眾。窺視機關真正的意義在於：唯有付錢並彎下腰來窺視，你才能知

道裡面到底有什麼。

增穗殘口在其一七五年的《豔道通鑑》（性愛方式之鏡）中提到了以下內容，並提及某

些男人使用了老式的窺視機關：

掩蓋自己的足跡，聲稱自己就是法律，有一些硬漢（使用）窺視機關；（它的縫隙中）沒有

玻璃，因此他們可以看到生的景色，就像大津繪一樣。53

這是一個複雜的雙關語脈絡：「掩蓋蹤跡」（尾を隱して），字面意義為「隱藏自己的

尾巴」，代表肛交；「聲稱自己就是法律」（法を売る），字面意義為「賣法律」或「賣方

法」，也就是賣淫買春。「硬漢」（狼ども）字面意思是「狼們」，聽起來像是「相同性取

向的男性」（男かまども）；「玻璃」（びいどろ）也指望遠鏡，是存在的陽具符號；大津

繪（おおつ絵）是該城市的朝聖地標，但這裡是帶有雙關意涵的「大杖」（おおつえ）或陰莖；「生」（なま）也是「裸」的意思（至少這個雙關在英文裡說得通），而「景色」（けしき）可以分開並讀作「毛茸茸的」（毛敷き）之意[54]。經過上述拆解，我們看到的是，以你會看到他們的陰莖，多毛且裸露。

相同性向的男性，在肛交和從事賣淫時（使用）窺視機關；不會（把）刺（放進洞裡），所以你會看到他們的陰莖，多毛且裸露。

男色又一次展露無疑。

在歐洲，與情色作品同等級的西洋鏡很普遍，雖然我們不必推斷在日本是否也是如此，但封閉的西洋鏡的私密性（與窺視盒相比）必定助長了展現裸露畫面的風氣。帶有情色圖畫的西洋鏡在十九世紀變得很普遍，而且可能源自於很早之前的時代。在歐洲，西洋鏡可能做成鑰匙孔的形狀，以給人一種窺探私密空間的感覺，這種盒狀的西洋鏡稱為「管家所見」（what the butler saw）。我們不能認定十八世紀的窺視機關主要是用來觀賞春畫的裝置，但是很明顯的，它與猥褻有關聯。它帶有一種性行為的特質，提供一種總是啟人疑竇的窺視。

鏡子

春畫的視覺體系內包含了另一種觀看設備，我們可以考慮用它替本章畫下句點。這個設備在江戶時代的情色圖畫中占有重要地位。我們已經在兩幅作品中看到了它：鈴木春信的

《風流座敷八景》和葛飾北齋的《鏡前的戀人》插圖（見圖55、79）。

鏡子在春畫情色傳統中的地位很穩固。在第三章中，我們研究了身體的分割如何在伴侶之間產生一種不敵對的效果；其頭部和生殖器用某種過程結合並與各自的身體脫離。鏡子有助於這種切割。十八世紀的鏡子很小，無法同時展現生殖器和頭部，因此藝術家不得不做出選擇──要嘛捕捉慾望和性器官的力量，要嘛捕捉誘人的頭部。在許多插圖中，鏡子有助於增強已經存在的布料、家具，或在建築中產生的切分效果。

鏡子仍然在情色脈絡中使用。鏡子把行為者變成了自己的偷窺者，緊緊瞅著自己與伴侶擁抱在一起。鏡子的使用者既是演員也是觀眾！一面小小的江戶鏡子，以肉眼無法企及的角度顯示了與自己身體抽離的、暴露的性器官；性器官被客體化，即使它們產生性快感也是如此──就連高潮時也很難理解它們是屬於自己的。當鏡子出現在圖畫中時，其含義是不同的。鏡子出現在圖畫中，可讓觀畫者從第二個角度看到畫中描繪的性行為，或顯現更多的性感帶，例如女性脖子後方髮際線與皮膚交會處（在江戶時代被視為具有情色意涵）。春畫其中一個顯著特徵，是僅在鏡子的空間內展示性器官，從而使它們脫離圖畫中的正常空間；前面提到，由葛飾北齋所繪的圖畫就是如此。鳥居清滿作品的其中一頁原理也與此類似（圖85）。實際上，性器官很少出現兩次。至於鈴木春信的《風流座敷八景》中，性器官已經被描繪出來，因此鏡子轉向他處，鏡面未顯示任何景象。這樣一來，身體的任一部位就不會暴露在觀畫者眼中兩次，而是被切分成多個細部。身體暫時失去了掌握各個部位的權力，而且敵對性的接觸能力再次降低了。

鏡子的技術變化發生在十八世紀後期，這可能使人們對情色事物明顯產生興趣。藝術家們將傳統的鏡子（圓形，由銅／鋅合金製成）放在春畫中，而這些鏡子在大多數家庭中很常見。即使帶有水銀塗料的現代玻璃鏡子，已經從本世紀中葉起問世，並預期能藉由荷蘭東印度公司的分類進口帳目、當地需求清單中，發一筆橫財[55]，但是卡爾彼得・通貝里（Carl Peter Thunberg）卻也曾評論指出歐洲水手私下偷運的數量[56]。拋光完善的金屬鏡子提供良好的反光表面，通貝里還作出暗指陽具的評述：「擁有高品質性愛的人，可以從這種鏡子裡看到可愛的人影，以及最美麗的倒影。」[57]但是，這種鏡子存在三個主要的缺點。第一，銅／鋅合金鏡會使距其約30公分以外的物體變形；實際上，幾乎所有在春畫中顯示的鏡子，其呈現的景像都是實際上無法實現的。第二，這種鏡子失去光澤的速度很快，因此不使用鏡子時必須將其遮蓋起來，這代表拿出來使用前，必須作好準備並制定觀賞策略，也不能隨便拿在手上（如通貝里所說：鏡子不是用來裝飾牆面的）；通常，人們會沮喪地凝視著鏡子，因為他們會發現這些鏡子更需要無時無刻清潔、拋光。第三，銅鏡不太能反映顏色，而且會使所有物體帶有深褐色。

在更優質的鏡子種類問世之前，人們不會注意到這些限制。水銀製的鏡子出現以後，人們從更遠的距離看到自己的樣貌，整個身體也得以顯現，而不僅僅是臉部或器官。這種鏡子總是明亮，能忠實反映色調。這種種功能都增強了人們的感官體驗，也就是說當人們照鏡子時，上述特質變得基本且重要。

在十八世紀後期，浮世藝術界的一些成員提出了這樣一種觀念：鏡子是獲得更完整的

個人意識的一種心理手段。山東京傳在一個由他繪製插圖，並於一七八八年出版的故事中提到這點，這年也就是他幫友人社樂齋萬里製作書籍的隔年，這個點子可能是從那時就開始萌芽。這兩幅作品是相似的，只是技術有所不同；社樂齋萬里的書是由通三郎透過望遠鏡看到的畫面發展而成，山東京傳的主角則是一位名叫京屋傳次郎的年輕人，他透過一面魔鏡，也就是前面提過的水銀製鏡子（恍惚照子）來獲得影像。山東京傳並沒有採用普通人角色來擔綱自己故事中的英雄，因為「京屋傳藏」是山東京傳的真實營業用稱號，而次郎則是「次子」的稱呼，因此它可說是作者的替身或後代。此外，山東京傳強調魔鏡是真實的，而且「可以在上野的越川谷買到」[58]。假如我們隨意掃過書名，會以為這本書的書名是《會通己恍惚照子》（口袋型水銀鏡），但實際上第一個字會通（かいつ）是個不存在的詞彙，但可以理解為「打開」（かい）一個「世界」（つ）的人。這個故事講的，正是一個形象不良的江戶小伙子如何變成一個有名望且廉潔的人。他逕自前往吉原，並反映了有關當地場所居民的「真相」，然後對自己的鏡子所營造的騙人景像幡然悔悟。

在情色圖畫中加入鏡子，也是一種逗弄觀眾（與主角）之於世界的關係的方式。繪畫空間中的人物帶著局部抽離感，注視著自己的身體，但這也是觀畫者看到他們的方式。情色圖像中的鏡子建立起某種切割，吸引觀眾的視線，讓他們不再用千篇一律的方式賞畫，而是使之置身繪畫的世界中。這種錯位在整幅畫中是通行無阻的萬能鑰匙，觀畫者可以像交媾中的人物一樣，參與反映出的景象（在春畫中，所謂的景象通常指性器官）。

陸

性與外在世界

在先前數頁的內容中，我們已經見過相當數量的春畫。很明顯地，它們構成了一種多變、充滿創造力且難以歸類的素材。但這些畫作的結構與佈局具備某些一再出現的特質；它們帶給我信心，使我能針對整個群體提出特定的推論與假設。

本章內容的出發點，是我希望在此探討的另一項特徵——亦即春畫將性交行為限制在封閉空間內的傾向。到目前為止，本書所翻印的大量圖片中，僅有一、兩張是以戶外為背景；這也符合春畫作為一種藝術表現形式的整體比例。我們必須先對這種對室內空間的執著進行研究，之後才能繼續探討其中一類與外在世界互動，頗為特別的春畫。我將會說明：這類春畫登場的背景，是江戶時期情色藝術不敵對體制在十九世紀下半葉的崩解。

春畫的室內空間

春畫將性詮釋為：發生在室內空間的行為。這應該是生活的現實狀況，只不過，這些充滿情慾的圖畫不僅描繪這樣的事實，還補償其不足之處。對江戶時代的男性來說，形塑性癖好的最主要場所就是妓院區，其中又以江戶的吉原為首。所有的紅燈區均以柵欄圍住，其中大多數更被壕溝所包圍。這表面上是為了防火（因為它們是在夜間營業），但實際目的在於，將這塊空間與其所屬的城市正式劃出區隔。柵欄門與橫跨壕溝的橋梁，會在夜間牢牢緊閉（目的就在於將人關在裡面）。張貼在入口處的規定，命令欲入內的男性摘除象徵其地位的徽章與平民的衣飾，並下轎，使男性在不穿著其日常衣飾的前提下進出「浮世」[1]。女性則完全不能出入此區。這些場所是漂浮在各座城市規範政體以外的小膠囊，它們有時與都市

的實體距離相當遙遠；吉原與江戶本身之間的距離達一小時以上。它與不流動、固定的世界間的互動受到法規的管制。

我們現在稱為「浮世繪」的藝術體裁，在它們自身所處的年代通常被簡稱為「江戶圖畫」。即便浮世繪逐漸在其他地方受到模仿，但仍著重於江戶境內的地點；作為一種充滿情慾的藝術體裁，它們對吉原倍加關注，對廣大外在世界的興趣則相應地欠缺。戶外性行為是場景出現在春畫內的時間點，與一八三○年代起以景觀為主題，和葛飾北齋與歌川廣重有關的木版畫達到高峰相吻合。但在概念上，這些木版畫已經和一百五十年前導致印刷術興起，因好色且淫蕩的描繪仍有所區隔（即使兩者在技術上仍然相似）。在這項質變發生以前，浮世繪中展示外在空間的意象幾乎都與水有關（而且是真實浮動的水景）；無論是小船、江戶澙暑時節隅田川使人感到沁涼的河岸，還是橫跨河面的橋梁。陣內秀信考查了江戶時期娛樂消遣與水畔意象的關聯性，書中也引用了淺井了意在其所著且意義非凡的《浮世物語》一書中，將處於該心理狀態的人物精神視為一只在溪流上漂動的葫蘆的比喻。[2] 相反地，沉著冷靜的人在江戶時期的語言使用下，則被形容為偏好固定事物的人。例如內科醫生大槻玄澤就被認為是個鄙視「浮動」的人。[3] 浮世繪藝術所統御的領域，也正是被大槻玄澤排除、屏棄的領域；浮世繪藝術將自己的特徵定義為漂浮不定的事物。這些畫作藉由一再將吉原描述成性張力的登峰造極之地，實際上卻將性慾徹底排除在江戶市區的街道上。畫作掩蓋了在城市環境中進行調情、遊玩或「漫遊」的可能性，而且漫遊者並不能在城市中清楚辨識出來（名為「銀座散步」的活動在之後的明治時代被發明出來；此時的漫遊者才成為清晰的人物類

型）4。原來，春畫之城竟是如此缺乏性慾！

浮世繪圖畫和類似的情色藝術作品並不排斥與中產階級婦女產生接觸；鈴木春信就使笠森阿仙與阿藤成名。她倆都是女性，但她們的形影一旦在浮世繪藝術體裁中受到描繪，就逐漸進入了情慾的範疇。這導致她們顯現出「真似衛門」猶如性教育般的畫作內容，並在吉原受到仰慕；她們的形影甚至被人以淫穢的筆法重新描繪，而且未經授權（圖81與100）。這類的情慾主題也持續在劇場脈絡的內外，隱諱地遊走。女性不會進入吉原，因此以吉原為背景，描繪她們出現於該地是不合理的。但她們卻被描繪成幫子女穿戴歌舞伎的服裝或妝點員羽飾，藉此引誘一般家庭進入「浮動」的意象中。此外，當喜多川歌麿以浮世繪筆法描繪婦人（或人妻）而非妓女時，她們便以一種毫不害羞，足以使人感到驚恐且充滿情色的方式，躍然紙上（圖87）。

寬政改革所帶來的一項後果，便是在藝術上限制針對女性的描摹。此後，除了妓女之外的女性均不得成為藝術作品描繪的對象，而且就算藝術作品可以描繪妓女，也不得提供她們的名字（但我們先前就已提到過，出版商使用畫謎來規避這項禁令）5。「平淡的」市井小民無法受到性行為的滋潤，性愛被鎖進位於吉原區的小隔間內。

如果性行為在相當程度上未能呈現在江戶的市景之中，那麼在大環境裡，甚至在視為整體的大自然中，就更加無足輕重了。春畫中富麗的花朵、植物與動物意象都呈現出與它所在的環境中抽離——經過篩選後被帶入畫面，或被植入或受到馴化。春畫中屏風上描繪的立體、自然事物，象徵了為達到目的的殘缺影像。這與繪於中國明朝時期，以屏風作為背景藉

圖 115 ————
〈屏風前的愛侶〉，摘錄自《花營錦陣》之單色木版畫，繪
於十七世紀初的中國明朝；佚名。

此營造夫妻在荒野中性交的畫作（即使實際發生於室內，見圖115）相較之下，有著顯著的對比。本書插畫中所能見到，僅存且含括自然空曠景觀的日式畫中畫，都來自於某些特定圖像，而這些畫中畫，正是在創造不張揚性行為的環境（見圖8與圖9）。事實上春畫的每個例子中，違和的自然景觀都被排除在外。

鈴木春信與小松屋百龜在《風流豔色真似衛門》中涵括了二十四幅畫面，其中僅有三幅取景於戶外。以絕大多數的標準而論，這樣的比例事實上已經很高，因為幾乎所有類似的書籍都沒有收納以戶外為背景的圖畫。展示完整且體系化的性學知識的渴望，藉此構成「真似衛門」的性教育，讓這本書達到大多數春畫所未能企及的詳盡程度，這點應該是那些以戶外為背景的圖畫的最好註解。在鄉村氛圍最為強烈的背景下，發生各種趣味橫生的事情；春畫中具有鄉村氣息的插入者，其實是一名戴著怪誕面具的都市男子（請注意其佩劍）；整個景觀看起來像是擺設就緒的舞臺（圖118）。「真似衛門」洞察了這當中的異常性，文本標註道：「這種奇怪的

281 ———— 陸

圖 116 ─────
西川祐信，〈稻田裡的愛侶〉，取自《枕本太開記》，單色木版畫頁，作者佚名，成畫年代約於
一七二〇年左右。

愛，會讓你開懷大笑。」6「真似衛門」整裝待發、準備出遊，不會在這個被稱為「新田」，沒有多少事物可以開導他的地方停留太久。接著他來到一個被稱為「仍在努力不懈」的地方，這個地名暗指對性行為的嘗試，卻無成功的希望；「真似衛門」在此地見到一對已經垂老矣卻正在做愛的夫妻。春畫閱覽者所想要見到精純且優雅的性行為，和這類地點是不相容的。

鈴木春信在自己其他的情色作品中，絕少嘗試類似的布景；即使是在《風流豔色真似衛門》中，那三幅以鄉村為背景的插畫，似乎也未能點燃他的靈感（小松屋百龜的文字讓他必須繪製這些插畫）。配戴面具者出現的場景（這是高度不合理的場景）在西川祐信的《枕本太開記》被完整抄襲，而且在該書中還構成一段情節合理的部分內容（圖116）7。鈴木春信慣於剽竊他人使用過的創意；但從此處來看，他靈感的泉源在戶外景致的創作過程中，發揮不了作用。

幕府當局希望灌輸一種意識：最理想的狀態是將性行為從一般市街掃除，使其侷限在淫樂區內。如果有絕

─────282

對的必要性，也可以將性行為限制在「岡場所」之中。街道被清理得越乾淨，人們就會更常進入室內空間；假如「正常的」浮世繪圖畫畫隨之配合，並盡最大程度地消滅市集或道路旁任何具有性吸引力的因素，就難以完全禁絕家庭中蘊含的性本能，其原因在於（以繁衍後代為前提的）性行為至少屬於市民應盡的義務。浮世中的圖畫將漂浮的意象帶入屬於家庭內部的空間。吉原區消費昂貴、距離遙遠，無論是性慾高張的年輕人，對財務精打細算的人與忙碌的人，都不會到那裡消費。「岡場所」提供了一些緩解，使這些人免受吉原勒索般的高價位所苦，而且還是離住家或工作場所不遠的選項，比較便宜且省時間。春畫提供了這類的畫面，並使我們聯想到：偶然來串門子的人、朋友、鄰居，當然還包括自己的配偶，都能提供這種偷歡的樂趣。所以狀況可能是：對充滿情色市街生活的禁止，使住家成為幻想的中心，待在原地進行性交比前往他處發生性關係，更讓人感到血脈賁張。情色圖畫則填補了渴望與事實之間的缺口。

春畫採用一種室內對比室外的空間玩弄概念。芳賀徹曾對此進行討論，將春畫視為是在「尷尬的」場所發生性接觸的偏好；這個日語詞彙包括了「限制」與「焦慮」之間的細微差異[8]。即使性行為受到限制，仍極有可能一觸即發；想關在室內做，卻隨時都處於逃逸的邊緣。那些堅信性行為為可以被壓制在室內的圖畫，卻也同時彰顯出這種限制乃是一觸即潰的。滑門處於開啟狀態，屏風斜斜地擺著，都能完全掩蓋住外面的景色（請參閱圖58、85與90）。付費的性行為，或者說大多數的性行為，可能都在夜間進行，但春畫描繪的卻都是白晝所發生的事件。假如是單色系圖畫，我們或許可認為畫面無法展示白晝與否；但光線經常

不足，房間沒有因為夜間的到來確實緊閉，或拉上窗板以營造出類似於牆壁的定性。天氣總是一成不變地溫暖（春畫的季節大多設定在春季，但這不符合春季的實情），所以這些空間全都敞開著。室內空間毫無疑問地具備了室外的景致。

人的形體被推、戳穿其房間的開口處。從邏輯上來說，他們理應在被褥中攤開，放置於房間的中央處，但他們沒有這麼做，反而將它們推向門口與窗口；住戶一般而言是不會這麼做的。春畫中處理交媾的人體時，傾向於將其擺在房內某

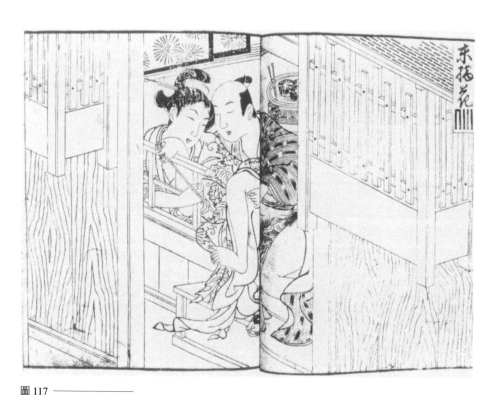

圖 117 ——————

速水春曉齋〈紅花〉，取自《女豔色教訓鑑》，單色木版畫頁，作者佚名，成畫時間約一七九〇年代。

些交疊的區塊，人在這些區塊彷彿隨時都會被絆倒，例如最常見的樓梯口或門廊上（請見圖117）。這樣的布景，目的在於標示邊境或具限制性質的線條，不應該被解讀為對江戶時期生活習慣的實際描述。性行為被描繪成不穩定的意象，不斷地接近掙脫、不受制約的臨界點。即使是在屋舍之內，它仍在「浮動」。

在室內的這項特徵，與其他眾多情色藝術體裁或類型，構成了顯著對比。明朝的大量情色圖畫取材於被柵欄隔開，外人所無法進入的花園內（任何想要侵犯婦女專屬區域的闖入者都知道這一點），畢竟這麼做也是為了肥水不落外人田。明代的圖畫，則強調一家之主與其（多名）女性配偶享受肉體歡愉的正當性。在約翰・克萊蘭德（John Cleland）所著的《芬妮希爾：一個愉悅女人的回憶錄》中，芬妮以妓女的身分在倫敦漫遊；就這一點而論，她便與置身於吉原區柵欄內的女性有所不同。但是在性行為即將發生的時刻，她就進入室內，將門窗鎖上，把自己的空間密封起來。性行為外流的情形在《芬妮希爾》一書中僅發生過一次（有人透過客棧臥房的牆壁窺探）；這一幕亦以某種倒錯呈現。原因在於，芬妮在那個過程中所見證的情景，是全書中唯一的同性戀邂逅（除了她自己最終演變成肉慾的女同性戀傾向以外）9。繪畫處理封閉環境的體系總計有三種，而且春畫本身就已提供閉鎖的空間（在許多實例中，這樣的空間位於受到徹底封鎖的吉原區）——但之後封印將會被裂解，使得整個單位均受到全面滲透，無法阻攔。

性與歷史

我們可以對性行為進行連結，將其投射到更寬廣的界面之上，但連結的對象並非其周遭當下的人事物，而在於其周遭的過往。起源於當今被稱為「平安時代」（第九至第十二世紀）輝煌古典時期的神話故事，為吉原提供滋潤與養分。它所形塑的理想女性化意象，受到廣泛地採用。一般而論，在吉原成立期，整個社會正努力吸收《源氏物語》留下的氛圍，當時產出共約一千幅「源氏繪」，其中又以各種精選人物畫最廣為人知，這些畫作可是當時女性出嫁時的嫁妝之一。在《源氏物語》書中，性是相當隱晦的題材，儘管如此，用一名早期的英格蘭評論家的話來形容，它「絲毫沒有帶有情色的篇幅，實在使人震驚。」[10] 浮世之中蘊含一種將《源氏物語》性化，或使性行為變得更加「源氏化」的傾向。然而對於這類神話典故的使用，乃是某種受管制的特權，僅能見於吉原。在吉原工作的女性借用使用於《源氏物語》中的名字（例如「小紫」或「浮舟」），作為其執業時的綽號，她們穿的衣服上繡有得自於《源氏物語》的主題，例如「源氏香圖」乃根據書中五十章每一章之五線形標示所得（圖76與117）。至於在「岡場所」工作的女性則取普通的名字，例如「玉」或「元浦」（圖112），並沒有借用《源氏物語》中的名字。在一七五〇年代中期，吉原頂級妓院角玉屋的高級妓女三世瀨川，發明了一種系統，該系統用《源氏物語》中的章節名稱指涉生活中常用的物品。因此現金被稱為「葵」，祕密戀人被稱為「帚木」。「篝火」意指淫媒，菸草則是「賢木」[11]。

《源氏物語》僅僅是披覆在現實之上的神話糖衣，但現實可就不那麼使人感到愉悅了。

一段描繪某些從事性工作女性的惡劣健康狀態（她們當中流行梅毒），並用相當不堪的韻文，彰顯了這個現實。這段韻文以一種相當不同的方式，應用了《源氏物語》章節的標題名稱。表面上的意思很平淡：

浮舟而行

人子乘

往花散里

「花散里」和「浮舟」都是《源氏物語》中的章節名。這段韻文引用的老掉牙典故是：富家子弟總是會逆流而上，動身前往如花瓣般豔麗的吉原。但很殘酷的一點是日文的「花」同時指「鼻子」（はな／hana），而且梅毒可是會腐蝕鼻子的[12]。人們承受著變成食屍鬼的風險，這可和源氏與其妻紫之君大相逕庭。一七○五年的另外一段韻文，或許正是出於這個原因所寫成的：

原因所寫成的：

即使是《源氏》

也可能成為年輕心靈

之毒藥[13]

《源氏物語》的情色意象，在其創作完成後的兩個世紀起開始流傳，而且也在淫樂區以外流傳著。到了十七世紀，那些於稍早被賦予性特徵的版本被蒐集與臨摹，有時作為出版用途。吉田半兵衛寫於一六八一年的《源氏御色遊》就是一個很有名的例子，而且在此之前的三年，由藤本箕山所寫的《色道大鏡》甚至自比為《源氏物語》的「續集」[14]。某些作品即便與《源氏物語》相關，其關聯性可能亦相當膚淺；關聯性薄弱的文本也越來越多。例如速水春曉齋寫於一七八〇年的書籍寫到一系列當代放蕩的邂逅；這一系列文字使用了《源氏物語》書中一個章節的名稱，並且附上相對應的「源氏香圖」，本書也已引述了其中一頁附圖（圖117）。對《源氏物語》內容的引用，乃是速水春曉齋為自己所著書籍內容的開脫，是企圖的一環，而且他的標題《女豔色教訓鑑》（女人性教育寶典）也彰顯了這一點。不過他的心思並沒有放在這本書上，導致他的行文極為馬虎，乃至於此處所翻印頁面上的標題是「末摘花」（即該書第六章的標題），而真正出現於「源氏香圖」的標題是「葵」（即該書第九章標題）[15]。一般來說，這些書籍致力於勾勒出的是，源氏與其（眾多的）愛人做愛時所選擇的體位——即使這完全是假設性的說法，因為在文本當中這些都沒有被提及。帝金大師（他偶爾會使用意謂「睪丸」的漢字簽署自己的名字）曾在一八二〇年代蒐集一整套「笑繪」，他針對在一個非常尷尬的地點，即在加蓋的連接走廊（渡り殿）上做愛，進行了討論，並將它推薦給讀者，還稱源氏與朧月夜（當時右大臣之女）在古稀殿宅邸裡的「小別墅」同睡時，那是做愛時嘗試的體位[16]。即使江戶時代的屋舍很少有宮殿式的連接走廊設計，但這段文字或許仍然引起了他人的仿效。

288

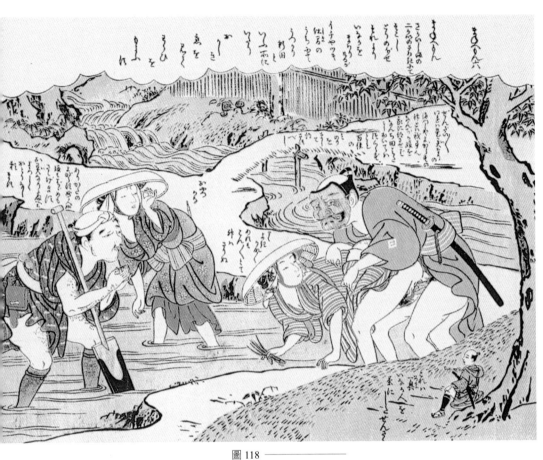

圖 118 ————

鈴木春信〈稻田裡的愛侶〉，摘錄自一七六五年小松屋百龜《風流
豔色真似衛門》，彩色木版畫頁。

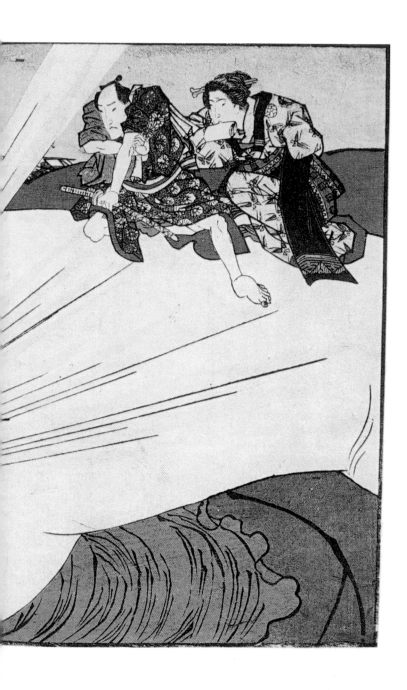

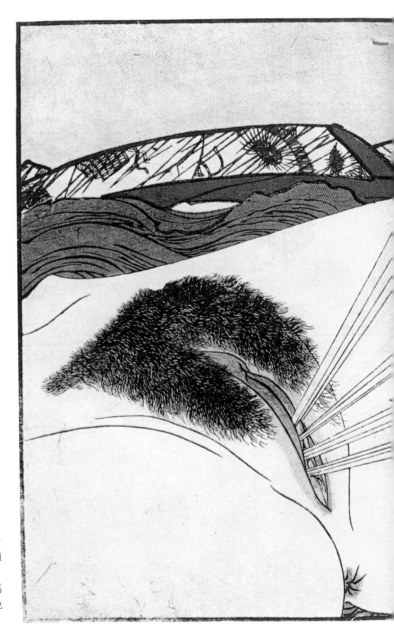

圖 119 ————
歌川國貞〈準備攻擊陰道
的小豆人與小豆女〉，
一八二七年為式亭三馬
《船頭深話》繪製的彩色
木版畫插圖。

圖 120 ─────
圓山應舉《楊貴妃》，
一七八二年，懸掛捲軸，
材質為上色絲綢。

圖 121 ────
葛飾北齋〈丸山〉，繪於
一八〇一至一八〇四年，
摘自《七遊女》之彩色木
版畫。

圖 122 ────
鳥文齋榮之〈歐洲人與丸
山妓女〉，彩色木版畫，
繪於約一七九〇年代。

圖 123 ——————
喜多川歌麿〈歐洲戀人〉，摘錄自一七八八年
《歌枕》的彩色木版畫。

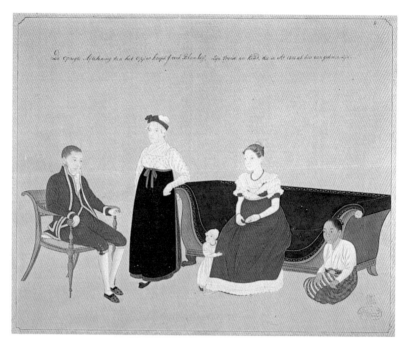

圖 124
川原慶賀《布洛霍夫家族》
（The Blomhoff Family），繪於
一八一七年，立式屏幕，材質
為上色紙張。

圖 125
川原慶賀《揚・科克・布
洛霍夫與日本女人》（Jan
Cock Blomhoff with a Japanese
Woman），繪於一八一七年之
後，擷取局部手捲畫軸，材質
為上色紙張。

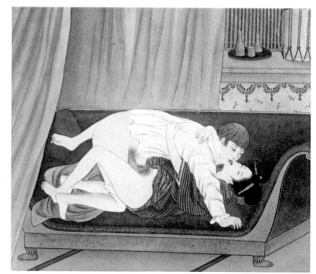

浮世繪圖畫中，一個重要的子類別在於將古典主題重新繪入當代。它們的名稱眾多且不一（今樣／當世／風流），不過現代學術圈將此類畫作稱為「見立繪」，其英文名稱則為parody／戲仿，或analogue／模擬 17。將文學導入浮世繪藝術中，的確使其變得更加情色化；這種傾向常在十八世紀的主題展示中出現，而《源氏物語》便常成為這類主題的出處。鈴木春信繪製了一幅雙聯畫，並將其設計為一七七六年的日曆；日曆對《源氏物語》中的〈夕顏〉一章進行了「模擬」，書中的英雄在該章裡拜訪一位名字也叫做夕顏的女子（圖126）。現在的源氏已經是富有的公子，夕顏則是一名打扮時髦的女

圖 126 ————
鈴木春信《見立夕顏》，繪於一七七六年，雙聯彩色木版畫。

孩；他的牛車如今已然變成一只昆蟲盒，而與她同名的花朵（春白菊）則覆蓋了出入口，針對這個暗示向觀畫者發出警示。這位公子身上飄揚的和服，提供了情色布景中常見的潮水意象。鈴木春信雙聯畫的買主，將這對情侶連結在一起。十八世紀末葉，終於迎來了第一波對《源氏物語》的學術性研究熱潮，這當中又以先天論者本居宣長的作品為甚。他於一七九六年所寫成了《源氏物語玉之小櫛》，認為《源氏物語》蘊含不了情的美學成分，並在定義憂愁（物の哀れ）為核心主題的過程中，發揮了可觀的影響力。一八五四年，偉大的文學批評家萩原廣道帶著懷舊式的景仰之情寫道：

這真是史無前例！作者在一些段落中拐彎抹角地暗示她的意圖；他揀選出這些段落，將它們具合起來，然後再闡釋它們的寓意。這一點堪稱前所未見的學術研究成果。他的（結論）在於，整部小說的關鍵與核心在於對「憂愁」的了解。這個結論在過往的任何評注中，也是前所未見的。18

北村季吟也預想到了這一層。他於一六七三年所編寫的《源氏物語湖月抄》盡力解讀了文本本身，具有指標性的意義。然而這兩名作者都剝除了在過去數個世紀以來累積於《源氏物語》文本之上並將其覆蓋的情色意涵（包括與吉原相關的意象，以及帶有婚姻色彩的意象）。北村季吟編纂了其關於男性之間戀情的文選《岩杜鵑》，對異性戀傾向極為明顯的源氏（源氏在全書中僅和一名男性同睡過，之後便放棄與男性同睡的機會）進行了調和19。本

居宣長則把整段故事轉變成某種能夠喚醒失落，或與失落經驗有共鳴的情節，這樣就變得沒那麼淫穢。

《源氏物語》的文字艱澀、篇幅冗長，很少人能將它讀完。同一時期亦有其他文學作品，但《伊勢物語》可能是這當中最平易近人的選項，而原因在於它僅由篇幅短的文本與詩篇所構成。書中不具名的主人公「那個男人」有著在原業平的影子（因為和聖殿的少女私通而遭到流放）。也正因為如此，《伊勢物語》的性意味相當濃烈。江戶時期將在原業平後續浪跡天涯一事建構成「肉體朝聖」（色修行），意謂著他並沒有記取教訓，仍然過得相當自在20。除此之外，他所穿越的荒原（武藏野台地）就是日後的江戶。因此，到了十七世紀的後半葉，當地人仍不願意將他的浪跡天涯視為病態之舉。即便當時的江戶已經躋身世界上發展最蓬勃的都市之列，他們仍然不願意做出這種解讀21。和《源氏物語》相較，《伊勢物語》的另一項優點在於在原業平的性舉止攻擊性並不那麼強，大男人氣息沒那麼濃烈。《伊勢物語》並沒有如同北村季吟所找出，針對男色的對比。不過，書中仍出現大約七處與男色有關的插曲；即使這些插曲僅占全書總篇幅的百分之五以下（一百二十五段），但它們仍然架構出第八十二節至第八十五節之間的內容中，一條相當顯眼的支線22。在北村季吟提出這些評注的十五年後，井原西鶴宣稱「在原業平終究並沒有真正與聖殿少女相愛過，反而是愛上她的兄弟大門」，兩人之間的感情關係長達五年之久（歷史上真實的在原業平也確曾向大門寄送情詩）23。在原業平的雙重性，可以用來說明江戶的兩極化性向提供正當性，但《源氏物語》則無法提供此一正當性。井原西鶴針對《伊勢物語》的第一節進行「肛化」分析，

並藉此提供雙重解讀：

在春日野
青嫩的紫羅蘭
（似乎說明了）我袍上的印痕
我狂野的渴望
完全不知節制 24

井原西鶴堅稱，將其圖案印在衣料上的青嫩紫羅蘭，一如預期地指涉歌舞伎演員所戴著的紫色包頭巾。這是他能夠提出的劃時代說法，表示在原業平已經知曉男色，而且是現代商業化恩客的精神始祖 25。

無人企圖去除《伊勢物語》中的情慾色彩，並讓在原業平進入江戶這片區域（亦即「流亡東方」一事），成為江戶地區情色圖像系譜的一環。在多篇寫於一六六〇年代，與春畫有關的文本中，我們已讀過這個典故，而若喜多川歌麿的一幅版畫具有可信度，至少到十九世紀初，它仍持續點綴著想像中女性色彩的性交易場所（請參閱圖80、95～98與127）26。在原業平跨越了富士山，正式地將江戶放上了屬於情慾世界的地圖。由於許多江戶居民的「祖籍」源於大阪及京師地區，而不是江戶本地人；他也就成了當代的樣板。一般來說，在原業平被稱呼為「紳士」（おんかた），而這個字又與一個意謂著「假陽具」的名詞為同音異義

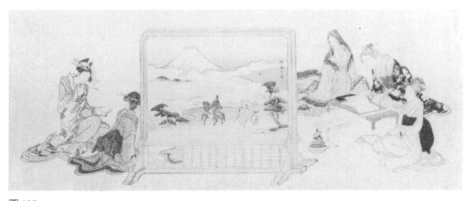

圖 127 ————
喜多川歌麿《一群圍繞在〈伊勢物語〉屏風邊的女性》，一八〇〇年的彩色木版畫。

字。這的確將這位古代的廷臣帶入屬於現代生活，以及女性補償式慰藉的領域27。《源氏物語》的輸入則相對較少。在原業平居無定所的生活，使他成為現代化男性的模範，他穿越屬於幕府將軍的維安領地，一邊賺錢，一邊享樂。戀川笑山在以旅遊為主題的《旅枕五十三次》（用一個旅行枕睡五十三個車站）一書中凸顯了這一點，而該書的書名指涉東海道（從江戶到京師）沿途所經過的各個驛站：

無論是什麼方向，所有的旅程都從大江戶地區的核心開始——也就是這裡。直到京三条為止，驛道一共經過了十五個町，長度為一百二十四里；總共有五十三個驛站。

這就是我們所稱的東海道。多數的領主、軍旗向前行進，團隊忠心的動身前往伊勢神社，其他人則到京都或大阪觀賞景點，他們都在大和國周圍活動。不管是從哪個方位前來，所有的路線都符合他們自己所稱的「放逐東方」（東下り）。那位至高無上紳士在許多年前從事「肉體朝聖」時，行經的也正是這個路線。許多人親手

————— 300

招致了自己命運的興衰起落，大批平民百姓則只能隨波逐流[28]。

《伊勢物語》為與世隔絕的女性和靈活、生氣蓬勃的男性營造了神話，也為男女之間及男性對男性之間的愛情，提供了神話。

與性有關的歷史肉筆畫

中國與韓國歷代王朝的文學作品，是日本歷史上眾多傳說的來源；與唐人有關的畫作與趣聞，是廣為人知的。「唐代美人」的整體姿態也在正式的繪畫得到呈現，表現出這段豐沛歷史中所蘊含的情色生活。過往以其美色與吸引力著稱的個人之中，首屈一指，最為有名者應是楊貴妃。楊貴妃活在西元八世紀，是唐朝皇帝玄宗的愛人，而且在日本江戶時期，針對她形影的描繪多不勝數（從畫中人物的鳳凰狀髮釵，就可辨識出她的形影），例如一幅由京都藝術家圓山應舉繪於一七八二年的作品（圖120）。她的定位是嬪妃，而不是正宮，因此她是個頗性感卻不利於王朝延續的人物。唐玄宗也的確因為對她的溺愛與寵幸，葬送了江山，她最後遭到處決。楊貴妃就像美貌能夠「使千舟齊發」的海倫一樣，是一名蛇蠍美人，她的性魅力足以攪亂和平、敗壞朝政。在現代的性領域之中，依舊埋藏了這個神話，原因在於貴妃的稱號是「傾城」，同時在整個江戶時代，這個詞都一直被當作高級妓女用，而且紅燈區又被稱為「傾城町」（這些字日後流入荷蘭帝國，成為該行業中的暗語：keesjes與keiseimatz）[29]。

在歷史的進程中，性感美女的吸引力不曾有過改變。這在陽具的、男權主義皇朝的控制
體系中就形成某種一再出現的錯誤。一如江戶時代慣用語所陳述的，女人甚至只須用自己的
一根頭髮便足以領導一頭大象（而這也被當成一種圖畫主題）30。但是也一如我們對江戶時
期對性行為揶揄的期待，針對女色的評論必然會與針對男色的評論一同出現。被禁止與女性
交媾的僧侶，就被認為在面對青春少男時容易喪失自制力；因此容貌姣好、有吸引力的小男
孩常被詼諧地喚為「傾寺」31。請注意：在社樂齋萬里故事中，我們就可以辨識出男童妓的
守護神，也配戴著楊貴妃式的鳳凰狀髮釵（鳳冠，圖113）。

楊貴妃具備作為某種典型人物的特質，這一點確保她時常成為後人描繪的對象。但在
一千年後，她的形象被呈現在日本觀眾的面前時，必須經過調整才能確保其可信度與吸引
力，這些調整就必須著重於繪畫風格與性慾上的品味。不過以「模擬」風格描繪，情色意味
過於明顯的版本卻揭露了一種
風險：如果不針對古典美進
行調整與更新，它將失去對
現代人的吸引力。喜多川歌
麿在他的《實鏡色乃美名家
見》（真實比較知名美女的
情色性）中，以常見的「一
同吹笛」姿勢描繪楊貴妃與

圖128 ————
喜多川歌麿〈玄宗皇帝與楊貴妃〉，收錄
於一七九九年《實鏡色乃美名家見》系列
中，彩色木版畫。

她貴為一國之君的情人。該系列圖畫的其餘所有作品，都展示了同時期的人事物，因此確保這些古典人物享有同一等級的情色程度變得至關重要。畫中兩人的面容，以畫作出版時（大約為一七九八年）的新標準來看，都被評定為可愛、討喜（圖128）[32]。

圓山應舉（並非情色畫家）以其超越時代的才能而聞名；即使面對突兀、艱澀的主題，他仍然能夠將真摯的情緒輸入觀畫者的心中。他的一位畫迷就記錄道：他慣於在描繪歷史人物或外國人物時，以普通人作為雛形，之後再「於外層添加一點中國風格」，而這正是被傳統學院派參考書籍所剔除的畫風[33]。

於一八五〇年代從事寫作的喜田川守貞，對一系列以過往人物為主題的圖畫進行了觀察，並引述中國唐代美女楊貴妃，以及西元九世紀時的日本小町，做為範例表示：

在過去與現在，男人與女人的面貌是不一樣的；因為它會隨著時代而改變。時尚會不斷更迭，我們並不知道昔日楊貴妃與小町究竟是何容貌，但呈現於歷史圖畫中美女的容貌，甚至她們的鼻子與雙眸，均與現代人頗有差異⋯⋯現在被我們稱為美女的這些人，到了將來可能就不再會被視為美女。[34]

也就是說，保持對人物形象的信念，這個重責大任便落在畫家身上。

屬於幕府學院（也就是「狩野派」）的畫家完成大量以歷史為主題的畫作，這些畫作主題可能會包括楊貴妃。原因在於，其藝術作品的目的之一為將從歷史經驗中汲取的道德教

訓，做為點綴城堡與宮廳內部正式空間的裝飾品。他們所選用的主題必然包括與節制性慾有關的教訓。其中一本史料書籍是《帝鑑圖說》；它最初出版於明朝，但於十六世紀時被引入日本，是為豐臣秀吉而印製35。小巧的木版畫在牆面與屏風上延展著，使觀畫者銘記貪污所帶來的危險，同時強調性慾一不小心就會變成推動歷史的主要動能。

脯林酒池

圖129
一六〇六年的《脯林酒池》，單色木版畫插圖，出自張居正《帝鑑圖說》
是繪於一五七三年中國明朝，原畫的副本；繪者佚名。

書中其中一集是「妲己害政」，而這或許能和「脯林酒池」（酒池肉林）所呈現駭人的暴食行為相提並論（圖129）。

《帝鑑圖說》也收錄賢君圖像（他們的數量較多）36，並展示了縱慾的壞處，以及適度享樂的薰陶價值。非婚姻的性關係被認為出現於菁英群體中，而且正如《帝鑑圖說》所呈現

的，這種性關係可以很具啟發性，也可能毒害人心。

《帝鑑圖說》述及的統治者都是男性，而且該書認定誘惑他人者均為女性。這只反映了江戶時期一半的實情；當狩野一溪在一六二三年編訂出一份「唐人」形貌主題清單，以供其畫派使用時，他納入了一個針對男性與男性私通的章節，而該章節為後世留下了雛型[37]。該清單呈現了十七個主題。即使狩野現存的畫作中並未凸顯所有的主題，但一個常被提及的故事情節是：中國政府大臣、詩文愛好者蘇東坡（亦稱蘇軾）與官員李節樵見面，在與世隔絕的風水洞中一邊談情說愛，一邊寫作。假如沒有這樣的放鬆與恢復，兩人的職業生涯都極有可能陷入掙扎，甚至全面地敗壞。在狩野一溪編訂這份清單的數年前，他的老師狩野光信（逝於一六〇八年）製作了一對被狩野一溪所遺漏，能連結到風水洞的男色主題屏風，標題正是「商山四皓」（圖130）。這對屏風完全可以擺設在宮廳之內，暗示著受節制的男性之間的性行為所蘊含的高貴力量。

日本與中國大陸不同的一點在於，它擁有一段（被刪去的）女性統治史；性行為在這段歷史中扮演的角色並未被遺忘。最有名的便是阿倍內親王（死後被稱為孝謙天皇）；她寵幸一名相

圖130 ————
狩野光信（卒於一六〇八年）《風水洞與商山四皓》，六摺式屏風之一對，材質為上色與鍍金之紙張。

貌俊美，名叫道鏡的僧侶，他幾乎就像唐朝皇帝一樣，毀了整個國家。這導致她遭到罷黜，日本在往後九百年中不曾再出過女皇帝；如同我們先前所提過的，日本下一位女皇帝是於一六二九年即位的興子（死後被稱為明正天皇）。不管史實如何記載，人們相信：真正讓阿倍內親王喜歡道鏡的原因，據說正是他那無比巨大的陰莖。這項在十三世紀便已盛傳，是相當下流的指涉，並在十八世紀變得更加通俗化[38]。一名川柳作者寫道：

「道鏡啊⋯
那可是你的胳臂？」

她說著！[39]

所有統治者藉由個人偏好和溺愛影響歷史走向的程度，就與其藉由政策影響歷史的幅度，一樣明顯。這兩者是密不可分的！另一名川柳作者指出：這對單手用的情色圖畫愛好者也具有高度相關性。另一首寫於一七八〇年，作者匿名的韻文點出，（於十二世紀末葉掌權的）北条氏王朝幕府攝政王曾在其青春期的早期退位過：

便應該做出改變
隨後北条氏
最初的手淫 [40]

迫使歷史產生變化的因素不僅僅是情愛，甚至還包括了手淫。

對相當近期的歷史重新進行性化，是浮世繪的一項衍生性效應；它的眾多媒介（包括川柳詩、春畫、版畫和肉筆畫）都參與了這項進程。性行為被引述，作為針對歷史上前後矛盾事件做正當解釋，完全無中生有的戀愛情節被虛構出來，還能為已逝者的姓名增添幾許生氣（如果這些逝者的行為不可預測，這個方法就更常被使用）。關於四十七名復仇者的真實歷史（被稱為《忠臣藏》），沒能充分地解釋引發仇殺的侮辱行為是如何產生的，這個故事因此受到轉述，並被指稱是導因於高師直與加谷川本藏之間，一次並非兩廂情願的性行為造成[41]。井原西鶴採用事後追溯的方式寫出許多杜撰的媒合，並將時代連結到他自己設定的議題之上，而這些議題都非常牽強，一點都不客觀。例如，他宣稱：中世紀偉大的日記作者與書記官吉田兼好，曾經是清少納言（一名生活在比吉田兼好早數個世紀的女士）[42]。

統治者們的故事對菁英階層造成了影響，這一點在任何牽涉到庶民的脈絡下，都必須敏銳地應對。《忠臣藏》故事的情節被編製成木偶戲，成為歌舞伎演出的劇目（在其後數十年，這些劇本都是票房保證）。出於同樣的道理，作家與藝術家所能採取的明智之舉就是將政治性的作品，調換到不同的歷史時刻之中；《忠臣藏》乃根據十八世紀真實歷史事件所作，但在時間序上受到重組。浮世偏好的趨勢是藉由「類比」進行同時代化，而上述作法恰恰站在浮世的對立面。假如針對近期事件的歷史化配置，有助於減少任何施加在發行人身上懲處的嚴重性，對歷史的現代化處理很容易招致懲處。以宮廷為主題的春畫，當然會受到絕對禁止（雖然我們偶爾仍會見到這類作品）。《源氏物語》或《伊勢物語》並未侵犯到現

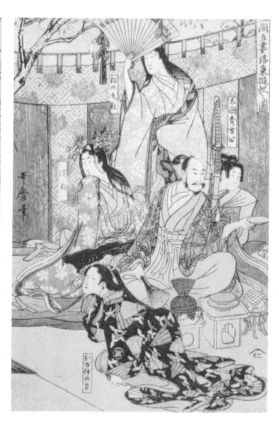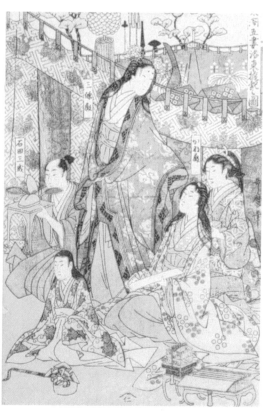

圖 131 —————————
喜多川歌麿《太閤洛東五妻遊覽之
圖》，三聯畫，彩色木版畫，約完成
於一八〇三至一八〇四年。

圖 132 —————————
喜多川歌麿《真柴久吉》，彩色木版畫，取自根據《繪本
太閣記》所畫的系列圖，約完成於一八○三至一八○四年；
作者佚名。

實政治中的人物；但假如作品提及當今統治菁英階級的成員（即使該成員已過世），而且提及的方式不夠慎重，藝術家就會遭到清算。一八〇三至一八〇四年，喜多川歌麿繪製了一幅或多幅聲名狼藉，將豐臣秀吉以情色化方式呈現的版畫。這些作品取材於一本將豐臣秀吉事蹟小說化處理的傳記；該傳記以匿名方式寫成，而且在出版當年很可能未經過內容審查。若干其他證據指出，一八〇三年的社會興起一股對豐臣秀吉的考察熱潮；十返舍一九與大田南畝或許都受到該傳記的激勵，相繼寫出自己的版本[43]。由於現今已經沒有能夠回溯到該時期的記述，我們無法妥善地查考喜多川歌麿那幅惹上麻煩的作品；但下列兩部畫作，較有可能是他當年的作品。其中之一是以一五九八年真實事件為題材，由著名出版社加賀屋發行的三聯畫《太閤洛東五妻遊覽之圖》。另一組作品則不具標題，由五幅以豐臣秀吉傳記（該書以「尚吉」的名字影射豐臣秀吉）中顯赫人物為主題的大型肖像畫所組成，且由另一著名出版社守谷發行（圖131和圖132）[44]。在一本篇幅冗長的書籍扉頁中，疏漏的內容或許可以忽略不計；但同樣的疏漏若發生在華麗的單張式版畫中，那就是不可被容忍的。此外，該傳記乃是在內容審查較為薄弱的大阪所出版。更糟的一點在於：在那張三聯畫中，豐臣秀吉的妻妾們可都穿著現代化妓女的服飾[45]。我們無法斷言此舉是否合適；但在守谷出版社發行畫集中出現的豐臣秀吉，正用手撫弄一名侍童的腰部（一名較年長的武士則在後方招呼一名女性）。隨後，那本在大阪出版的書籍就被禁止發行，至於喜多川歌麿、十返舍一九與其他幾名人士則整整戴了五十天的手銬。

性的創世故事

日本的傳統典籍在世界的誕生與人類的性行為之間，建立一道顯而易見的連結。經典故事講述第八代神祇，也就是伊奘諾尊和伊奘冉尊的事蹟。他倆是第一對肉眼可見的男女，也是第一對藉由性結合生兒育女的男女。這段敘述見於第八世紀的《日本書紀》，它講述伊奘諾尊站在天浮橋上，將「天沼矛」浸入無定形的水中，攪動它，再將其抽出。落下的水滴凝固成為磤馭慮島，這就是日本列島的形成——亦即最初的土地。學界總體上已經接受，那根「長矛」就是他的陽具的說法。至關重要的一點在於：即使身為女性的伊奘冉尊就在他身旁，伊奘諾尊仍是藉由手淫創造出土地，而不是藉由性交造地（當時的他對此道仍一無所知）。直到那時，這位神祇看到一隻鶺鴒尾巴的運動，這才了解生育之道。關於這段故事，仍有許多可著墨之處，但我們關注的焦點是情色藝術，因此我們將只會描寫這段故事對獨居男性而言的密切關聯性。這段關於手淫的認證變得如此深入人心，乃至於某些人主張：伊奘諾尊自始至終都深知如何生育，但卻偏好自己動手，而且之後江戶時期針對這些神話故事的進一步情色化描寫，也常是根據這些論點所推演的[46]。井原西鶴也試圖在此迂迴地摻入屬於男色的成分，他提出：伊奘諾尊從一隻鳥擺尾動作中所學習到的，在更大程度上應，應該與肛交有關，而非陰道性交[47]。

將「長矛」浸入水中與觀看小鳥，在這段故事中的時間序上屬於分開的事件，但在繪畫藝術的傳統中，它們卻逐漸被描繪成同步發生的事件（圖133）。此舉在時間上結合了手淫與

性交，排除了其中一件事發生在另一件事之前，或後者的發現，導致前者重要性降低等概念。溪齋英泉在他那本選錄大量情色藝術的總集《枕文庫》的正面，暗示了這一點。在該書的正面，立於雲邊的神祇們抱緊彼此，鶺鴒已經位於左方，伊奘諾尊則比劃著他的矛（圖134）。兩座名稱分別為「男體山」與「女體山」的巨峰，則從後方升起。

就在溪齋英泉編成該總集所耗費的十年之中，柳川重信繪製了三冊春畫集，並選用生動的標題《天野浮橋》。他在書中列入一張兩位神祇站在橋面上賞鳥，伊奘諾尊手持長矛的圖片。這與任何認真的藝術家描繪此景的手法完全一致；的確，這已經是我們於此處所見的圖像（圖133）。由於這個故事最深層的核心就是性行為，它無須情色化處理。所以該書的序言回溯整段歷史，從最初的性行為一路推進到當下，乃至於江戶的性專區，也就是吉原區的大門口。與他人發生性行為，以及自行解決需求的雙重魅力，主宰了迄今所發生過的一切。以下可以讀到：

圖133 ——
柳川重信〈神祇站在天野浮橋上賞鶺鴒〉，摘錄自《天野浮橋》的彩色木版畫，約完成於一八二五年。

圖 134 ————

溪齋英泉〈神祇站在天野浮橋上觀賞鶺鴒〉，摘錄自一八二二年至一八三二年，他本人所著《枕文庫》之彩色木版畫。

為此，就在創世之初，這兩位神祇站在天野浮橋之上，將神聖的長矛浸入，以它探查湛藍的大海。水滴構成了礙馭慮島，兩位神祇降臨小島，並在觀察一隻鶺鴒的同時了解到男女兩性交合之道。

他們開啟了夫妻的康莊大道，且生育了田產、陸地、山岳、河川、青草與林木……人們在日後變得愚蠢，而……性交使他們曾經保有過的智力陷入混亂。

古代中國的帝王由於寵愛妃子失去了國家，（日本的平）清盛在常盤面前毫無自制力，招致其宗族的滅絕。文覺（上人）在愛上袈裟藝妓之後，就出家當僧侶……所以後來發生的一切，都可以回推到性行為之上。對那些嘲笑……性行為，採取行動的人，我們不應嘲笑……所以，讓我們都動起來吧！「嘿！轎夫，這邊走！」[48]

旅途中的性行為

隨著情色藝術企圖占據更寬廣的空間，專屬於淫樂場所的天地逐漸顯得有所欠缺時，性行為在空間上越發貪婪地擴散，春畫與性就自然逐漸向外推移。本書運用直到一八二五年至一八五〇年為止的圖畫，證實其關於不敵對和均衡的論點。到了一八四〇年左右，它們幾乎已消失無蹤。取代它們的是描述侵略性、鬥爭和掙扎的圖像，這類圖像通常以妓院或江戶範圍之外的場域為背景。若要針對這項改變（它標示春畫的尾聲，而我已對其進行定義）做出縝密的考慮，我們就必須單獨探究某些先前出現在江戶淫樂區樣貌上的變化。

江戶時代的日本被稱為「天下」（或「臥於蒼穹之下者」），具備高度的多變性——它更像是各種文化的聚集處，而非單一民族國家。自十八世紀下半葉開始，人們旅行的頻率增加，此前僅能透過意會言傳感受的地名，開始進入實際經驗的領域之中。年代古老的《見ぬ京物語》（未曾看見的首都的故事，字面意義為：誇大、牽強附會）漸漸被第一手報導所取代。一七八〇年，幕府官員木室卯雲因為公務到京師（即「首都」）出差，在歸來後寫了一本書，旨在藉由精確的陳述破除迷思。他為這部作品定了一個極具象徵性的標題：《見た京物語》（看見首都的故事）49。旅行者留意到生活的各個層面（無論是家庭習慣，還是飲食、工作或休閒活動等）均有著地域差異。每個地方的性行為也不盡相同。

「天下」的兩條基本軌道為江戶地區（關東）與京都—大阪地區（上方）。在人們大

量實地探訪以前，這兩個地區之間的差別就已得到確認。另一個重點在於，這項差別是在性別動力的他異性之上建構的。由幕府統治階層施加的人口結構（其特徵為長期駐紮在江戶的藩主隨員）導致該地區的男性居民占壓倒性多數；比較陳腐的說法是，關東地區的男性更強硬、更好鬥。身為江戶居民的司馬江漢於一八一三年造訪京師以後如是寫道：「他們虛弱且冷漠，缺少英雄特質，而這正是他們不適合擔任軍人的原因……」至於「東男或稱江戶男，可是傑出的鬥士……」[50]。這種觀感也延伸到江戶女性的身上，據說，她們展現出某種上方地區所欠缺、典型的「膽識」特質。

木室卯雲沒能在京師發現任何性張力──不只有市街上（江戶的市街亦是紀律嚴整），連淫樂區都是如此。他將島原區的妓院形容為「無比寂涼」[51]，讓木室卯雲感到驚異的是，年輕女性竟能於夜間單獨在街道上走動，一點都不必擔心性騷擾（這在江戶地區基本上是不可能的）；他見到男性與女性牽手同行，沒有走在前方所表現出的軟弱特質。江戶的男性可是都讓女性跟在自己後方，展現自己的主導地位。江戶的同性情誼濃厚，對異性則表現出侵略性；京師則有強烈的異性社交色彩，不具有侵略性。對於和婦女廝混，甚至與其同睡的僧侶（江戶地區的僧侶僅是與彼此，或與男童同睡），木室卯雲感到驚訝不已[52]。京都的男性似乎必須不斷地補充女性特質，方能持續其生活運作。如果說關東地區的女性展現男性傾向，那麼上方地區的男性就表現出相反的傾向。

京都男性的枯燥乏味對其人口有著廣泛、深刻的影響。人們察覺到，女性在不知不覺間就占了全市人口的六成。陰性主導的社會孕育出女童，陽性主導的社會則孕育出男童。最

初，幕府將軍的政策導致江戶市人口以男性為主；但這就成了一個使自身長久存在的循環，原因在於如此眾多的武士和隨員導致更多男孩的出生[53]。有時西方社會亦會得出這樣的結論（即使僅止於個人層次，而非群體層次），例如馬克白（Macbeth）曾對他那充滿勇氣的妻子說：「汝那無畏的氣質，將只會孕育出男子漢。」

江戶等同於陽剛，京都等同於陰柔的切割法已經相當陳腐，因為實際情形要比這複雜得多。無論如何，上方地區擁有兩座大城市，而兩者的屬性差異極為明顯。有時考量到這個事實，此二元對立性會得到增補，便進一步被區分為我們所稱的「三都」或「三津」，其中包括大阪。隨著旅遊的範圍增廣，人們發現這樣的區分已嫌不足。「天下」極為寬廣，而且幾乎是變幻無窮的。

當越來越多不同地方的導覽獲得了出版機會，它們的內容就可能含括性議題，甚或專門探討性議題。一七五〇年代，由佚名作者編成的《女大樂寶開》含括了附錄「三津紅燈區附錄」（三ケ津色里直附）；儘管它的標題很原始，這卷附錄仍收納了散布於全「天下」，從會津到長崎在內的二十四個地點。它看來像是一部情色藝術作品中的附錄，其意圖在於為現實中的旅人提供協助[54]。大約十年後，平賀源內為探尋男色的旅人寫了一本類似的書，由木虎散人作序。平賀源內紀錄了三津的情況，而且後面還表達歉意：「除了這些以外，中國、印度、荷蘭、雅加達，甚至在四夷八蠻與其他地域之中都有男色的場所；它們本來也應該要得到探討的。」[55]

道路連通系統是德川幕府政權的重大成就之一，只要旅人循指定的「五街道」行進，旅

遊不僅相當輕便，大致上也能維持安全。其中最重要的道路就是東海道。具征服力量的掌權者（幕府政權正是其中之一）需要藉由道路連接被征服的土地，而且德川幕府（就像羅馬人一樣）所到之處必定築路。官方代理人（如木室卯雲）持有優先權，當菁英階級中居最高位的成員出行時，某些道路可能完全被封閉，禁止其他用路人通行；例如出於此一原因而被叫作「姬街道」或「公主道」的中山道。[56]

官員在街道上濫權、索賄的機率相當高，其中包含額外的性服務、駄馬與運費。幕府政權在世紀中葉發布的一道指令，囑咐出行的官員展現基本的自制力，要求他們「禁絕與男性及女性的交媾行為」（男女色道禁制之事）[57]。五十年前的恩格貝特・坎普福爾（Engelbert Kaempfer）曾遇到一個沒能將教訓銘記於心的人；這人攔阻護送東印度公司代表團的扈從，索取性服務。這名官員「矯揉造作的莊重神情，使他不曾下轎，直到我們抵達旅社為止。」但當他們到達位於東海道上的興津車站時，「兩、三個年輕（十歲或十二歲左右），衣冠楚楚、濃妝豔抹、儀態相當女性化的少年就等在那裡。他們殘酷、淫蕩的主人豢養他們，目的就是要供有錢的出行者祕密地享樂、愉悅之用。日本人對這種惡習，可是很入迷的。」突然，那名官員「無法自制，竟在此地下了轎子，和這些青少年廝混了半個小時。」[58]

無論旅行者有著何種的身分與地位，他們與家人、朋友之間的連結都被切斷，他們極有可能藉由性行為來彌補身處異鄉的隔閡。更深層，想要放縱一下的心理需求是忍禁不住的。旅途上的匿名性，配偶於此重新進入自己生活中的可能性微乎其微，加上渴望體驗與當地人的親密接觸（就像品嘗在地食物與飲料一樣），這一切都不利於保持自制力。對庶民來

317 ──── 陸

說，性交似乎已經是一種公開受到吹捧，在旅途中可享受到的樂趣，人們甚至有動機去追求它；在原業平「肉體朝聖」的先例也赫然聳立著。坎普福爾對供過於求的景象感到吃驚不已：「多到數不清的妓女，大大小小的旅舍、茶亭、便利店，主要位於山村與小鎮裡。日本主島上的數量則更是豐沛，而且總是裝飾得相當華美。」[59]這些女性被稱為「飯盛女」（女侍），但她們的活動並未隨著正餐的結束而停止。

自十八世紀下半葉起，春畫開始探討旅行的主題。它們複製非情色思維的三重區分，並模擬其最終的瓦解。例如大約在一七七五年左右，勝川春章為一本作者佚名，標題為《色道三津傳》的作品畫插圖，書中的主角「三津右衛門」踏上屬於自己的「肉體朝聖」[60]。

吉原區位於江戶的東北面，多半不需要長途跋涉（「上方」就位於西面）。相反地，位於新宿區內藤與品川的「岡場所」正是公路邁入盡頭，連接到都市的節點。品川正是東海道進入江戶的節點，它散發出的性氣息就宛如一個球窩關節，意謂著過境與寧靜。它散發出濃厚的動態氛圍，文字與圖像的描述也以此方式形容它。你能夠聽到遠行者腳上的草鞋聲（而非城裡人穿的木屐），擾人清夢的不是鳥鳴，而是馬匹的嘶叫聲[61]。

十返舍一九（此前僅僅是一名不為人知的作家）於一八○二年出版了關於江戶普通市民旅行的可靠文本，他使用的書名是《東海道中膝栗毛》（用小腿代替馬一路前進東海道）；換句話說，他描述的是徒步的行程。這本書富有強烈的俚語色彩，十返舍一九突然變成江戶最主要的名人之一，他的肖像被擺在該書的封底內頁（圖135）。故事本身並不那麼情色，但故事主軸仍是性行為。

書中的兩名主角，彌次郎兵衛（簡稱彌次）與喜多八（簡稱喜多）是

圖135
一樂亭榮水〈十返舍一九像〉，摘錄自十返舍一九《東海道中膝栗毛》，一八〇二年的單色木版畫。

圖136
葛飾北齋〈赤坂〉，摘錄自《東海道五十三次》系列，一八一〇年左右的彩色木版畫。

一對來自舊幕府堡壘駿府城的戀人。他們來到江戶，一同在江戶定居下來，然後才動身出行。全書的開場白由一系列帶有性（男色）暗示的雙關語構成，且都與「尻」一詞，特別是喜多八的「尻」有關，畢竟彌次郎兵衛擔任的是插入者的角色。他們的家位於江戶的八丁堀（堀字恰好意謂肛交） 62 。該書的一炮而紅，或許為葛飾北齋同等有名的系列版畫《東海道五十三次》提供了靈感。即使該系列圖畫避免了所有淫穢、下流的內容，但它仍包含了具吸引力特徵的「女侍」，例如出現於第三十七站（赤坂）的女侍（圖136）。十返舍一九將前往

圖 137 ————
喜多川歌麿二代目〈掛川〉，摘錄自
春畫集《膝壽里日記》，繪於一八二
〇年代的彩色木版畫。

上方（亦即東海道的終點）的旅程做為全書的開端，但他的筆鋒並未在此停下。在隨後近二十年的時間裡，他持續撰寫續集（似乎是想要證明二元劃分已經不復存在），其筆下的這對戀人遊遍了日本各地，最後一集滑稽本於一八二二年推出。

《東海道中膝栗毛》中無傷大雅的傳奇、流浪式情節，為聲名狼藉，帶有露骨性意味的衍生產品所承接。這些衍生產品的到來相對緩慢，但最終仍蔚為潮流。第一個例子乃是出版於一八一二年的《閨中膝磨毛》（穿越濕股入陰戶），此一標題的發音是十返舍一九作品發音的雙倍，而且幾乎沒有不同。主要角色名叫「九次郎兵衛」，即一九的「九」加上「次郎、兵衛」（或稱一九二代目），以及「舌八」。不為人知的作者署名為「吾妻男一丁」和「東都」，意即江戶的居民。這部書的銷售史，其實比它所仿效的原型還要久，它的續集一路刊登到一八五一年（到了那時，作者署名已經變成「一丁三代目」）[63]。這樣的成功也引來不少仿效者；隨之出現的則是未註明確切日期的《膝壽里日記》（濕股日記），插畫者則為「歌麿二代」（圖137）[64]。

但最終成為首席性文化風土畫家的人，則是戀川笑山。自一八二〇年代開始出版了大量書籍，使用眾多不同筆名，並且為自己所撰寫的故事畫插圖[65]。笑山最奢華的作品，正是出版於

————— 320

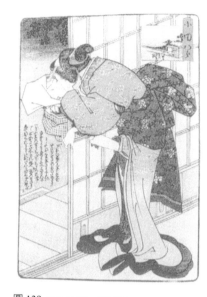

圖 139 ——————
歌川國貞,摘錄自約一八二〇年的春畫集
《春畫五十三次》,彩色木版畫封套。

圖 138 ——————
歌川國貞〈小田原〉,摘錄自一八三八年
末為永春水《色競花都路》的彩色木版畫。

一八五〇年代的《旅枕五十三次》。這部華麗、壯闊的作品由五十四頁彩色頁所組成(東海道的所有站次各占一頁,另外加上一頁作為襯頁之用)66。在每一幅圖畫中,總會有一名來自江戶地區的男子與另一名旅者、「女侍」或村女交媾。這一系列作品在以為永春水的《色競花都路》為範例的一股潮流中,達到了巔峰。該作品堪稱同等奢華,但這次的內容卻以較小的方式呈現,也許是為了展現口袋旅遊導覽書的真實外貌,插畫者則是歌川國貞(圖138)。笑山也畫了一幅名

稱精練的《東海道五十三次》(東海道五十三個驛站),將幕府政權的主要幹道與性慾結合起來。歌川國貞還獨力畫出一幅標題同樣簡潔、明確的《春畫五十三次》。該作品的封套是一幅真實的道路圖,標示各車站名稱,其上方覆蓋著值得特別註明的地點,而且被選出的地

點都是因為其名字能夠轉成與性有關的雙關語。例如：「引水河」（精液河）、「池津觀音寺」（無法射精寺）。而且很明顯地，當工作告一段落以後，「無緣之鐘」（意謂被拋棄的鐘聲）將響起（圖139）。這些都不是建立在責任之上的親密關係[67]。圖畫內容描述一起性行為，並以醒目的方式標示了事發地點，然後再對性行為本身進行描繪（圖140）。這些在江戶時期被禁止出現在市街上（因而也從來不常出現於京師）的性行為，現在已於主幹道上蔓延。

往戶外的空間轉移是有政治性的。在所有的案例中，空間的次序均由江戶轉向外部，反轉了在原業平的行進方向，也打破了過往以京師為核心，人們「下抵」江戶的專門用語。現在的江戶儼然成為起點，旅人從該地出發，穿越鄉間地區，最終來到京師。然而京師已經不再構成旅途的目標，因為旅人很可能馬不停蹄，繼續向前進。江戶位置的優越性在於：就如同俗話說的，它是幕府政權「膝元」的所在地。身為「江戶人」的主觀意識在一七七〇年代逐漸成形，幕府政權並在一七九一年首次企圖針對江戶市的範圍進行定義與限制，這也意謂著「外圍」的概念首次被建構出來[68]。拜幕府政權修築的公路之賜，江戶人得以「滑」進

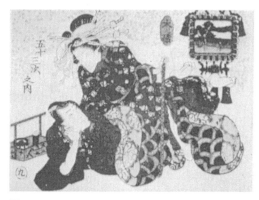

圖140 ─────
歌川國貞〈大磯〉，摘錄自春畫集《春畫五十三次》，約一八二〇年的彩色木版畫

禁制區內，整個國家被視為即將被岔開的「大腿」，而不是代表模範的地點。來自江戶的旅人始終都是男性，他占有自己所造訪的場所，獲取戰利品，然後繼續向前邁進。一路上與他的相伴的人，只配作為紀念品或統計數據存留下來。只要在原業平一找到愛（包括他在漫遊歷程中對詩歌的愛與性愛，但不包括色情狂式的愛），便會將之取走。「修行」（朝聖）一詞，意指針對某個最終目的進行培養，換句話說，它屬於某種自我改善的紀律——即使他的「朝聖之旅」本質上是淫蕩的。但是來自江戶的旅人堪稱專心致志的性追求者，一心想將其量化；他每抵達一站就要「享用」一次。直到這十四天的歷程邁入尾聲，當他踏遍整條東海道之際，他就已搜集了五十三次性經驗。這代表平均每十公里，就會發生一次性行為。這名旅人能與唐・喬凡尼（Don Giovanni）相比；根據萊波雷洛（Leporello）讀給啜泣不止的艾薇拉女士（Donna Elvira）的資料，唐・喬凡尼在義大利留下六百四十筆風流債、在德國留下兩百三十筆、在法國留下一百筆、在土耳其留下九十九筆、在西班牙則多達一千零三筆風流債。類似的列表出現在十九世紀的春畫中；這些列表對描寫以地名進行雙關聯結抽象旅行的文學體裁，進行了諷刺戲仿。這些雙關語不再虛無飄渺，反而具備了性意味 [69]。到了一八二〇年，當這類情色藝術與真實旅遊經驗，以及導覽書籍的編寫並行時，連地理學也被牽連進來。在該世紀的轉折點上最著名的地理學家是古川古松軒；正如我們所見，他也是一名情色藝術家。他所留下，其中最完整的一部春畫作品，是一本帶諷刺意味的導覽書籍 [70]。

江戶居民向外移動，以蒐集女人——唐・喬凡尼也確實在自己母國境內「臨幸」數量最多的女子。這些書籍都將性交視為專屬於偏遠地區的事物，這就好比當地人不需要導覽書

籍。戀川笑山將日本橋（江戶地區活動的中心點）的性交，做為《旅枕五十三次》的序幕，但他將其描寫為一場離別，而非將其視為新的體驗。它發生的方式，也類似行前之夜的道別儀式。其他書籍則清晰地描繪了無法盡速離開江戶的主角。針對這一點，十返舍一九所選定的開場故事則經得起檢驗，他在書中甚至沒有寫到位於江戶的場景，反而直接讓彌次郎兵衛與喜多八出現在品川。此外，他們一離開了江戶就不再是情侶，並將充滿情慾的關注力轉移到他們所造訪地點的當地人身上。

十返舍一九對彌次郎兵衛與喜多八的角色形塑，還包括另一個重要的元素。他們在離開江戶之際，就拋棄了「男色」、轉投向「女色」。即使關於臀部與肛門的笑話在全書情節的進展中持續出現，江戶人的情色之旅重點在於獲取女人。一旦幕府政權的首都獲得定義，「外圍」被辨識出來，它就成了一個需求必須獲得滿足的地點。江戶是一個沒有生產力的地方；生產與繁殖的概念，和「不孕」是對立的。根除男色是十九世紀早期的特徵，當時的作者喋喋不休地描述這個特徵，而年代更近期一點的學者們也努力想解釋這個特徵。事實上，我會質疑根除男色論點的可信度，不過我也同意，描繪男色的圖畫曾經歷過一番徹底的去蕪存菁。《旅枕五十三次》只含括一幕涉及男色的場景，這在五十年以前會被視為嚴重不足，而且值得注意的是，那次邂逅的對象是一名在朝聖途中相遇的江戶少年，而非當地人。兩人的相擁乃是在城區內的脈絡下發生的，而少年出遊的動機偏向於老派，富有宗教性，並不屬於現代化、貪婪的類型。而且無論如何，他年紀還太輕，不具生育能力[71]。當地人必須生育，或者更確切地說，他們必須為江戶展現出自己的生育力，生育也就成了江戶人必須承擔

的義務。

　　鄉下有其重要性。出現在旅遊春畫中的女性，其呈現方式凸顯出她們是鄉土景致的延伸，屬於自己家鄉農業、商業或服務業經濟體的一環。性行為被強加在與葛飾北齋，以及年代稍晚的歌川廣重筆下著名的五十三個車站景觀的類似風景之上。喜多川歌麿二代目將他的圖畫分為三個區塊：左上角顯示地點，右上角描繪當地女性，畫面下半部則描繪性行為本身。歌川國貞的《春畫五十三次》將富有在地化色彩的元素繪成掛在牆上的裱框畫（圖 **140**）。十返舍一九研究過他所撰寫的場景，甚至向出版商遊說，認為這些研究至關重要，應該讓他獲得旅費補貼[72]。往後的春畫則未揭露任何關於鄉間的實際情況，因為它們沒有反映當地的實情，反而僭越了實景。即使一般人旅行的總量增加，春畫圖像中關於地誌與風土的畫

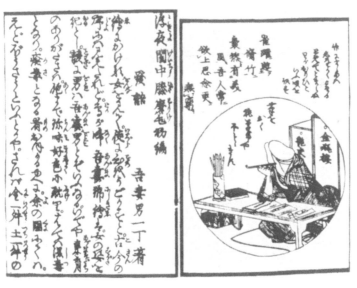

圖 141 ————————
〈作者像〉，單色木版畫插圖。摘錄自東男一長《閨中膝磨毛》，一八一二年的單色木版插畫。

面暗示是：畫家並未進行實地考察。十返舍一九本人出生在駿府，因此不是江戶人，他盡情地拿區域性地點大開玩笑，但這並非建立在想要強姦它們的願望之上。不過「東男一長」的筆名本身就是象徵陰莖，而他所寫的《閨中膝磨毛》（對十返舍一九敘事的戲謔式模仿）開頭就已表明了這一點（圖141）。一旦離開江戶，他就與自己的器官合而為一了。

德川幕府的法制強調農民有從事生產的基本義務，法條中註明：要是農民未能善盡這項義務，他們就未能繳清應繳付的稅款，唯一所能做的就是將妻子賣為娼妓[73]。對鄉村地區進行性資源壓榨，總是都區展現特權且藏在手中的最後一張王牌。隨著江戶時代的進展，村落裡的人口枯竭，此舉不僅要考慮到投入都區賣淫的人數，還要顧及更具一般性的勞動力需求。政府的政策完全沒有試圖遏阻人口外流的趨勢，其關注度甚至還不如促進農村地區出生率來得高。到了一八〇〇年時，幕府政權用於農村地區的全數支出金額中，達百分之十用在提升出生率的輔助措施[74]。出於對人口減少的畏懼，對手淫的接納程度也發生了變化。因為不久之前，它成為浪費行徑的實例。作家帝金提過，自體性行為是「無益」的，他也是最先指出此現象的作者之一[75]。另一名作家Tokasai則在一八三四年稱此行為是一種「毒素」行為，縱使所有男性都會從事這種行為。

長期以來，大家庭始終被視為是一項絕對的利益，而且手淫的行為先前並未被想像成是對繁衍後代的障礙。但這種想法已然生變，手淫行為已被推入屬於青少年與老年人的領域。帝金在「生產」（作業）的標題之下寫道，「每一滴精液都是孕育一個孩子的種籽；你必須將它播在女體內優質的犁溝內，方能生育眾多後裔。」[76]這些字句竟出現在一本春畫書籍

內，也正因為如此，它們更使人感到震驚。事情的發展很有可能是：情色作品開始在此一時期被賦予神話色彩，目的在於鼓勵男人與女人性交（對其他性別組合的交媾或獨立、自體式的性行為則不甚感興趣），並成了一種協助藝術體裁抵擋外界攻擊的手段。

帝金是第一位把農業術語與春畫書進行整合的作家。他那篇幅達一頁的小品文，開頭便是與農作物術語相關，深具標誌性的雙關語：修整陰毛被稱作「開削」（開闢稻田）、第一次做愛是「早瀨」（早收割的禾束堆），而且這一切經驗都被存放至人生中富庶，以插圖形式置於的最後一頁「穀倉」。此時期的男女婚姻年齡向下探，這可能使眾多種籽不至於被浪費掉，但也激起某種「草本式的」焦慮。傳播通俗醫學知識的司馬江漢寫道：日本過往的婚姻常出現在三十歲男性與二十歲女性之間：「此一年齡約略與歐陸及荷蘭相同」，但現在結婚年齡反倒下降了。人們在青春期階段就結婚，因而太早生兒育女，這讓日本人種處於劣勢：「二十歲以下父母所生出的子女將無法長成明智的個體。反之，由較成熟父母所生下的子女絕對會是聰明的。」隨後，草藥學成為一種全新，具有統御力的隱喻模式：生育子女「就像植物一樣，成熟的果實是甜美的，但不成熟的果實則否。」[77]

就在性行為後果的貢獻值成為關注的焦點時，對不願意提供性行為的人士施暴的主題就開始浮現。十八世紀的春畫很少考慮到配偶不願意行房的可能性；當時沒有人被迫行房。隨著性行為的場域往戶外移動，男人與女人之間出現一道鴻溝，所有人都必須選邊站。然後，強奪行為就開始發生了。畫中描繪的性伴侶掙脫彼此，我們此前所見，身體交融在一起的情景已不復見（圖142）。畫中的人影逐漸形成更加穩固、更具個體性的軀殼，抗拒彼此的交

融。無論是衣物還是其他外在，附加性的元素均無法將他們融合在一起。

事實認定上的強姦，成為春畫所迷戀的主題，加害者可能是親朋好友、橇竊犯與刺客。一名女子對著她的雇主大喊，「你為什麼一直這樣做？我恨你！快住手，放我走，不然我就大聲尖叫，把所有人都扯進來！」（圖143）就在一名婦人大喊「強盜！」時，闖入者則回應道「哦！我的小馬鈴薯。妳只要繼續叫，我們就有馬鈴薯串可以吃了！」鄉間種出的根莖植物不僅變成陰莖的象徵，關於插刺的術語也進入了日常語言。無論是彎曲變形的劍，還是被拔出鞘的劍，其刀鋒都指向受害者（圖144）。就連「小豆男」也變得奸邪起來，他的世界成了一片刀耕火種之地。他無法藉由情

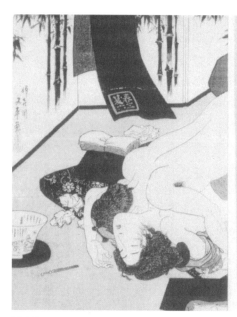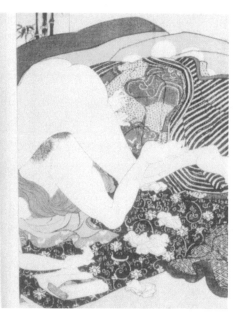

圖 142 ————
歌川國貞〈戀人〉，摘錄自一八三七年左右的春畫集《吾妻源氏》的彩色木版畫頁。

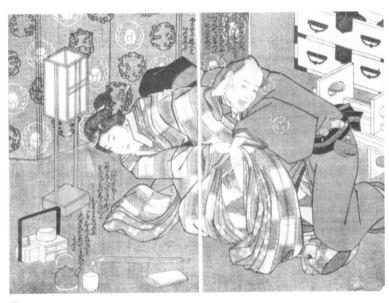

圖 143 ————
歌川國丸《抗拒性交的女人》，摘錄自一八三五年左右，戀川笑山《閨中大機關》的彩
色木版畫。

圖 144 ————
溪齋英泉〈強姦〉，摘錄
自一八三〇年代《若紫》
的彩色木版畫。

感的教育精進自己，只能訴諸殺戮。

歌川國貞曾在繪於一八二七年的《船頭深話》中使用人體模型。在這當中，「小豆男」必須拔劍擊退一只無比巨大，威脅要吞噬他的陰道，直到它遭到壓制、臣服於他所發出的號令為止（圖119）。[78]

外國人

一七四一年，在倫敦出版的情色書籍《曾任良善之船「迷人沙莉號」指揮官的薩謬爾‧雄雞船長通往遺忘河之旅》（A Voyage to Lethe by Captain Samuel Cock, Sometime Commander of the Good Ship Charming Sally）備受歡迎——這本書不加掩飾地對庫克（James Cock）船長的航程做出拙劣的模仿與諷刺[79]。探險故事自然會衍生出性質類似的情色故事；而且連結到建立帝國的探險行動，也與性行為發生連結。十四年後，塞謬爾‧詹森（Samuel Johnson）在他那部極具開拓性的《英語字典》（Dictionary of the English Language）中，語帶雙關地定義ambassador「大使」（職業旅行家）一詞：「為自己的國家赴派海外並說謊／躺臥（lie）的人。」

當時出國旅行的日本人很少，能回國的就更少，因此與外國人的遭遇意謂著在本土的相會。長崎是中國代表團與一小群歐洲人，以及他們所帶上的印尼奴工的駐所，所以頗具國際氛圍，而在後者的群體之中，所有成員可都是男性。春畫的閱覽者對這些社群感興趣，而且他們也都曾出現在故事與影像之中（雖然出現的頻率不一）。

印尼勞工在歷史上留下的紀錄最微不足道；他們的居住條件備受日本人哀嘆（根據卡爾‧彼得‧通貝里的說法），也鮮少有機會和當地社群親善，不管是性接觸還是其他類型的接觸。問題重重的軍官楊‧巴提斯特‧理查德（Jan-Baptist Ricard，下面會再見到他）努力將「沒用的奴隸們」從東印度公司的花園裡趕出去，因為他們藉地利之便向全城的人們「打

手語」[80]。幕府政權一再企圖將當中一名這類的男性引渡到江戶，以對其進行檢視，但此一願望未曾實現；更好色的偷窺狂式行為也相當明顯[81]。一只雕刻並獲得保存的根付，使我們得以觀看到一名印尼人與一名日本人之間的性邂逅（這類的接觸或許很罕見，但它鐵定是鮮少被描繪的題材）。

長崎市的人口中，有多達五分之一可能是中國人[82]。古川古松軒親自到當地一探究竟，詳細打聽當地人的性生活。古川古松軒觀察了從長崎妓院區丸山町，前往中國人所定居街區，其妓女的人次，以作為數據，最後得出明顯的結論：每次最多不超過三十五人[83]。至於造訪紅燈區的客戶之中，想必包括一部分中國人（這和將女人召進家中是不一樣的概念），而且春畫表現出了這一點。中國的春畫傳統似乎並沒有影響到日本繪畫，即使定居在長崎市內的中國居民也持有一些中國春畫（請參閱第七章）。這包括若干中國人與日本人之間，有名的愛情故事，也有一些關於混血兒童的（半虛構式）傳記，例如明朝將領國姓爺（Coxinga）鄭芝龍與「印度人」田川氏（Tokubei）之間的戀愛[84]。中國人持續與日本人水乳交融，直到雙方之間的分裂與鴻溝，抹滅掉這段關係為止。

從每一方面來說，歐洲人都很不一樣：由於他們前來的身分都是荷蘭東印度公司（以字母縮寫VOC／Vereenigde Oostindische Compannie聞名）的成員，即使他們其實來自許多不同的歐洲國家，但仍被統稱為「荷蘭人」。一年當中，這個群體的成員人數大多維持在十二人左右，但當幕府開始限制每年只能有兩艘荷蘭商船進港時，群體成員人數就會暴增到兩百人以上[85]。荷蘭東印度公司在該世紀末葉破產，這使得通往日本的航行變得更加臨時，組成也

331 ——— 陸

更加混雜，而且經常會使用美國船隻（觀察家註明了美國的「黑船」，外觀與歐洲的船隻有所不同）[86]。

荷蘭東印度公司人員居留地組成群體，清一色為男性的處境，增加了他們與當地社群互動的需求。從許多層次而言，這些男性對江戶時期的生活產生了重大的影響，這包括性生活方面的景觀。這些男性可能隨身帶著西方世界的情色刊物，而阿姆斯特丹正是其生產中心。至少有一本這種類型的繪本被帶進日本，而且松浦靜山曾書面描述過這種繪本──此即伏爾泰的《奧爾良貞女》（La Pucelle d' Orléans，它在一七五五年出版以後，即震驚了整個歐洲）[87]。由歐洲人所殖民的東印度地區流傳著這類的故事：日本是一片能輕易獲得性交的樂土（即使性病猖獗），船員們和長崎的女性建立了連結。對我們這部分的研究來說，很重要的一點是：他們也製作了能讓自己帶回家的肖像畫。曾去過長崎的佐藤中陵提到其中一個例子：

當我待在長崎的時候，歐洲人將藝術家召來，要畫家們對曾與他們在一起的妓女進行寫生。如此一來，他們就能把畫像帶回家，並永遠記得這些女人的面貌。[88]

當然，這些畫像並不算是情色藝術；但它們在某種程度上必然充滿性愛的色彩，被描繪的女性坐著並擺出各種撩人的姿態。這些畫似乎都沒能留存下來；但它們既然是出於當地藝術家之手，在總體上對長崎的繪畫必然曾產生影響。肖像畫被廣泛地認定為是一種西方的卓越藝術體裁（東北亞地區也有人從事肖像畫，但作品很少得到展示）。春畫也被帶出日

本國境；中國人居留地的監督，在一七七九年某個夏日的日記中曾寫到，他發現一幅繪於玻璃上，準備讓荷蘭東印度公司船隻出口的情色畫；此事導致一陣騷動。最後長崎總督判定，法律沒有明文禁止春畫出口。大量的日本春畫散布於亞洲大陸各地，其出口想必是公開進行的[89]。最初由日本被帶入歐洲的藝術品中，包括幾幅春畫；如上所述，約翰・沙利斯（John Saris）便曾在一六一三年購入「若干美味的書籍與圖畫」[90]。「正常的」浮世繪也在海外受到收藏[91]。

在外國，比春畫收藏史更加重要的課題，是歐洲男性對日本情色作品所產生的效果。絕大多數歐洲海員在海上度過許多個星期，能找到的性伴侶僅有彼此（但海員間的性交是被禁止的）；他們需要女性陪伴。古川古松軒寫到：人們常能見到，長崎的婦女在荷蘭東印度公司職員的居留地周圍閒晃。當歐洲人出現時，「這些在大門口遊蕩的當地婦人與小孩，都開始喊出與性有關的諷刺話語、豔言，藉此自娛。」[92]對於出身中產階級的婦女來說，在大門口開開玩笑可能就是極限；但妓女卻得以進入裡頭的住所，且獲准在公寓裡至多連續待上三晚[93]。歐洲人與中國人都經常惠顧長崎的兩個妓院區（丸山町與較小的寄合町），但長崎市的獨特之處在於：女人可以走到戶外，與顧客見面，這使街道上的來往變得過於明顯。某些歐洲人略懂日語，而且某些長崎人稍微會一點荷蘭語，儘管如此，馬來話還是南中國海地區的通用語言。

一七八〇年代早期，伊薩克・蒂進（Isaac Titsingh）是荷蘭東印度公司長崎商館的負責人；他能說一些日語。或許正是因為這一點，他成了第一個順利色誘出身於太夫階級女性的歐洲人。太夫階級屬於高級妓女的頂層，在江戶因訂價過高而逐漸式微；該階級有權拒絕不受歡迎的尋

圖145———
月岡雪鼎〈丸山町〉，摘錄自其《女大樂寶開：諸國色里直附》（開啟女性喜悅之寶：諸國紅燈區附錄）（一七八〇年代左右）的單色木版插畫。

芳客，但此權利或許只在理論上存在。該名女子當年十五歲，名字叫浮音[94]。對那些能操持「愛的語言」的人而言，國際溝通的困難性，或許只是外界的誇大之言。

荷蘭東印度公司駐日辦事處最高階的三名官員，每年都會參訪江戶，每次往返該地的旅程費時約為一季。他們撩撥了人們的興趣，尤其女性特別會索求這種興趣。像薩摩藩藩主妻子（出身於最資深武士階級的女性之一）一樣地位崇高的人士，於一七六九年就要求這些男士要在她前方列隊行進。七年以後，卡爾・彼得・通貝里在品川宣稱：這些女性「成群結隊地向我們酬謝」，並且「聚攏在我們周邊，將我們封鎖起來，我們彷彿被關進轎子裡。簡直像某種形式的營地……」[95]肢體接觸通常是需要付費的，司馬江漢經常光顧的一家位於大阪的妓院，就宣傳曾有一名荷蘭人在內駐留[96]。

能夠以國際主義定義的地方，也只有丸山町；多種族之間的交媾行為，乃是其最具代表性的差異。

《女大樂寶開》一書的補充性質導覽中，收納一幅描繪丸山町的插圖，它呈現一名女性與一名荷蘭客人在一起的場景。那是全書唯一有女性陪伴在旁的插圖，而且由於荷蘭客人在數量上必然遠遠少於日本人

（或中國人），這張插圖必然有其象徵性目的（圖145）。這就是丸山町的形象！當葛飾北齋於一八○一至○四年之間，創作出一組描繪七個最佳淫樂場所的版畫時，關於丸山町的版畫是他唯一納入尋芳客的作品。無獨有偶地，這名尋芳客也是荷蘭人。他收納了一段以「狂歌體」所寫成的註文（圖121）：

與美女相聚

在溫柔春日 97

深情地被吸引至這些國家

連外國人也

同時也有許多川柳（在用語上不若狂歌體誇大）寫成。例如：

丸山町之女

收到了一封

她無法讀懂的信

帶上自己的翻譯

他其實就是

丸山町恩客

男性陰莖之間的競爭是很明顯的。當地男性對於「他們的女人」被人搶走，感到很不開心。古川古松軒就記述了「女性總是很不情願地與歐洲人上床」的看法[99]。但歐洲人必須付錢才能取得性交權的限制，扭曲了人們對其性行為的想像方式。妓女在散播關於這些男性資訊中所扮演的角色，使流傳的事實種類帶有特定偏見。

春畫當中，流傳著一種明確描繪歐洲人的子類別。司馬江漢曾畫過一幅這類春畫，而既擔任幕府政權官員，且為西方風格藝術家的石川大浪，也曾經畫過一幅[100]；但他們從未親眼見證過與自己筆下所描繪類似的事件。江戶的市場是貪婪的，有著大量生產、印製的情色圖像為發行。這種例子當中，受描繪的男性均為歐洲人，女性則都是日本人——而這是唯一公然存在的邂逅類型。鳥文齋榮之繪於一七九〇年代的一幅版畫，就包括了一段頗能娛樂觀畫者的對話（圖122）。畫中的女人說：「我完全不知道你在說些什麼。用力！再大力點！」畫中男子則發出一串無意義的聲音：「哦唷、喀啦喀啦、唷喀啦、妥由咖、由咖由咖」作為回應。

一般而言，這種差異在於主題（無論它們所涉及的是身體、性交習慣，甚至是表達慾望時所使用的語言）。許多不可思議的例子很快就進入版畫之中，其中一例即為手上拿著一只

丸山町的恩客們
一萬三千個
成群結隊著　98

碗，藉此承接陰道分泌物做為醫療用途（此行為據稱為歐洲的風俗）的春畫。溪齋英泉在自己所寫的《枕文庫》提到過這個現象，且將之稱為「生產歐式延年益壽油膏的方法」。原料的費用約為五枚小硬幣。他如是寫道：「請在性交前約一小時，將其塗抹在龜頭上；委靡不舉時，請確實使用；它卓有奇效。」[101] 一首寫於一七九一年的川柳如是說：

有個外國人

在女人的屁股旁

栽一只花瓶 [102]

這個想法無止境地被重複，而我沒聽說過足以支持它的證據。然而，我總能從感官上設想整個過程；其中一個例子，是由佚名作者於一八一〇年左右所完成的《洛東風流姿競》。它是由一名署名為「長秀」的藝術家所畫成，當中的不尋常之處在於，它是在京師出版的；因為他以古老、富詩意的名字「洛東」稱呼這座城市（圖146）。柳川重信則描繪一對嘗試進行同一實驗的歐陸夫妻（圖147）；一本由葛飾北齋所繪，未註明日期的春畫書暗示，日本境內也有人在爭相模仿這個舉動。原因在於他所描繪正在進行此舉的是兩名日本人；女子的喘息明白顯示這個動作並不使人生厭，而男子則聲明：「我最近比較深入地進行歐洲相關研究」（圖148）[103]。

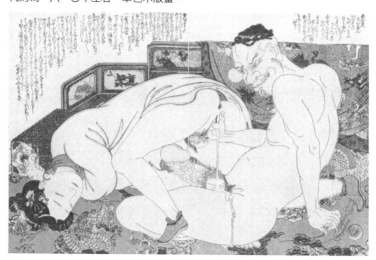

圖146 ————
長秀〈蒐集陰道汁液的歐洲人〉，摘錄自作者佚名《洛東風流姿競》，成畫年代約為一八一〇年左右，單色木版畫。

圖147 ————
柳川重信〈蒐集陰道汁液的歐陸夫妻〉，摘錄自一八二二年《柳之嵐》畫冊的彩色頁面。

喜多川可能是最先轉而考慮到，讓西方人與其同類互動模式的藝術家之一。他的《歌枕》描繪了一名披頭散髮的老練水手，以及顯然與他同一種族，卻身著不同時代裝束的女伴（圖123）。大部分與荷蘭東印度公司同行的旅者年齡為三十來歲，但這名男子看來較年長。

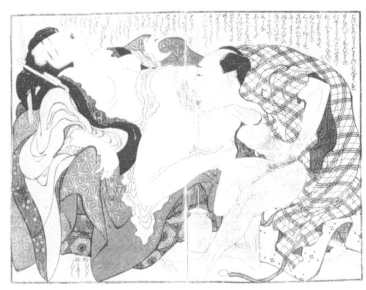

圖 148 ——————

葛飾北齋〈蒐集陰道汁液的夫妻〉，摘錄自一八三〇年代《偶定連夜好》的彩色頁面。

不過喜多川從未真正到過長崎，因此就算他曾經看過任何歐洲人，也不可能從近距離仔細觀察他們[104]。這幅作品屬於不敵對風格時期，但即使我們以同屬該時期的春畫標準來衡量它，人物的身體依舊可說幾乎完全從畫面上消失。即使喜多川極為仔細地描繪了西方人的頭部，但他似乎缺乏嘗試畫出人物軀體的信心。此外，一如收錄於該輯中的其他所有圖畫，它周邊未附任何說明文字。

第一批歐洲女性於一八一七年抵達日本，而且馬上就成為描繪的對象（圖124）。她們其中的一人，正是荷蘭東印度公司駐日本商館館長揚・科克・布洛霍夫（Jan Cock Blomhoff）的妻子。他在自己第二次東行時，帶著妻子一同前來。他第一次的赴日之旅在兩年前劃上句點；當時的他並不怎麼忠貞，和叫做「糸萩」的丸山町妓女生下一個孩子[105]。他的妻子帶著兩名侍女和一個兒子一同前來，但就在知名，於長崎頗

339 ——— 陸

具份量的藝術家川原慶賀為他們畫了
一幅正式的肖像之後，他們很快就被
驅逐出境。這幅肖像似乎在不久後就
被以充滿情色意味的筆法重新描繪，
但我們無法證實其日期（圖149）。該
肖像的春畫版本，繪者據信也是川原
慶賀[106]。它是一組總計二十幅，以眾多
情色場景描繪歐洲人（包括歐洲人之
間、以及歐洲人與日本人之間的情色
情境）圖畫的一部分。布洛霍夫那張
繪有獅子椅腳的沙發再度出現，一名
海員和一位丸山町的妓女則在沙發上
嬉鬧（圖125）。

這一系列圖畫沒有同性戀場景，
我也並未找到與西方有關的「男色」
畫像。這一點也許奇怪，但也許並不奇怪。對歐洲事物
興趣的激增，與對男色人物畫壓制的時間點互相吻合。作為春畫「向外移動」的一環，大量
與外國有關的情色藝術已經不是不敵對，強調包容的春畫，以及強迫異性戀傾向所能夠限制
的。然而，研究西方的人士與對男色情有獨鍾者之間，竟存在怪異的緊密連結。平賀源內兩

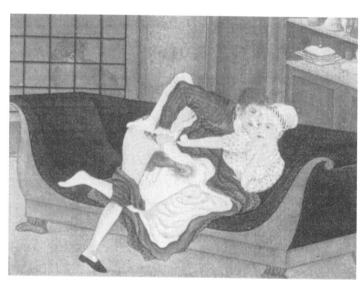

圖149 ────

川原慶賀《布洛霍夫船長與夫人──春畫版》（Captain and Mrs Blomhoff -
Shunga Version）繪於一八一七年後期的手卷畫局部，材質為上色紙張。

者兼具，而且相當有名。研究荷蘭的圈子大量寫到男色，而且特別著重它在西方遭到強行禁絕的事實。森島中良在他的《紅毛雜話》（歐洲雜記）書中，就留下一個標題為「禁絕男色」的條目。他寫道：

在他們的國家，男色受到了強硬的禁絕。他們說：這有違人類倫理。當時（時間點未註明）有人犯了這條罪被發現，就被燒死在火刑柱上；而且那名年輕人則被丟進海裡淹死。顯然地，這種行為仍舊層出不窮。我的消息來源是今年的文書官，里卡魯多（Rikarudo）。[107]

由這位「里卡魯多」所透露的新聞，迎來的反應是驚訝與不知所措──而「里魯卡多」其實正是前面曾引述過的楊・巴提斯特・理查德。一七八四年到一七八五年間，他待在日本，並在一七八六年返回。隔年他待在江戶，而且想必曾經見過森島中良（他於一七九四年再度來到長崎）[108]。理查德，以及像森島中良（幕府將軍內科醫師的兄弟）這樣的重要人物談到這個主題時，究竟做了什麼？我們不得而知，而他本人在這件事中的利害關係，我們也不甚清楚[109]。之後森島中良在另一本書中聲稱：就連西方國家的殖民地也開始禁絕男色[110]。

大黑屋光太夫可以證實這些禁令的嚴酷程度，當他恰巧來到雅庫茨克（Yakotsk）的時候，一名高級官員斯莫里亞諾夫（Smolyanof）正因為雞姦罪受到審判；森島中良的兄弟編輯了大黑屋光太夫的故事，並針對那名男子在雞姦對象（一名小男孩）願意配合的前提下仍然被判罪一事，表達了震驚[111]。

歐洲人精密、仔細地謀畫了世局，以船舶縱橫五湖七海，將他們所發現的人事物分門別類，也將事物排除在外。分門別類也意謂著拒絕接納；處於全盛時期的春畫規避了界限的建構。隨著著重限制並強迫性向的新政權，由幕府內部誕生，春畫遭到一股外在力量的殘酷對待；這股力量同等嚴厲地從事相同的打壓行徑。春畫的演進畫上了句點，不過，另一類型的情色藝術仍持續興盛。本書所探討的時期並非性行為的黃金時代，原因在於所有的關係均建立在無法迴避的權力失衡之上，但它可能是歷史上情色圖畫最為美好的時代之一。十八世紀下半葉至少是一個各方希望以愉悅、分享、相互支持方式，來描繪性行為的時代。在此一時期，他們也相對比較不在意圖畫中所呈現的性別組合。但我們仍必須考慮到以下的可能性：江戶時期性行為的商業本質，以及其顯然並非人們出於自願待在一起的結果，導致了對情色藝術的需求，並從這類豐沛的謊言中獲得補償。但這些圖畫是如此的質樸、完備，導致這些謊言看來極為可信。也許，甚至連它們所呈現的憧憬，都能被相信是真實的——而它們也常保持其真實性。

柒

與江戶情色畫再次互動

《愛・慾 浮世繪》於一九九八年首次以日文問世，然後在一九九九年以英文進行擴編和增修 1。這已經是十多年前的事，但用二〇〇四年一位學者的話來說：「史克里奇提出的問題和方法具有持續意義。」他還表示：「自從這兩本書（日文版和英文版）出版以來，引發了世界各地對於這兩本書之內容和方法的討論。」二〇〇五年最新出版江戶情色英文研究專著，仍可以讀到《愛・慾 浮世繪》是「充滿對此類畫風的討論研究作品，大力推薦閱讀」3。然而，自從第一版問世以來，這個領域發生了巨大變化，現在該是評估新發現和新發展的時候了。這個新的章節，試圖在某種程度上，趕上這個領域的演進。

在一九九〇年代，日本現代法律首次允許出版有陰毛的圖像，甚至可以顯示生殖器——只要圖畫古老，而且不是重新製作，僅僅複製舊作品的話。過去的審查制度，是連同歷史產物和嚴肅的研究也一併禁止的。一些研究江戶情色作品的作家曾勇敢挑戰過去的審查條件，特別是林美一，他的許多著作為接下來許多作品打下基礎 4。然而，林美一和他的發行人認為，將研究重點鎖定在細微的圖畫（至少在一九九〇年代之前的圖畫）上，這是謹慎的作法，而且重點部位要用噴氣筆解碼。無可避免地，此舉對性史學家的重要性比對圖畫史學家來說價值更大，因為視覺資料的分析終於成為可能。

情況一有改變，大量的出版物也就如雨後春筍般不斷出現。這些作品的筆調總是令人歡欣鼓舞（除了非常少數的作品之外），並向讀者拋出了一個議題，也就是這些圖像被忽略多年實屬不義——這點實屬公允。但有問題的點在於，他們主張圖像應投入「日本藝術」的熱情擁抱之中。就連林美一也在晚年出版了幾本這類型的作品，並且常常與理查・萊恩

（Richard Lane）共同出版。新書和系列作品經常以摹本的形式展示最佳的作品；如果已有前人製做出（或必須製做出）劣質複製品，那麼新書就會採用奢華的色彩。但這個領域則朝相反的方向靠攏，想要熱情地證明情色作品可以成為藝術；批評家總是忽略了一點，亦即情色作品也必定（不可避免地）應是藝術品以外的其他東西，而這樣一種「其他東西」才是創作它們的真正原因。在第二波出版浪潮之下的作品，則試圖證明它與「藝術」傑作的聯繫，擴大公眾知識和意識，但同時又凍結，或甚至妨礙了圖畫重歸當年政策和社會脈絡的可能。

在這種趨勢之下，值得讚揚的例外是舒米・瓊斯（Sumie Jones）在一九九五年編著的《想像／閱讀愛神》（Imaging / Reading Eros），但很遺憾的，這本書從未公開發行或上市。

隨著情色圖像在公共領域的重新發起衝擊，我們需要一個識別標籤來表示它們──這樣的標籤會擦亮它們，並使它們與任何目的均保持距離。像林美一這樣的學者精心使用過的歷史術語很少是委婉的，因此不予考慮。江戶時代的用語曾出現變化，但使用最廣泛的是「枕繪」（枕邊圖畫）；雖然它有些花俏，但已清楚地表示圖像的用途（或出現的語境）。江戶時代正式使用的語彙是「好色本」（性愛書籍），而新選擇的詞彙則是「春畫」。「春畫」字面意思是「春天的圖畫」，這一辭彙已證實在江戶時代就出現，但一直到十八世紀初才較常被使用。現在，「春本」（春天的書本）一詞也被認為是專指得到整理的圖像集──許多春本都是成套印刷或出版，雖然其中也有許多內容缺佚的作品得到保留。

《愛・慾 浮世繪》接受了「春畫」（而不是「春本」）一詞。寫作過程中，我在其中一個版本的草稿裡將所有的「春畫」以引號標記，以凸顯它是一個有問題的單詞。但這實在

很多餘，所以我之後放棄了這個作法。也許我不應該放棄這麼做，或者我應該堅持使用「枕繪」和「好色本」，畢竟「春畫」一詞具有同質化和美化的作用。春畫還在那些繼續鑽研歷史、考慮時代類別的人與那些將這類圖像通通尊為「藝術」的人之間造成分歧。為了強調目的，我也使用了「情色圖畫」一詞。當然，這個詞帶有許多包袱，但是它適用於來自許多時代和文化的許多類型的圖片，而且我認為這個詞適用於江戶情色作品，即使我保留「春畫」一詞亦然。我們藉由使用「情色圖畫」一詞，鼓勵讀者同時思考圖像作為圖像本身的狀態（其「繪畫性」），以及在性用途情境下的歷史脈絡。但最終，「春畫」和「春本」很容易記住；過多富含細微差異的辭彙將讓人倒盡胃口（專家除外）。這兩個詞現在都成了基本的預設用語，不管是在日文或其他語文之中。

現在，「藝術」主張也被廣泛接受。我們不再需要爭辯「春畫」是不是藝術（或者說，「某些春畫」是不是藝術），我們也不須再因為這種畫風遭到忽視而加以譴責。沒有人會否認春畫表現出了日本設計的神韻、創造力和對完成作品的重視，這些三元素都是日本設計所獲得的合宜讚美。許多（甚至可說大多數）江戶時代的知名畫家都有創作情色畫（無論是肉筆畫或版畫），而且對於描繪城市生活、都市淫樂場所和夜生活景點的藝術家（統稱浮世藝術家）來說，情色作品可說是他們最好的一批作品，占其作品總數的絕大部分。最近，日本的狂熱人士發明了一個混合說法：「浮世繪春畫」（浮世繪的情色圖畫），這個說法的優點是限制了討論範圍，僅指涉江戶時代的流行都市材料（而不是日本橫跨各個歷史時期所有的情色作品），但缺點在於它暗示不是「浮世繪春畫」的浮世繪就與性無關，這與事實並不相符。

也許，「春畫是藝術」的主張並沒有被博物館認可是件很諷刺的事情。日本至今還沒有舉辦過春畫展覽。江戶時期畫家的作品展覽中，春畫仍然經常被排除在外，即使是對於浮世藝術家而言，這麼做無疑是把他們作品當中最精華的部分剔除。一九九五年，大英博物館著名的喜多川歌麿畫展前進日本，但所有情色作品都被移除，甚至不見容於目錄之中。[5] 這讓許多策展人（包括該展覽的策展人）感到沮喪，但博物館理監事會似乎還不打算鬆綁。許多博物館學者做了相當出色的研究，但永遠只能在幕後進行。

寫《愛‧慾　浮世繪》的最主要目的，是將視覺題材的歷史和情慾的歷史重新結合在一起。我們不瀏覽眾多作品再來判定哪些算是藝術？哪些又不算是藝術？但這個問題並不能套用在所有類型的情色作品之上。我認為，更重要的是要從為何而生、為何觀賞、為何持有、如何使用，以及為何呈現出我們現在所看到的樣子等方面，來理解春畫，這可能也順便幫助我們以更完善的美學角度欣賞它。

手淫的問題

我的主要論點是，要適當的理解春畫，就必須依背景情境來探討。有些春畫絕對是藝術，有些則不是，但根本的議題並非對這兩種春畫進行切割。不考慮背景脈絡便會導致一些嚴重的錯誤，其中最粗糙的是，許多尚未停止的爭論認為，春畫展示出來的相互取悅（這觀察的確令人震驚）表明了江戶時代的人們對性生活抱持健康且愉悅態度，而且尊重女性和男性，並避免虐待和暴力。這種說法也影射，十九世紀中葉「西方」道德觀的到來，使這種情

況退化。我提出了相反的觀點：圖畫中之所以強調親密的相互關係，是因為在真正的性交中很可能沒有這種關係，這個前提獲得充分的史料支持。藝術史學家應該很熟悉以下這種觀念：比起描繪現實，藝術更常對缺乏做出補償。我們可以辯稱，江戶時代的日本對性的態度更包容！尤其是它沒有歐洲那種對同性戀、女同性戀、性成癮、戀童癖或獸交等被妖魔化的「偏差」行為，進行糾正的治安制度。但是，江戶時代的性慾仍然受到控制，而且它有著高度發達的性產業刺激，並操縱著性慾，但這樣的性慾是極為不平等的。圖畫對於維持神話很重要，但對於維持現實卻不然。

而且圖畫之所以很重要，因為它們很容易獲得，也夠便宜並且可以私下使用，還能根據個人喜好進行調整，所有這些因素在

圖150————
西川祐信《性之道與臥室出水》，一七二〇年，以兩張紙跨頁呈現；檀香山藝術博物館，理查‧萊恩收藏品（Honolulu Academy of Art, Lane Collection）。

其他形式的商業性活動之中都是無法達成的。春畫與性行為的關係，完全不是一比一或透明的關係。在一個藉由交易（透過買春賣淫）或權勢地位（身分、經濟或年齡特權）產生出的很多性行為的世界中，性行為換句話說常常是「剝削」，因相愛而出現的配對很少見，但圖畫卻能培養出實生活中完全不可企及，只有夢中才會出現的交合。藝術史學家唯有停止與社會歷史學家的對話，才能夠看出春畫的其他可能性。

在我看來，圖畫中各方共享的情色愉悅，似乎是先驗的，這是假設消費者很少享受性愛的充分理由。事實上這也成為我的中心論據，它橫貫著全書近四百頁。而且我還要更進一步表示：春畫是專為那些獨自從事性行為的人所設計的；這個說法應該不成問題！現代情

色作品與手淫更緊密地聯繫在一起，而非與共享的性行為緊密聯繫在一起。這點本身雖不必然代表江戶時代的情色作品也是如此，但絕大多數的證據都表明確實如此。圖畫之中也有內在的，經常展現手淫的證據，手淫儼然成了浮世繪的假定附屬物。而且，我確信我已經展示出很多文學上的證據（圖150）。許多針對第一版的評論都忽略了我的其他假設，卻僅針對這點窮追猛打，而且抗拒這個主張的力道實在令我感到驚訝。

本著拒絕全盤否認的精神，我使用了「妓女」（prostitute）一詞，避免了在英文討論中更普遍使用的既定用語「交際花」（courtesan）。我不想遮掩這些人實際的所做所為，也不想阻礙圖畫閱覽者想幻想她們所做的事情。「性工作者」這個術語已經流行起來，而且更適合所描述的對象，不卑不亢！但這個詞彙在一九九〇年代尚未使用。

我的論點是，最好將春畫視為手淫的工具。這個論點是借用自托馬斯・拉奎爾（Thomas Laqueur）廣受讚譽的突破性研究，即《孤獨的性行為：手淫的文化史》（Solitary Sex: A Cultural History of Masturbation）一書。拉奎爾研究的領域不是日本，其假設也不帶有任何既得利益，他接受了情色作品主要目的是用來手淫的老生常談[6]。拉奎爾和我都不曾假設情色作品僅僅用於手淫，這與一位評論家的評論相反，「史克里奇認為男性手淫……是所有春畫藝術背後唯一的推動力量。」[7]首先我必須強調，我有考慮到女性手淫，我也確實小心翼翼地凸顯了這一點。這名評論家藉由插入「春畫藝術」這個奇怪的詞彙，洩漏了他的輕蔑感的來源。我也同意，在情侶或其他集體之中，可能有很多人共用春畫。但是我依舊認為，這種情況無法涵蓋這種類型的所有作品。一九九〇年代還沒有關於手淫的論文發表。關於使用

目的的討論僅限於將春畫用作前戲，或用於新娘妝奩，讓女孩為床第之事做好準備。那時的論文只充斥一些老掉牙的呢喃，例如春畫是教育工具，有抗蟲或生火的魔力，甚至能守護戰士，讓他們免於戰死。這些說法在江戶時代肯定都能找到，但通常只是用鬧著玩的藉口為持有春畫開脫而已。我覺得，手淫作為春畫的目的必須堅決呈現。

我們也需要留意一點：自慰是安全的。買春的行為雖然普遍，但這也是會要命的。偉大的醫師杉田玄白在一八一○年記錄到，有百分之七十至八十的患者向他求診的原因是染上性病[8]。保險套、避孕用具，甚至墮胎在今天，都可隨心所欲取得，加上醫學進步，使我們忘記了性行為可以對個人的人身安全帶來重大危害。隨興的偷情可能會導致災難性的後果，更不用說江戶法律規定男人如果當場逮到自己妻子和情人出軌，即可私自以死刑伺候。就連江戶的有牌淫樂場所吉原，更是具有最高的護理和衛生標準，也被殘酷地稱為「落鼻村」，這是與「落花村」（花散里／はなちるさと）諧音的雙關語，源自經典的求愛文學作品《源氏物語》，指的是梅毒的症狀[9]。

本書第一版的某些評論者根本無法接受手淫的論點，但也有其他評論者提供了更嚴謹的可能，例如，春畫可以用來介紹或宣傳性工作者，或是專精某種技術的專家[10]。這樣的提議值得考慮，但證據並不充分。春畫中以情色方式描繪的人物很少具名，而且閱覽者可能會想辦法找出他們或他們的特定技能。不具名的娼妓更為普遍，而且他們通常有著可愛的面孔。即使在提及娼妓名字的情況與他們的戀人交織在一起，但也沒有顯示任何習得的和實踐的技巧。即使在提及這些專業人士與他們的戀人交織在一起（這是非常少見的），閱覽者對他們的理解仍不出在春畫之中的形象，

圖 151 ─────────

月岡雪鼎《尻穴重莖記大成》中的畫頁，一七六八年。

也不了解他們的專長和容貌。至於演員確實經常在畫中具名，也經常賣淫，但卻從未獲得他們特別專精某種性技巧的名聲，而且圖畫宣傳的可能是他們在戲劇中的角色，而非房間裡的角色。有趣的是，人們對著演員畫像（以春畫形式或著一般戲服）手淫的圖畫，就和對著妓女手淫的圖畫一樣，在春畫中都得到重點呈現（圖16、151、152、153、154和10；圖163和164）。因此擁有其中一種職人的畫像（無論是否經過性化）這件事本身，更可能才是最終目標，而不是藉此展開肉體邂逅的機緣──這畢竟超出了大多數人能承擔的範圍。

一個更有益，而且我無法草草帶過的提議是，某個評論家曾表示情色作品的生產可能是用來「刺激陽痿或增進性慾」[11]。在許多社會中，老齡男性具有最大的消費能力，何不誘使他們購買可以讓他們放鬆的作品，或者刺激他們在紅燈區或在散戲後進行更大手筆的消費，這樣豈不是更好嗎？某些最優質的三卷全彩春畫冊是昂貴的商品，證明了有錢的書主不需要放

棄樂趣，或者不需要由於花費過高而放棄樂趣；這些商品可能是「刺激消費者胃口的廣告」[12]。這個主張的要義應該在於，人們會看過一本書然後出門品嘗真品。但是，從江戶中心地帶往吉原得花將近兩個小時[13]，我們實難想像一個人用一本春畫撩起自己的性慾，然後踏上這趟旅程。所以他是先動身上路，到達以後才開始看書嗎？那麼，他就得在毫無性慾的狀態下忍耐長時間乘船，才能尋找性愛的娛樂。賣淫場所

使用春畫的證據幾乎為零；吉原曾發生大火，失去了很多史料，但是所有現有的資料表明，妓院中沒有發現情色畫，反而是在一般家庭中發現了情色畫，而且它並沒有誘發日後有什麼自然出現的現象。沒錯，其中一間情色作品（以及其他浮世主題）的出版商在吉原大門口坐擁店面，但是我認為這是為了讓即將離開的男人們能夠購買圖畫帶回城市，以捱過痛苦的等待時間，直到下次再訪此地（吉原很遠，消費也很昂貴）。比起想像商店位於該地的理由：

男人可能會在進店時發現最新一批「新貨」或風潮，前者應該更合理。

瑟西莉亞‧塞格（Cecilia Seigle）在對吉原做廣泛研究後發現，吉原當地頗為排斥公開的情色畫。她寫道：「對於吉原女人來說，情色畫是完全不可接受的，而且也不合適。」而這現象不只出現在高級場所，因為「即使在江戶的非法賣淫區也是如此」[14]。塞格總結表示：所有現存的證據「似乎都證實了史克里奇的理論，也就是情色畫……主要用於自慰」[15]。

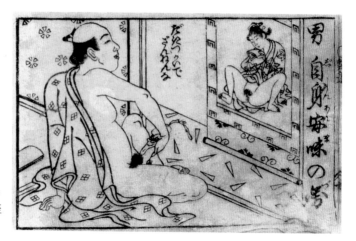

圖 152 ——————
月岡雪鼎《豔道日夜女寶記》
中的頁面，繪於一七六四至
七一年間。

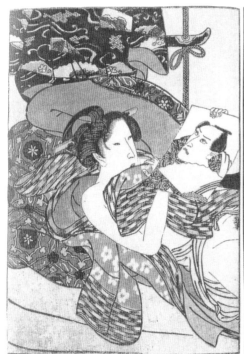

圖 153 ——————
歌川豐國〈對著市川團十郎五代目的錦繪手淫〉，取自無標題版畫冊，成畫年代約為一八二〇年。

圖 154 ——————
歌川國貞〈松本幸四郎五代目〉，取自
一八五二年《役者見立東海道》，這個演員也
出現在圖 16 中。

圖 155 ——————
月岡雪鼎，取自一七六八年《女貞訓下所文
庫》內頁。

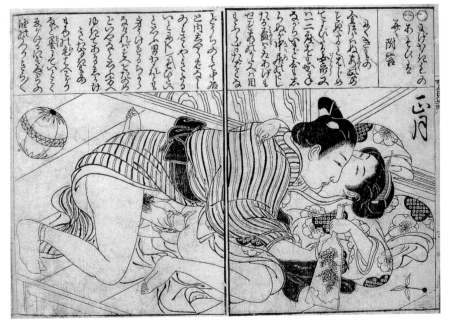

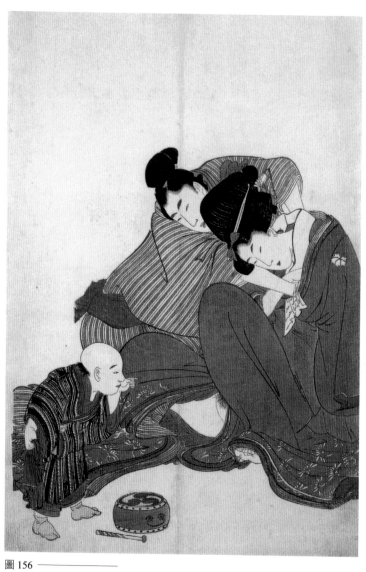

圖 156 ————————

喜多川歌麿，取自無題版畫組，一八〇二年。

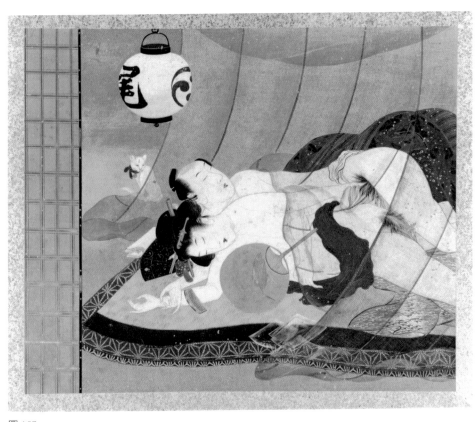

圖 157 ─────────
溪齋英泉，無題肉筆畫冊內頁，約一八二五年所作；克勞斯 ‧ F ‧ 勞曼收藏品（Klaus F. Naumann
Collection）。

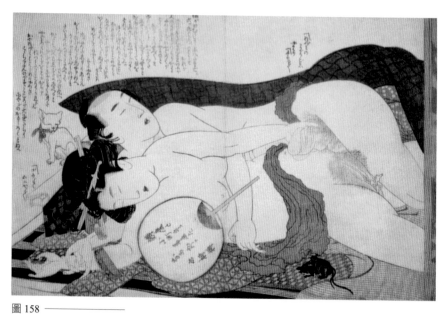

圖 158 ————————
葛飾北齋《繪本玉門的雛形》，繪於一八一二年。

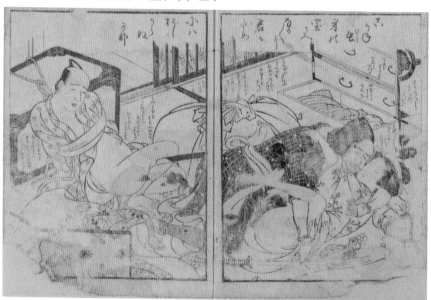

圖 159 ————————
勝川春章繪於一七七九年，取自《緣本雄雌會頓理》內頁。

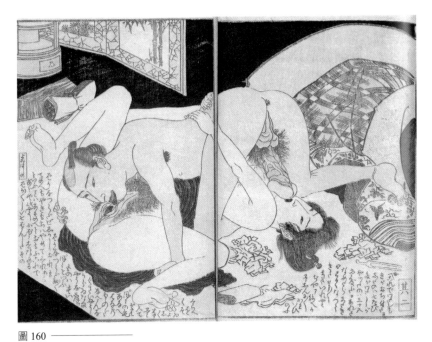

圖 160 ——————
歌川豐國《逢夜雁之聲》，繪於一八二二年。

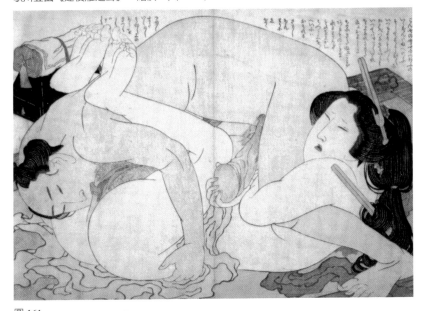

圖 161 ——————
葛飾北齋《福壽草》，一八一〇年間繪。

《愛・慾 浮世繪》第一版之中引用了許多當時使用春畫來手淫的評論，而且塞格找到了更多這樣的評論。其中有段話指的是高級武士宅邸，但語氣卻像是模仿某個販子：

圖書館借書員說。16

「這類書，
主要是為大宅準備的！」

大宅裡的紳士們有錢，但是時間卻很少；他們所受的教育強調榮譽和節儉，要成為妓院常客有違常理。淑女們有辦法購買或租借圖畫，但無法離開家。男主人和女主人都需要「這類書籍」。他們的家臣也一樣——他們總是在輪班，而且收入低。為了避免我們認定男性使用超過女性，最近從小田原城的豪宅區出土的玻璃假陽具可充作有利的證據，這個假陽具之所以能留存至今，是因為材料比一般的男性自慰玩具更耐用（圖162）。在社會階層的另一

圖162 ─────
玻璃假陽具（9.6公分），
出土於小田原城。

端，有一篇寫於一七八○年的虛構詩歌作品開場時，提到一個窮人被迫遠離「大宅」居住，並說道：當他手臂擺動時，要嘛是在喝著濃湯，要嘛就是在手淫了。

喝著稀湯

或僅僅是白開水

手肘一彎

一本新的「枕繪」

吸引了他的目光

可憐哪！將好運用光的老師　17

上述兩處來源都認為，情色作品是為了取悅自己。但是實際上，視覺證據表明，男女都以這種方式使用浮世繪的「正常」圖畫（圖3、4和圖150、153）。我說「所有的浮世藝術品都是淫蕩的」（第31頁），是向那些拒絕在「正常」圖畫中看到情色元素的人提出辯駁，儘管所描繪的對象依舊全都是性工作者──或至少性徵已相當成熟。浮世繪之中，露骨情色畫和不露骨圖畫之間汲汲營營構築出來的分野，其實不得存在，我花了很多時間把這道分野拆除。我們甚至可以從某種意義上說，「春畫」並不是真的存在，而是從穿著衣裳的美人畫到人物交媾畫，是這樣一個連續體之中存在的一個元素。是否將性器官描繪出來自然會造成不同結果，但是所有浮世繪圖畫都有助於在人們腦海中喚起心中的念頭，並引導觀畫者想像某些事情（我再強調一次，是想像）；因為現實可能遙不可及，於是他們只好展開書本扉頁。

當然，真正觸手可及的是他們自己。

家庭

早川聞多則指出了一項完全被我忽略的春畫特徵。春畫描繪的情侶，許多正是丈夫和妻子兩人 [18]。春畫雖然時常畫出娼妓，接著隨之而來的是購買性行為產生的快感（高檔性工作者的容貌與身材，也比印刷版畫購買群眾們的丈夫或妻子更漂亮，更妓好），但畫出在一起的已婚夫婦也很常見。兩者的區別可以透過衣著來辨別：已婚婦女穿短袖衣服，而且衣帶不會飄飄；但妓女穿的是前開式而不是後開式的衣服；男妓若是演員，他們剃光的前額被一塊布遮蓋，而非演員的男妓袖口則通常帶有流蘇綴飾。早川聞多的發現確實很珍貴！但是我不確定這是否會改變我的結論。當

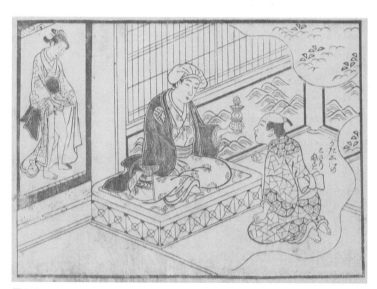

圖 163 ─────
西川祐信，取自《色道三瀨男》畫頁，約一七二五年。

時，城市裡的男性人數多於女性，但即使後來情況改變，它仍然是一種既定的認知[19]。許多人離開自己遠在鄉村的家人獨自生活，幾乎所有婚姻都是透過媒妁之言安排好的，所以幻想愛情配對是很有吸引力的。真實的浪漫和性生活躍的家庭生活難以實現，這使春畫成為性愛意象中的最不可或缺的物件。江戶的人物畫和故事可以反過來證明這一點，這些作品到處充滿了對無法實現家庭生活的絕望，雙雙為愛自殺作為最終手段的描繪，這個最終的結果就是殉情（心中，即「心的忠誠」）——一個經常談到但很晚才發明出來的詞彙。我們可以將浮世繪裡面漫步的相愛情侶解釋為他們並不是在漫步，而是一同私奔，逃往能夠祕密死去的地方（天氣寒冷更增加冷冽的感覺，見圖6、74）。這並不是要否認春畫有時會由夫妻共用，就像今天的情色作品一樣，但這樣的說法依舊不能概括整個類型。

圖 164 ————
西川祐信，取自《色道三瀨男》畫頁，約一七二五年。

還有一點值得注意，浮世繪中的女性多半既不是專業人士也不是婦女，而是未成年女孩。如今，許多閱覽者仍然對春畫描繪兒童一事感到震驚。就連情色法律最寬鬆的國家，至今依然嚴禁任何涉及戀童癖，或將兒童引入性情趣領域的行為，甚至兩個孩子一起，沒有成年人在場也不行。但是，春畫裡面卻充斥著這樣的題材（圖155）。鑑於娼妓的水準如此之高（在人數和專業度等方面），毫無疑問，新鮮、年輕和清純的人會成為眾人迫切求歡的對象，而且這也只能冀望透過圖畫的空間得到實踐，畢竟現實之中發生的機會實在不大。這些圖畫也可能是女孩所擁有的，因為沒有理由認定孩子不會幻想一個成年伴侶來誘導自己。在整本書中，我從未假設只有成年人才沉迷於手淫。有很多圖畫顯示男孩和女孩與同儕交媾，孩子們也有可能會將這些圖畫拿來作為手淫之用。

兩個男性也同樣適用，圖畫中顯示的男性經常是男孩。成年男人剃光頭皮，但年輕男孩卻保留前額頭髮，並綁在禿的部位之上。隨著年齡增長，大約到了十五歲以後，前額蓄髮就會被剪斷（演員們會用布遮住失去頭髮的部位）。不難想像，這個年齡層的男孩可能是情色作品的主要消費者。我們並不知道當時的人開啟青春期的年齡，但當時的建築樣貌無法在父母和年長兄弟姐妹之間維持自己的隱私，因此當時的孩童心理成熟度（在生理未出現變化的情況下）可能早於現代的孩童。有證據表明，男孩可能在十歲時就開始手淫，而且女孩或許對成年男性所畫，他會不顧男孩的慾望直接「用」他，甚至還更喜歡圖畫中幻想的強迫。但

在春畫中，經常顯示成年男性從後面上男孩。男孩並不總是勃起，這可能表明圖畫是針也是如此[20]。

圖165
月岡雪鼎《尻穴重莖記大成》中的畫頁，一七六八年。

是相反地，肛交期間無勃起的現象並不罕見，並且沒有理由認為萎軟的男孩不願意被上或沒有愉悅感。一個男孩當然可以用這樣的圖畫，幻想一個較年長的男人這麼對他。在男色（男男戀）作品中，經常會評論男孩肛門的形狀和品質，同時他的陰莖，偏好的長度和周長，以及如何刺激它等資訊，也有廣泛的裁定。這表明與男孩發生性關係對成年男人來說，不只有插入的愉悅，而且這也應該使我們對圖像的理解更加生動（圖165）。

仍有待將來研究的是，我們可以在情色畫裡看到發生性愛的情侶旁邊還有兒童出現；他們雖未親身參與活動，但卻能完整看到、聽到甚至聞到（圖156）[21]。

肉筆畫與版畫

日本的木刻版畫在世界各地可說傳奇色彩聲名遠播，葛飾北齋的《神奈川沖浪裏》可能是現存最受認可的藝術品。由於情色作品描繪出了時尚和品味，也和版畫的改變有關。因此，除了最富裕、揮霍無度的人或痴迷此道的人之外，人們應該都會將自己導向版畫的世

界，而不是一次性委託創作的肉筆畫，因為後者的花費可說呈現指數性增長[22]。

但是有些圖像，甚至幾乎整本畫冊，同時具有相同的版畫與肉筆畫，這樣的重複令人好奇。例如葛飾北齋的印刷版畫冊《繪本玉門的雛形》（絵本つひの雛形），便以肉筆畫的形式並署名溪齋英泉之後，重新登場（圖157和158）[23]。現階段我們不可能推測出這是怎麼一回事！葛飾北齋成書時間可上溯至一八一一至三二年，而溪齋英泉的版本則沒有標註日期，但他的春畫職業創作生涯很長。他最龐大的作品是一套多冊的《枕文庫》（圖134），該書於一八二二年開始發行，正是前述葛飾北齋推出畫冊的可能時期的最後一年。但是，在這個情況下，以及其他情況下，最先出現的究竟是哪一套？畫家是不是為支付重金的客戶製作了畫冊，然後重複利用工作室裡可能尚存的成果，將其製作成版畫？對於藝術家來說，第二幅肉筆畫成功重現的構圖算是很普通的事情，那麼為什麼不乾脆推出複製版畫呢？同時，肉筆畫的擁有者在自己的收藏（或多或少）相當稀有的假設下，是否還會允許複製品受到群眾購買，進而廣泛流通？究竟是葛飾北齋盜用了溪齋英泉，還是情況相反？還是他們兩造進行過談判？肉筆畫作品是否具有較大的商機，決定權是否在出版商手上？或者還有另一種可能，這些版畫可能是以前就製作好的，然後某位富人客戶之後要求一位師傅重新製作他喜歡的（也許已經擁有的）一套，並加入意見做指定更動？

版畫由於其內容具短暫性且占有主導地位，但保存卻也是很重要的一環。情色畫容易被弄髒：絲綢或紙上的肉筆畫也無法清洗。關於男性手淫的圖畫就顯示，他們在射精時得小心避免對作品造成傷害（圖4和150）；但印刷版畫冊就可能更容易被丟棄和更換。我們若

圖 166 ————
溪齋英泉《豔本妻子的旅行》（艷本ん婦嬾のゆき）封面，一八二四年。

撇開使用最上乘的色彩來印刷的作品，就能很明顯看到流傳至今的書籍有多少受到激烈的閱讀和遭到噴濺（圖159，另請參見圖150）。提供借閱服務的圖書館都在大城市中，書籍也可透過販夫走卒遞送，就像前段文章引用的川柳一樣。出不了門的僕人和女人，也能跟男人一樣取得書籍。假如沒有大量且主要以「大宅」為服務對象的情色書刊，這類借書館肯定撐不下去。現存的春畫冊當中，仍有許多還留有借書館印記，而且最引人入勝的是，印上註明若書籍歸還時帶有污漬，得處以罰款（圖166）。據我所知，還沒有人對春畫上的污漬進行分析，以查看其來源是男性或女性（或打翻一杯茶所留的污漬，圖159）。

安德魯・格斯托（Andrew Gerstle）還展示了有家庭公然借閱給孩子閱讀的那種嚴肅的大部頭書籍，而且是情色版本的；在提供給女孩使用的書中尤其如此24。例如江戶時代早期的精髓文本《女大學》催生了《女大樂》，同時《女今川教文》則是催生了《女今川趣文》

圖 167 ────────────
北尾雪坑齋，取自一七六八年玄海堂《女今川教文》內頁。

圖 168 ────────────
月岡雪鼎《女令川趣文》內頁，一七六八年。

（圖167和168）。情色的變體可稱為戲仿，也可稱為是原作的對比版，而且這種變體目的也有別於原作。這些作品與俏皮或情色類比的技法相吻合，這種畫技在許多浮世繪中都可以找到，通常是將過去的崇高人物或規訓主題，重新編排為可愛、活潑的現代版本[25]。

同性情色畫

第一版《愛‧慾 浮世繪》的目的之一，是將各種性偏好的插圖整合在一起。一位評論者寫道：「史克里奇在討論同性和異性戀愛關係時輕鬆遊走其中，這相當完善地避免了硬是在同一章或同一節中處理同性活動的情況。」[26]我特別不開闢單獨的章節來討論男性和女性同性戀，這有兩個原因，一個是歷史原因，一個是藝術原因。首先，我們現代對規範的理解與江戶時代不同。同性邂逅（無論是男同性戀或戀童癖，以現代術語來說）散布在春畫冊中，但其他大多數圖像都是異性戀的。有專門描繪男—男的春畫冊（我從沒見過女—女春畫冊），不過更常見的作法是在男—女圖像中，穿插一兩張男—男圖像。這樣的組合是建立在讀者應不至於被某些圖像撩起性慾，也不會被其他圖像冒犯的假設之上。顯然，不管男性或女性、兒童或成人，都不會被收錄的圖畫激怒或變得「冷感」，因為他們可以從各種圖畫中瀏覽到各種可能性，讀者的個人喜好可能使其在某些圖畫上比其他圖畫停留更久。其次，同性春畫沒有任何比喻或虛構的特徵：同樣作為圖畫，它們與異性春畫並無不同。

從數字上來看，同性之間的情色畫較少並不足以為奇，畢竟創作的數量可能也少，同時它們流傳至今的比率則可能更低。明治時代之後，由於社會道德觀發生了變化，許多同性情色畫可能在那時已被摧毀。此外，必須注意的是：據說三島由紀夫擁有大量江戶時代男—男情色畫，但卻遭到其遺孀燒毀。現代寡婦無法接受丈夫這方面的性向，可能也讓許多這類收藏不復存在。

圖 169 ————————

月岡雪鼎，摘自《尻穴重莖記大成》中的畫頁，一七六八年。

至於女─女圖像，如果它們真的存在，可能是供女性使用的，但不難想像像觀眾之中也有好色男性。菁英家庭擁有女性專屬的區域，而且幕府將軍則擁有龐大的「大奧」（後宮）。在這樣的地方絕對不乏男人迷戀某些私下的勾當，但也不乏女性對情色蠢蠢欲動。在某些特定背景之外，例如修道院，女性專用的居家空間比男性專用空間更為普遍。

男─男情色畫從整體角度來說，留下了完整的繪畫和文字記錄。然而，大多數作品主題都是戀童癖，儘管（如前所述）男孩的陰莖能並沒有消失，但絕大多數情況下，這些畫主要都描繪年男子插入男孩，而且後者的肛門是他最

———— 370

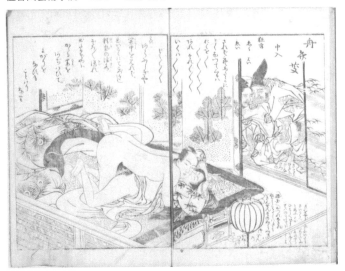

重要的資產。還有，我們幾乎看不到接吻和口交的畫面（我只知道一張圖像，而且背景在中國），但男—女春畫之中卻出現口交（圖163、164和169）。

在第一版中，我無法提出兩名從事性行為的成年男子的圖畫。但是埃利斯·提尼奧斯（Ellis Tinios）的研究發現了我所不知道的東西，並揭示了這樣的春畫儘管很少見，但確實存在（圖170和171）[27]。

圖170 ————
Sekko，取自 Hyakunin isshu shoku shibako，約於一七六四至七六年間所繪。
檀香山藝術學院，理查·連恩收藏。

圖171 ————
北尾重政，摘自一七八〇年《謠曲色番組》（能劇的情色節目）。

與中國的關聯

就在第二版即將完成之際，另一種與春畫有關的調查途徑出現了，也就是日本出版社和讀者與中國大陸情色作品之間關聯性的問題。《愛・慾 浮世繪》原版的第一頁上就提到了中國和韓國對日本春畫的回應。但是，我們當時尚無法估計中國或韓國的圖像那時是否已進入日本，並在日本產生影響。現在我們仍無法對韓國帶來的影響發表評論，但中國的部分倒是有些資料出現。

日本在二十世紀中葉發現了明朝印製的情色作品，但我們尚不確定這些作品何時抵達日本，因此還找不到與春畫生產時期的聯繫。然而，人們倒是發現了十七世紀初以手卷畫形式重新裝裱的《花營錦陣》（前文已提及）中文版，版權頁上標註的持有者是日本人，時間為一七六三年（參見圖115）[28]。遺憾的是，這段文字題字者的身分不詳，但題字方式也許與日本春畫英雄西川佑信有關聯，讀者們應該還記得，他就是將整個情色類型畫完全以自己名字命名的人物，也就是「西川繪」。索倫・艾德格倫（Sören Edgren）指出，《花營錦陣》的裝飾性邊框相當不尋常，實際上具有歐洲風貌，而且與一七三一年西川祐信戲仿《伊勢物語》之《昔男時世粧》的標題頁存在相似之處。西川祐信可能擁有這本明代書籍；就算實情並非如此，他至少也看過它。也許有朝一日，針對版權頁進行的分析可能指出題字確實是西川祐信的筆跡。

更有趣的是，小林宏光在一本未註明日期且未署名的奇特日文書籍《風流絕暢圖》背

後發現了一個明代來源，該書一般被認定為菱川師宣所著，成書時間可追溯至一六八〇年代[29]。由於圖畫看起來具有中國樣式，因此推測應是來自中國，而且日文翻譯旁還有漢文文字。小林宏光找到了來源，是一本中文名稱相同的書，即《風流絕暢》。這是一本豪華的彩色印刷版畫冊，其歷史可追溯至一六〇六年，比日本已知的任何印刷春畫都要早。我們仍須等待另一位學者針對圖畫進行分析，但是從肉眼上就能看出這兩本中式風格的書籍具有大量的性愛體位變化、同性和異性動作、內外部視圖，以及許多畫中畫等等。

小林宏光進一步推測，其中一幅插圖名為《春水集》（Chun shui ji／Shunsho ki），展示一名婦女在完事後重新著衣，另一名男人則在旁協助。這是另一肉筆畫作的靈感來源，後者的作者非西川祐信莫屬——上頭展示了另一個類似的女人，只不過她是獨自綁著裙繩，樣子很明顯是日本人，但她身後的屏風上卻帶有中國風格的畫。

隨著越來越多的中國情色作品重見天日（仍然在中華人民共和國領土中的某處不斷衰蔽），將來可能出現更多這類挪用與參考作品，也將表明日本的大陸情色畫數量比人們所想像的還要多。

春畫研究儘管尚未完全成熟，但現已成為一個獲得認可的領域。將來還有更多工作等待完成！但是我希望，如果第一版對於打下討論的基礎很有幫助的話，那麼第二版肯定能繼續引起讀者的興趣，並為讀者提供更多資料。

注釋

1. 彼得·瓦格納 (Peter Wagner)，《愛神復甦：情色與英格蘭與美國的啟蒙運動》(Eros Revived: Erotica and the Enlightenment in England and America)，倫敦，一九八八年，頁 6。琳恩·杭特 (Lynn Hunt) 的〈淫穢和現代性的起源，1500-1800年〉(Obscenity and the Origins of Modernity, 1500–1800)，收錄於《情色的發明：淫穢和現代性的起源，1500-1800年》(Invention of Pornography: Obscenity and the Origins of Modernity)，紐約，一九九三年，頁9-18中也提到了這一點。

壹·情色圖像，情色作品，春畫和其用途

1. 歐內斯特·薩托 (Ernest Satow) 編，《約翰·沙利斯船長一六一三年航海日誌》(The Voyage of Captain John Saris to Japan, 1613)，倫敦，一九六七年；頁lxvii-lxviii。

2. 克雷格·克盧納斯 (Craig Clunas)，《近代中國圖片與視覺》(Pictures and Visuality in Early Modern China) 倫敦，一九九七年，頁151-2。本句語出李翊 (一五九七年)。

3. Kamigaito Kenichi，〈Nikkan zenrin gaikono keifu，第二部〉，頁4-10。Choi Park-Kwang，〈從韓國訪日使團的視角看日本性習俗與文化〉(Japanese Sexual Customs and Cultures Seen from the Perspective of the Korean Delegations to Japan)，《想像／閱讀愛神》(Imaging/Reading Eros)，印第安那州伯明頓 (Bloomington)，一九九五年，頁76-8；另外，一七一一年韓國人申維翰於《海遊錄》中收錄一首日本歌曲，其中包含以下歌詞：「讓我看看你藏在懷裡／那些生動的情色圖畫／我喜歡把我們比作這些圖畫／……」引自 Choi，同上，頁 77。

4. 井原西鶴《男色大鏡》，頁36。

5. 這個詞是史蒂文·馬庫斯 (Steven Marcus) 在下面作品中所創：《其他維多利亞時代的人：十九世紀中葉英國的性與情色研究》(The Other Victorians: A Study of Sexuality and Pornography in Mid-Nineteenth-Century England)，紐約，一九七四年，頁44-5。

6. 井原西鶴《諸豔大鏡》，頁274-5。這部作品又稱《好色二代男》。

7. 佚名《好色旅日記》，取自東京國立國會圖書館藏抄本，最後一頁 (未編號)。

8. 西澤一風《男妓女妓一起玩三味線》，一七〇八年，頁317。

9. 引用自花咲一男和青木迷朗，《川柳春畫志》，頁106。

10. 日文あずま (Azuma) 意為「關東地區」，即指江戶。關於吾妻形，請參閱田野邊富藏的《医者見立て江戶の好色》，頁177-9。

11. 井原西鶴《好色一代男》，頁 211 (包括一幅在長崎展出模型，當地人和外地人正在觀摩這些模型的插畫)。

12. 序言轉載於辻惟雄等 (主編)，《浮世繪祕藏名品集：歌枕》，頁53。插圖請參見小林忠主編，《浮世繪揃物：枕繪》，第一卷，頁39-49。

13. 嵐喜世三郎的生涯請參見野島壽三郎（主編）的《歌舞伎人名事典》。在故事中，世三郎的名字よ寫作「代」，意思是「時代」，而不作「世」（意：世界）——這是自從改用嵐（Arashi）為姓之前，其名字寫法（過去他以花井／Hanai為姓）。

14. 這段題詞出現在《兵庫屋內花妻圖》，取自《五人美人愛敬競》系列（約一七九五至九六年作）。抄錄的文本請參見淺野秀剛和提莫西・克拉克（Timothy Clark）《喜多川歌麿的熱情藝術》，倫敦，一九九五年，頁171。

15. 茱莉戴維斯（Julie Nelson Davis），《繪製自己的迷人特徵：喜多川歌麿和浮世繪版畫中的公開身分建構》（Drawing His Own Ravishing Features: Kitagawa Utamaro and the Construction of a Public Identity in Ukiyo-e Prints），博士學位論文，華盛頓大學，西雅圖（一九九八年），特別是第172–292頁。

16. 引自木本至《自慰和日本人》，頁42。

17. 田野邊富藏，《医者見立て》系列，頁177。

18. 「大尻繪」是一種展現生殖器特寫的繪畫體裁。據我所知，此前尚沒有其他人猜測它們源自「大首繪」，但兩詞出現的時代先後確實吻合。

19. 平賀源內《根無草後編》，頁124-6。

20. 請見霍華德・林克（Howard Link），《鳥居大師們的戲劇版畫：十七和十八世紀浮世繪選集》（The Theatrical Prints of the Torii Masters: A Selection of Seventeenth- and Eighteenth-Century Ukiyo-e），檀香山，一九七七年。關於早期的鳥居藝術家們的生涯時間考據存在問題，因為似乎有好幾個不同的人使用了相同的名字。

21. 完整翻譯請見提莫西・克拉克，《大英博物館的浮世繪》（Ukiyo-e Paintings in the British Museum），倫敦，一九九二年，頁24-6。

22. 從一七九三年起就不得提及吉原女郎的名字，到一七九六年更是連女性的名字都不能提及。請見鈴木重三《繪本和浮世繪：江戶出版文化之考察》，頁433-61。

23. 有關這種和其他版畫（特別是來自春畫的版畫）的討論，請參見理查・萊恩（Richard Lane），〈消え去れた春画を暴く〉，《藝術新潮》，一九九四年六月，頁3-47。

24. 這些已在由林美一的《江戶枕繪之謎》（頁38-63）之中得到部分研究。但是，林氏僅考慮後豐國時代。式亭三馬在《早替胸機關》（一八一○年）的序言中指出，歌川豐國的風行復興了他（式亭三馬）年輕（式亭三馬生於一七七六年）時的流行風格。引自種村季弘，《箱抜けからくり綺譚》，頁47。

25. 提蒙・史克里奇《大江戶異人往來》，頁177-89。另請參見寶拉・芬仁（Paula Findlen），〈義大利文藝復興時期的人道主義、政治和情色作品〉，收錄於《情色的發明》（The Invention of Pornography），琳恩・杭特（Lynn Hunt）主編，頁61（附有插圖）。

26. 有幾首川柳提到標題的相似性。可參見花咲一男和青木迷朗，《川柳春畫志》，頁43-4。

27. 有關故事的再現和抄寫，請參見林美一，〈勝川春章〉，頁147-83，特別是153-5。林美一將本書解讀為吉原的指南（細見），儘管文本將之指稱為《枕草子》。

28. 可參考三部經典作品：木本至的《自慰和日本人》，福田和彥的《江戶之性愛學》以及田野邊富藏的《医者見立て》系列。

29. Tokasai，Shikudo kinpi sho，福田和彥主編，第二卷，頁62；這位老師傅被稱為Inpon。

30. 見福田的評論，來源同上，頁63。

31. 對於題詞的抄本和（較差的）複製畫的其他資料，請參見佐佐木丞平《應舉寫生畫集》，頁177；素描取自圓山應舉的《人物正寫惣本》，一七七○年。

32. 引用自山路閑古主編，《末摘花夜話》頁28。

33. 引用自花咲一男和青木迷朗《川柳春畫志》，頁49。

34. 由於原畫磨損，此為假想的原文轉譯。

35. 參見花咲一男和青木迷朗《川柳春畫志》，頁69-70。

36. 克盧納斯《圖畫與視覺化》(Pictures and Visuality)，頁157。

37. 安西雲煙《近世名家書畫談》，頁384。

38. 大田南畝等，Shunso hiji，頁6。

39. 亨利‧史密斯 (Henry Smith)〈克服「春畫」的現代史〉('Overcoming the Modern History of "Shunga"')《想像／閱讀愛神》(Imaging/Reading Eros)，頁27。

40. 井原西鶴《好色一代男》，頁116。

41. 竹田出雲等《仮名手本忠臣藏》，頁368。

42. 同上，出處為眉批。評注的編輯是乙葉弘。

43. 史密斯 (Henry Smith)，〈克服「春畫」的現代史〉，頁28；花咲一男和青木迷朗《川柳春畫志》，頁113-14。

44. 引自淺野和克拉克《喜多川歌麿的熱情藝術》，頁285 (經調整後引用)。

45. 尚一雅克‧盧梭《懺悔錄》(Confessions，一七八二年)；引用瓊安‧德貞 (Joan DeJean)〈情色作品的政治〉(The Politics of Pornography)，收錄於《情色的發明》，琳恩，杭特主編，頁110。

46. 司馬江漢《西遊日記》，頁70。

47. 我感謝粕谷宏紀為我提供了這節詩文。在《柳多留》(柳樽) 中，它位於21/4/4表 (omote) 的位置。

48. 引用自花咲一男和青木迷朗《川柳春畫志》，頁13。

貳‧江戶情色圖像中的時間和地點

1. 羅伯特‧達頓 (Robert Darnton)《紐約圖書評論》，一九九四年十二月；收錄於亨利‧史密斯 (Henry Smith)〈克服「春畫」的現代史〉('Overcoming the Modern History of "Shunga"')，頁26。

2. 林美一《江戶枕繪之謎》，頁164；淺野秀剛、白倉敬彥〈春畫輯要目錄〉，收錄於《浮世繪揃い物：枕繪》，一九九五年，頁32-42。更完整 (按時間順序排列，而不是由插畫家排列) 請見白倉敬彥和古川慎也主編〈年表〉，頁129-37。

3. 馬諦‧佛瑞爾 (Matthi Forrer)〈十八世紀和十九世紀的春畫生產〉《想像／閱讀愛神》(Imaging/Reading Eros)，頁23。

4. 出處同上，頁24。

5. 中野榮三《江戶時代好色文藝本事典》，第2頁230。

6. 中野三敏〈享保改革の文化の意義〉，第53−63頁。引用了所有相關的出版控制法令。

7. 有關多彩版畫的誕生的最新研究，請參閱東京都江戶東京博物館主編，《錦繪之誕生：江戶庶民文化之開花》，一九九六年展覽目錄。

8. 例子請參見瀧澤馬琴的《覉旅漫錄》，頁207。

9. 佛瑞爾，〈十八世紀和十九世紀的春畫生產〉，頁24。

10. 參見第一章第33條註釋。

11. 現在幾乎所有資料來源都接受了這個概略數字。

12. 塞繆爾‧皮普斯 (Samuel Pepys) 日記，一六六八年一月十三日和一六六八年一月九日；參見The Shorter Pepys，理查‧拉森 (Richard Lathan) 主編 (哈蒙茲華斯／Harmondsworth，一九八六年)，頁873、875。

13. 直到最近，學者們還是會將「繪本」誤讀作「豔本」，雖然這是由發音不正確導致，但確實可能發生。有些人繼續這樣做，但這會消除雙重含義。

14. Takuchi Makoto〈節慶與戰鬥：江戶的法律與人民〉(Festivals and Fights: The Law and the People of Edo)《江戶與巴黎：近代早期的都市生活》(Edo and Paris: Urban Life and the State in the Early Modern Era)，詹姆斯‧麥克萊等著 (James L. McClain，Ithaca，紐約和倫敦，一九九四年)，頁402。更概略的解釋請參閱野口武彥的《江戶若者考》。

15. 請參閱藤田覺《松平定信》，頁111。

16. 松平定信《宇下人言》，頁112。

17. 引自提莫西・克拉克的〈歌麿與吉原〉《喜多川歌麿的熱情藝術》，頁45（我自己的翻譯）。

18. 石野廣通《繪空諺》，頁270。

19. 恩格貝特・坎普福爾（Engelbert Kaempfer）《日本史及暹羅王國簡介》（A History of Japan together with a Description of the Kingdom of Siam，倫敦，一七二七年），頁206。

20. 室鳩巢《兼山秘策》，頁263-64。

21. 森山孝盛《賤のをだ卷》，頁240。

22. 來源同上，頁242。有關戲劇風格的擴展，另請參見安德魯・格斯托（C. Andrew Gerstle）〈江戶之花：歌舞伎及其客人〉（Flowers of Edo: Kabuki and its Patrons），收錄於《十八世紀的日本》（18th Century Japan，雪梨，一九八九年）。

23. 森山孝盛《蜑の焼藻の記》，一七九八年，頁706-7。

24. 湯淺源藏《國醫論》（一七九三年？），頁36。

25. 森山孝盛《蜑の焼藻の記》，頁706-7。

26. 松浦靜山《甲子夜話》第二卷，頁31。松浦有時亦作Matsuura。

27. 這次事件在杉田玄白的《後見草》之中有記錄，見頁77。關於對「心中」的揶揄，請見山東京傳《江戶生豔氣樺燒》，一七八五年，頁176-7。

28. 同前注。

29. 佚名，《天明紀聞，寬政紀聞》（日期不明），頁194。該建築被稱為「茶屋」，以中野町（吉原的中央大街）上的建築風格建造，並配有前門門廊（緣側）和總籬（総籬）。

30. 我指的是井原西鶴的小說《好色一代男》（一六八二年）、《好色一代女》（一六八二年）和《好色五人女》（一六八六年）。

31. 佚名，《天明紀聞，寬政紀聞》出版日期不明，頁194。

32. 關於鳥文齋榮之的部分請見小林忠（Gazoku no koo: honga to ukiyo-e），頁367-9。關於狩野典信，請見史克里奇《幕府的繪畫文化》，頁136-40。鳥文齋榮之的父親為「勘定奉行」（財政大臣），而狩野典信則是「奧繪師」（幕府御用畫家）。

33. 小林忠〈英一蝶〉，頁23-7。直到他流放結束歸國後，才取名為一蝶。

34. 關於這個事件的詳情，請見內藤正人〈鳥文斎栄之のいわゆる"吉原通い図卷"について〉，收錄於《肉筆浮世繪大觀》一九九六年。

35. 小林忠〈「隅田川両岸図卷」の成立と展開〉，《國家》一一一七二期，一九九三年，頁5-22。

36. Asaoka Kyotei，Zocho koga biko（約一八四五年），引自內藤正人〈鳥文斎栄之のいわゆる"吉原通い図卷"について〉，頁240。

37. 提莫西・克拉克〈中津的興衰〉（The Rise and Fall of the Island of Nakazu），《亞洲藝術文獻集刊》（Archives of Asian Art）第四十五期（一九九二年），頁72-91。

38. 杉田玄白《後見草》，頁81。

39. 松浦靜山《甲子夜話》，第五卷，頁67。

40. 佚名《天明紀聞，寬政紀聞》，頁260。

41. 杉田玄白《後見草》，頁84-5。

42. 松平定信《退閑雜記》，頁40。

43. 森山孝盛《蜑の焼藻の記》，頁606。

44. 松平定信《政語》，頁273。

45. 引用於齋藤月岑《武江年表》，一八四九年，第二卷，頁3。想了解中津政策的整體面貌，請參見澀澤榮一《樂翁公傳》頁155；並請參見提莫西・克拉克〈興衰〉（Rise and Fall）。後來，這段詩文被認為是大田南畝（Ota Nanpo）所作，見克拉克，出處同上，頁89。

46. 松平定信《宇下人言》，頁143。

47. 出處同上。亦請參見史克里奇，《幕府的繪畫文化》，頁102-10。

48. 松平定信《修行錄》，頁184、190、192。

49. 澀澤榮一《樂翁公傳》，頁187。

50. 引用自山路閑古主編，《末摘花夜話》頁28。

51. 例子請見司馬江漢於一八一三年寫給朋友的信，轉錄自轉載於中野好夫，《司馬江漢考》頁43。

52. 感謝粕谷宏紀提醒了我這段詩文。

53. 浮世繪展示入浴場景的資料，請參考花咲一男「入浴」裸之風俗史》。

54. 詹姆斯·麥克萊 (James McClain)《金澤：十七世紀的日本城堡之鄉》(Kanazawa: A Seventeenth-Century Japanese Castle Town，康乃狄克州紐黑文和倫敦，一九八二年)，頁113，143。並非所有情況都是如此，出處同上，見頁64。技術上來說，金澤確實有浴池，但每月只准開放六天。

55. 桂川甫周《北槎聞略》，頁584。

56. 佐藤承裕《中陵漫錄》；佐藤承裕又號佐藤中陵。

57. 對於「屠龍」(更常被稱為抱一)，請參閱內藤正人，〈酒井抱一的浮世繪〉，Kokko，第1191期 (一九九五年)，頁 19-27。有關俵屋宗達的 (錯誤的) 主張，請參閱水尾比呂志，《江戶繪畫：宗達和科林》(Edo Painting: Sotatsu and Korin)，譯者：John M. Shields)，《平凡社日本藝術調查》(一九七二年)，第18期，頁45：「宗達似乎從來不關心描繪自己時間的生活和方式」。這已經成為一則關於俵屋宗達傳說的古老謠言。

58. 關於北尾重政的春畫標題，請見淺野秀剛、白倉敬彥《春畫輯要目錄》，頁135-6。

59. 《東照宮緣起繪卷》，此作現在保存於東京國立博物館 (Tokyo National Museum)。

60. 對於鍬形蕙齋的資料，請參閱內田欽三〈鍬形蕙斎研究：御抱絵師時代的活動をめぐって〉，《國家》第1158-9期 (一九九二年) 以及亨利·史密斯 (Henry Smith)〈沒有牆壁的世界〉(World Without Walls)，《日本和世界》(Japan and the World，倫敦，1988年)。

61. 山東京山《一蝶流謫考》，手稿藏於東京國立國會圖書館。關於朋誠堂喜三二的資料，請參閱小池正胤等 (主編)《江戶之戲作繪本》卷三，頁107-42；有關大田南畝的詩句，請參見濱田義一郎《大田南畝》頁130。有關這套畫卷的歷史，請參閱朝倉治彥《江戶職人づくし》頁1-9。

62. 羅伯·坎伯 (Robert Campbell)〈吉原途中的詩〉(Poems on the Way to Yoshiwara)，《想像／閱讀愛神》(Imaging/Reading Eros) 頁95。

63. 這段文字出現於圖30的左下方。

64. 松浦靜山《甲子夜話》；朝倉治彥《江戶職人づくし》，頁2。

65. 松平定信《退閑雜記》，頁35。其中「粗俗」一詞的用語是：賤しき。

66. 森山孝盛《賤のをだ卷》，頁251-2。上述故事所指分別為《楠木一代記》、《義經一代記》、《戴鉢》、《枯木花さかせ親仁》，猿蟹合戦和《金兵衛》。

67. 關於德川家基之死，請見布魯瑟等 (主編)《築島日誌》(Deshima Dagregisters，萊頓，一九九五年)，第十一卷，頁232。

68. 這則座右銘來自山本常朝：請參閱下方注77。

69. 有關討論，請參見池上英子《武士的馴化》(The Taming of the Samurai，麻州劍橋和倫敦，一九九五年)，頁 253-64。

70. 橘南谿《北窗瑣談》，頁204-5。

71. 古島敏雄〈江戶時代的鄉村與農業〉(The Village and Agriculture during the Edo Period)，頁498。

72. 湯淺源藏《國醫論》，頁6-8。

73. 出處同上。

74. 松平定信《政語》，頁255。

75. 關於橘南谿的解剖成果，請見日本醫史學會主編，《日本醫事文化史料集成》卷二，頁37-52。

76. 松平定信《退閑雜記》，頁158。

77. 山本常朝《葉隱》，頁44。評論來源為醫生Jun'an（卒於一六六〇年）。

78. 舍樂齋《當世穴噺》；引述自中村幸彦的《戲作論》，頁121。

79. 瀧澤馬琴《羈旅漫錄》，頁43，記載他在大阪看了一齣森蘭丸所演的戲。

80. 大田錦城《梧窗漫筆》，頁250。

81. 井原西鶴《男色大鏡》，頁593。

82. 大田錦城《梧窗漫筆》，頁152，250-1。

83. 西山松之助（主編）等《江戶學事典》，頁557。

84. 引述自葬露庵主人《江戶色道》，一九九六年，卷一，頁108。

85. 他的傳說收錄於《義經記》中。參見海倫‧克雷格‧麥卡洛（譯者兼主編），《源義經：十五世紀日本編年史》(Yoshitsune: A Fifteenth-Century Japanese Chronicle，加州史丹佛，一九九六年)。

86. 井原西鶴，《男色大鏡》，頁593。

87. 有趣的是，寶塚歌劇團最近的戲劇《新選組》指出（也許是不經意的），明治維新派殺光派內所有同性戀者，始得開始建立新國家。

88. 式亭三馬《式亭雜記》（一八一一年）；引述自暉峻康隆〈德川文化的淫樂場所〉(The Pleasure Quarters in Tokugawa Culture)《十八世紀的日本》(18th Century Japan，雪梨，一九八九年)，頁 27；更廣泛的介紹請見瑟西莉亞塞格 (Celia Segawa Seigle，本名瀨川淑子)《吉原：日本遊女的閃亮世界》(Yoshiwara: The GlitteringWorld of the Japanese Courtesan，夏威夷檀香山，一九九三年)，頁204-23。

參‧身體、邊界、圖畫

1. 喬治‧史坦納 (George Steiner) 〈夜話：高級情色和人類隱私〉(Night Words: High Pornography and Human Privacy)《語言與靜默：語言、文學與人文科學論文集》(Language and Silence: Essays on Language, Literature and the Humanities，紐約，一九七七年)，頁70。

2. 井原西鶴《好色一代男》，頁 70。

3. 松尾芭蕉在一六七二年的《貝おほひ》中第一次提出這個主張，而他一六九一年的《嵯峨日記》記錄了他對一位名叫坪井杜國 (Tsuboi Tokuoku) 的男子的愛；請見岩田準一，〈Haijin basho no dosei-ai〉頁260。

4. Katsushikano Ishi《当代江戶百化物》頁393。

5. 保蘿沙洛 (Paul Schalow) 〈男性愛情文學傳統的發明：北村季吟的《岩杜鵑》〉(The Invention of a Literary Tradition of Male Love: Kitamura Kigin's Iwatsutsuji)，《日本學誌》(Monumenta Nipponica) 卷四十八，一九九三年，頁1- 31。

6. 有關「道」的目的論，請參見小西甚一〈道與中世紀寫作〉，《日本古典文學原理》(Principles of Classical Japanese Literature)，厄爾‧麥納 (Earl Miner) 主編 (紐澤西普林斯頓和吉爾福德／Guilford，一九八五年)，頁181-208。

7. 「五丁町」分別是江戶町一丁目和二丁目、京町一丁目和二丁目和須美町 (元吉原有五個町，儘管新吉原有第六町，也就是揚屋町，元吉原本來的名稱依然存在)。「二丁町」分別指葺屋町本身，外加芳町。

8. 理查‧萊恩 (Richard Lane) (主編)《奧村政信：〈閨之雛形〉》(Okumura Masanobu: 'Neya no hinagata，一九九六年)，頁34-5。精確圖畫請參考繪者匿名的Aikya sanmen daikoku (一七四〇年代初期)；出處同上，圖22。

9. 小林忠和淺野秀剛主編《浮世繪揃物：枕繪》第一卷，頁19；這裡給出了不同，未註明作者的翻譯。

10. 完整論述請參閱里克托‧諾頓(Rictor Norton)《媽媽克拉普的莫莉屋:英格蘭的同性戀次文化,一七〇〇至一八三〇年》(Mother Clap's Molly-house: Gay Subculture in England, 1700–1830,倫敦,一九九二年),頁92-106。

11. 十返舍一九《東海道中膝栗毛》,頁22-3。

12. 蓋瑞‧盧普(Gary Leupp)《男色》(Male Colors),頁138。

13. 井原西鶴《男色大鏡》,頁552-7。

14. 小池藤五郎《好色物語》,頁265。這裡所提到的家臣分別為坂部五右衛門和堀田正盛(後來成為老中,幕府顧問);他們被稱為「男童戀人」。

15. 舍樂齋《當世穴嘲》;引述自中村幸彥的《戲作論》,頁124。

16. 引述於種村季弘《箱抜けからくり綺譚》,頁26。前一任女天皇為孝謙天皇。

17. 伴蒿蹊《近世畸人傳》,一七九〇年,頁301。

18. 杉田玄白《後見草》,頁65。

19. 杉田玄白《蘭學事始》(一八一六年),頁496。

20. 提蒙‧史克里奇(高山博譯),《江戶の身体を開く》(一九九七年)。

21. 托馬斯‧拉奎爾(Thomas Laqueur),《製造性別:從希臘人到弗洛伊德的身體和性別》(Making Sex: Body and Gender from the Greeks to Freud,麻州劍橋和倫敦,一九九〇年),頁7-113。

22. 這些人的關聯,請參見提蒙‧史克里奇,《日本江戶後期的西方科學視角與大眾圖象:內心的鏡頭》(The Western Scientific Gaze and Popular Imagery in Later Edo Japan: The Lens within the Heart,劍橋和紐約,一九九六年),全書隨處可見,例如頁28。

23. 這個事件很有名,參考文本如杉本孜《解體新書的時代》。關於庫爾姆的部分,請參閱勞恩代克—艾爾絲豪(A.M. Luyendijk-Elshout),〈「解剖學」作為日本西醫基礎原理〉("Ontleedinge" (Anatomy) as Underlying Principle of Western Medicine in Japan),《紅髮醫學:荷日醫學關係》(Dutch-Japanese Medical Relations,阿姆斯特丹和亞特蘭大,一九九一年)H. Beukers等編;庫爾姆的荷蘭文翻譯標題則為《解剖學圖譜》(Ontleedkundige Tafelen)。

24. 杉田玄白等(編輯並翻譯),《解體新書》頁323,插畫者作序。

25. 杉田玄白《蘭學事始》,頁489-95;尚不確定桂川甫周是否出席解剖,因為有一次杉田玄白說過他在,但另一次卻將他的名字從名單上刪除。

26. 威廉‧赫克斯徹(William Heckscher)《林布蘭的〈尼可雷斯‧托普博士的解剖課〉》(Rembrandt's Anatomy Lesson of Dr Nicolaas Tulp,紐約,一九五八年),頁32。

27. 杉田玄白《蘭學事始》,頁492。我認為杉田玄白對事件的重建不太可信;論點請見史克里奇《江戶の身体を開く》,頁162-8。

28. 有關通貝里的傳記,請參見卡特琳娜‧彭博(Catharina Blomberg)〈卡爾‧彼得‧通貝里:日本德川時代的瑞典學者〉(Carl Peter Thunberg: A Swedish Scholar in Tokugawa Japan),《當代歐洲的日本書寫:東歐和西歐的學術觀點》,(Contemporary European Writing on Japan: Scholarly Views from Eastern and Western Europe),伊恩‧尼許(Ian Nish)主編(阿斯福德／Ashford,一八八八年)。

29. 卡爾‧通貝里《通貝里遊記》(Thunberg's Travels),F.Rivington和C.Rivington翻譯(倫敦,一七九五年),卷三,頁178、201。

30. 詹妮佛‧羅伯森(Jennifer Robertson)〈性感的稻米:植物、性別、農場手冊和草根本土主義〉,《日本學誌》卷三十九(一九八四年),頁236。

31. 彼得‧瓦格納(Peter Wagner)《愛神復甦》(Eros Revived),頁42。

32. 勞恩代克—艾爾絲豪〈「解剖學」作為日本西醫基礎原理〉,頁27-8。

33. 如欲參考英語語言的分析,請參閱古格里‧M‧普蘭格費爾德 (Gregory M. Pflugfelder),〈奇怪的命運:《換身物語》中的性、性別和性行為〉(Strange Fates: Sex, Gender and Sexuality in Torikaebaya monogatari),《日本學誌》卷四十七 (一九九二年),頁347-68。

34. 我也仍把標題翻譯為〈紅毛雜話〉(Red-fur Miscellany):參見史克里奇《西方科學視角》,頁21。

35. 關於赫拉爾‧德‧萊里瑟的故事,請參見阿朗‧伊 (Alain Roy)《赫拉爾‧德‧萊里瑟,一六四〇至一七一一》(Gérard de Lairesse, 1640–1711)。

36. 森島中良《紅毛雜話》,頁479。

37. 寶拉‧芬仁 (Paula Findlen),〈義大利文藝復興時期的人道主義,政治和情色作品〉(Humanism, Politics and Pornography in Renaissance Italy) 頁57。

38. 歐內斯特‧薩托 (Ernest Satow) 編,《約翰‧沙利斯船長一六一三年航海日誌》(The Voyage of Captain John Saris to Japan, 1613) 倫敦,一九六七年;頁83。

39. 出處同上,頁204。沙利斯表示200-300 mas;而1 mas = 6d。我很感激Derek Masserella提醒我參考這點。

40. 我感謝松田清提供關於這些書籍的詳細內容。完整的細節請見他的《洋學之書誌的研究》(京都,一九九八年) 之中。有關司馬江漢的資料,請參見司馬江漢,《夕張筆記》頁58。司馬江漢聲稱是在福知山藩主朽木昌綱所擁有的小說《世界描述》(ueirerudo beshikereihingu,即wereld beschrijving) 中讀過這個故事,但他讀的肯定是日文譯本。

41. 三島由紀夫《假面的告白》,頁189-92。

42. 三島由紀夫還指出,聖塞巴斯蒂安 (St Sebastian) 的圖像通常具有這種自體性情色目的,出處參見同上。

43. 肯尼斯‧克拉克 (Kenneth Clark),《裸藝術》(The Nude) (哈蒙茲華斯/Harmondsworth,一九五六年) 頁6-7。在撰寫本書時,克拉克已擔任獨立電視局 (Independent Television Authority) 主席。

44. T‧J‧克拉克 (T. J. Clark),《現代生活的繪畫》(The Painting of Modern Life),頁79-146。

45. 出處同上。

46. 佐藤道信《日本美術的誕生》,頁132-8。

47. 有關生殖器較大的另一種解釋,請參見下文。

48. 著名的案例是鈴木春信《六玉川》系列作品中高野版畫裡的男孩 (被誤認作女孩);見圖111。

49. 愛德華‧龔固爾 (Edouard de Goncourt)《歌麿,青樓畫家》(Outamarou, Peintre des maisons vertes,一八九一年)。關於「青樓」一詞,請參見提莫西‧克拉克的〈歌麿和吉原:重新審視「青樓畫家」〉(Utamaro and Yoshiwara: the "Painter of the Greenhouses" Reconsidered')《喜多川歌麿的熱情藝術》,頁35。

50. 安妮‧霍蘭德 (Anne Hollander)《透視衣服》(Seeing Through Clothes) (加州柏克萊和洛杉磯和倫敦,一九九三年),頁6-12。

51. 淺野秀剛〈春畫的時代區分〉(春畫の時代区分,未發表文章)。

52. 佐竹義敦 (署名曙山)《繪畫定理》,頁102。

53. 司馬江漢《西方畫談》,一七九九年,頁403;他使用了「三面方法」一詞。

54. 佐藤中陵《中陵漫錄》,頁76。

55. 佐竹義敦 (曙山),《繪畫定理》,頁101。

56. 複製畫的資料請參見成瀨不二雄等 (主編),《司馬江漢全集》(一九九二年) 卷六,圖102-3。其中一張是肉筆畫,另一張則以浮世繪畫法完成。

57. 有關作品的歸屬、年代和標題的題旨,請參見林美一 (主編),《重信〈柳の嵐〉》頁1-3。

58. 有關此畫軸以及有關外國人描繪的進一步評述,請參閱第六章。

59. 湯淺明善《天明大政錄》頁210。

60. 戀川春町《無益委記》,頁116-17。

61. 柳澤淇園《ひとりね》(約一七一〇年)，頁156；大田南畝，Hoton chinkai，引述自花咲一男和佐藤要人，《諸國遊里圖繪》頁276。

62. 松平定信《宇下人言》，頁102。

63. 露絲・謝弗(Ruth Shaver)《歌舞伎服裝》(Kakubi Costume)(佛蒙特州拉特蘭和東京，一九六六年)，頁77-8。

64. 布魯瑟等(主編)《築島日誌》(Deshima Dagregisters)(萊頓，一九九五年)，第十卷，頁8-9。

65. 在北尾政演的分類中確實如此命名，請參閱第五章。據說體位多達四十八種(四十八手)，但會因作者而有所不同。

66. 林美一《江戶之枕繪師》(一九八七年)，頁276。福田和彥指的是同一本書，標題為《春之世話》：參見他的《浮世繪：江戶之四季》(一九八七年)，頁110-11。

肆・春畫中的符號

1. 林美一認為圖畫是榮川派弟子所作，文字則是為永春水所寫；參見他的《江戶艷本を探せ》(一九九三年)，頁106；可以看見大塚和隔壁的男孩在玩耍。

2. 淺井了意《浮世物語》；引述自霍華・希貝特(Howard Hibbett)《日本小說中的浮世》(The Floating World in Japanese Fiction)，頁11。

3. 濱田義一郎《江戶文學地名辭典》，頁371。

4. 室山源三郎《図說古川柳にみる京・近江》，頁57-61。

5. 引述自佐藤要人，《川柳吉原風俗繪圖》，頁84-6。

6. 作者應為藤原兼輔〈採摘櫻花的少將〉收錄於他的《堤中納言物語》，頁4-101。

7. 引用自理查・鮑林(Richard Bowring)，〈伊勢物語：文化短史〉(The Ise monogatari: A Short Cultural History)，《哈佛亞洲研究雜誌》(Harvard Journal of Asiatic Studies)第52期，一九九二年，頁413。感謝欣西亞・道提(Cynthia Daugherty)向我指點這段話。

8. 引用自岩田準一，〈Haijin basho no dosei-ai〉頁260。

9. 請注意，日語中的水仙並沒有來自希臘傳說的自戀意涵。

10. 帕翠莎・菲特特(Patricia Fister)，《近世的女性畫家們》(近世の女性画家たち，一九九四年)，頁222；「女龍」的名字有時也顛倒作「龍女」。

11. 出處同上，頁195。

12. 參見唐納德・希夫利(Donald H. Shively)，〈德川歌舞伎的社會環境〉(The Social Environment of Tokugawa Kabuki)，《歌舞伎研究：其演出、音樂和歷史內容》(Studies in Kabuki: Its Acting, Music, and Historical Content)(夏威夷檀香山，一九七八年)，頁29-45。事件涉及的女士名叫江島，演員則為生島新五郎。事件發生時(一七一四年)，前者三十三歲，後者則為四十三歲；時任幕府將軍為德川家繼。

13. 十八世紀時「菊慈童」被廣泛視為男色的始祖，例子請參見佚名作者所寫的《風俗七遊談》(一七五六年)，引述自葬露庵主人《江戶色道》卷一，頁34。

14. 上田秋成《雨月物語》，頁47-58。

15. 請參見紀貫之主編《古今和歌集》，頁205。

16. 關於弘法大師的傳說，請參見下面的第五章。

17. 對於北村季吟針對《源氏物語》的考究，請參見湯馬斯・哈潑(Thomas J. Harper)〈十八世紀源氏物語〉(The Tale of Genji in the Eighteenth Century)，《十八世紀的日本》(18th Century Japan)頁106-7；關於《岩杜鵑》，請參閱保羅沙洛(Paul Schalow)，〈男性愛文學傳統的發明：北村季吟的《岩杜鵑》〉(The Invention of a Literary Tradition of Male Love: Kitamura Kigin's Iwatsutsuji)。

18. 大田南畝，《岩杜鵑》，頁367-86。「若眾」文本由細川玄旨 所寫，出處同上，頁479-82。

19. 井原西鶴《男色大鏡》，頁25。對於這個神話的來源，請參閱第六章。

20. 熊澤蕃山《集義和書》（一七四○年代後期）；引述自古格里‧M‧普蘭格費爾德（Gregory M. Pflugfelder），〈慾望地景圖：日本論述中的男男性愛，一六○○至一八五○年〉（Cartographies of Desire: Male-Male Sexuality in Japanese Discourse, 1600–1850），史丹佛大學博士學位論文，一九九六年，頁190，注23；以及 Hiraga Gennai《根無草後編》，頁150。

21. 鈴木博之〈ラクダを描く〉，《美術史》第三百三十八期（一九八七年），頁128-46。有關一七九三年的要求，請參閱布魯瑟等（主編），《築島日誌》（Deshima Dagregisters）第十卷，頁38。

22. 鯨魚的出現和幕府將軍觀賞的事蹟，記錄在佚名的《天明紀聞，寬政紀聞》之中，頁280。關於其他廣受歡迎的慶祝活動，請參見史克里奇《西方科學視角》，頁244-6。

23. 中野榮三《江戶秘語事典》，頁242-3；這個術語是「尺八反り」。

24. 出處同上。

25. 編按）查無原文。

26. 請見希利爾（Hillier），《鈴木春信》頁82（附插圖）。《浮世繪本：飛走的母鳥》的歷史可以追溯到大約一七四三年。

27. 有關稻垣つる女的資料，請參見菲斯特（Patricia Fister）《近世的女性畫家們》，頁223（插圖為出光美術館的版本）。

28. 關於本畫複本的資料，請參閱澤田章《日本畫家辭典》，頁341。

29. 這一系列畫題為《雛形若菜之初模樣》。

30. 這裡指的是東京國立博物館的圖畫。關於出光博物館的版本，請參見上文注27。

31. 蓋瑞盧普（Gary P. Leupp）《男色》（Male Colors），頁121；也請參見保羅沙洛（Paul Schalow），〈評蓋瑞盧普《男色》〉（Review of Gary P. Leupp, "Male Colors'"），《日本研究雜誌》（Journal of Japanese Studies），第二十三期（一九九七年），頁199。沙洛對盧普認為必然發生口交表示懷疑。然而，口交確實必然發生，正如岡田將棋在一本沒有標題，最早可追溯至一七九四年的手稿所證明的（此作為上述作者們所忽略），即異性戀口交被稱為「絲綢顛抖」；相關部分引自史蒂芬和伊索‧龍斯崔特（Stephen and Ethel Longstreet）《吉原：舊東京的淫樂場所》（Yoshiwara: The Pleasure Quarters of Old Tokyo）（佛蒙特州拉特蘭和東京，一九八八年），頁78，但他們提供的書目資料不足。有關盧普與沙洛之後的論戰，請參閱《日本研究雜誌》第二十四期（一九八八年），頁218-23。

32. 見提蒙‧史克里奇（村山和裕譯），《江戶の思考空間》（青土社，一九九八年）頁161-98，以及森洋子〈Nihon no shabon-dama no gui to sono zuzo〉，《未來》第三百四十四期（一九九五年），頁2-15。

33. 關於本畫複本，請參見史克里奇，出處同上。

34. 約翰‧羅森菲爾（John M. Rosenfield）和島田修二郎翻譯，《日本藝術傳統：紀美子和約翰‧波爾斯收藏品選集》（Traditions of Japanese Art: Selections from the Kimiko and John Powers Collection，麻州劍橋，一九七○年），頁362。羅森菲爾和島田也認為此處的丹邱應為芥川丹邱，不過他們認為繪畫完成的時間應該還要再早一些。

35. 例子請參見並木五瓶《富岡恋山開》（一七九八年），引用於濱田義一郎，《江戶文學地名辭典》頁186。

36. 序言轉錄自棚橋正博《黃表紙總覽》後編，頁151，並附有出版資料。

37. 井原西鶴《俳諧讀吟一日千句》，頁154。

38. 《男色山路露》作者署名為南海山人，被認為是西川佑信的筆名；請見大村沙華編輯的版本（一九七八年），頁1-6。

39. 有關此一系列畫的出版歷史（出版過程中幾經改變），請參見淺野秀剛和提莫西‧克拉克，《喜多川歌麿的熱情藝術》（The Passionate Art of Utamaro），頁235。儘管喜多川歌麿稱這種類型的畫為面相畫，但無論如何，女人的行為（而不是面相）才是導致他的觀察產生出入的原因。旁邊題字為「相觀 歌麿考畫」。

40. 大田南畝《版畫寒暖》(一八〇四年)，引述自寺本界雄《長崎本·南蠻紅毛事典》(形象社，一九七四年)。

41. 例如《人心鏡寫繪》(一七九六年)；請見史克里奇，《內心的鏡頭》，頁117。

42. 大槻玄澤〈環海異聞〉，頁531。

43. 克盧納斯(Craig Clunas)《近代中國圖片與視覺》(Pictures and Visuality in Early Modern China)，頁155。《花營錦陣》是一九四五年在日本發現的，但它傳入的時期(以及這本書成書年代)未知。關於其真實性存在一些疑慮，請參見同上出處。

44. 三島由紀夫，《午後的曳航》，頁308。但約翰·納森(John Nathan)的譯本《恩典墜入海中的水手》(哈蒙茲華斯，一九七〇年)，頁12，卻將三島原文「寺廟屋頂」渲染為「寺廟塔」，扭曲了這個意象。

45. 盧普《男色》，頁175；一如往常，盧普無法正確標出此則軼事的出處，因此我無法確認真實性。

46. (編按)查無原文

47. 白幡洋三郎《大名庭園》，頁165(附插圖)。

48. 引述自室山源三郎《図説古川柳にみる京·近江》，頁143-6。此處的術士指的是龜仙人。

49. 井原西鶴《西鶴諸國咄》，頁263-388(附插圖)。

50. 宗長〈Saijo no bomon nite〉，引自《宗長手記》，頁805。宗長最有名的身分是「一休宗純」的連歌夥伴(連歌是連結起來的詩文，通常由兩位以上的詩人共同完成)。

51. 盧普《男色》，頁41。引用唐納德·基恩(Donald Keene)的文章〈連歌的喜劇傳統〉(The Comic Tradition in Renga)，收錄於《室町時代的日本》(Japan in the Muromachi Age)，約翰·霍爾(John W. Hall)和豐田武主編(加州柏克萊和洛杉磯，倫敦，一九七七年)，頁275。

52. 史克里奇《江戶の身体を開く》，頁30-45。

伍·春畫的視域體系

1. 遺憾的是，這類圖像並沒有容易取得的複製畫；它們被收錄在《北齋漫画》中。

2. 義大利文為：Notte e giorno faticar, / Per chi nulla sa gradit, / Piova e vento sopportar, /Mangiar male e mal dormir. / Voglio far il gentiluomo / E non voglio piu servir. / Oh che caro galantuomo! / Voi star dentro colla bella, /Ed io far la sentinella!

3. 氏家幹人《武士道とエロス》，一九九五年，頁11-14。

4. 出處同上。

5. 出處同上，頁14-16。

6. 山路閑古主編，《末摘花夜話》頁25。

7. 出自《伊勢物語》頁82。

8. 紀貫之主編，《古今和歌集》頁230。

9. 除了此處的大英博物館複本外，東京麻布工藝美術博物館(Azabu Museum of Arts and Crafts)也有一份形式幾乎相同的版本，熱那亞(Genoa)的愛多魯·伽森東方藝術博物館(Museo d'Arte Orientale 'Edoardo Chiossone')也藏有一份。

10. 佚名，《伊勢物語》頁91-2。

11. 井原西鶴《好色一代男》，頁213。

12. 請見肯德爾·布朗(Kendall H. Brown)《隱居的政治：日本室町時代的繪畫與權力》(The Politics of Reclusion: Painting and Power in Muromachi Japan，夏威夷檀香山，一九九七年)，頁73-161。布朗強調了這個故事的「男色」元素。

13. 大西博〈日本，中國之藝術家傳說〉，《藝術家傳說》，一九八九年，頁213-16。

14. 複製畫詳情請見林美一《江戶枕繪之謎》，頁235-65。

15. 原名為「鍵屋」和「楊枝屋」。分辨兩人肖像的方式是，阿仙常靠在紅色的神龕柱子旁，阿藤則有銀杏葉散落在地。

16. 有關對這類出版審查的分析，請參見鈴木重三，《繪本和浮世繪》，頁433-61。

17. 小松屋百龜《風流豔色真似衛門》，頁122。這段文字也指木虎散人，即《男色細見：菊之園》（一七六四年）的作者。

18. 文本部分請參閱小池正胤等（主編），《江戶之戲作繪本》卷一，頁11-30。

19. 霍加斯的作品集於一七三五年出版。蘇米・瓊斯（Sumie Jones）在〈威廉・霍加斯和北尾政演：閱讀十八世紀繪畫敘事〉（William Hogarth and Kitao Masanobu: Reading Eighteenth-Century Pictorial Narratives），《比較文學與一般文學年鑑》第三十四期（一九八五年）頁37-73中，對這兩部作品之間的聯繫進行查考

20. 小松屋百龜《風流豔色真似衛門》，頁122。

21. 佚名，《伊勢物語》，頁79。

22. 現代的版本請參見大村沙華（主編），《秘本江戶文學選》卷ii。

23. 佚名，《好色年男》引述自林美一《江戶枕繪之謎》，頁239；對接續的故事解析是我提出的。

24. 有關詳細訊息，請參閱棚橋正博《黃表紙總覽》第一卷，頁137。

25. 史克里奇《西方科學視角》。

26. 司馬江漢《天地理談》，頁246。也請參見史克里奇，《內心的鏡頭》，頁172。

27. 井原西鶴《好色一代男》，頁44-5。

28. 這則故事的另一幅相似插圖最早可追溯至十七世紀初。詳情請見林美一《尋找江戶豔本》（江戶艷本を探せ）頁40。

29. 文本請參閱小池正胤等（主編），《江戶之戲作繪本》卷一，頁251-80。關於標題的解釋請見同上出處，頁250。

30. 佚名，《上方戀修行》引述自林美一，《江戶枕繪之謎》，頁183。

31. 引用自花咲一男和青木迷朗《川柳春畫志》，頁83。

32. 佚名，《男女壽賀多》轉錄自福田和彥《浮世繪：江戶之四季》，頁48-9。插圖的複製畫請見史克里奇，《內心的鏡頭》頁190。

33. 複製畫詳情請見史克里奇，出處同上，頁178。

34. 式亭三馬《浮世床》，頁289。我也在《內心的鏡頭》討論過這點，見頁125。

35. 性傳誌《會本妃比女始》；帶有插圖的副本請見林美一《喜多川歌麿》，頁251-92。

36. 烏亭焉馬二代目《逢夜雁之聲》；請見林美一《江戶枕繪之謎》，頁186-7。

37. 林美一在他的《歌川國貞》中認為，較早的作品的第二跨頁被歌川國貞複製用作為《三國女夫意志》（一八二六年）的插圖，請參閱第109-10頁，包括圖畫。

38. 花笠文京《戀之八藤》，描述於同上出處，頁115-20。花笠文京在本作署名曲取主人，乃戲仿曲亭馬琴的筆名曲亭主人。

39. 柳亭種彥《春情妓談水揚帳》；請見林美一《喜多川歌麿》，頁101-3。目前尚不確定這兩本書的出版順序，但它們可能都出版於一八三六年。

40. 感謝粕谷宏紀為我提供了這節詩文。在《柳多留》中，它的編號為Ho/ten/lo/2。

41. 桂川甫周《北槎聞略》，頁106。

42. 引述自興津要《江戶川柳》，頁257。

43. 感謝粕谷宏紀為我提供了這節詩文。在《柳多留》中，它的編號為Ten/3/chi/2。

44. 社樂齋萬里，《島台眼正月》，頁1（正面）。請勿將作者與版畫繪師東洲齋寫樂混淆。

45. 司馬江漢，《西遊日記》，頁53。

46. 《風俗七遊談》，引述自蕣露庵主人，《江戶色道》卷一，頁34-5。

47. 有關川柳選集請見同上出處,頁36-7。

48. 這段詩句極其晦澀,當代評論家都退避三舍;我的翻譯僅為實驗性質。

49. 松浦靜山《甲子夜話》集六,頁85。

50. 文本請見山東京傳《御存商賣物》,頁227。

51. 長谷川光信《繪本御伽品鏡》;引述自岡泰正《眼鏡繪新考》,頁96。

52. 森島中良《新義經細見之繪藏》,史克里奇的《內心的鏡頭》完整引述,請見131。

53. 引述自岡泰正《眼鏡繪新考》,頁89。我在《內心的鏡頭》中,將這本書的作者誤植為佚名、將出版年代誤植為一七三五年。詳見頁124。

54. 我將這些雙關語的理解歸功於朱利安‧李(Julian J. Lee)的博士學位論文,《日本風景版畫的起源與發展:東西方藝術的綜合研究》(The Origin and Development of the Japanese Landscape Print: A Study of the Synthesis of Eastern and Western Art),華盛頓大學,西雅圖,一九七七年,頁56-8;雖然我們觀點不盡相同,但他也沒有提供任何「男色」解讀。

55. 提蒙‧史克里奇〈十八世紀日本的玻璃、玻璃繪畫和視覺〉(Glass, Paintings on Glass, and Vision in Eighteenth-Century Japan),Apollo第四十七期,一九九八年,第28-32頁。

56. 通貝里《通貝里遊記》(Thunberg's Travels)卷三,頁49。

57. 出處同上,頁284。

58. 山東京傳《會通己恍惚照子》,頁1(正面)。

陸‧性與外在世界

1. 有關吉原規定的翻譯,請參見賽格,《吉原:日本遊女的閃亮世界》,頁23-4。吉原大門內設有一個警衛室,以確保人們遵守規定。

2. 陣內秀信的想法大多在他的〈江戶的空間結構〉(The Spatial Structure of Edo)一文中簡潔地用英文進行概括,該文收錄於《德川日本:現代日本的社會與經濟先驅》(Tokugawa Japan: The Social and Economic Antecedents of Modern Japan,東京,一九九〇年)之中。另請參見淺井了意《浮世物語》;引述自霍華‧希貝特(Howard Hibbett),《日本小說中的浮世》(The Floating World in Japanese Fiction),頁11。

3. 杉田玄白《蘭學事始》,頁505。

4. 關於浪蕩子及其與繪畫的關係,請參見提莫西‧克拉克《現代生活的繪畫》(Painting of Modern Life),頁23-78;有關性別的問題,請參見葛莉瑟達‧蒲樂克(Griselda Pollock)的《視覺與差異:女性氣質,女權主義與藝術史》(Vision and Difference: Femininity, Feminism and Histories of Art,倫敦,一九八八年),頁50-91。「銀座散步」(銀ブラ)是銀座和日文漫步之意(ぶらぶら)的縮寫;參見愛德華‧塞登史蒂克(Edward Seidensticker)《低城》,《高城與低城:從江戶時期到關東大地震時期的東京,一八六七至一九二三年》(Low City, High City: Tokyo from Edo to the Earthquake, 1867–1923)(哈蒙茲華斯/Harmondsworth,一九八三年),第264-7頁。

5. 此禁令的文本尚未找到:請參閱請參見鈴木重三,《繪本和浮世繪》,頁433-61。

6. 小松屋百龜《風流豔色真似衛門》,頁122。

7. 關於《枕本太開記》,請見理查‧萊恩《新編世紀版畫:枕繪》(Shinpen shiki hanga: makura-e),頁63。

8. 芳賀徹《愛的岌岌可危:愛的地方》(Precariousness of Love: Places of Love),《想像/閱讀愛神》(Imaging/Reading Eros)頁97-103。從芳賀徹的觀察得出推論是我個人想法。岌岌可危(Precariousness)則是芳賀徹自己對「尷尬的」(きわどい)一詞的翻譯。

9. 約翰‧克萊蘭德(John Cleland)《芬妮希爾》(Fanny Hill);關於男同性戀的邂逅,請見第193-6頁;對於女同性戀的覺醒,請參見第48-50頁。值得一提的是,人們一直堅信克萊蘭德本人也是同性戀。

10. G·B·參孫（G. B. Sansom）《日本：文化簡史》（Japan: A short Cultural History，倫敦，一九三一年），頁213。

11. 請參見賽格，《吉原：日本遊女的閃亮世界》頁123；隱喻出現的章節分別為第九章、第二章、第二十七章和第十章。

12. 許多二手來源都引用了這一著名的詩節，但很遺憾確切年代尚無法考究：例如請參見賽格，《吉原：日本遊女的閃亮世界》頁213-14。

13. 感謝粕谷宏紀為我提供了這節詩文。

14. 藤本箕山《色道大鏡》，頁403。

15. 關於《源氏考》的總覽，日本浮世繪協會《原色浮世繪大百科事典》，卷四，頁57。

16. 帝金《帝金的笑繪》；但是埃利斯·提尼奧斯（Ellis Tinios）向我介紹這本書。這是源氏物語中的「花宴」章名。不用說，關於本場景的普通源氏繪（很常見）並沒有描繪性行為：請參見村瀨實惠子，《〈源氏物語〉圖解》（Iconography of the 'Tale of Genji'，紐約和東京，一九八三年），頁79-80。

17. 對於這個浮世繪的重要層面，請參見小林忠《江戶の繪を読む》（一九八九年），以及信多純一《にせ物語繪》，以及提莫西·克拉克〈見立繪：一些想法和最新著作摘要〉（Mitate-e: Some Thoughts and a Summary of Recent Writings），Impressions第十九期（一九九七年），頁6-27。

18. 萩原廣道，《源氏物語評釋》；引述自湯馬斯·哈潑（Thomas J. Harper），〈十八世紀源氏物語〉（The Tale of Genji in the Eighteenth Century），《十八世紀的日本》（18th Century Japan），頁108（經過改寫）。

19. 這個事件橫跨《源氏物語》的第二章〈帚木〉和第三章〈空蟬〉。源氏與空蟬（蟬殼小姐）的兄弟同睡，因為空蟬本人拒絕了他的求愛。

20. 有關《伊勢物語》讀本相關的歷史，請參閱理查·鮑林（Richard Bowring）〈伊勢物語：文化短史〉（The Ise monogatari: A Short Cultural History）。

21. 我相信描寫成武藏並經過富士山的成平的描寫應被視為伊勢的江戶財產。

22. 佚名，《源氏物語》，頁160-63。

23. 井原西鶴《男色大鏡》，頁25。

24. 《源氏物語》，頁79。

25. 井原西鶴《男色大鏡》，頁25。井原西鶴錯誤地引用了這節詩文，將公家穿的和服「狩衣」以一般印染的布衣（摺衣）替代。

26. 這幅版畫意義不甚清楚，因為它展示了一群在房間內絕對不可能坐在一起的女人（無論基於歷史原因和社會原因）。我的解讀是，這是一幅屬於「詳盡描述」（尽）類型的作品。淺野和克拉克也指出了這一點，寫道：「這幅畫似乎有些隱含的含義，但尚未得到解密」；見《喜多川歌麿的熱情藝術》，頁207。

27. 日文かた（方／Kata）表示紳士、淑女或「形狀」；「美好的形狀」（おんかた）表示假陽具，參見田野邊富藏《医者見立て江戶の好色》，第158-77頁。

28. 戀川笑山《旅枕五十三次》，引述自林美一《繪本紀行：東海道五十三次》，頁35-6。

29. 恩格貝特·坎普福爾《日本史》（History of Japan），頁260。也請參見古賀十二郎《丸山遊女和唐紅毛人》卷一，頁270。

30. 請見服部幸雄《さかさまの幽靈》，頁115-67（附插圖）。

31. 此段川柳，引述自平塚良宣《日本における男色の研究》。

32. 完整系列請參見淺野秀剛和提莫西·克拉克《喜多川歌麿的熱情藝術》，頁195-8。

33. 佑常《萬誌》，引述自佐木丞平《應擧寫生畫集》，頁155。佑常為圓滿院法親王（落髮為僧的貴族），也是學生兼贊助者。

34. 喜多川守貞《守貞謾稿》；引述自竹內亮《日本の歷史》，頁9-13。

35. 請見柏原さとる〈帝鑑圖詳解〉，頁124-37。

36. 最初這本書收錄了八十一個良君和三十六個昏君;但在日本,良君與昏君有時分別被製成成對屏風,兩者數字相當平均。原作於一五八三年出版,但後來的一六〇六年的版本在日本更為出名。

37. 狩野一溪《後素集》,第724-5頁。我感謝肯德爾·布朗(Kendall Brown)提請我注意這本作品。

38. 有關鎌倉時代的資料,請參閱佚名,下學集,引述自田野邊富藏《医者見立て江戸の好色》第208頁。

39. 引自同上出處,頁210。

40. 引用自山路閑古主編,《末摘花夜話》頁259。

41. 〈忠臣藏柳多留のかみ〉(十九世紀早期);引述自引述自蕣露庵主人《江戶色道》,卷一,頁82(附插圖)。

42. 井原西鶴《男色大鏡》,頁25。吉田兼好是《徒然草》的作者,逝世於十四世紀中葉,比清少納言的兄弟清原致信晚了大約三百年;清少納言是《枕草子》的作者。

43. 作者佚名的《繪本太閤記》由岡田玉山繪;十返舍一九與大田南畝皆受此作啟發,分別寫下《化け物太閤記》和《太閣大記事》。請見戴維斯(Davis)〈畫出自己的迷人作品〉(Drawing His Own Ravishing Features),頁341。

44. 有關這些文件的概述,請參見鈴木重三《繪本和浮世繪》,頁433-61。關於最近的重新評估請參見戴維斯,出處同上,頁337-47。

45. 瀧澤馬琴的《伊波傳毛之記》指出了這一點,引述自戴維斯,出處同上,頁338。有關三聯畫和五幅畫中的三幅,簡便圖示請參見淺野和克拉克,《喜多川歌麿的熱情藝術》,第243-5頁;五幅畫組最初可能有其他畫存在(現在遺失)。

46. 這些想法出現在川柳中。「袖一直都知道,鶺鴒鳥只是在浪費時間」,引自林美一,《芸術と民俗に現われた性風俗》頁14。另請參見「國之常立尊必須手淫」,引自山路閑古主編,《末摘花夜話》頁138;國之常立尊是日本神話中第一位神祇。

47. 井原西鶴,《男色大鏡》,頁25。

48. 佚名《天野浮橋》,頁62。本書前言作者是身分不明的人士。

49. 木室卯雲《見た京物語》,頁563-81。木室卯雲又號白鯉館、山風;本作出版於一七八九年。

50. 司馬江漢寫給朋友的信,收錄於中野好夫《司馬江漢考》,頁42-3。

51. 木室卯雲,《見た京物語》,頁568。

52. 出處同上,頁569。

53. 出處同上。

54. 此附錄僅收錄於《江戶春秋》第七期,一九七八年,頁14-28;插圖為月岡雪鼎所繪。

55. 平賀源內《男色美津朝》,一七六八年,頁111。

56. 姬街道(ひめかいどう/Hime-kaido),通泛論述請見康斯坦汀·瓦波利斯(Constantine Vaporis)《打破壁壘:現代早期日本的旅行與藩國》(Breaking Barriers: Travel and the State in Early Modern Japan,麻州劍橋,一九九四年),特別參見第42-3頁。

57. 氏家幹人《武士道とエロス》,頁106。

58. 恩格貝特·坎普福爾《日本史》,頁53。

59. 出處同上,頁345-6。

60. 部分論述請見林美一《繪本紀行:東海道五十三次》,頁50-1。

61. 關於此的川柳,請見興津要《江戶川柳》,頁301-2。關於品川妓院區的討論請見林美一,出處同上,頁42-55。

62. 十返舍一九《東海道中膝栗毛》,頁22-3。

63. 相關歷史請見林美一,《繪本紀行》,頁18-24。

64. 出處同上,頁23-4。

65. 有關戀川笑山的書目研究,請參見林美一《江戶豔本を探せ》,頁62-78。

66. 遺憾的是，我無法獲得這本書的副本或複製品；但讀者仍可參考林美一，《繪本紀行》，頁36，同時也請參見下方注71。

67. 關於這本書的討論，請見林美一《歌川國貞》，頁178-81。

68. 有關江戶人的資料，請參閱西山松之助《江戶之子》。有關江戶的邊界（最早制定於一七九一年，但最終邊界直到一八一一年才確定），請參閱Kato Takashi〈治理江戶〉（Governing Edo），第42-5頁。

69. 例如《豔本花之奧》（一八二五年），頁35（溪齋英泉畫）。有關文學體裁本身，請參見潔奎琳・皮格特（Jacqueline Pigeot），《道行文：日本古代文學中的路線詩學》（Michiyuki-bun: Poétique de l'itinéraire dans la littérature du Japon ancien）（巴黎，一九八二年）。

70. 黃薇山人（即古川古松軒）《東都名所圖繪》，一七九四年；並請見上文圖82。

71. 有關此情節的插圖，請參見蕣露庵主人《江戶色道》卷一，頁88；有趣的是，幾乎相同的圖像出現在隔年（一八五六年）的另一本書中，即《木曾開道旅寢迺手枕》，於該書中的圖畫代表伏見木曾大道上的性愛，出處同上，頁74。

72. 林美一《繪本紀行》，頁14。

73. 辻達也〈十八世紀的政治〉（Politics in the Eighteenth Century）《日本劍橋史》（Cambridge History of Japan），約翰・霍爾（John. W. Hall）主編（劍橋，一九九一年），卷四，頁468。

74. 出處同上，頁471。

75. 帝金《帝金的笑繪》；帝金的評論加註在頁面上，見前文圖3。Tokasai，Shikudo kinpisho，福田和彥主編，第二卷，頁32。

76. 帝金，出處同上。

77. 司馬江漢《春波樓筆記》，一八一一年，頁69。

78. 有關整個作品的版本，請參見林美一（主編），《江戶名作豔本：泉湯新話》。

79. 彼得・瓦格納（Peter Wagner）《愛神復甦》，頁86。

80. 布魯瑟等（主編）《築島日誌》（Deshima Dagregisters）第十卷，頁161。

81. 出處同上，頁22，38，55。

82. 如要參考我的計算方法，請見史克里奇，《內心的鏡頭》，頁256，注41。

83. 古川古松軒《西遊雜記》，頁164。

84. 關於前者的故事，請參考唐納德・基恩（Donald Keene）為《國姓爺合戰》（The Battles of Coxinga）所做的翻譯。

85. 例如，通貝里的船上（根據他的說法，這是多年以來最大的船）有110個歐洲人和34個馬來人；請見通貝里，《通貝里遊記》，卷三，頁11-12。

86. 布魯瑟等（主編）《築島日誌》，第十卷，頁94。此事發生於一七九七年。

87. 我感謝松田清提供這則資訊。關於伏爾泰的書，請見羅伯特・達頓（Robert Darnton）《出版與煽動：十八世紀的秘密文學宇宙》（Edition et sédition: L'Universe de la littérature clandestine au XVIII e siècle，巴黎，一九九一年）。

88. 有段有趣的對話紀錄於大約一七九〇年：一位姓名不詳的荷蘭人和佐藤承裕（佐藤中陵）討論日本的性道德觀。見佐藤承裕，《中陵漫錄》，頁69。

89. 《唐人番日記》請見古賀十二郎，《丸山遊女和唐紅毛人》卷一，頁561；另請參見克盧納斯（Craig Clunas）《近代中國圖片與視覺》（Pictures and Visuality in Early Modern China），頁150。

90. 歐內斯特・薩托（Ernest Satow）編，《約翰・沙利斯船長—一六一三年航海日誌》（The Voyage of Captain John Saris to Japan, 1613）頁47-8。

91. 妮可・羅斯曼尼爾（Nicole Rousmaniere）〈日本藝術的增長〉（'The Accessioning of Japanese Art'），Apollo第一百四十五期，頁23-9。

92. 古川古松軒《西遊雜記》，頁164。

93. 古賀十二郎《丸山遊女和唐紅毛人》卷一，頁768；後來上限放寬至五個晚上。

94. 出處同上，頁454。要價可能需十五錢，一半歸店家所有。

95. 布魯瑟等（主編）《築島日誌》，第八卷，頁74；也請參見通貝里，《通貝里遊記》，卷三，頁168-9。

96. 司馬江漢《西遊日記》，頁71。

97. 這段詩文署名者似乎為山水舍里追。

98. 引述自花咲一男和佐藤要人《諸國遊里圖繪》，頁278-82。

99. 司馬江漢，《西遊日記》，頁164。

100. 關於司馬江漢複製畫的資料，請參見成瀨不二雄等（主編）《司馬江漢全集》，卷四，頁118-19；關於石川
 大浪的複製畫資料請參見古賀十二郎，《丸山遊女和唐紅毛人》，卷一，卷首插圖。

101. 溪齋英泉《枕文庫》，頁74。

102. 引述自花咲一男和佐藤要人《諸國遊里圖繪》，頁282。

103. 或謂「蘭學」（荷蘭研究）。

104. 對於在日本的荷蘭東印度公司工人的年輕程度（以及由此引起對西方預期壽命的誤解），請見佐藤承裕
 《中陵漫錄》，頁124；另請參見史克里奇《大江戶異人往來》，頁79-84。

105. 關於布洛霍夫（Blomhoff）的資料，請見古賀十二郎，《丸山遊女和唐紅毛人》，卷一，頁790起。

106. 福田和彥曾（口頭上）如此認定。

107. 森島中良《紅毛雜話》，頁467。

108. 我感謝欣亞‧維亞萊（Cynthia Vialle）提供楊‧巴提斯特‧理查德（Jan-Baptist Ricard）生平的詳細
 資訊。

109. 理查德的日記在這裡沒有多大幫助，但它收錄於布魯瑟等（主編），《築島日誌》，第十卷，頁158-69。

110. 森島中良《萬國新話》，一七八九年，頁254。

111. 桂川甫周《北槎聞略》，頁236；由於事發於復活節當天教堂祭壇前，因此罪加一等。

柒‧與江戶情色畫再次互動

1. 提蒙‧史克里奇《春畫：單手閱讀江戶之繪》，高山宏譯（講談社，一九九八年）；提蒙‧史克里奇，Erotyzcne
 obrazy Japonskie 1700–1820，羅曼諾維奇（Romanowicz）譯（克拉科夫／Krakow，二〇〇二年）。

2. 保羅貝瑞（Paul Berry），〈重新思考春畫：江戶時代性意象的解讀〉（'Rethinking Shunga: The
 Interpretation of Sexual imagery of the Edo Period'），《亞洲藝術檔案》（Archives of Asian Art）第五十四
 期（二〇〇四年），頁7。

3. 克里斯烏倫貝克（Chris Uhlenbeck）〈日本的情色幻想：春畫世界〉（'Erotic Fantasies of Japan: The World
 of Shunga'），收錄於克里斯‧烏倫貝克和瑪格麗塔‧溫克爾（Margarita Winkel）《日本情色幻想：江戶時代
 的性意象》（Japan Erotic Fantasies: Sexual imagery of the Edo period，阿姆斯特丹，二〇〇五年），頁12。

4. 林氏的龐大檔案現存位於京都立命館大學藝術研究中心（Art Research Centre of Ritsumeikan
 University）。請見網址www.arc.ritsumei.ac.jp/theater/biiti/

5. 淺野秀剛和提莫西‧克拉克《喜多川歌麿的熱情藝術》（The Passionate Art of Utamaro），共兩卷（倫敦，
 一九九五年）。請注意，當年所有春畫全都被整理至目錄尾端，以便於從日文版中一次刪除。

6. 托馬斯‧拉奎爾（Thomas Laqueur），《孤獨的性行為：手淫的文化史》（Solitary Sex: A Cultural History of
 Masturbation，倫敦，二〇〇四年），見頁300和332。拉奎爾並沒有討論日本（至少未在索引中列出），但他（經
 許可）複製了第一版《愛‧慾 浮世繪》之中的三幅圖像。

7. 大衛波拉克（David Pollack），評史克里奇的第一版《愛‧慾 浮世繪》（Review of Timon Screech, Sex and
 the Floating），《近代早期的日本》（Early Modern Japan），二〇〇二年年秋季號，頁65。

8.　杉田玄白《形影夜話》，收錄於《日本古典文學大系》卷64（岩波書店，一九七六年），頁283。

9.　有關梅毒及其在日本的治療，請參見提蒙．史克里奇《受讚頌與誹謗的日本：卡爾．彼得．通貝里和幕府將軍的領土，一七七五年至一七九六年》（Japan Extolled and Decried: Carl Peter Thunberg and the Shogun's Realm，倫敦，二〇〇五年），第35-8頁。

10.　波拉克，評史克里奇的《愛．慾 浮世繪》，頁66。

11.　出處同上。

12.　出處同上。

13.　請參見提蒙．史克里奇的《找遊女去：向日本江戶淫樂場所過渡》，見瑪莎．費爾德曼和邦妮．高登（主編）《遊女的藝術：跨文化視角》（The Courtesans' Arts: Cross-Cultural Perspectives）（牛津，二〇〇六年），頁255-79。

14.　瑟西莉亞塞格（Celia Segawa Seigle，本名瀨川淑子），〈吉原的高雅——春畫情的屏棄〉（'The Decorousness of the Yoshiwara – A Rejection of Shunga'），烏倫貝克和溫克爾，《日本情色幻想：江戶時代的性意象》，頁37。

15.　出處同上，頁37。

16.　出處同上，我逕行將此段翻譯。

17.　《高楊枝》出處同上，頁46，注2。我逕行將此段翻譯。賽格（Seigle）錯過了手淫的意涵，又將原文的「枕繪」翻譯為「春畫」，其翻譯無法提供有益的協助。有關原文資訊，請參見《洒落本大成》，水野稔（主編）（中央公論社，一九八〇年），卷9，頁194。

18.　早川聞多〈春画におけるちぢょ〉，收錄於《閱讀浮世繪春畫》，白倉敬彥等編，卷二，頁189-291。

19.　請參見史克里奇，〈江戶日本的性與消費主義〉（Sex and Consumerismin Edo Japan），收錄於《消費身體：當代日本的性與消費主義》（Consuming Bodies: Sex and Consumerism in Contemporary Japan），法蘭．佛洛伊德（Fran Lloyd）主編（倫敦，二〇〇四年），頁27。

20.　出處同上，頁31-2。

21.　相關討論請參見茱莉戴維斯（Julie Davis），《喜多川歌麿和美的奇景》（Utamaro and the Spectacle of Beauty，倫敦，二〇〇七年），第195-6頁。

22.　有關彩繪浮世繪肉筆畫價格的評論，請參見提蒙．史克里奇的〈擁有的江戶時代的繪畫〉（Owning Edo-Period Paintings），收錄於《收購：日本江戶時代的藝術品和所有權》（Acquisition: Art and Ownership in Edo-Period Japan），伊麗莎白．利勒霍伊（Elizabeth Lillehoj）（主編）（康乃狄克州沃倫／Warren，二〇〇七年），頁31-2。

23.　這本書冊的複製畫請見林美一和理查．萊恩（主編），《浮世繪春畫名品集成》卷十三。有關成書時間和標題含義，請參閱頁11。

24.　安德魯．格斯托（Andrew Gerstle）和早川聞多（主編）《月岡雪鼎1：女令川趣文》，頁121-8。

25.　阿弗雷．哈夫特（Alfred Haft）最近對此進行了研究，請見《浮世與古典傳統之間的對應關係》（Patterns of Correspondence Between the Floating World and the Classical Tradition）。

26.　保羅貝瑞（Paul Berry），〈重新思考春畫：江戶時代性意象的解讀〉（'Rethinking Shunga: The Interpretation of Sexual imagery of the Edo Period'），《亞洲藝術檔案》（Archives of Asian Art，二〇〇四年），頁11。

27.　口頭交流。我感謝埃利斯提尼奧斯（Ellis Tinios）提醒我注意此處（圖170和171）提到的作品。

28.　索倫．艾德格倫（Sören Edgren），〈素雅彩色版畫書籍的書目重要性〉（The Bibliographic Significance of Colour Printed Books from the Shibui Collection），Orientations第四十期（二〇〇九年）頁34-5，並附有插圖。艾德格倫將此書標題譯為《花營錦陣的多樣姿勢》（Variegated Postures of the Flowery Camp）。

29.　林美一〈尋找最前沿：浮世繪藝術家是否取材自中國《風流絕暢圖》的情色插圖？〉（In Search of the Cutting Edge: Did Ukiyo-e Artists Borrow from Erotic Illustrations of the Chinese Fengliu juechang tu?），Orientations第四十期（二〇〇九年）頁62-7，附有插圖。

愛・慾 浮世繪

日本百年極樂美學，菊與劍外最輝煌的情色藝術史

SEX and the FLOATING WORLD

Erotic Images in Japan 1700-1820

作　　　　者	提蒙・史克里奇	Timon Screech	
翻　　　　譯	郭騰傑	Jerry Kuo	
責 任 編 輯	蔡穎如	Ruru Tsai, Senior Editor	
封 面 設 計	兒日設計	Childay	
內 頁 設 計	林詩婷	Amanda Lin	
行 銷 企 劃	辛政遠	Ken Hsin, Marketing Executive	
	楊惠潔	Gaga Yang, Marketing Executive	
總 編 輯	姚蜀芸	Amy Yau, Managing Editor	
副 社 長	黃錫鉉	Caesar Huang, Deputy President	
總 經 理	吳濱伶	Stevie Wu, Managing Director	
首 席 執 行 長	何飛鵬	Fei-Peng Ho, CEO	

出　　　　版　創意市集

發　　　　行　英屬蓋曼群島商家庭傳媒股份有限公司城邦分公司
　　　　　　　Distributed by Home Media Group Limited Cite Branch

地　　　　址　115 台北市南港區昆陽街 16 號 7 樓
　　　　　　　7F No. 141 Sec. 2 Minsheng E. Rd. Taipei 104 Taiwan

讀者服務專線　0800-020-299 周一至周五09:30～12:00、13:30～18:00

讀者服務傳真　(02)2517-0999、(02)2517-9666

E－m a i l　創意市集 ifbook@hmg.com.tw

城 邦 書 店　城邦讀書花園www.cite.com.tw

地　　　　址　115 台北市南港區昆陽街 16 號 5 樓

電　　　　話　(02) 2500-1919　營業時間：09:00～18:30

I S B N　978-986-5534-27-1

版　　　　次　2024年9月初版2刷

定　　　　價　新台幣720元／港幣240元

製 版 印 刷　凱林彩印股份有限公司

SEX AND THE FLOATING WORLD:
EROTIC IMAGES IN JAPAN 1700- 1820 (2ND EDITION) by TIMON SCREECH
Copyright: © 1999, 2009 by TIMON SCREECH This edition arranged with REAKTION BOOKS LTD
through Big Apple Agency, Inc., Labuan, Malaysia. Traditional Chinese edition copyright:
2021 InnoFair, a division of Cite Publishing Ltd. All rights reserved.

◎ 書籍外觀若有破損、缺頁、裝訂錯誤等不完整現象，想要換書、退書或有大量購書需求等，請洽讀者服務專線。

國家圖書館預行編目(CIP)資料

愛・慾 浮世繪:日本百年極樂美學,菊與劍外最輝煌的情色
藝術史 / 提蒙・史克里奇(Timon Screech) 著;郭騰傑 (Jerry
Kuo) 譯. -- 初版. -- 臺北市:創意市集出版:家庭傳媒城邦分
公司發行, 2021.03
　　面;　　公分
譯自:Sex and the floating world : erotic images in Japan,
1700-1820

ISBN 978-986-5534-27-1 (平裝)

1. 浮世繪　2. 情色藝術　3. 社會生活　4. 生活史　5. 日本

946.148　　　　　　　　　　　　　　　109019459

香港發行所　城邦(香港)出版集團有限公司
香港灣仔駱克道193號東超商業中心1樓
電話:(852) 2508-6231
傳真:(852) 2578-9337
信箱:hkcite@biznetvigator.com

馬新發行所　城邦(馬新)出版集團
41, Jalan Radín Anum,Bandar Baru Seri Petaling,
57000 Kuala Lumpur,Malaysia.
電話:(603)9057-8822
傳真:(603) 9057-6622
信箱:cite@cite.com.my